書畫管見集

王耀庭 著

序

波逐人間，隨流有幸，進入臺北故宮書畫處工作，始起於一九七六年實習生，至二〇〇八年依例退休，再延續至今，這期間，值勤工役，研究為文，以及參加學術討論會，命題寫作，就積存了美其名的學術論文。結集在本書的文章，承編輯同仁規劃，時代先古後近，從唐宋到當今，從事的研究寫作範圍，隨機隨緣，論題零散而無一貫。

美術史之所以為美術史，西哲有言，美術是時間的形狀。美術之傳媒，以形色而非文字，然能入史者，其形其色水準必臻於美。美術史是視覺史，必是以見得到為準。性格上美有憧憬浪費的一面，為文推論，舉證卻是眼見為憑準，取圖為證，說來是看圖說故事了，此書的本事也就如此而已。文章編輯重校，難免些許昨非今是，也有幾篇論述，寫作當時，論據引用，為求起承完整，取之往昔，如今結集駢羅，重覆陳述，落入獺祭，趁此結集，再做耙梳。

為學論文，在廣徵諸家之說，轉相印證，然而以今度古，所不知者無垠，以小知推論大未知，必然囿於以管窺豹，難免偏執溷真，惟自忖忠於所知所見，一管之見，或若野人獻曝，是以書名管見為題。「文章千古事，得失寸心知。」前一句，無此胸懷，企盼於結集成書，只是記述自我階段性的工作完成；後一句，得處自我欣然，失誤處則能改必補，補餘結集，更盼同道論斷。

人生過程，從蒙昧無知，雙親劬育，啟蒙求學，就業任職，師友提攜，家人包容，感恩千萬。本書得以出版，非常謝謝石頭出版社陳董事長啟德惠允、編輯群黃文玲、洪蕊、蘇玲怡同道，以及故宮書畫處同仁；又，顏千佩同學每於文稿完成後先為校讀，用心用力，此併致謝。

王耀庭

二〇一七年一月三日

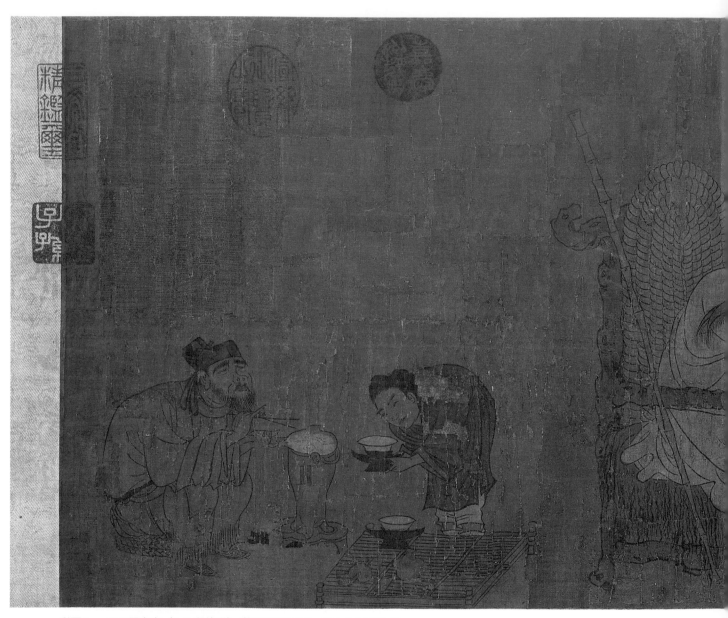

彩圖 1　傳唐 閻立本（五代 顧德謙）　蕭翼賺蘭亭圖　國立故宮博物院

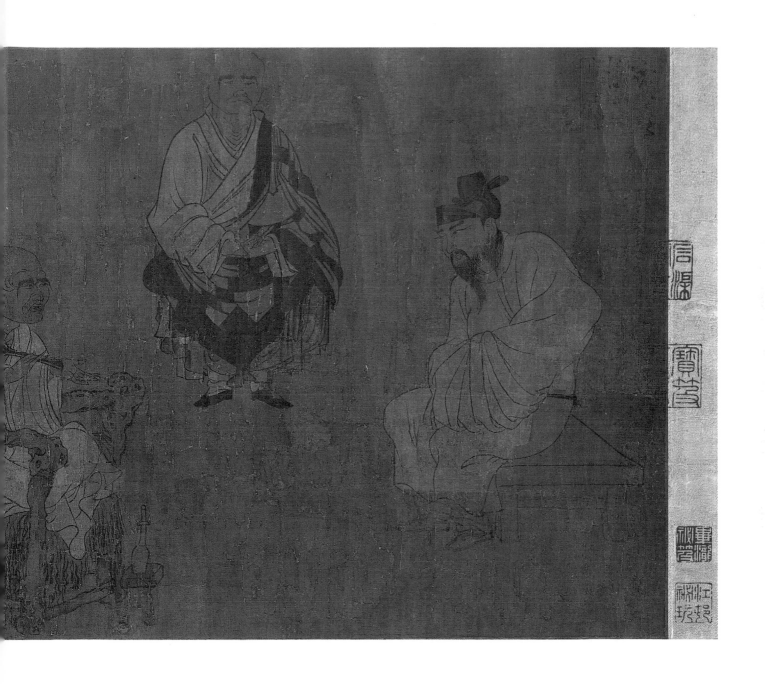

唐李昭道春山行旅圖

彩圖 2　傳唐 李昭道　春山行旅圖　國立故宮博物院

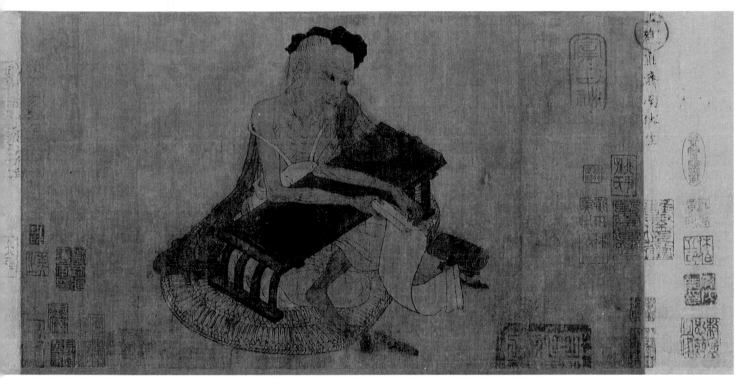

彩圖 3　傳唐 王維　伏生授經圖　日本大阪市立美術館

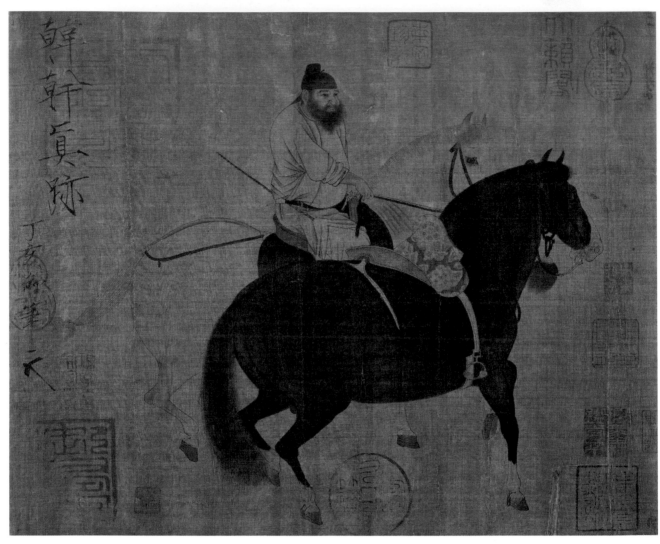

彩圖 4 　唐 韓幹 　牧馬圖 　國立故宮博物院

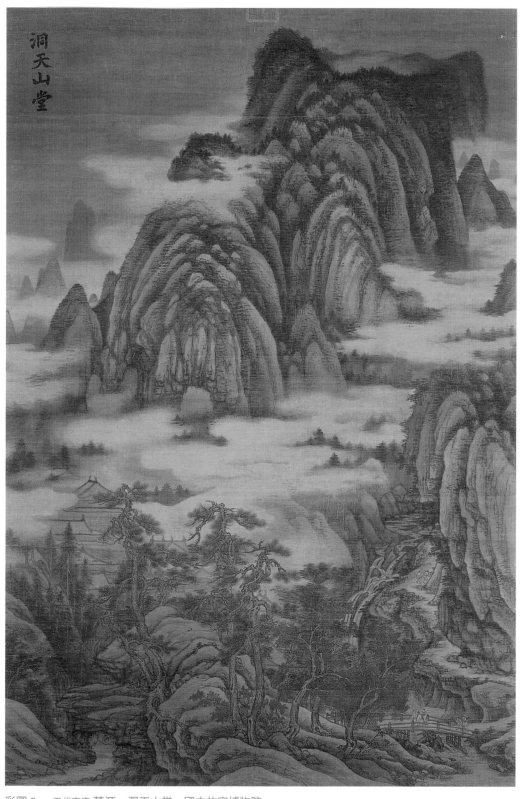

彩圖 5　　五代南唐 董源　洞天山堂　國立故宮博物院

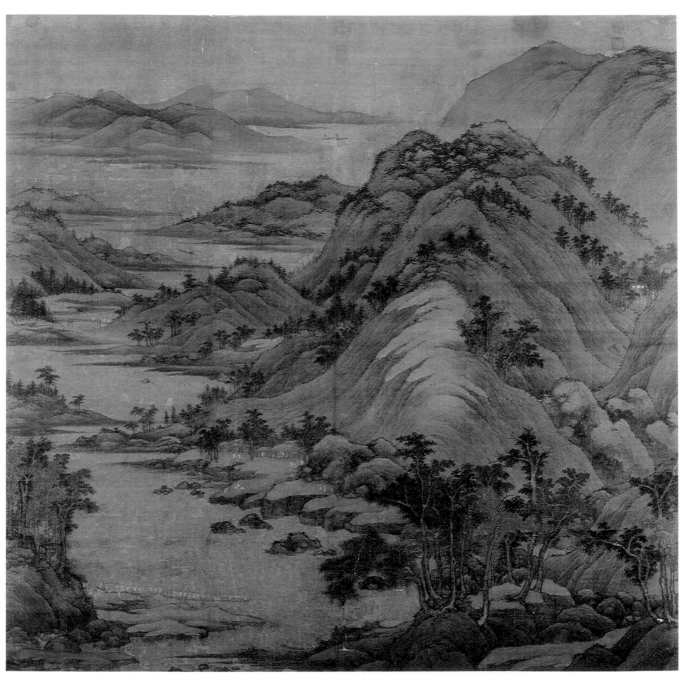

彩圖 6　　五代南唐 董源　龍宿郊民圖　國立故宮博物院

彩圖 7　傳南宋 李唐　炙艾圖　國立故宮博物院

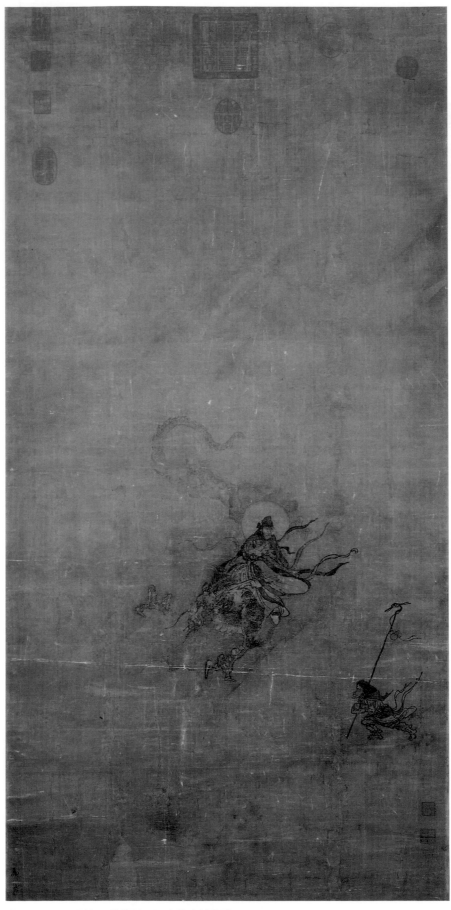

彩圖 8　南宋 馬遠　乘龍圖　國立故宮博物院

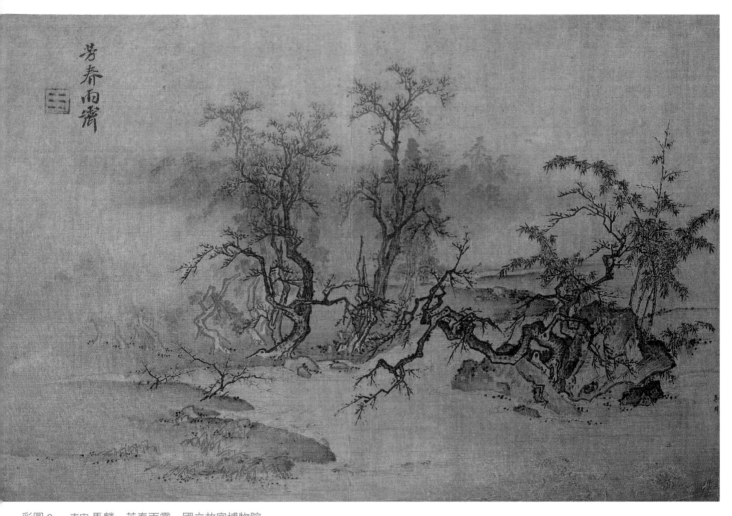

彩圖 9　南宋 馬麟　芳春雨霽　國立故宮博物院

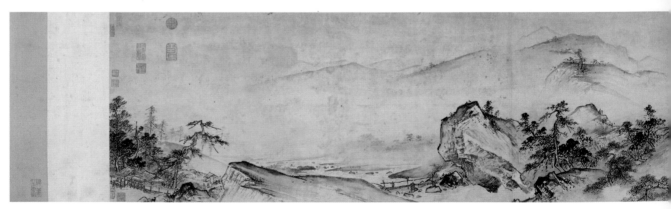

彩圖 10　南宋 夏珪　溪山清遠　國立故宮博物院

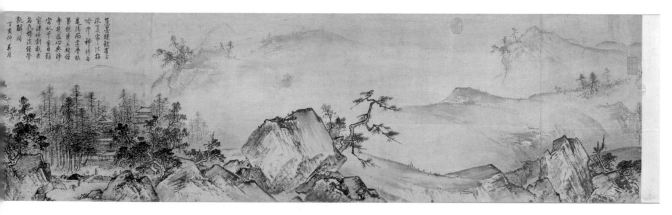

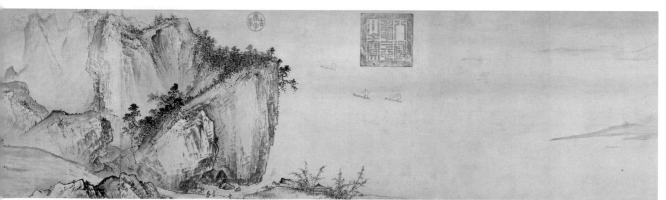

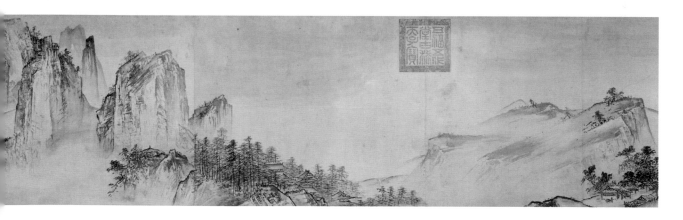

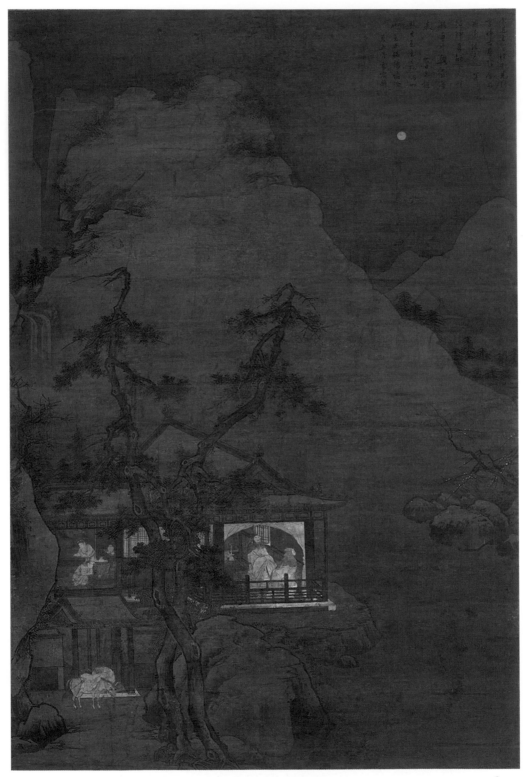

彩圖 11　傳宋 李晞古（1066–1150）山齋賞月圖　美國西雅圖美術館

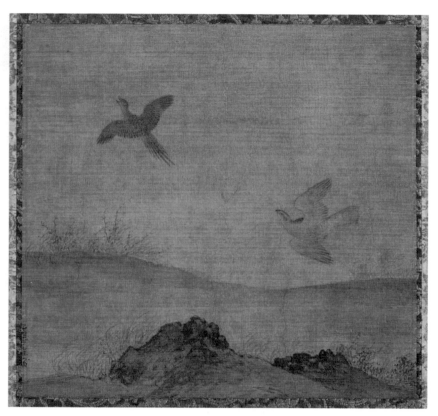

彩圖 12　南宋 李安忠　鷹逐雉鳥　美國西雅圖美術館

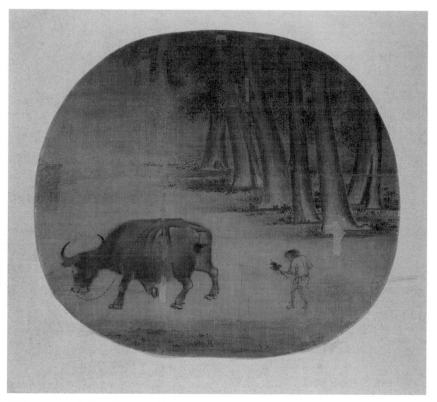

彩圖 13　南宋 無款　牧牛圖　美國西雅圖美術館

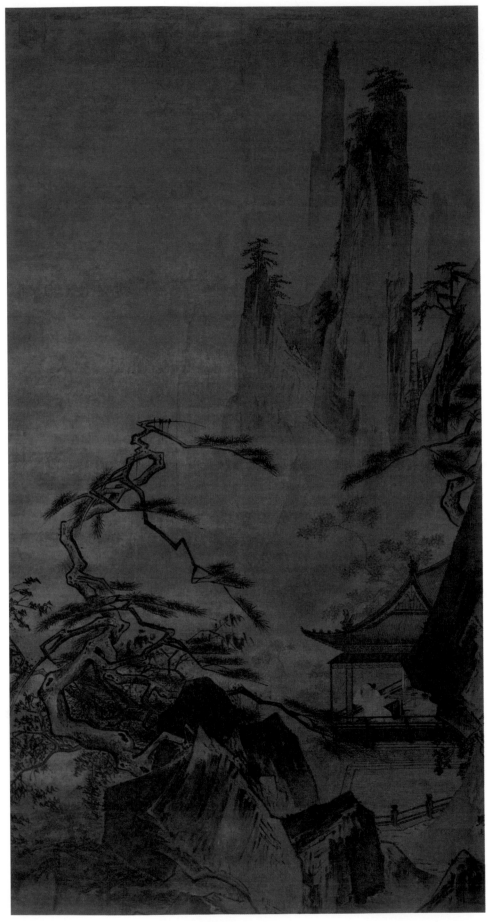

彩圖 14　傳南宋 馬遠　高士觀月圖　美國西雅圖美術館

1

傳唐閻立本《蕭翼賺蘭亭圖》

—— 並記南宋高宗與理宗的相關蘭亭題署印記

　　唐閻立本畫《蕭翼賺蘭亭圖》（彩圖1，圖1）為今藏臺北故宮之名蹟。[1] 畫上人物共五位，老僧盤坐禪椅上，右手持塵尾的是辨才和尚。對面黃衫扮裝的是蕭翼，上方一僧據坐。畫幅左側兩位侍者煮茶，一位滿臉鬍鬚，一位少年。畫描繪故事進行中的一段談話。畫無法留聲，畫家用人物的肢體語言來敘述。辨才長眉圓顱，一臉憨厚，唇微啟，有所發言，左手手掌掌心向上，應是說到和盤托出時，兩手一攤，話已說盡，告訴對方，他有否蘭亭至寶。相對地，蕭翼的雙手藏在寬闊的袖子裡，「袖裡乾坤」，滿腹心機。臉上一雙尖眼，配起上揚的眉毛，露出顴骨，更是一臉奸詐。上方僧人，蹙眉閉嘴，一臉不悅，是洞穿了騙局。

　　對於這件名蹟，故宮的兩位前輩——莊嚴（1899–1980）、徐邦達（1911–2012）兩先生均有考辨。[2] 兩篇文字共同的結論是畫作應出於五代的顧德謙（約活動於937–975），而非《石渠寶笈三編》著錄及今日臺北故宮延用的「閻立本」（673–?）。莊、徐兩先生均引用汪珂玉（1587–?）《珊瑚網》之記錄，其中以今已佚去的南宋畢少董（?–1150）跋文及今日尚存於拖尾童藻（《珊瑚網》作萬，原鈐印文是「童」），跋文符合原《珊瑚網》之記錄來印證，於是斷為南唐顧德謙之作，且符合《宣和畫譜》「顧德謙」條，畫有《蕭翼賺蘭亭圖》的記錄。莊先生的著論中，就人物衣冠器物的使用，舉出唐人是席地而作，非有旁設扶手、後設靠背之一類的坐具，要之是設榻鋪席，因此老僧所坐，當是五代北宋之際。且何延之《蘭亭始末記》在開元朝（713–741），閻立本生活在開元前，時代已不符。徐先生又做了追述宋代記錄中曾畫有關《蕭翼賺蘭亭圖》的畫家。兩文均提及今藏遼寧博物館原《石渠寶笈初編》之唐閻立本畫《蕭翼賺蘭亭圖》。本節就兩位前輩所建立的基礎，再作推演以為談助。

　　畫家畫《蕭翼賺蘭亭圖》。《圖畫見聞誌》記活動於五代前蜀支仲元：

> 鳳翔人。工畫人物。有《老子誡徐甲》、《蕭翼賺蘭亭》、《商山四皓》等圖傳於世。[3]

　　相關於《蕭翼賺蘭亭圖》畫作為顧德謙所做，可再進一步舉證。南宋《館閣續錄》慶元五年（1199）記載的內府「儲藏」，得見《蕭翼賺蘭亭》者有二：一為《顧德謙蕭翼取蘭亭》（即傳閻立本《蕭翼賺蘭亭圖》）；二為《蕭翼取蘭亭》（即巨然《蕭翼取蘭亭圖》），卷右上角「乾」卦圓印。今均藏臺北故宮。[4]

這一卷顧德謙《蕭翼取蘭亭》，曾為畢良史（?–1150）所經手。汪珂玉《珊瑚網》之記錄出自元湯垕撰《畫鑑》（約完成於 1328–1348 年）。《畫鑑》記顧德謙《蕭翼賺蘭亭圖》：

> 在宜興岳氏。作老僧自負所藏之意，口目可見，後有米元暉、畢少董諸公跋。少董畢良史也，跋云：「此畫能用朱砂石粉，而筆力雄健，入本朝諸人皆所不能，比丘麈柄指掌非盛稱蘭亭之美，則力辭以無，蕭君袖手營度，瑟縮其意，必欲得之，皆是妙處。畫必貴古，其說如此。」又山西童藻跋云：「對榻僧靳色可掬，旁僧亦復不悅，僧物果難取哉！」[5]

今日臺北故宮所藏《蕭翼賺蘭亭圖》，米元暉、畢少董跋已不見，然對畢少董跋：「此畫能用朱砂石粉，」見之於畫上（圖 1-1），對畫上的情節，「比丘麈柄指掌非盛稱蘭亭之美，則力辭以無（圖 1-2），蕭君袖手營度，瑟縮其意，必欲得之（圖 1-3）……」，與畫面相對，完全符合。至若山西童藻跋云：「對榻僧靳色可掬，旁僧亦復不悅，僧物果難取哉！」尚見現存的拖尾上。拖尾是以「敏德」署名，下鈐「童藻之印章」。（圖 1-4）

再談畫上器物。蕭翼及僕人頭戴烏紗幞頭（圖 2-1、2-2）。幞頭，《夢溪筆談》：「幞頭一謂之四腳，乃四帶也。二帶繫腦後垂之，二帶（折帶）反繫頭上。令曲折附頂，故亦謂之折

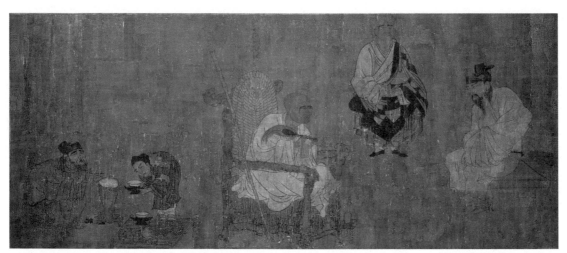

圖1　傳唐閻立本（五代顧德謙），《蕭翼賺蘭亭圖》，卷，絹本，設色，
　　　縱 27.4 公分，橫 64.7 公分，臺北故宮藏。

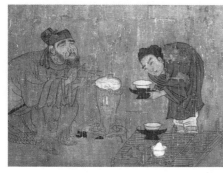
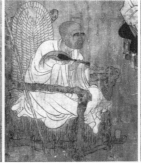
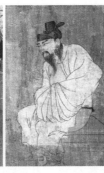

1-1　　　　　　　　　　　　1-2　　　　　　　　　1-3

圖1-1　畫用朱砂石粉。　　　圖1-3　蕭君袖手營度，瑟縮其意。
圖1-2　比丘麈柄指掌。　　　圖1-4　童藻跋。

1-4

上巾。」[6]蕭翼頭戴已近立方體，前兩腳已折成如今日的蝴蝶結，成為帽緣的束帶，後兩腳，如為髮髻之結束，小而上翹。北京故宮藏傳周文矩《文苑圖》（圖2-3），是與之接近的型態。身穿盤領黃色袍衫，腳穿六合靴。這是唐人一般的公服、便服。也見之於傳五代周文矩《文苑圖》，或如陝西昭陵長樂公主（621–543）墓的衛士（圖2-4）。辨才穿素白之無領交襟寬袍；後座僧為交領寬袍外，罩一種「僧祇支」，為覆膊衣或掩腋衣，可見長方形衣片，袒右肩覆左肩掩兩腋。手勢作「禪定印」。雙腳下垂為「據坐」。

　　至若老官人所著衣服，也是盤領袍衫，六合靴；童子則交襟寬袍腳穿六合靴。辨才盤坐，右手持塵尾（圖3-1），形制比起其他古畫所見，如東魏石雕《維摩詰經變》（圖3-2）、上海博物館藏《高逸圖》（圖3-3），或日本正倉院所藏八世紀實物，都顯得精巧與實用。這種六朝名流講論談義的隨身雅器，僧人也使用。辨才座椅為四出頭交椅，木料保留節眼（圖4-1）。這種椅子，可見之於南宋大理國描工張勝溫的《畫梵像》卷（1180前完成）的禪宗四世祖「道信大師」（580–651）坐椅，其靠背有蒲團（圖4-2），又傳五代周文矩《琉璃堂人物圖》（倫敦大學 David Foundation 藏，見圖4-3）亦是。看來這是禪師別有品味，都是五代、宋之間畫作。蕭翼與上方僧座椅是最為平素的直立柱方凳，上方僧座椅僅露一腳，也是相同的。

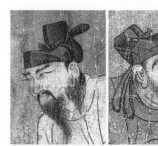

2-1　　　　　　　　2-2

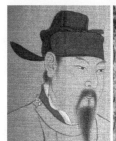

2-3　　　　　　　　2-4

圖 2-1　蕭翼戴烏紗幞頭。
圖 2-2　僕人戴幞頭。
圖 2-3　傳南唐周文矩，《文苑圖》。
圖 2-4　陝西昭陵長樂公主墓的衛士。

圖 3-1　辨才右手持塵尾。

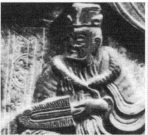

圖 3-2　東魏石雕《維摩詰經變》。

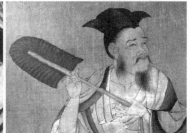

圖 3-3　《高逸圖》，上海博物館藏。

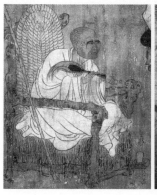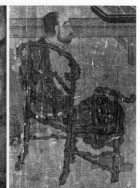

4-1　　　　　　　　4-2　　　　　　　　4-3

圖 4-1　辨才座椅
圖 4-2　南宋大理國描工張勝溫，《畫梵像》卷，禪宗四世祖「道信大師」（580–651）座椅。
圖 4-3　傳五代周文矩，《琉璃堂人物圖》，四出頭交椅，木料保留節眼。

地上靠椅處，置有一淨瓶（圖5-1），細長頸圓肩，同樣類型見於考古發掘者，為一九六九年河北定州淨眾院塔基出土的定窯白瓷淨瓶（圖5-2）。淨瓶一般見有龍口，本件無，此塔基陳列原狀所見亦無，至道元年（995）施入，現藏定州市博物館。[7] 這種淨瓶為金銀器者，流行於九、十世紀的晚唐五代，定窯白瓷則是十世紀。老官人左手持茶鐺（銚）在風爐上，右手持茶筴，正在烹茶，一童子雙手捧茶碗（邢瓷白），待烹好茶注入碗中。左列一座具，上陳附有茶托（六朝盞已有托，黑漆器）之碗一付。茶碾之墮一，朱紅色小罐一（茶合或鑔篋，堆朱漆器，非常用錫罐）。這場景常被引以為世界上最早的「茶畫」（圖1-2）。畫上的物品皆可到北宋，則畫在南唐（937–975）時間亦無不可。

畫之斷歸為顧德謙，可在從畫風再一談。《宣和畫譜》卷四：

> 顧德謙，建康人也，善畫人物，多喜寫道像。此外，雜工動植。論者謂王維不能過，……[8]

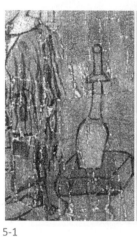
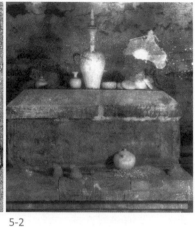

圖 5-1　淨瓶
圖 5-2　河北定州淨眾院塔基出土定窯白瓷
　　　　淨瓶，1969 年。

5-1　　　　　　5-2

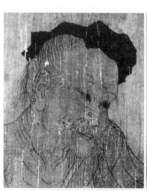
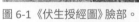
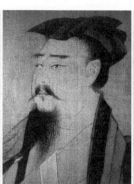
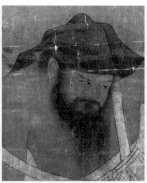

圖 6-1《伏生授經圖》臉部。　圖 6-2 孫位《高逸圖》臉部。　圖 6-3《柳陰高士》臉部。　圖 6-4《睢陽五老圖》「王澳」。

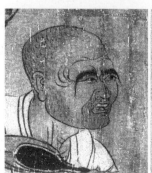
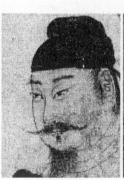
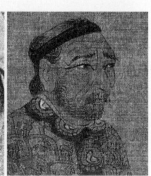

圖 6-5《蕭翼賺蘭亭圖》辨才像。　圖 6-6《步輦圖》人物特寫。　圖 6-7《步輦圖》祿東贊。

上文提到了顧德謙是可與王維（701–761）比美的畫家。那以顧德謙《蕭翼賺蘭亭圖》和傳為王維《伏生授經圖》（日本大阪市立美術館藏）比較，人像開臉（圖6-1）描繪完全著重於線條描繪的結構。《蕭翼賺蘭亭圖》中蕭翼的嘴唇猶可見朱紅，餘已退盡色彩，若以五代北宋間的《高逸圖》（圖6-2）線描細緻之餘，溶入了色彩的渲染。把《高逸圖》做為「綺羅人物」一格的貴游男士，那作為隱逸高士題材的宋人《柳陰高士》（圖6-3），一樣的氣質是冠冕軒昂，北宋《睢陽五老圖》（王渙）（圖6-4）畫法的處理精緻周到，就不同於《蕭翼賺蘭亭圖》（辨才）、《伏生授經圖》。風格因地域也會多樣，如「黃家富貴；徐熙野逸」。就人物畫斷代比對，本書〈傳唐王維畫伏生授經圖的畫裏畫外〉一文，已多所談及，此文不贅述。

此外，對身體骨架，畫中形象以線描為主，線的交錯結構也更用意，線條顯得有意的釘頭鼠尾描雛型出現了。線描的形態，《蕭翼賺蘭亭圖》是概括的圓健線條（圖6-5），而「辨才像」顯得更多的結構變化。就時代風格的先後，再以著名的傳唐閻立本《步輦圖》（圖6-6）比較，唐太宗像的線描形態，畫其雄霸，天庭下龐豐厚，臉龐及服飾，也是用概括性的圓筆，殊少頓挫，但畫西藏來使祿東贊（圖6-7），因其臉龐消瘦，線就較短而多動感，反是與《伏生授經圖》的老態趨向同一線形。《步輦圖》成畫較無一致之說，即使是北宋臨本，也存唐風，且可有開元、天寶（713–755）之可能。[9]《蕭翼賺蘭亭圖》「辨才像」成畫於南唐（10世紀後期），且是一種質樸的畫法，應可接受。

臺北故宮尚藏有《晉王羲之蘭亭序宋拓本宋人摹蕭翼辨才圖合卷》（圖7）及清曹松年《蕭翼賺蘭亭》（圖8）場景右側增加了一位莫名所以的摸頭僕人，這也是共同的「肢體語言」。從畫的品質說，《晉王羲之蘭亭序宋拓本宋人摹蕭翼辨才圖合卷》是一件十六世紀前後的仿作。清曹松年《蕭翼賺蘭亭》也成畫於十七世紀，可見一個稿本的流傳。「賺蘭亭」表現的戲劇情節與肢體語言也是畫史少有且傑出的。

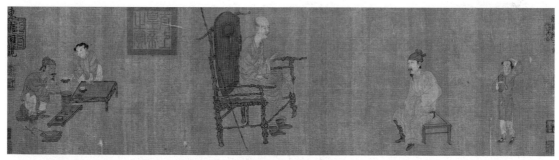

圖7 《晉王羲之蘭亭序宋拓本宋人摹蕭翼辨才圖合卷》，臺北故宮藏

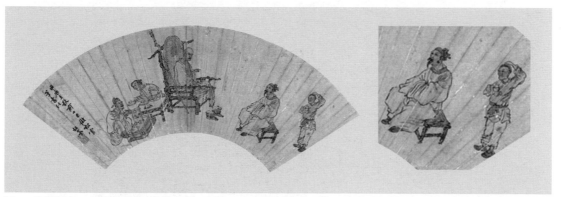

圖8 清曹松年，《蕭翼賺蘭亭》與局部，紙本，名人便面畫冊，縱15.2公分，橫47.7公分。款「甲辰（1664）立秋前一日倣松雪筆意似。松年。」臺北故宮藏。

巨然《蕭翼賺蘭亭》（圖9）在南宋《館閣續錄》的記載並未「掛名」，而是在明張丑《清河書畫舫》記：

> 丙子陽月望前二日，余同朝廷世兄訪吳能遠氏話間，承示宋裱巨然絹本《蕭翼賺蘭亭》立軸，上有「宣文閣印」、「紹興小璽」（金文連珠璽）、「紀察司印」（半印）。其畫山水林木滿幅，皆用水墨兼行法，止人物屋宇稍為設色，筆法奇古，漸開元人門戶，故是甲觀。[10]

畫入清宮後，《石渠寶笈》初編記：

> 宋人《蕭翼賺蘭亭圖》一軸，素絹本，墨畫。右方上有「宣文閣寶」、「乾卦」二璽，下半印二，漫漶不可識。左方下有「紹興」一璽，又「陳定」一印，又一印漫漶不可識。軸高四尺四寸九分，廣一尺八寸六分。上等黃一。[11]

臺北故宮編增訂本《故宮書畫錄》引《清河書畫舫》列入「巨然」名下。此軸雖無款，然為下限北宋畫，藝術史界應無疑義。畫中何以被定名為「蕭翼賺蘭亭」，當是畫中屋宇前庭有一僧人與來訪士人交談，又有一人騎馬急馳，將過橋，後隨一人，是「賺」得「蘭亭」，飛奔而去？還是即將到來？（此馬之奔之圓壯及尾巴反似牛，實不解。）為從收藏史上關注的還是高宗收藏印。周密（1232–1298）《齊東野語》記：

> 高宗御府手卷，畫前上自引首，縫間用「乾卦」圓印，其下用「希世藏」小方印，畫卷盡處之下，用「紹興」二字印。墨蹟不用卷上合縫卦印，止用其下「希世藏」小印，其後仍用「紹興」小璽。[12]

本軸「乾卦」鈐於右上，「紹興小璽」（金文連珠璽）鈐於左下角。雖未見「希世藏」，都合於「紹興御府書畫式」及其它名畫上印記。

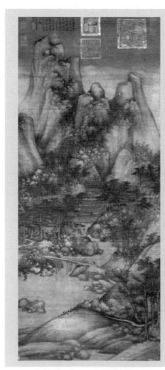

「乾卦」鈐於右上

屋宇前庭有一僧人與來訪士人交談。

金文連珠璽鈐於左下角。

一人騎馬急馳，將過橋，後隨一人，是「賺」得「蘭亭」，飛奔而去？

圖9　南唐巨然，《蕭翼賺蘭亭》，臺北故宮藏。

從上述宋高宗（1107–1187）所藏兩件《蕭翼賺蘭亭》均曾為高宗所藏，那高宗對《蘭亭敘》的收藏又如何？說來令人不解。前舉南宋《（中興）館閣書目》（卷三，「儲藏」）竟然無《蘭亭敘》的收藏紀錄。

南宋皇室的《蘭亭敘》收藏，自然以宋理宗（1205–1264）最為人熟悉。陶宗儀（1329– 約1412）《南村輟耕錄》卷之六「蘭亭集刻」記：「蘭亭一百一十七刻，乃宋理宗內府所藏，每版有內府圖書鈐縫玉池上，後歸賈平章。」[13] 內記《戊集一十刻》（注內府）有「高宗臨定武」（注米友仁跋）。

蘭亭諸名跡（如八柱）所見題署與收藏印，都有高宗之屬。高宗在蘭亭的收藏史是居重要啟始之地位。

王明清（1127–1202）《揮麈雜錄》卷三：

> 薛紹彭既易定武蘭亭石，歸於家。政和中，祐陵取入禁中，龕置睿思東閣。靖康之亂，金人盡取御府珍玩以北，而此刻非敵所識，獨得留焉。宗汝霖為留守，見之，并取內帑所掠不盡之物，馳進於高宗。時駐蹕維揚，上每置左右，踰月之後敵騎忽至，大駕倉猝渡江，竟復失之。向叔堅子固為揚帥，高宗嘗密令冥搜之，竟不獲。（下註：向端叔云）[14]

臺北故宮藏宋吳說（活動於西元 12 世紀中期）《尺牘冊》第一幅（圖 10），行書寫道：

> 說近奉詔旨，訪求晉唐真跡，此間絕難得，止有唐人臨蘭亭一本，答以千縑，省略更高古，許命以官。且告老兄出一隻手，亦足張吾軍也。留意。幸甚幸甚。說再拜上問。[15]

「唐人臨蘭亭一本」收得之後，當然歸高宗內府。如將「臨、摸」兩字視為同一義，那吳說搜羅到此本，是否即為今日《蘭亭八柱第三・唐馮承素摹蘭亭帖》。從此帖之幅前上方題署「唐摸蘭亭」四字與「唐人臨蘭亭」有其字義上可視為同一件的理由。且「唐摸蘭亭」四字，應是出於高宗手書。試解如下。

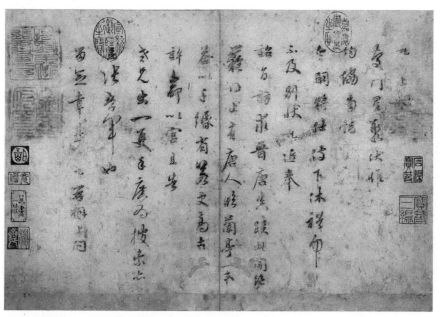

圖 10 宋吳說，《尺牘冊》，第一幅，臺北故宮藏。

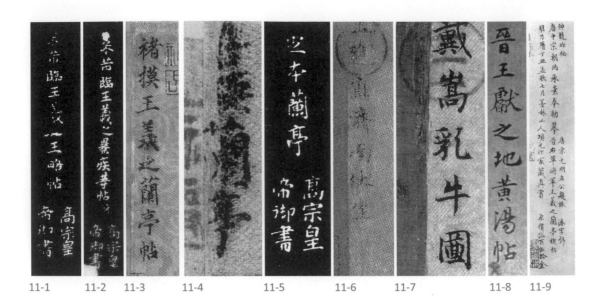

11-1　11-2　11-3　11-4　11-5　11-6　11-7　11-8　11-9

　　宋高宗與其父徽宗（1082–1135）一樣，在書畫幅之前，前隔水左上方處押署「品名」。《紹興御府書畫式》於「出等真跡法書，兩漢三國、二王、六朝、隋唐君臣墨跡」條下註「御題簽各書妙字」。[16] 高宗御書押署之記載，又見南宋岳珂（1183–1243）《寶真齋法書贊》：

> 右晉武帝《大水帖》，先臣芾手臨真跡，臣米友仁鑒定恭跋。……其子友仁，嘗著鑑定，縫有「內秘書印」、「紹興」印二，「宸奎」標目。嘉定甲申十月，客或得之宗藩，以歸于我。[17]

　　「宸奎標目」，肯定地説出是由高宗書寫品名。

　　曹之格《寶晉齋法帖》（寶祐二年至咸淳五年〔1269〕所刻）收藏的米芾書法及其臨本，卷九，米芾《臨王羲之王略帖》（又稱《破羌帖》，圖11-1）下註「高宗皇帝御書」（尾右下有「紹興」連珠印、「內秘書印」）、米芾《臨王羲之暴疾等帖》（圖11-2）下註「高宗皇帝御書」（後有「內府書印」），[18] 均足說明高宗一如其父於書畫上親自押署。

　　《寶晉齋法帖》之《定本蘭亭》，下註兩行小字「高宗皇帝御書」。後有紹興連珠璽。曹跋：

> ……卷首有御書籤，盤龍注絲褾，末有紹興雙字印，今落人間，不知其幾傳矣！紹定庚寅後二月，十有二日，曹士充記。[19]

　　現存原跡《褚摹王羲之蘭亭帖》（蘭亭八柱第二，北京故宮）有「褚摹王羲之蘭亭帖」押署（圖11-3）。《唐摹蘭亭》（馮承素，蘭亭八柱第三，北京故宮）有「唐摹蘭亭」押署（圖11-4）。

　　這兩件「蘭亭」、「王羲之」押署書風是一致的。再就「蘭亭」兩字，來與「定本蘭亭」（圖11-5）四字對陳，結體與筆道，當出於宋高宗之手。又有傳王維《伏生授經圖》（圖11-6）及臺北故宮戴嵩《乳牛圖》（圖11-7）諸件都是合於「紹興御府書畫式」、「出等真跡法書」、「應六朝隋唐出等法書名畫」，因此出於「御書籤」、「宸奎標目」。《王獻之地黃湯帖》（圖11-8）則不類高宗書。或有主此千出於項元汴，本件適有項跋，一見即知項字之輕巧過於厚重（圖11-9）。

　　諸家論及高宗書法，似不論及押署小楷字，習見的高宗書法，早期學黃庭堅，此後再學王羲之蘭亭序，這些小楷不同於高宗的行書本色，但以南宋人如岳珂、曹之格既有所明指，小楷之不同於大字行書，且此小楷之水準，也頗為出色，出於宋高宗，應無疑義。

再述蘭亭名蹟之與高宗、理宗收藏印。

《唐虞世南臨蘭亭帖》（蘭亭八柱第一·張金界奴本）無押署，幅右最上端（永和右）存半印宋理宗「御府圖書」之「圖書」兩字，右下角「內府圖書」（初會右。田字格）（圖12-1）幅後緣（有感左）「紹興」（小篆連珠）（圖12-2右）真且位置正確。但後隔水右邊緣又有「紹興」兩印（上鳥蟲書，下金文連珠）（圖12-2中），兩印為真，後隔水裱綾上之雲鳳斜紋，合於「紹興御府書畫式」之記載，且下方「紹興」作騎縫上可見右緣於本幅上，何以如此？前隔水上

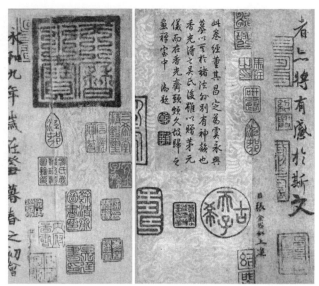

12-1　　　　　　　　12-2

圖12-1 《唐虞世南臨蘭亭帖》（蘭亭八柱第一）前段。
圖12-2 同幅，後緣與後隔水。

鈐「天曆之寶」大印，且「內府圖書」（田字格）及「御府圖書」之「圖書」未有騎縫痕跡。當是另移補，因前隔水花紋不一。但已在「天曆」之前。

《褚摸王羲之蘭亭帖》（蘭亭八柱第二）有押署，「褚摸王羲之蘭亭帖」。幅前最右下「機暇清玩」之印（圖13-1）（前隔水與本幅之間的騎縫印）；幅後有「紹興」（圖13-2）真且位置正確。又米芾一跋上有田字格「內府書印」（圖13-2）；下有「睿思東閣」。（圖13-2）

另有宋理宗的「御府圖書」於前隔水與本幅之騎縫，此前隔水為雲鳳斜紋。從收傳印記可見此是保留了部份高宗時裝潢原樣，連繫了後來的元朝的收藏。

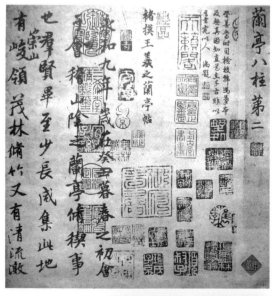

圖13-1
《褚摸王羲之蘭亭帖》幅前「御府書印」、「機暇清玩」。之印。

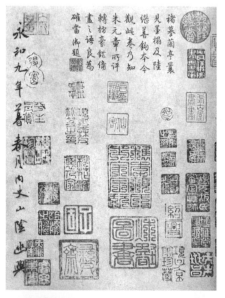

圖13-2 同幅後，鈐印從右至左：「紹興」、「內府圖書」、「睿思東閣」。

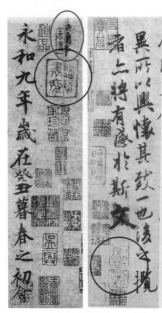

圖14-1《唐摸蘭亭》押署「唐摸蘭亭」，下方「驅騑書府」。

圖14-2 同幅後下角「紹興」。

圖15-1 唐柳公權，《書蘭亭詩》「睿思東閣」

圖15-2 同幅「內府圖書」

圖15-3 同幅「奉華寶藏」

圖15-4 同幅「紹興」

圖15-5 同幅「睿思東閣」、「內殿圖印」、「奉華寶藏」，當偽。

《唐摸蘭亭》（蘭亭八柱第三）有押署「唐摸蘭亭」（存右半）（圖14-1），下方又有理宗駙馬楊鎮的「驅騑書府」（圖14-1）；幅後下角「紹興」（鳥蟲書連珠）（圖14-2）。這都足以說是南宋高宗至理宗的收藏脈絡。

《唐柳公權書蘭亭詩》（蘭亭八柱第四）宣和泥金瘦金書御押及四方四璽偽。幅前緣中有「睿思東閣」（圖15-1）。往左依序：「內府圖書」（田字格。謝萬上方，圖15-2）、「奉華寶藏」（王彬之上方，圖15-3）、「內府圖書」（五言詩序上方）、「睿思東閣」（王羲之上方）、「奉華寶藏」（孫綽上方，圖15-4）、「內府圖書」（孫嗣右，古人下方）、「內府圖書」（滯憂下方）、「紹興」（連珠。最後，獨往下方）；再後接紙又有「睿思東閣」、「內殿圖印」、「奉華寶藏」，當偽（圖15-5）。「奉華寶藏」是何？「奉華劉妃閣名」，高宗劉貴妃印。[20]

《唐陸柬之書蘭亭詩》（圖16）前緣有「內府書印」（圖16-1），後有「睿思閣印」（圖16-2），上疊鈐「機暇清玩之印」（一印機暇可辨，清存右半字，餘無）殊不可解。

又《唐虞世南臨蘭亭帖》（蘭亭八柱第一）「御前之印」（圖17-1）大印，鈐於後隔水與拖尾紙之騎縫。同見於臺北故宮李迪「風雨歸牧」一印（圖17-2），篆法不同，「風雨歸牧」，雖有理宗書詩，然「御前之印」，用於公事發號司令，鈐於此不合體制，印文、印泥也非妥當，這是兩偽印。

《褚摸王羲之蘭亭帖》（蘭亭八柱第二）有宋理宗的「御府圖書」（圖18-1）鈐於前隔水與本幅之騎縫。

傳世的畫上，可見鈐有宋「緝熙殿寶」、「御府圖書」（騎縫存半）。緝熙殿為臨安京城皇宮後殿，建成於紹定六年（1233）六月。版本學上的名品宋印宋裝《文苑英華》，今日中央研究院歷史語言研究所及大陸國家圖書館，分藏有宋版此書。書上鈐有宋「緝熙殿書籍印」、「內殿文璽」、「御府圖書」等璽印（圖18-2）。此書當為緝熙殿建成後不久所入藏。「御府圖書」一印，赫然與《蘭亭八柱第二》的「御府圖書」（圖13-1）相同。則此「御府圖書」為宋理宗所屬，無庸置疑。宋版書為紙，比起前隔水所用之雲鳳斜紋綾較軟，鈐壓時深下，

圖16　唐陸柬之，《書蘭亭詩》，臺北私人藏。
圖16-1　緣有「內府書印」。
圖16-2「睿思閣印」，上疊鈐「機暇清玩之印」。

圖17-1《唐虞世南臨蘭亭帖》
「御前之印」大印。
圖17-2 宋李迪《風雨歸牧》「御
前之印」一印。

17-1　　　　　　　17-2

圖18-1《褚摹王羲之
蘭亭帖》有宋
理宗的「御府
圖書」。

圖18-2 宋印宋裝《文苑英華》宋理宗「御府圖書」、「內殿文璽」、「緝熙殿書籍印」
中央研究院歷史語言研究所藏。

筆畫自然較粗，然細審筆畫之轉折，遇方轉彎，且大小分寸相同，豈必再費唇舌。至印色與「紹
興」時隔四朝，也無必然相同。「御府圖書」做為騎縫印，尚可於宋冊頁中見之，如名品宋
馬麟《秉燭夜遊》（圖18-3）（臺北故宮）、無款《古松樓閣》及對幅宋李理書《白居易紫薇詩》（大
阪市美）、夏珪《雨江舟行》及對幅孝宗書蘇軾詩《平生睡足》句（波士頓藏）。如係後日仿作，
那有此好因緣留印痕於此宋宮名書畫。

　　蘭亭的這幾件名蹟的鈐印例，與昔見曾入藏高宗御府的名畫，如傳王維畫《伏生授經圖》、
韓滉《五牛圖》等不同。也許歷經收傳，更易了宋裱原狀。

* 本文曾發表於中國北京故宮博物院 2011 年故宮蘭亭國際學術研討會。

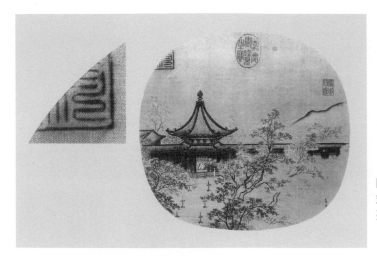

圖 18-3
宋馬麟，《秉燭夜遊》與騎縫「府」字，
臺北故宮藏。

註釋──

〔作者按〕有關本書所有引用文獻關於「文淵閣四庫全書本」，自 1999 年迪志文化發行電子版，以其為影本，故無文字誤植之慮，因查閱較 1983 年之臺北商務印書館本方便，故目前本人寫作大都據此，間有引用商務版者，乃寫作時間、地點不同之故。以下同此説明，不再另注。

1　《蕭翼賺蘭亭圖》圖版著錄見國立故宮博物院編，《故宮書畫圖錄》冊 15（臺北：國立故宮博物院，1979），頁 15–20。又見清‧英和等著，《石渠寶笈三編》（延春閣）冊 3（臺北：國立故宮博物院，1969），頁 1354。

2　考此畫為顧德謙者，見莊嚴，〈唐閻立本繪蕭翼賺蘭亭圖卷跋〉。收入莊嚴，《山堂清話》（臺北：國立故宮博物院，1980），頁 189–206。徐邦達，《古書畫偽訛考辨》上卷〈閻立本〉（江蘇：江蘇古籍出版社，1984），頁 45–48。

3　宋‧郭若虛，《圖畫見聞誌》（文淵閣四庫全書本），卷 2〈紀藝〉上，頁 2–13。

4　南宋《館閣續錄》《（中興）館閣書目》（文淵閣四庫全書本），卷 3，「儲藏」。第 3–6 頁為書法。第 8–20 頁為畫。顧德謙，頁 3–14。

5　元‧湯垕撰，《畫鑒》（文淵閣四庫全書本），卷 13，頁 14。

6　宋‧沈括，《夢溪筆談》（文淵閣四庫全書本），卷 1，頁 6。

7　圖版見《地下宮殿の遺寶》（日本：東京出光美術館，1997），無頁數。

8　不著人名撰，《宣和畫譜》（文淵閣四庫全書本），卷 4，頁 7。

9　見沈從文，《中國古代服飾研究》「步輦圖」（臺灣：商務印書館，1993），頁 181–184。

10　明‧張丑，《清河書畫舫》（文淵閣四庫全書本），卷 7 下，頁 6。

11　清‧張照等編，《石渠寶笈》初編 4（臺北：國立故宮博物院，1971），頁 2074。

12　宋‧周密，《雲煙過眼錄》（美術叢書本 6，臺北：藝文印書館，1975），頁 110。

13　明‧陶宗儀，《南村輟耕錄》，（臺北：木鐸文化出版社，1982）卷 2 之 6，頁 68。

14　宋‧王明清，《揮麈後錄》，《叢書集成新編》88（臺北：新文豐，1985），卷 3，總頁 250。

15　關於此點，前書畫處同事鄭瑤錫女士曾為文〈宋代書法傳統的守護神──談宋人吳說之書法及其定位〉，《故宮文物月刊》（臺北：國立故宮博物院，1990），85 期，頁 84–97。

16　宋‧周密，《齊東野語》（文淵閣四庫全書本），卷 6，頁 1。

17　宋‧岳珂，《寶真齋法書贊》（臺北：世界書局，1962），卷 20，頁 29。

18　宋‧曹之格編，《寶晉齋法帖》（北京：北京古籍出版社，1992），卷 9，頁 26。

2

傳唐李昭道《春山行旅圖》研究

壹

　　「明皇幸蜀」為主題的畫作，向以國立故宮博物院（以下文與圖説皆簡稱「臺北故宮」）藏唐人《明皇幸蜀圖》最為著名，也為研究這一主題所關注。相對於此，同院所藏的傳唐李昭道《春山行旅圖》（彩圖2，圖1），雖也為此一研究範圍所提及，然而，研究的份量只能說是邊緣性的。唐人《明皇幸蜀圖》（圖2）和傳唐李昭道《春山行旅圖》，其畫中母題及位置經營，雖有其相同處，如果同置於青綠山水的研究，表現的風格是各有其手法的。

　　《傳唐李昭道春山行旅圖》，據《故宮書畫圖錄》，基本著錄如下：

軸。本幅絹本。縱九五‧五厘米；橫五五‧三厘米。上方紙本。縱五‧二厘米；橫五五四厘米。

《石渠寶笈》三編延春閣著錄：

設色畫懸崖峭壁，石磴曲盤。樹間蒼藤縈繞，行人策騎登山。無款印。上方題：唐李昭道春山行旅圖（瘦金書）。

左方褾綾題跋：

前喆聲華不可接，得見風徽在遺墨。曾入思陵內府藏，摩挲寶翰猶堪識。遙情繪作春山圖，錦韉玉勒勞行役。前者回望後者應，蒼崖懸磴迷層碟。樹色陰濃遠近間，雲光嵐影都無跡。倦頓何妨暫息肩，仰瞑渴飲聊偷逸。巨坡平掌心亦安，翹首高原苦曲折。要知作意豈徒然，慎爾馳驅此登曆。晴窗試我老眼明，指點群峰皆巉嶭。（隸書）竹垞老人朱彝尊。鈐印二：「竹垞」、「太史氏」。

右方褾綾題跋：

唐人畫刻入者，推二李為宗，劉趙輩得其緒餘，皆足以名世而不朽。細筆鉤染，實開風氣之先，牛毛繭絲，工力悉敵，誠無間然也。是幀春山行旅圖，為李昭道真跡，經徽廟題識，蓋院本所作，皆在內廷，未能流播於外，故傳

世甚少。今歷久而猶精湛，豈神物呵護之耶。康熙壬申夏五月。北平孫承澤。

鈐印二。孫承澤印。深山閉戶。

鑑藏寶璽。（清宮諸璽不另錄）。

收傳印記：「內府圖書」、「壬戌狀元」、「鄭明德氏」。半印一，不可辨識。[1]

《春山行旅圖》之所以被認為出自唐代李昭道，應是見於《宣和畫譜》記載「李昭道」條下有《摘瓜圖》一幅。[2]本圖或者是《明皇幸蜀圖》，並無「摘瓜」的圖像。《明皇幸蜀圖》或《摘瓜圖》，並未出現在如唐代的畫史，諸如《歷代名畫記》；而李思訓卒時，明皇猶未幸蜀，早在元代湯垕也已指出。[3]

《明皇幸蜀圖》或《摘瓜圖》的出現是在北宋，如蘇軾有《書李將軍三鬃馬圖》；[4]米芾《畫史》有「蘇氏種瓜圖，絕類故事，蜀人多作此圖」；[5]以及葉夢得、邵博、蔡絛諸人的紀錄。[6]又如《宣和畫譜》也著錄李公麟摹有李昭道《摘瓜圖》。南宋陸游《劍南詩稿》有《題明皇幸蜀圖》。有趣的是王維也有《明皇劍閣圖》，這見之於金趙秉文《題王摩詰畫明皇劍閣圖》：

> 劍閣森危隔錦官，雲間棧路細盤盤。天廻日馭長安遠，雨滴鈴聲蜀道難。
> 當日六軍同駐馬，他時萬里獨回鑾。傷心凝碧池頭句，有底功夫作畫看。[7]

何以點出「劍閣」，這即是「明皇幸蜀」的依據。唐玄宗（明皇）詩〈幸蜀西至劍門〉：

> 劍閣橫雲峻，鑾輿出狩回。翠屏千仞合，丹嶂五丁開。
> 灌木縈旗轉，仙雲拂馬來。乘時方在德，嗟爾勒銘才。[8]

這首詩的所描述的，正是《明皇幸蜀圖》畫面所依據。

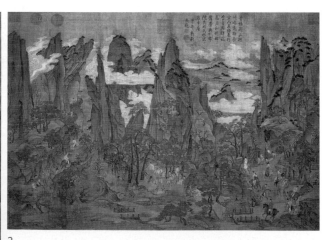

2

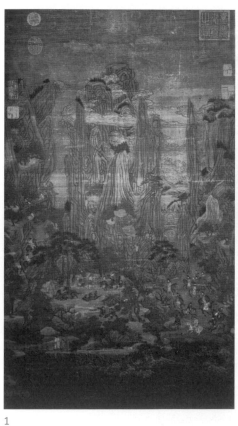

1

圖1　傳唐李昭道，《春山行旅圖》，軸，絹本，設色，縱95.5公分，橫55.3公分，臺北故宮藏。

圖2　唐人，《明皇幸蜀圖》，軸，絹本，設色，縱55.9公分，橫81公分，臺北故宮藏。

貳

一、

　　山水畫的發展，也説明了人對山川雲樹等的認知。從山水畫的發展看來，至遲，五世紀的顧愷之就認為是一門了。畫家眼中所見與手下所畫出的圖像，成熟的表現，把廣大的三度空間大自然山川，轉換成二度空間的平面，是如何處理的呢？近現代的藝術史學者已多討論。

　　晉宗炳〈畫山水序〉：

> 以形寫形，以色貌色也。且夫昆侖山之大，瞳子之小，迫目以寸，則其形莫覩，迥以數里，則可圍於寸眸，誠由去之稍闊，則其見彌小。今張絹素以遠暎，則昆、閬之形，可圍於方寸之內，豎劃三寸，當千仞之高，橫墨數尺，體百里之迥。[9]

　　這「張絹素以遠暎」，幾乎可認為等同十五世紀德國畫家杜勒（Albrecht Dürer, 1471–1528）的透視學示範。然而，九世紀張彥遠所見，〈論畫山水樹石〉：

> 魏晉以降，名跡在人間者，皆見之矣！其畫山水，則羣峰之勢，若鈿飾犀櫛，或水不容泛，或人大於山，率皆附以樹石，映帶其地，列植之狀，則若伸臂布指。詳古人之意，專在顯其所長，而不守於俗變也。[10]

山水之被之為畫，顧愷之〈論畫〉：

> 凡畫，人最難，次山水，次狗馬，臺榭一定器耳，難成而易好。[11]

　　就以傳為顧愷之的《女史箴圖》一段「山水」來論，山嶺的輪廓，用單純的線條勾勒，量體之於空間佈置，不能不謂妥貼。然而，加上白虎、人物，那也難免「人大於山」之譏。對山的體認，漢代常見的「博山爐」是從立體的造型來表達，但平面，或者浮雕，東漢成都《鹽場》畫像磚與《女史箴圖》也無多大區別。此時，也説明人物、動物的份量，猶與山水等量齊觀，或也可以説專在「顯其所長」，此場景要強調的主題（人與物）的份量，畫中母題是心中所想的份量，而非眼中所見的物與物該有的比例。河南鄧縣南朝墓出土的《商山四皓》（圖3），將隱者置之丘壑中，其樹的表現較為具體，對於整體的於空間佈置，也是妥貼。

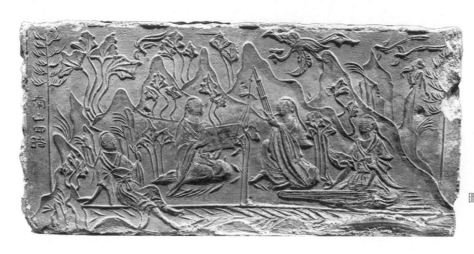

圖3　河南鄧縣南朝墓出土的《商山四皓》

《北魏孝子故事圖》（現藏美國納爾遜博物館）樹與石、人物的比例已然妥當，石的量感與質感，也均能充份表達，尤其是岩石的塊面，甚至於造形，合乎顧愷之《畫雲臺山記》「可於次峰頭，作一紫石亭立，以象左闕之夾」[12] 的敍述。一九五四年出土成都南朝《法華經變》浮雕（圖4）是廣為學界公認其空間表達完善。這浮雕分上下兩堵，上堵是「淨土」，清楚地以消失性視點處理，下方的一堵，山巒起伏，配置著人在其中宗教行為，這是典型的口袋式空間。此外，母題也較多，更重要的是母題之間的比例，已大致妥貼。這也是往後唐代山水畫常有的空間。

根據山水畫論，隋、唐代應該有相當大的進展，畫史上名家諸如李思訓、王維、吳道子，均被推為「宗師」，唐詩中更出現不少的題山水畫詩。單以《歷代名畫記》對畫家處理空間的效果，就有了更具體的記述。如展子虔之「山川咫尺千里」，[13] 王維畫的「重深」，[14] 李思訓的「渺然岩嶺之幽」[15]，以及朱審的「深沉」[16] 等等的形容詞。名家的作品，雖不得見。再就今日尚得見年代有據者。如：日本正倉院琵琶上的《騎象奏樂圖》，這幅畫上，雙峰夾峙，所牽引視線的進入山間，再加以一行「雁行」更是對縱深的強調。就《春山行旅圖》空間論，因「矯飾性」[17] 的山巒畫法，青綠顏色強烈，使群山高聳如屏，退回為背景，高山在望，前後景上下分隔，也都不符合上述的諸種現象了。

圖4　成都南朝浮雕法華經變。

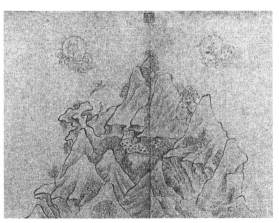

圖5　顧愷之的《女史箴圖》一段山水畫

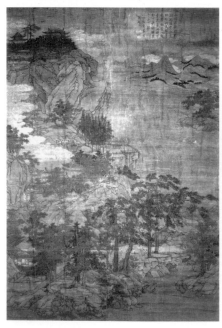

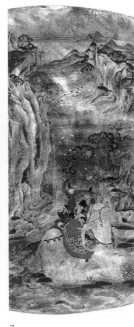

圖6　宋人《松巖仙館》
　　　臺北故宮藏
圖7　日本正倉院唐代琵琶上
　　　《騎象奏樂圖》的遠樹。

二、

　　魏晉之時，何嘗人大於山，樹亦大於山，且樹的畫法，也從人與樹的相對關係，發展到樹與山的相對關係。傳為顧愷之《洛神賦》中一景，它與南京西善橋出土東晉《竹林七賢榮啟期磚畫》，乃至洛陽出土北魏石槨，畫中均是造型相近的樹，樹在人物畫上的比例，應是合乎常理。此外，相同造形的樹，也見之於敦煌二八五窟北魏。這些樹的造型，幾乎不是寫實，而具有意匠的成份多，幾近裝飾圖樣的畫法。總之，五代北宋之際（10世紀）傳世的荊、關、董、巨，乃至李成、范寬諸家所見，並無法看到前述的這些樹木完全相符的畫法。

　　另一方面，小樹或遠在山巔的小樹畫法，也可以理出山水畫從唐到五代的變革。顧愷之的《女史箴圖》一段山水畫（圖5），山峰上樹叢，用半圈圓的畫法表達，山中的小樹，用的畫法一如介字夾葉。這山巔的樹法，也見之於盛唐敦煌一○二窟的《化城喻品》；第四五窟盛唐的《普門品》，遠山則已能畫出灌木林的林相，山間的小樹雖不知名，而無圖案化了。傳為隋展子虔的《遊春圖》，遠山山巔上的樹叢，畫法也是成團而染以重青色。這樣的畫法，往後只能在臺北故宮藏宋人《松巖仙館》（圖6），至若雜處於山丘上的各種樹種，也已成熟的表達出。日本正倉院唐代琵琶上的《騎象奏樂圖》，這幅畫上的遠樹（圖7），樹枝如伸出手指而點葉，這種意象式的畫法，在敦煌壁畫也相當多見。

　　以上做十世紀前畫山、畫樹的概略敘述，[18] 轉回本題，《春山行旅圖》的樹木（圖8），技法不能謂為一流，畫法卻已經非常的熟練。穿插於平地坡坨之間的大樹，無論是可辨的松、不可辨的闊葉樹、夾葉畫法的樹，既無上述隋唐以前的裝飾性畫法，就是山巔上小樹叢（圖9），已然是宋以後畫成排杉、松的畫法，甚至是出現了《芥子園畫傳》所呈現的畫譜式畫法。

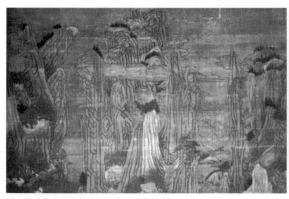

圖 8 《春山行旅圖》上的樹木技法　　　　　　圖 9 《春山行旅圖》山巔上的小樹叢

三、

　　早期山水，被認為「空勾無染」，就是只有輪廓線，這是「以形貌形」最簡單的方式，或著說這是「線性結構」，就傳唐李昭道《春山行旅圖》論，如果將青綠的顏色退去，回歸的「墨筆」，那又如何？畫史上對早期山水畫，或者說九世紀以前，山的描繪，「空勾無皴」，「勾」就是只有輪廓線，而「無皴」就少有土石質感紋理的表現。只有線條表現的木刻版畫，正可以提供「空勾」的比對。收藏於美國哈佛大學沙可樂美術館（Auther M. Sackler Museum, Harvard University）的十世紀晚期的《御製秘藏詮》卷十三的四幅山水版畫，可以提供印證。這其中第四幅山石的造型（圖10）以及遼（12世紀中葉）《妙法蓮華經》第四卷最後頁畫佛陀說法（發現）（圖11），尤其說明了山水偏向裝飾意味的構景。《春山行旅圖》構圖繁巧，用細筆勾線，畫出雲水樹山，從山的峭拔造型，顯然又比《明皇幸蜀圖》更加劇烈。傳唐李昭道《春山行旅圖》

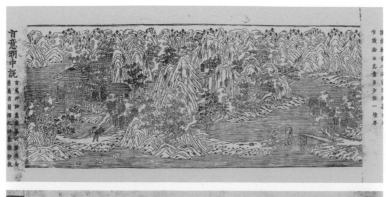

圖 10 《御製秘藏詮》卷十三，四幅山水版畫第四幅，美國哈佛大學沙可樂美術館。

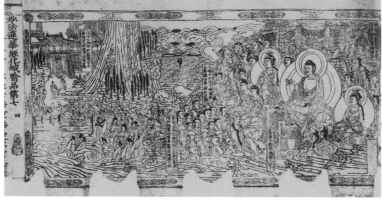

圖 11 遼《妙法蓮華經》第四卷，最後頁畫佛陀說法，山西佛宮寺。

這種偏向於「矯飾性」的山巒造型，畫史上的實例所見無多。以《御製秘藏詮》第四幅山水及《妙法蓮華經》第四卷最後頁畫佛陀說法版畫，可做為比對的。又以工藝設計，故宮藏有宋緙絲一頁《仙山樓閣》（圖12），由於遷就織法，前方一堆山石的造型以及石青色的運用，都令人想到意匠上與《春山行旅圖》有相通之處。

《春山行旅圖》山峰岩石刻畫成趣，色彩濃豔，賦色的技法裏石青與石綠、赭石的運用，可以說是存世青綠山水最具裝飾意義的作品之一。石青綠顏料的應用早見於《歷代名畫記》。[19]

敦煌莫高窟第二五七窟西壁北魏《九色鹿本生》，山峰一排是石綠平塗；第二五八窟南壁《五百強盜成佛故事》，石青與石綠並用，甚至一排山峰，上青下綠渲染。畫法上顏色為主卻無線條，以平塗來完成，這樣的情形，也見之於盛唐第一二七窟東壁《山水》與第一四八窟《山與雲》。盛唐著名第三二○窟北壁及第一七二窟北壁的日想觀，岩壁已用赭，這

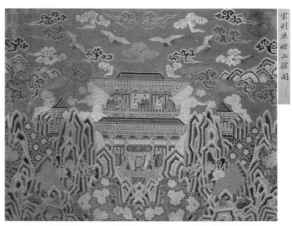

圖 12 宋緙絲一頁《仙山樓閣》，臺北故宮藏。

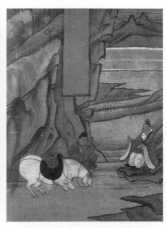

圖 13 敦煌絹畫《佛傳圖》，局部 一、二，大英博物館藏。

也可想到青綠顏色之表達樹林與草原的覆蓋。

出現以墨筆為界，見之於敦煌八、九世紀絹畫如《佛傳圖》（圖13）（大英博物館藏），及一〇三窟南壁盛唐《化城喻品》，這也是學者常做為與《明皇幸蜀圖》畫法相通的比較。今日往往以青綠（或金碧。兩詞雖有差異，但也常混用）山水用以與水墨山水作二分法，「以色貌色」青山用青綠，自然之至，然而以青綠之詞連繫於山水，從畫史著錄來看，並非如一般想像伴隨山水畫一開始即出現。從《唐朝名畫錄》、《歷代名畫記》，並未出現「青綠」或「金碧」一詞。對一向被尊為金碧（青綠）之師的李思訓，《歷代名畫記》「論山水之變」及「李思訓」條也未提及。

唐詩詠山水，對色彩的記錄無多，如唐李推官〈富貴曲〉「畫藻雕山金碧彩」，[20]溫庭筠〈菩薩蠻〉「小山重疊金明滅」句，[21]形容屏風上山水，這兩句可謂為唐時山水畫出現「金碧」一詞之例。至宋梅聖俞《宛陵集》中，〈和原甫同鄰幾過相國寺淨土院，因觀楊惠之塑、吳道子畫、聽越僧琴、閩僧寫宋賈二公真〉：

> 青槐夾馳道，方轡下麒麟。偈來遊紺宇，歷玩同逡巡。
> 吳畫與楊塑，在昔稱絕倫。深殿留舊跡，鮮逢真賞人。
> 一見如宿遇，舉袂自拂塵。金碧發光彩，物象生精神。
> 歲月雖已深，奇妙不媿新。驚嗟豈無意，振播還有因。
> 乃知至精手，安得久晦埋。[22]

所述是吳道子畫及楊惠之塑，「金碧發光彩」，未明言吳道子所畫題材是人物畫、是山水，然已知宋人已開始使用「金碧」一詞。又米芾：

> 王詵學李成皴法，以金碌（綠）為之。似古今觀音寶陀山狀，作小景亦墨作
> 平遠皆李成法也。[23]

王詵今日猶得見青綠山水《煙江疊嶂》於上海博物館。所謂「觀音寶陀山狀」，或可用敦煌壁畫西夏水月觀音作石背靠來比對。趙希鵠《洞天清祿集》：

> 唐小李將軍始作金碧山水，其後王晉卿、趙大年，近日趙千里皆為之。大抵
> 山水初無金碧水墨之分，要在心匠佈置如何耳？若多用金碧，如今生色番畫
> 之狀，而略無風韻，何取乎墨，其為病則均耳。[24]

這條記錄是將「金碧山水」歸給李昭道的第一次說法。但從傳世畫作，恐無法證實。就畫作用「金碧」一詞界定日本畫，見《宣和畫譜》：

> 日本國古倭奴國也，自以近日所出故改之。有畫不知姓名，傳寫其國風物山水
> 小景，設色甚重，多用金碧。考其真未必有此，第欲彩繪粲然，以取觀美也。[25]

繼之南宋鄧椿《畫繼》：

> （高麗松扇）其所染青綠奇甚，與中國不同，專以空青海綠為之，近年所作
> 尤為精巧。[26]

從語意上瞭解，日本的金碧畫法，對於《宣和畫譜》的編者是新奇的，甚至是中國所無的。證之於今日日本的「大和繪」，以金為底，而施重彩青碧之設色，的確是中國所無。《畫繼》上的

記載，一樣的是充滿著異國的神奇，相對著中國已有「青綠」的畫法。又如宋詩有〈題趙大年金碧山水圖〉，[27] 是稀有的例子。

魏晉以來的青綠山水該是有「碧」而無「金」。用「金碧」一詞形容山水，至金、元越來越普遍出現。茲舉其例。元人詩有〈金碧山水春堂宴賓圖〉、[28]〈孫宰金碧山水〉、[29]〈題小李將軍金碧山水圖〉。[30]《畫鑒》：「李思訓畫著色山水，用金碧，暉映自為一家法。」[31]

元人用金與碧，早期之例，可見於今藏美國大都會博物館之錢選《義之觀鵝》，此外，又臺北故宮藏題名傳唐人《雪圖》（圖14），然而，這類的畫，都是以金勾山石邊緣，即就原有輪廓線，以金重提。這兩幅畫，山石的造型也偏向於有稜有角，只是不如《春山行旅圖》的「矯飾」而已。中國大片的以金為底，恐已是中晚明造紙上「明金」的出現，但也無關於金碧山水的發展。

《春山行旅圖》用色以青綠平塗，並未見用泥金勾邊。今日研究，對筆墨之變，如南宋與浙派，應該容易辨識，然用色之變，似未見歸納，恐難憑以斷代。惟青與綠疊塗的方法，本圖的色感上應無宋、元所見的例證，若唐人《雪圖》也非出於唐代，反近於《春山行旅圖》，都是十七世紀的產物。

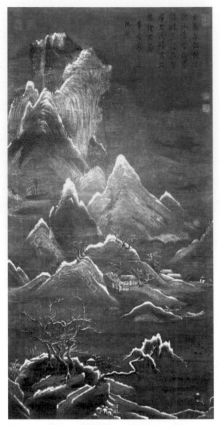

圖14　唐人，《雪圖》，臺北故宮藏。

叁

從傳移摹寫的觀點來看，唐人《明皇幸蜀圖》和傳唐李昭道《春山行旅圖》，其畫中母題及位置經營，到底是同出一稿，而各自發展，還是唐人《明皇幸蜀圖》是原稿，而傳唐李昭道《春山行旅圖》，另在山的造型上別有意匠，這都是一時無法決定。

唐人《明皇幸蜀圖》遠山山巔的叢樹，以一豎畫為樹幹，而用橫點點出樹葉（圖15），基本上還保留了唐代時的畫法。至於處於群山之間能知名有松、杏，加上其他雜樹，並無敦煌壁畫唐朝諸作的稚拙。山峰的勾勒與設色也具有八、九世紀敦煌絹畫《佛傳圖》的相同風格。相對於此，同出一稿的展子虔《遊春圖》及傳李思訓《江帆樓閣》，兩畫作之間也可以比較出時代傳承下不同的斷代因素。《江帆樓閣》樹叢的畫法是具備了宋時代的精緻，而如前述，《遊春圖》是唐代或以前的畫法了。

傳唐李昭道《春山行旅圖》製作年代有一個晚出的因素，在於此幅的畫家不瞭解畫中主角唐玄宗的三鬃馬坐騎（圖16-1）。

唐李將軍思訓作明皇摘瓜圖，嘉陵山川中，帝乘赤驃起三鬃，與諸王及嬪御十數騎，出飛仙嶺下，初見平陸，馬皆若驚，而帝馬見小橋，作徘徊不進狀。[32]

唐人《明皇幸蜀圖》三鬃馬（圖16-2）這特徵，已為研究者所指出，也是畫名所以被確認的根據之一。畫中女性所戴羃紗，也是正確的（圖16-3）。傳唐李昭道《春山行旅圖》的畫者

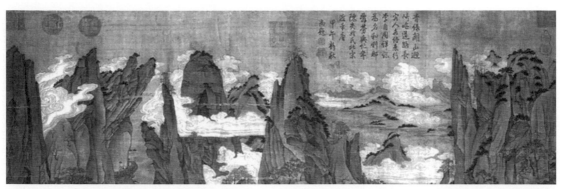

圖 15　唐人，《明皇幸蜀圖》，遠山山巔的叢樹。

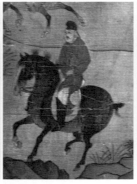

16-1　　　　　　16-2　　　　　　16-3　　　　　　16-4

圖 16-1 傳李昭道，《春山行旅》三鬃馬。　　圖 16-3 唐人，《明皇幸蜀圖》戴冪紗女性。
圖 16-2 唐人，《明皇幸蜀圖》三鬃馬。　　　圖 16-4 傳唐李昭道，《春山行旅圖》戴冪紗女性。

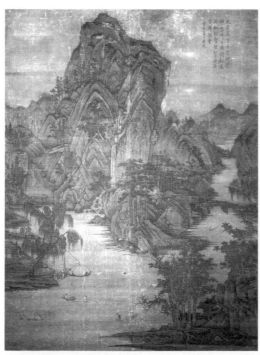

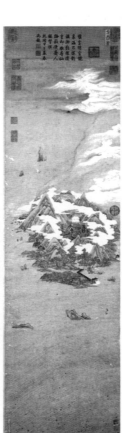

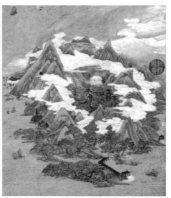

圖 18　明文伯仁，《方壺圖》局部，
　　　　1563 年，軸，紙本，設色，
　　　　縱 120.6 公分，橫 31.8 公
　　　　分，臺北故宮藏。

圖 17　宋人，《清江漁隱》，
　　　　軸，絹本，水墨，縱
　　　　151.5 公分，橫 111.1
　　　　公分，臺北故宮藏。

圖 19　明萬曆年間（1573–1619）
　　　版畫，《環翠堂園景圖》。

已然不知有此理（圖16-4）。這正如金代趙麟之《昭陵六駿圖卷》，也不知畫出三鬃馬。這是時代使然，也可說是畫者已無所知。又玄宗時馬尚輕肥，《唐人明皇幸蜀圖》的三鬃馬正是如此，且可與名作臺北故宮博物院藏韓幹《牧馬圖》有相同處，這也非《春山行旅圖》畫上所能見，這也說明《春山行旅圖》晚出理由之一。

　　本圖究竟置於何創作年代，從畫山巒的矯飾性風格，雖說類同的造型，在北宋如前舉《御製秘藏詮》（妙法蓮華經）已有先聲，然而，宋代的畫作，幾乎很難找到可供相同比對的。從另一方面思考，即使唐人《明皇幸蜀圖》和《春山行旅圖》同出一稿，在色感上也全無相涉。臺北故宮博物院藏宋人《清江漁隱》（圖17）是水墨無色，山巒造型，也帶有刻意的稜角，如果也再加以青綠設色，其畫趣或會接近《春山行旅圖》？然而，《春山行旅圖》裝飾性強烈，空間上的舞臺佈景性，卻無其他存世畫作所能比擬。元朝以來，若錢選之《義之觀鵝》、以及明代畫如納爾遜美術館藏仇英《琵琶行》；或臺北故宮文伯仁《方壺圖》（圖18），多多少少都帶有矯飾手法，惟從設色的氣質也完全無從相通。在設色的氣質比對上，唐人《雪圖》或許相近。晚明有一股變形的風氣，矯飾從手法上說，也是變形，那《春山行旅圖》是否也是這時的產物。晚明萬曆年間（1573–1619）版畫《環翠堂園景圖》（圖19），所畫雖是庭園，也是完全矯飾的山巒畫法，就是這時代又一例證。那《春山行旅圖》，從山巒造型，固然十世紀時早已曾出現，但就「矯飾性」的觀念，還是出於十七世紀較為妥適。

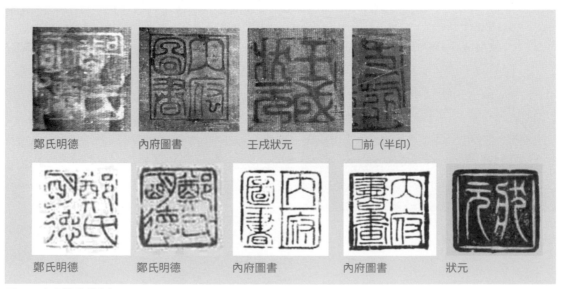

鄭氏明德　　　　內府圖書　　　　王戌狀元　　　　□前（半印）

鄭氏明德　　　　鄭氏明德　　　　內府圖書　　　　內府圖書　　　　狀元

圖 20　畫上諸收藏印記

遺憾的是畫面上方仿宋徽宗的題字拙劣，朱彝尊與孫承澤的題跋也無助於鑒別。畫上諸收藏印記（圖20），所謂宋朝「內府圖書」，欲與半印「□前」（□疑為「支」、或「史」、或「事」）字篆法亦不佳，疑欲作「御前之印」為配，卻有誤失，意以為偽。收藏印中的「鄭氏明德」是元朝人鄭元佑（1292–1364）。另「壬戌狀元」一印，應出於明代「狀元」所藏，出於申時行（1535–1364），或文震孟（1574–1636）等（案文氏有「狀元」一印）。「鄭氏明德」的收藏印，應可為本幅創作年代下限所參考，但此印與鄭氏它印的風格似有扞格。「壬戌狀元」如果是文震孟，則合乎十七世紀的說法。就畫上印，印泥、篆法，似是出於一手，筆者又得一個想法，這《春山行旅圖》確有另一本，且為文震孟所藏，十七世紀的作畫者得此本，乃加以複製，卻不經意間有了十七世紀的因素出現。

　　《春山行旅圖》色彩濃豔，山峰巉石刻畫成趣。筆者總認為今天所見古畫，只是當時留存下來的一小部份，像《春山行旅圖》如此風格作品，由其裝飾性的畫派，在當時理應不致是孤例，今天卻只能以有限之知來蠡測大部份的無知。

* 本文原發表於上海博物館《書畫經典國際學術研討會》（上海：上海古籍出版社，2008），頁109–120。

註釋——

1　國立故宮博物院編，《故宮書畫圖錄》冊1（臺北：國立故宮博物院，1979），頁14–15。

2　不著人名撰，《宣和畫譜》（文淵閣四庫全書本），卷10，頁3。以《摘瓜圖》取代《明皇幸蜀圖》見宋葉夢得《避暑錄話》，卷下，頁45。

3　關於《明皇幸蜀圖》的研究已多，如李霖燦、莊申（均載《大陸雜誌》），日本藤田伸也（《大和文華》，80號）、古原宏伸（奈良大學紀要，第23號）等等。惟本文研究範圍方向並不一樣。

4　見《東坡題跋》，收錄於《藝術叢編》第1輯（宋人題跋），冊23（臺北：世界書局，1967）頁98。

5　宋・米芾，《畫史》（文淵閣四庫全書本），頁3。

6　宋・葉夢得，《避暑錄話》（文淵閣四庫全書本），卷下，頁45；宋・邵博，《聞見後錄》（文淵閣四庫全書本），卷27，頁7；宋・蔡絛，《鐵圍山叢談》（文淵閣四庫全書本），卷1，頁20。

7　金・趙秉文，《滏水集》（文淵閣四庫全書本），卷7，頁18。

8　清・張玉書等編錄，《御定佩文齋詠物詩選》，（文淵閣四庫全書本），卷83，頁29。

9　明・賀復徵編，《文章辨體彙選》轉引自文淵閣四庫全書本，卷314，頁6。

10　唐・張彥遠，《歷代名畫記》（文淵閣四庫全書本），卷1，頁24。

11　清・聖祖敕撰，《御定佩文齋書畫譜》（文淵閣四庫全書本），卷10，頁17。

12　《歷代名畫記》卷5，頁11。

13　同上書，卷5，頁5。

14　同上書，卷1，頁24。

15　同上書，卷9，頁11。

16　同上書，卷10，頁5。

17　「矯飾」本是一般通用詞，用「矯飾化」傾向形容此圖，見牛克誠，《色彩的中國繪畫》（長沙：湖南美術出版社，2002版），頁50，今引用。

18　關於山水畫之空間討論，見楊新〈從山水畫法探索《女史箴圖》的創作時代〉，《故宮博物院院刊》2001年3期（北京：故宮博物院，2001），頁17–29。樹之畫法，見趙聲良《敦煌壁畫風景研究》（北京：中華書局，2005），頁36–42。兩文有所論述，為本文所參考。

19　如天及水色，「越巂之空青、蔚之曾青、武昌之扁青（上品石綠）」，見文淵閣四庫全書本，唐·張彥遠《歷代名畫記》卷2，頁7–8；東晉·顧愷之《畫雲臺山記》有「凡盡用空青，竟素上下以映日西去」，見《歷代名畫記》，卷5，頁10。

20　清聖祖敕撰，《御定全唐詩》（文淵閣四庫全書本），卷644，頁4。

21　同上書，卷891，頁7。

22　宋·梅堯臣，《宛陵集》（文淵閣四庫全書本），卷38，頁10。

23　同註5，頁19。

24　宋·趙希鵠，《洞天清祿集》（文淵閣四庫全書本），頁54。

25　不著人名撰，《宣和畫譜》（文淵閣四庫全書本），卷12，頁15。

26　南宋·鄧椿，《畫繼》（文淵閣四庫全書本），卷10，頁5。

27　宋·陳思編，《兩宋名賢小集》（文淵閣四庫全書本），卷110，頁7。

28　元·程文海，《雪樓集》（文淵閣四庫全書本），卷9，頁21。

29　元·虞集，《道園學古錄》（文淵閣四庫全書本），卷29，頁24–25。

30　元·張仲深，《子淵詩集》（文淵閣四庫全書本），卷4，頁13。

31　元·湯垕，《畫鑒》（文淵閣四庫全書本），頁4。

32　同註4。

3

傳唐王維畫《伏生授經圖》的畫裏畫外

日本大阪市立美術館藏傳唐王維（701–761）畫《伏生授經圖》（彩圖3，圖1），卷裝，本幅絹本，設色畫，縱二五・四公分，橫四四・七公分。伏生（約前260–?）的故事，見《漢書・儒林傳》記載：

> 伏生濟南人也。（張晏曰：「名勝伏生碑云也。」）故為秦博士，孝文時，求能治尚書者，天下亡有，聞伏生治之，欲召。時伏生年九十餘，老不能行，於是詔太常，使掌故朝錯（又作晁錯）往受之。（師古曰，衞宏定古文《尚書》序云：「伏生老，不能正言，言不可曉也，使其女傳言教錯。齊人語多與潁川異，錯所不知者，凡十二三，略以其意屬讀而已。」）秦時禁書，伏生壁藏之，其後大兵起，流亡。漢定，伏生求其書，亡數十篇，獨得二十九篇，即以教于齊、魯之間，齊學者由此頗能言《尚書》。山東大師亡不涉《尚書》以教。伏生教濟南張生及歐陽生。張生為博士，而伏生孫以治《尚書》徵，弗能明定。是後魯周霸；雒陽賈嘉，頗能言《尚書》云。（師古曰：「嘉者賈誼之孫也。」）[1]

本卷畫「伏生」凭書案（几），坐於圓形蒲團上。伏生授經時「年九十餘」，畫其老態，短鬚雞皮，頭微側右，面帶喜悅，臉龐消瘦，額頭，顴骨，下額，無不突出，身材更是瘦骨嶙峋，這見之於雙臂尤甚，胸膛也可見肋骨鎖骨。雙目圓睜，頭戴巾，微左側，披紗，右肩已退下，露胸，貼身一為「抱腹」，而右肩帶也已脫落於右臂上。雙手腕均貼置於案（几）上，右手持卷，左手指點卷上，意在有所說明。左腿露出盤於右腿之上。案上置一硯一筆，地上一小�瓶，筆束（或紙〔絹〕一卷），一書帙束捲著書畫。

本卷伏生像，多少應有作為「聖賢」畫像的意義。《後漢書・蔡邕傳》：「光和元年，遂置鴻都門學。畫孔子及七十二弟子像。」[2]《史記・索引》引文翁圖記：「益州刺史張收，畫盤古三皇五帝，三代君臣與仲尼七十弟子於壁間。此至聖先賢圖形之緣起也。」[3]《唐書・禮樂志》：「武德四年（621），詔州縣學皆作孔子廟，貞觀二十一年（647），詔左丘明、卜子夏、穀梁赤、伏勝、……二十二人皆以配享。」[4]又《昌黎集》：「處州孔子廟畫像處，州刺史鄴侯李繁至官，既新作孔子廟，又令工改為顏子至子夏十人像，其餘六十子，及後大儒公羊高、左丘明、孟軻、荀況、伏生、毛公、韓生、董生、高堂生、揚雄、鄭眾等數十人皆圖之壁。」[5]可見伏生

從唐朝便有「聖賢」的地位。今日藏於國立故宮博物院（以下文與圖說簡稱「臺北故宮」），承襲歷來皇室的收藏，其中「南薰殿畫像」有《歷代聖賢畫像》，其第九十一即是《乘氏伯伏勝》。今日所見「傳經」為題，最早有關文物應為一九五二年出土於四川，現藏四川省博物館的漢代傳經畫像磚（圖2）。[6]

王維的人物畫[7]

對於王維的畫藝，眾所關注的是被董其昌譽為南宗之祖的山水畫，相對於人物畫研究，那就有少論述了。即以王維畫《伏生授經圖》本卷言，或許在二十世紀初期，轉為日本阿部房次郎捐贈大阪市立美術館，因此，可見於日本學者的研究，中國大陸幾無人提及，而於臺灣就只有莊申教授於其《王維研究》一書，有所論述。

先排比歷史著錄文字資料來了解王維的人物畫。

唐朱景玄撰《唐朝名畫錄》：「嘗寫詩人襄陽孟浩然馬上吟詩圖。」[8]張彥遠《歷代名畫記》記王維是以山水畫為主：「工畫山水，體涉今古。」又說「余曾見破墨山水。筆迹勁爽。」另《歷代名畫記·記兩京外州寺觀畫壁》：「薦福寺大殿東廊從北第一院鄭虔、畢宏、王維等白畫。」這「白畫」，應有佛像人物的可能。[9]

王維的人物畫，所引起北宋人的注意。歐陽修《新唐書》：「初王維過郢州，畫浩然像于刺史亭，因曰浩然亭。」[10]這是對朱景元《唐朝名畫錄》進一步解釋。歐陽修的好友梅堯臣評王右丞所畫《阮步兵醉圖》（胡公疎新勒石）：

> 右丞筆通妙，阮籍思玄虛。獨畫来東平，倒冠醉乘驢。力頑不肯進，俛首耳
> 前趨。一人牽且顧，一士旁挾持。捉鞍舉雙足，閉目忘窮塗。想像得風度，
> 纖悉古衣裾。玉骨化為土，丹青終不渝。而今幾百歲，乃有胡公疎。買石遂
> 留刻，漬墨許傳模。白黑就髣髴。毫芒辨精麤。千古畜深意，終朝懸座隅。
> 誰謂盈尺紙，不羨雲霧圖。[11]

所述《阮步兵醉圖》並非原蹟，而是石刻，詩對畫面的圖像有所敘述。

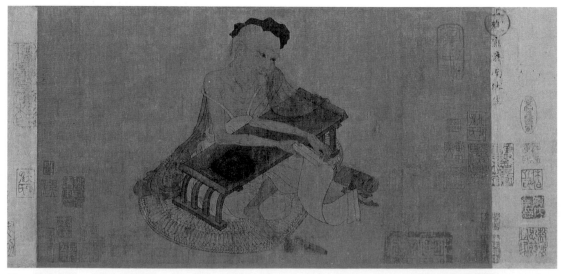

圖1 傳唐王維，《伏生授經圖》，卷，絹本，設色，縱25.4公分，橫44.7公分，大阪市立美術館藏。

圖 2 漢代傳經畫像磚，
四川省博物館藏。

　　將王維推為「文人畫」的鼻祖，歸功於蘇軾對王維的讚揚，所引用的是他的《鳳翔八觀‧
吳道子王維畫》。就此詩蘇軾所見及《開元寺名勝志》所記：「王右丞畫竹兩叢，交柯亂葉，
飛動若舞，在開元寺東塔。」[12] 又蘇軾〈題鳳翔東院王右丞畫壁〉：「嘉定癸卯（1213）上元夜，
來觀王維摩詰筆。時夜已闌，殘燈耿然，畫僧踽踽欲動，恍然久之。」[13]

　　沈括藏有王維《黃梅出山圖》：

王仲至閱吾家畫，最愛王維畫黃梅出山圖。蓋其所圖黃梅、曹溪二人，「氣
韻神檢」皆如其為人。讀二人事迹，還觀所畫，可以想見其人。[14]

黃庭堅《山谷集》〈題渡水羅漢畫〉：

右摹寫唐人畫行腳僧渡水，已渡而休與泛濟而未及濟者，涉深水者，老儃極，
少者扶持，幾欲不濟者，有臨流未涉者，有見險在前依石坐臥者，頗極其情
狀。明窗淨几，散髮解衣而縱觀之，亦是幻法中無真假，往在都時，馮當世
有此畫本，是古人叛業縑素也，題云：王右丞畫渡水羅漢。余為題云：阿羅
漢皆具神通，何至拖泥帶水如此，使王右丞作羅漢畫，如此何處有王右丞耶。
當世不悦，為余題破渠好畫，余曰，顧畫何如，豈因譽而完，因毀而破也。[15]

又《山谷題跋》卷三〈題濟南伏勝圖〉：

御史晁大夫號為峭直刻深，觀所寫形質，似未至也。然作伏勝宛然故齊之老
書生耳，又作勝女子，鬱然是儒家子，此亦丹青之妙。[16]

　　以後進入宋徽宗的《宣和畫譜》，將王維列入山水門，記錄中也未對王維風格的描述。《宣
和畫譜》卷十又記有羅漢圖，而《渡水羅漢》是否就是黃庭堅所記，也難以肯定。又記畫有《四
皓圖》是人物圖。[17]

　　《宣和畫譜》提到了可與王維比較的畫家，說：「顧德謙，建康人也。善畫人物，多喜
寫道像，此外雜工動植。論者謂王維不能過。」[18] 論李公麟：「故創意處如吳生，瀟灑處如
王維。」[19]

　　到了宋末，周密（1232–1308）《雲煙過眼錄》：「王維畫維摩詰像，如真不可分。」[20] 此
後所記，恐是耳聞多於目見。

名物考

都穆（1459–1525）《寓意編》記所見本卷：

右唐王維畫《濟南伏生像》，宋秘府物，今藏金陵王休伯家。余官金陵，聞休伯所藏書畫甚富，一日與顧史部華玉（顧璘；弘治九年〔1496〕進士）過之，休伯張燕，余戲謂之曰：「必出書畫乃飲。」始出宋元者，亦有唐人筆，余與休伯笑而不答，遂出此及維著色山水一卷，余不覺驚伏，以為平生之未見也。但古人之坐，以兩膝着地，未嘗箕股，而秦漢之書，當用竹簡，今像乃箕股而坐，馮几伸卷，此則余所未曉。抑余聞維嘗畫雪中之蕉，毋乃類是，而不必拘拘於形似者邪？[21]

《寓意編》裏，都穆以「雪中之蕉」為王維作脫詞。其實名家作畫有時空之過錯，著名之例見《歷代名畫記》：

若論衣服車輿土風人物，年代各異，南北有殊。觀畫之宜，在乎詳審，只如吳道子畫仲由，便戴木劍；閻令公畫昭君，已著幃帽。殊不知木劍創於晉代，幃帽興於國朝。舉此凡例，亦畫之一病也。且如幅巾傳於漢魏，冪䍦起自齊隋，幞頭始於周朝，巾子創於武德，朝服靴衫豈可輒施於古象，衣冠組綬，不宜長用於今人。芒屩非塞北所宜；牛車非嶺南所有，詳辨古今之物，商較

圖 3　北魏《孝子傳圖》第一石《孝孫原穀》，
　　　525 年，老人局部。

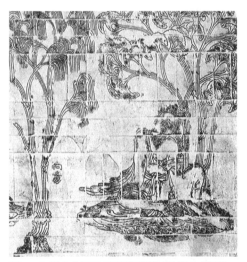

圖 4　南朝南京西善橋墓畫像磚《竹林七賢圖》
　　　之向秀。

圖 5　宋人，《柳陰高士圖》，陶淵明局部，臺
　　　北故宮藏。

圖 4.1　《榮啟期與竹林七賢圖》磚刻

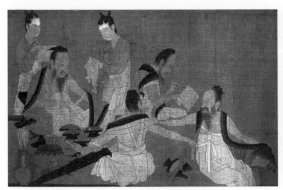 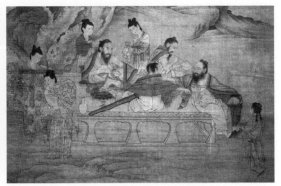

圖 6　宋佚名，《北齊校書圖》人物特寫，　　　圖 7　傳五代，丘文播，《文會圖》，局部
　　　波士頓美術館藏。　　　　　　　　　　　　　人物，臺北故宮藏。

土風之宜，指事繪形可驗時代，折上巾軍旅所服，即今幞頭也，用全幅皁，
向後幞髮，俗謂之幞頭。自武帝建德中裁為四脚也。[22]

　　本幅之「名物」先從服飾說起，顯然是畫漢晉人士。畫像中人頭上所戴，看來是件輕紗巾，
漢末以來，葛巾流行，為一般士人歸隱後所戴。唐人戴巾如敦煌壁畫所見，或《步輦圖》上所畫，
均是幞頭形式。

　　就畫所見，最為相近者為北魏《孝子傳圖》第一石《孝孫原穀》（525 年，圖 3）畫中右下
角的老人。頭上也是戴葛巾，肩披有白色布縠一類外衣，背胸之間有兩帶相連，下於腹部有
「兜」，再下為裙。一九六一年在南京西善橋南朝（420–588）墓中發現的《竹林七賢》畫像磚
「向秀」（圖 4）與臺北故宮藏《柳陰高士》（圖 5）。《柳陰高士》也是此一類。「柳陰高士」
畫中人（陶淵明），頭上戴葛巾、袒上身，惟披有白色布縠一類外衣，或為斗篷、或為半臂，
均可，均不可。本卷伏生是披輕紗。

　　又見相類似的例子，見於波士頓美術館藏《北齊校書圖》（圖 6），同稿又有臺北故宮藏
五代丘文播《文會圖》（圖 7）。[23] 五代丘文播《文會圖》中有一背身而坐者，所披透明狀能見
手臂及內衣，其質地為紗則是與伏生卷一樣的，只是多滾以黑邊。宋人《柳陰高士圖》當為布質。
《文會圖》或《北齊校書圖》一般認為，《北齊校書圖》的衣冠是以北朝與華夏族人相混雜的一種
服飾。此外，藏上海博物館標題為唐人孫位的《高逸圖》（圖 8），也是披有紗縠一類的外衣，
滾邊上明顯的有帶子以供結扣的做法。《文會圖》上右方有一位童僕替其脫鞋，正足以看出帶
子結扣的方式。《伏生像》及《柳陰高士》其上身，又見背胸之間有兩帶相連，其一已於右臂上

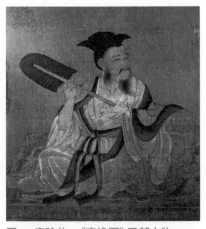

圖 8　唐孫位，《高逸圖》局部人物，
　　　上海博物館藏。

鬆脫，《文會圖》則是脫左臂。伏生所見是兩條帶子直接
連著「抱腹」（肚兜），《文會圖》所見則少一抱腹，如
筆者少時猶得見兒童及老人所穿之肚兜，只是肚兜以繩
索勾頸，非如伏生、《文會圖》用寬帶。「柳陰高士」肩
帶所掛則是裙，倒是與《高逸圖》起首第一人所見相同，
其肩掛帶也鬆脫落於右臂上，可見上身未著褻衣。

　　《伏生圖》所坐蒲團為草所編，《柳陰高士圖》所坐為
「豹皮席」的例子易見於魏晉名士。獸皮席為魏晉高士
所喜用，其實物圖例，從《榮啟期·竹林七賢圖》（圖 4.1）
磚刻可以清晰看到，且是由來已久。而《伏生圖》所坐為
草所編，見其簡樸。

伏生倚「書案」（几），案為曲柱矮桌長條形，案面兩頭有翹頭，以四弧形曲腳支撐（圖9-1）。這種書案頗多見於漢畫像石、漢墓壁畫，如前舉四川成都東鄉青杠坡之《傳經圖》、山東沂南漢墓畫像石（後室南側隔牆東面畫像，圖9-2）、又如洛陽朱村東漢墓（圖9-3）、廣漢出土漢畫像磚、晉酒泉十六國墓壁畫丁家寨五號墓（圖9-4）。四川新都出土作西王母漢畫像磚，左下角一人，持書卷伏地而拜，面前就是如此的一件書案（圖9-5）。這類似炕案，北京故宮博物院藏（以下文與圖説簡稱「北京故宮」）南唐衛賢《高士圖》，畫中梁鴻也是使用相同的書案（圖9-6）。

9-1

9-2

9-5

左圖的書案

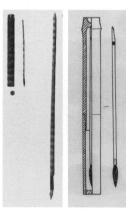
9-3

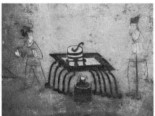
9-4

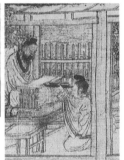
9-6

圖 9-1 伏生倚「書案」
圖 9-2 山東沂南漢墓畫像石，後室南側隔牆東面畫像。
圖 9-3 洛陽朱村東漢墓局部書案。
圖 9-4 晉酒泉十六國墓壁畫丁家寨五號墓局部書案。
圖 9-5 西王母漢畫像磚，畫面下方一張書案，四川新都出土。
圖 9-6 南唐衛賢，《高士圖》書案，北京故宮藏。

10-1　　10-2

11-1

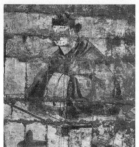
11-2

圖 10-1；2
漢筆。長沙左公山楚墓；
荊門包山楚墓二號墓，
漢代敦煌馬圈灣鋒燧遺
址出土。

圖 11-1 《伏生授經圖》案上硯臺一方，成不規則形。
圖 11-2 河北望都東漢墓壁畫之《主記史》。

書案上有毛筆與今日所使用無異。漢代的筆今日猶可從考古出土得見，如長沙左公山楚墓、荊門包山楚墓二號墓，漢代敦煌馬圈灣鋒燧遺址出土（圖10-1；2）。「簪筆者插筆於首」[24]，筆管上端削尖即適用於插在頭上，這與今日不同。

案上硯臺一方（圖11-1）成不規則形，或是天然河卵石，加以磨平，硯面留有微凹處，硯下有井木為墊。硯臺或如一般漢硯，只求平整光滑，無細心之裝飾。有硯無墨，秦漢用墨粉、墨片、墨丸、墨錠，也未畫出「硯子」。漢人硯、墨伴隨人物出現，如河北望都東漢墓壁畫之《主記史》（圖11-2），見其硯與墨丸。

地上置有「書帙」包裹著書（畫），整件或稱「書囊」、「書橐」（圖 12-1）。這是對古書畫裝潢常見的形容詞「縹囊緗帙」。這種書畫（籍）包裝，頗常見於畫中，尤其伴隨著文士出現。前舉衛賢《高士圖》梁鴻坐處旁即有一件（圖 12-2）。「帙」（袟）說文曰：「袟書衣也。」《群粹錄》：「古人書外必有帙藏之。如今裹袱類。」[25] 北京故宮藏唐陸曜《六逸圖卷》，其第一圖「馬季常（融）」，其旁即有相似之「書囊」（圖 12-3）。「邊孝先」以書囊為枕（圖 12-4a），旁立的男侍則捧一書囊（圖 12-4b）。至書囊攤開成一片，同卷「師孚像（著幾屐者）」，人像盤坐，前有五卷，置於攤平之「書帙」上。（圖 12-5）唐張謂〈同王徵君湘中有懷詩〉：「不

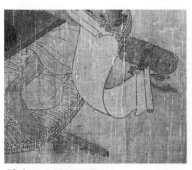
12-1

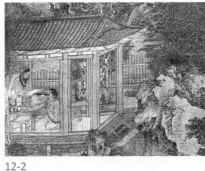
12-2

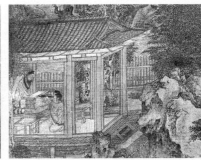

12-3

12-4a

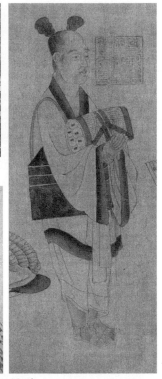
12-4b

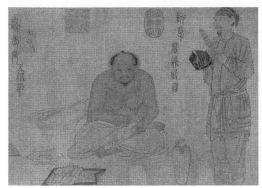
12-5

12-6

12-7

12-8

圖 12-1　《伏生授經圖》的「書帙」、「筆卷」與小瓶。
圖 12-2　衛賢，《高士圖》局部，梁鴻坐處旁「書囊」
圖 12-3　唐陸曜，《六逸圖卷》局部，馬季常（融）臥側一書囊。
圖 12-4a　《六逸圖卷》局部，邊孝先以書囊為枕
圖 12-4b　《六逸圖卷》局部，邊孝先之旁立男侍捧一書囊。
圖 12-5　《六逸圖卷》局部，書囊攤開成一片，「師孚像（著幾屐者）」前有五卷，置於「書帙」上。
圖 12-6　《金光明最勝王經》，742 年，書帙，日本正倉院藏。
圖 12-7　「竹帙」，日本正倉院藏。
圖 12-8　明仇英，《梅石撫琴》之背書囊、蕉蔭結夏之置地上，臺北故宮藏。

用開書帙，偏宜上酒樓。」[26] 可為談助。日本正倉院藏的《金光明最勝王經》（742 年）為實物書帙（圖 12-6）。此帙為織錦，〈謝公權賜蜀牋〉詩：「君得奇牋自蜀溪，緘封密密寄幽棲。香銷翠玉花枝軟，影落青雲鳳翼低。書棄一朝豐綺繡，詩心半夜振虹霓。報之重愧無瓊玖，強拾芻言細細題。」[27]「書棄一朝豐綺繡」可見其形容是用錦裝設。書帙雖用縑、絹、緹，乃以細竹條編成為裏，這是因竹增加及硬度。如梁昭明太子《賦書帙》詩曰：「擢影兔園池，抽莖淇水側，幸雜緗囊用，聊因班女織。」[28]「抽莖淇水側」即是用淇水綠竹。「竹帙」於日本正倉院，一樣藏有實物（圖 12-7）。[29] 稱「書囊」、「書棄」。「囊、棄」都是「袋」，袋與一片巾之帙，當有所分別。《玉海》「漢簪筆」條：「張安世持囊簪筆。事武帝數十年。注。張晏曰：『囊契囊也，近臣負囊簪筆，從備顧問，或有所紀也。』師古曰：『囊所以盛書，無底曰棄。簪筆者插筆於首。』」[30] 宋黃庭堅〈送王郎〉詩：「連床夜語雞戒曉，書囊無底談未了。」[31]「書囊」可做雙關語，一是論學，一是以帙包成，兩端未封露出「卷」的實物描述。以帙包成後，從動詞上講，詩多所描述。宋彭汝礪詩〈有感〉：「吾身本山林，艱難知備嘗。天寒負書棄，萬里冒雪霜。……」[32] 今可見臺北故宮藏明仇英《梅石撫琴》之背書棄（圖 12-8）。地上有一束絹，或是包筆之「筆卷」。

又有小瓶一（圖 12-1），山東濟南市八里窪北齊墓《樹下人物》，也著同樣的一瓶（圖 13），置於地上，或可視為水注之功用類。

圖 13　山東濟南市八里窪北齊墓《樹下人物》，也有一小水瓶。（林聖智先生手繪本）

伏生像的風格比對

大阪市立美術館藏本卷之所以訂名「王維」，是出於《宣和畫譜》的著錄。本卷畫上鈐有「宣和中秘」長豎圓角方形一印（圖 14-1）。現藏臺北故宮宋易元吉《猴貓圖》（圖 14-2）、美國大都會博物館藏郭熙《樹色平遠》皆可見此「宣和中秘」同一印，即是明證（圖 14-3）。遺憾的是《宣和畫譜》何以訂名為「王維」，並未作出任何解釋。存世也難得王維畫人物用供查證了。古畫多無署名，本卷無王維款題，並不稀奇，何以訂名「王維」？

活動於八世紀前期的王維，距《宣和畫譜》之編撰近四百年，其言有據否？就《宣和畫譜》編撰前若蘇軾一輩，屢屢記載王維畫，《宣和畫譜》的編撰者所做的訂名，也不能說無所據。以「宣和中秘」之真，今日的研究，應宜從十二世紀宣和時期的北宋往上溯。那本卷的風格該如何歸屬？前一節所引對王維的人物畫描述，僅如「破墨山水，筆跡勁爽」；「想像得風度，纖悉古衣裾」；「氣韻神檢」；說李公麟畫，「瀟灑處如王維」。這比起《歷代名畫記》對吳道子風格的說明，如「眾皆密於盼際，我則離披其點畫；眾皆謹於象似，我則脫落其凡俗」；「張

14-1　14-2　14-3

圖 14-1　《伏生授經圖》之「宣和中秘」印。
圖 14-2　宋易元吉，《猴貓圖》之「宣和中秘」。
圖 14-3　郭熙，《樹色平遠》之「宣和中秘」。

吳之妙」、「筆力勁怒」等。[33]《廣川畫跋》〈跋李祥收吳生人物〉:「吳生之畫如塑,然隆頰豐鼻,跌目陷臉,非謂引墨濃厚,面目自具,其勢有不得不然者,正使塑者如畫,則分位皆重疊,便不能求其鼻目顴額可分也。」[34] 相對於王維的技法,讀不到任何較有具體描述。

　　傳唐王維畫《伏生授經圖》作為一幅兼具人像及人物故事圖,瀧拙庵(精一)介紹本卷時,以敦煌畫來比較,有一致性,但並未進一步舉例為證比對。[35] 貝塚茂樹以斜向四分之三的臉部構景與和漢像石的構景關連。[36] 戶田禎佑提到伏生授經圖卷的俯瞰描寫,認為和日本大和繪中吹屋拔臺式的表現不無關係。[37] 可惜也無進一步做為斷代的論述。

　　從「想像得風度,纖悉古衣裾」來討論《伏生授經圖》,最為直接的是前舉北魏孝子傳圖第一石《孝孫原穀》,畫中右下角的老人,南京西善橋南朝墓中(420–588)的《竹林七賢》圖畫像磚「向秀」(圖4)與臺北故宮藏《柳陰高士》(圖5)。

　　又山西省臨朐縣冶源鎮北齊(550–577)崔芬墓墓室北壁左下角屏風第三幅,畫人物坐於槐樹下,樹旁有立石假山(圖15)。人身肩上有披,袒胸,有著頭上梳雙髻,頷額下蓄長鬚,人低首,左手持有物(持筆或如意),案上有紙、三足硯、山形筆架,地鋪方席,長案與《授經圖》相類似,這場景該是沉吟作文。旁立侍女,手持燈。畫者把案(几)壓長袍,似不符常理。所畫也許是竹林七賢的王戎手持如意。又山東濟南市八里窪北齊墓《樹下人物》(圖13),也著同樣的服裝,也袒胸露乳。[38] 南京西善橋南朝墓中(420–588)的《竹林七賢》、北齊崔芬墓壁畫、《北齊校書》、《柳陰高士》,這一系列畫所出現的人物形象、衣著式樣,以及書案,都說明是北宋乃至可上推到晉、東漢。相對地,這種服飾入畫,北宋以後就幾乎不見,到了元代劉貫道(13世紀末期)的《銷夏圖》(美國納爾遜美術館藏),服裝雖在,氣氛已改。杜堇(1465–1509)與崔子忠的《伏生授經圖》(圖16-1;2),伏生以怪木蟠枝的「隱几」為凭,這「隱几」已是唐肅宗宰相李泌的創舉,[39] 不知有漢無論魏晉。

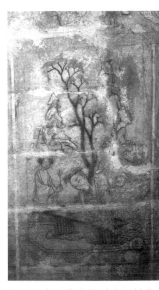

圖15　山西省臨朐縣冶源鎮北
　　　齊(550–577)崔芬墓
　　　屏風第三幅

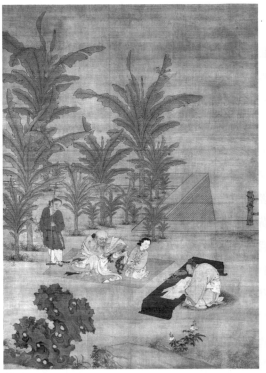

16-1

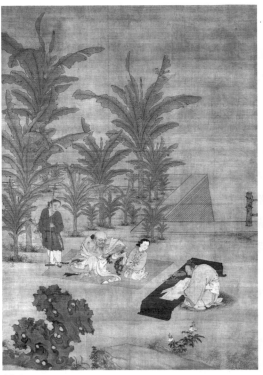

16-2

圖16-1　明杜堇,《伏生授經圖》,美國大都會博物館藏。
圖16-2　明崔子忠,《伏生授經圖》,上海博物館藏。

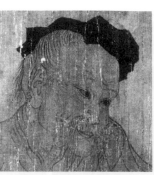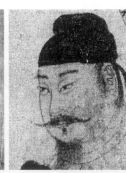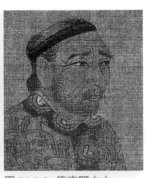

圖 20-1　傳閻立本《蕭翼　　圖 20-2　《伏生授經圖》　　圖 20-3.1　傳唐閻立本　　圖 20-3.2　傳唐閻立本
　　　　　賺蘭亭圖》　　　　　　　　　　　　　　　　　　　　　《步輦圖》　　　　　　　　《步輦圖》

比對的準繩，包含畫面形象的空間處理，主體之結構關係；中國畫更強調，用筆之長短、粗細、輕重、轉折、遲速；墨漬之濃淡、水之枯濕、分與合，這些總合整體感覺等等。就此，對於《伏生授經圖》與前述諸件比較，不與貴游人物又擅寫真的「綺羅人物」一類，反而歸與盛唐以來的線描同類，儘管其中也難免存在著差異，卻與盛唐線描的運作接近。初唐（貞觀二十一年〔647〕）將伏生配饗孔廟，也是促成作畫伏生像的推力。

收傳史印記

此圖「宣和中秘」印鈐於幅右上端為宋內府秘物，或以「宣和中秘」都鈐於卷中央，疑本卷已非原璧，今日大阪市立美術館所藏唐王維畫《伏生授經圖》，題籤為「伏生授經圖」，必有授經之對象「晁錯」及翻譯之「伏生女」，這或許據孫承澤《庚子銷夏記》卷一：「伏生圖，一老儒生伏几而坐，手持一卷，乃授經圖也。」[43] 或以前引《山谷題跋》卷三《題濟南伏勝圖》，記有「御史晁大夫」及「伏生女」，指王維所作應有「晁錯」及翻譯之「伏生女」。古書畫屢經傳襲，傳移摹寫割裂補裰，演繹出各種版本，在所難免。伏生旁應有「伏生女」及受教之「晁錯」。這或言之成理，尤其比對美國大都會藏明代杜堇本（圖16-1）及上海博物館藏崔子忠本（圖16-2）。然此畫就畫家之畫面布局，容得下晁錯於幅右，如何容得下伏生女於旁，恐難措手。本卷在《宣和畫譜》著錄即是「濟南伏生像」，此後既經南宋高宗收藏，南宋高宗於本卷前隔水題：「王維寫濟南伏生」，均無「授經」。就「紹興裝」鈐印，首尾也無缺。《齊東野語》記：

> 高宗御府手卷，畫前上自引首，縫間用「乾卦」圓印，其下用「希世藏」小
> 方印。畫卷盡處之下，用「紹興」二字印，墨跡不用卷上合縫卦印，止用其
> 下「希世藏」小印，其後仍用「紹興」小璽。[44]

《傳王維伏生授經圖卷》，一向被認為是目前存世最近於宋高宗的「紹興御府書畫式」舊裝潢。此件前隔水綾上左邊存有宋高宗（趙構）小正字標題：「王維寫濟南伏生」一行，本幅與前隔水縫間首押朱文「乾卦」圓印，幅右最下方隱約有印，但為「黃氏淮東書院圖籍」所疊鈐，已未能辨識，按理可能就是「希世藏」印？又畫本幅左下角鈐朱文「紹興」連珠一印。臺北故宮藏《戴嵩乳牛圖》也一樣的在畫幅右綾邊，有高宗小正字標題「戴嵩乳牛圖」，縫間用「乾卦」圓印，幅右最下方則「希世藏」小方印（見第九篇圖版二）。

楊王休於慶元五年十一月（1199）記所見，成《宋中興館閣儲藏》一書：「王維，菩薩一，

普賢一，須菩提一，孔雀明王一，濟南伏生圖一，捕魚圖四，盤車圖一，朱陳嫁娶圖一，拂林人物一，雪霽曉行圖一，山水二。」[45] 據此可見到寧宗朝（1195–1224）該圖猶藏於內府。從「濟南伏生」一詞句，可見是由宋高宗所署標題來。

又周密《雲煙過眼錄》於乙亥（1275）春記「宋秘書省所藏」條「展子虔畫伏生無名人三天女亦古妙」。[46] 從文句判讀，則「展子虔畫有伏生」，我總疑為記憶筆誤。

至元丙子（1276），宋內府所藏圖書禮器，從北運京師，其後王惲於「叩閣披閱者，竟日凡得二百餘幅」。[47]《王維寫濟南伏生》雖不見於此王惲《書畫目錄》，這可能王惲只有一日之見。但王惲有詩《伏生授書圖》：「遺書灰冷散飛煙，老喙重宣即粲然。三策竟從名數說，潁川方寸殆虛傳。」[48] 惜未明示是何人所畫也未說明畫之內容。

又本卷有「司印」半印，「司印半印」表示曾為元、明宮廷遞藏。

此件流出明宮廷，為黃琳（活動於弘治朝；1488–1505）所得，再到李廷相（1481–1544）之手，轉而後為嚴嵩（1480–1567）所得，見於文嘉《鈐山堂書畫記》[49] 及《天水冰山錄》。[50] 明末歸項聖謨（1597–1658），及張則之。

清代的收傳見朱彝尊（1629–1709）〈再題王維伏生圖〉：「是圖庚戌冬觀於北平孫侍郎蟄室，因跋其尾。既而歸於棠村梁相國，今為漫堂宋公所藏。主雖三易，不墮秦會之、賈師憲、嚴惟中之手，濟南生亦幸矣！按《中興館閣續錄》，維所畫《濟南伏生圖》，曾歸秘閣儲藏，故宋元以來題跋獨少，宋公定為真蹟，知孫、梁二公賞鑒略同也。」[51]

宋犖在跋傳王維畫《濟南伏生像》時說：「不知何時取入大內，鼎革時散落貌人間，為孫侍郎退谷先生所得。」[52] 宋犖在畫卷後跋：「……我朝孫退谷（承澤）先生得之，先生沒，轉歸梁相國棠村，康熙庚辰十月，余從相國孫右將斂事雍購得。疏其流傳之緒。以示子孫……」孫承澤《庚子銷夏記》記此卷：「不知何年入故內，今復傳出。」[53] 不但此卷，孫承澤又記有從內府所得多則。其一：「甲申之變（1644）……名畫滿市，獨無維畫，一日見從故內負敗楮而出者，維畫在焉。……」[54] 宋犖於康熙庚辰（1700）十月得於梁清標孫。後嘉慶壬申（1812）謝寶樹有跋，「謝氏珍藏書畫印」，應是謝氏所鈐。二十世紀初際，歸完顏景賢（1876–1926），載於《三虞堂書畫目》，「王維條」下案語：「已歸日本爽籟閣。」[55] 爽籟閣閣主是阿部房次郎，阿部捐贈予大阪市立美術館。《三虞堂論書畫詩》：「人物曾觀王右丞，書籤六字宋思陵。伏生寫像鬚眉古，宋世留題吳傅朋。」自注：「……印章繁多，其不常見者嚴嵩家敕褒忠孝一印……現藏山左陳壽卿（介祺，1813–1884）後人家，余曾以千金議值者未果。」[56] 讀此可多知完顏景賢前一收藏轉折及書畫價。

觀署

本卷拖尾有「觀署」：「桐江吳哲錢塘吳說，獲觀于開府郡王齋閣。紹興癸丑（三年；1133）長至後一日。」（圖21-1）前述收傳始末，本卷南宋期間一直存藏於內府。有此一「觀署」，那表明癸丑之際曾移至「開府郡王齋閣」？（賞賜較宜，若為借觀，文詞語氣當不是如此。亦未查得何人於紹興三年兼有此兩職。）惟令人有興趣者，《石渠寶笈》續編著錄《孫過庭千字文》，亦載有此段「觀署」。[57] 不知此本尚存人間否？至若乾隆刻《御刻墨妙軒法帖》第二冊有《孫過庭千字文》，摹刻了此段文字（圖21-2），兩相比對，字形行段是相同的。何以致此？《石渠寶笈》續編本《孫過庭千字文》的記錄（按，此蹟見《墨妙軒法帖》）：「《墨妙軒法帖》刻於乾隆十九年（1754年）」，可見《孫過庭千字文》於此際之前就已進入清宮。

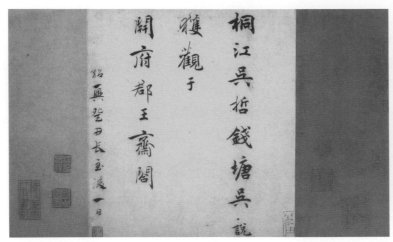

圖21-1 宋吳說書本卷拖尾有「觀署」。

圖21-2 摹刻吳說書「觀署」。

《石渠寶笈》續編本又錄：「《孫虔禮千文真蹟》，吳審叔所藏，首有乾卦圖印，宋禁中物。中俱趙魏國大雅二字鈐縫，又有江表黃琳等印，蓋皆收藏家。……」[58]「江表黃琳等印」則孫虔禮《千文真蹟》也與王維《伏生授經圖》同為黃琳所收藏。這兩件既同為黃琳所藏，有否在其手上移易的可能，或者一真一摹本。王維《伏生授經圖》鈐有黃琳收藏印多枚，均鈐於本幅與前後隔水之間。都穆《寓意篇》記此幅也未見載有此宋跋「觀署」。「觀署」上只「張則之」一印鈐於最左下角；又「其永寶用」（圖22-1）一印則為「觀署」一紙與後隔水之騎縫印，可以視為「其永寶用」印是「觀署」裝裱時間最下限。「其永寶用」一印也見於臺北故宮所藏名作宋李唐《江山小景》（圖22-2）。《江山小景》亦曾為宋犖收藏，其鈐印位置，「其永寶用」在前隔水，「緯蕭艸堂畫記」在後方之拖尾上。

中田勇次郎指出「觀署」上的吳說（活動於12世紀中期）書法：「不過，這件與傳為王維《伏生授經圖》卷的跋文內容一樣，書寫形式亦同。伏生圖為墨蹟本，與吳說其他真跡相較後，斷為真跡應該是沒有問題。《墨妙軒法帖本》或許因為是刻本，用筆上缺乏精采（不生動），詳細校合後，與《伏生圖》（卷上的字）在筆法上，有些地方有些不同。可能是因為參仿了臨摹真蹟的本子而來吧。而且，若這段跋文（真的是）從紹興內府所出，那麼對於任何一書畫作品，都可通用。從這一點來看，可以說其可信度是薄弱的（會降低）。」[59]關於吳說書法的鑑別，又是一個畫外的問題。從書風水準及與臺北故宮藏品諸吳說尺牘（圖21-3）來比對。字體特色甚為明顯，筆畫使轉貫串，所謂筋骨相連，每字之直畫豎筆絕不一筆直下，經常作某種程

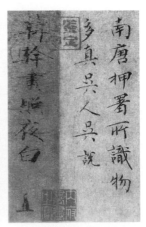

圖21-3 宋吳說，尺牘，臺北故宮藏。

圖21-4 吳說觀唐韓幹《照夜白》之款。

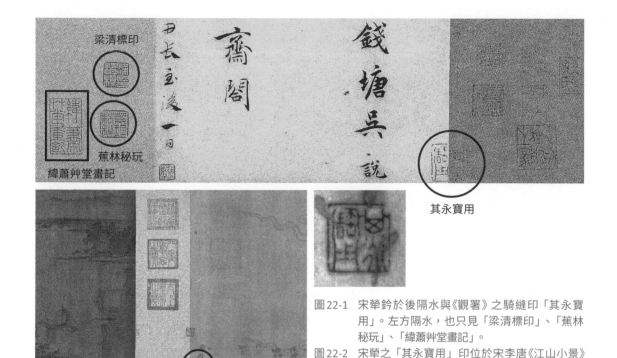

圖22-1　宋犖鈐於後隔水與《觀署》之騎縫印「其永寶用」。左方隔水，也只見「梁清標印」、「蕉林秘玩」、「緯蕭艸堂畫記」。

圖22-2　宋犖之「其永寶用」印位於宋李唐《江山小景》前隔水下方，臺北故宮藏。

度之彎曲，轉折處也不作方角直轉，圓活靈動順暢，尖筆銳鋒，更是通幅一體風貌，輕盈娟秀的氣質之氣，此中的差異，因尺牘的字體較小，筆畫的提頓也較輕微。又比對吳說觀款的名蹟，今藏美國大都會的唐韓幹《照夜白》上「南唐押署所識物多真。吳人吳說」（圖21-4）。筆畫轉鈍，這是使用的筆鋒已退，但疏朗依然，丰神無間，應真。

「觀署」文義上置放於任何一件合於吳哲、吳說同在時的作品都可說得通。古書畫的更易割題跋也是常有之事。但在十八世紀，同時存在，必有真贗調包之疑。不知著錄於《石渠續編》的孫虔禮《千文真蹟》，尚存人間可堪解疑。

「觀署」跋紙上的「張則之」印，透露出一個猜測。張則之的收藏，轉到梁清標之手。梁清標是喜歡利用裝裱重新移易書畫，而裝裱名匠，也是精於書畫鑑定的楊州張黃美，就是操刀手。見於大英博物館藏傳晉顧愷之《女史箴圖》，其例今日所見有圖有書（金章宗）的《女史箴》（見本書〈顧愷之女史箴圖卷畫外的幾個問題〉一篇）。這本「書、畫」分為兩件，見之於《鈐山堂書畫》著錄。這兩件到了梁清標手上，清安岐（1683–1744）所著《墨緣彙觀錄》（成書1743年）記：

《女史箴圖》圖經真定梁蒼巖相國（清標）所藏……後有瘦金書，自「歡不可以瀆，寵不可以專」起，箴書一段，絹本十一行，字大寸許，必相國增入者。[60]

從現存《女史箴圖》原件所見，中隔水綾上有「張鏐」[61]（古篆朱文）、「黃美曾觀」兩印（見本書〈顧愷之女史箴圖卷畫外的幾個問題〉圖版5）；也不禁讓人想起，這位梁清標聘請的楊州名裱畫師，又精於鑑定宋畫的古董商，應該就是將《金章宗書女史箴文》售與梁清標，並將書畫合成一卷的操刀者。

「觀署」文義並無特定觀賞對象，配在本卷上，添足未必畫蛇。從鈐印位置看，梁清標之前的孫承澤，鈐一印「北平孫氏」於後隔水，早於孫氏的收傳鈐印，也都未出現在此「觀署」上，「觀署」後方的隔水，見有「梁清標印」、「蕉林秘玩」兩印及宋犖的「緯蕭艸堂書畫」。可見出於梁清標加添。宋犖得此卷於梁清標，宋犖鈐「其永寶用」於接縫處，這說得通。《石渠寶笈》續編著錄《孫過庭千字文》，不知尚在北京故宮？堪供比對。

勘合半字題記之謎

《傳王維伏生授經圖卷》前隔水裱綾存有騎縫半字題記:「卷字壹號」(圖 23-1)。(半印「騎縫印」、字號、底部〔號簿〕與勘合紙。兩半文書合在一起,通過字號印信勘合,俾便比對。)所見此前隔水半字題記又有:

《傳顧愷之女史箴圖卷》(現藏大英博物館)之:「卷字柒拾號」。(圖 23-2)

《五代阮郜閬苑女仙圖》(現藏北京故宮)之「卷字拾玖號」。(圖 23-3)

《宋趙昌筆蛺蝶圖卷》(現藏北京故宮)之「卷字拾號」。(圖 23-4)

《宋燕文貴溪風圖》(私人藏)之「卷字參號」。(圖 23-5)[62]

《宋徽宗雪江歸棹圖》(現藏北京故宮)之「卷字陸號」。(圖 23-6)

《宋高宗書洛神賦》(現藏遼寧省博物館)之「卷字柒拾伍號」。(圖 23-7)

《宋謝元折枝碧桃圖卷》(臺北私人藏)之「卷字陸拾柒號」。(圖 23-8)

《元鮮于樞行書晚秋雜興詩》(現藏北京故宮)之「□字伍拾號」。(圖 23-9)

對此相同騎縫半字題記略有解釋者惟吳其貞(1607–1678)《書畫記》:「《張僧繇五星二十八宿真形圖》,畫前面隔首上有宋徽宗合(騎)縫眷字四十八號。」[63] 按:此「眷」字當是「卷」,吳氏誤認或誤抄。卷、眷同音,作半字時,「卩」與「目」也容易混淆不清。此卷應是現藏於大阪市立美術館者,但目前此件前隔水已被更易,見不到此「半字」題記了。吳其貞主張是「宋徽宗合縫」題記,然未加以說明。又郁逢慶編《書畫題跋記》(前集成於崇禎七年〔1643〕)記:「宋徽廟雪江歸棹圖,卷首徽廟瘦金書題雪江歸棹圖,上用雙龍小方璽。前黃綾夾詩上有『卷字陸號』,皆半邊字,若今之掛號然。」[64]

就此「半字合縫題記」,既出現於宋高宗、及南宋謝元之乃至元代鮮于樞(1246–1302)書畫上,明顯的應該不是「宋徽宗合縫」題字。這六件除《宋趙昌筆蛺蝶圖卷》「卷字拾號」之書寫稍快,且加押之騎縫印存「之印」,惜無法從此「之印」辨識全印,直接證明點驗機關。既然同一「卷字號」,九件騎縫「半字題記」的書寫風格是完全一致的。這代表何意義呢?書寫既出於一手,那文物應是同於一時,集於一地,同於一事件。古原宏伸以鈐有「司印」半印,推斷為編號的年代是與此「司印」半印相同。[65] 筆者的猜測,是朝某一共同事件的編號來思考。先作一收藏簡表,以示曾收藏於同一人一地。

這九件,從畫上收傳印記題跋和著錄,簡單地說,並無完全一致的共同收藏者,然而,從《傳王維伏生授經圖卷》之收藏史,自南宋高宗印記,續《中興館閣錄》之記載,又「司印」半印說明之後歷元至明朝成立,這段長時間,並未出宮,朱彝尊也說明此段長時間之所以無宮外印記題跋,已見前述。民間之收藏,最早則見於明代弘治朝(1488–1505)之「黃琳美之」;都穆(1459–1525)於弘治十二年(1499)成進士入仕後,見之於金陵黃琳家中;其後則入李廷相(1481–1544),再轉入嚴嵩(1480–1567)。嚴嵩之收藏見於文嘉(1501–1583)於嘉靖乙丑(1565)年參與籍《傳王維伏生授經圖卷》等件前隔水裱綾存有騎縫半字題記沒嚴嵩書畫案,隆慶戊辰(1568)成《鈐山堂書畫記》;另《天水冰山錄》也記有此件。嚴嵩收藏之前,王維《伏生授經圖》未見涉有查抄案。

王世懋(1536–1588)曾收藏宋徽宗《雪江歸棹圖》,本幅畫後拖尾,王世懋跋:「朱太保絕重此卷,以古錦為縹,羊脂玉為籤,兩魚膽青為軸,宋刻絲龍袞為引首,延吳人湯翰裝潢。太保亡後,諸古物多散失。余往宦京師,客有持此來售者,遂醵裝購得之。未幾江陵張相盡收朱氏物,索此卷甚急,客有為余危者,余以尤物賈罪,殊自愧米顛之癖,顧業已有之,持

| 23-1 | 23-2 | 23-3 | 23-4 | 23-5 | 23-6 | 23-7 | 23-8 | 23-9 |

圖 23-1 《傳王維伏生授經圖卷》，「卷字壹號」。
圖 23-2 《傳顧愷之女史箴圖卷》，「卷字柒拾號」，大英博物館藏。
圖 23-3 《五代阮郜閬苑女仙圖》，「卷字拾玖號」，北京故宮藏。
圖 23-4 《宋趙昌筆蛺蝶圖卷》，「卷字拾號」，北京故宮藏。
圖 23-5 《宋燕文貴溪風圖》，「卷字參號」，私人藏。
圖 23-6 《宋徽宗雪江歸棹圖》，「卷字陸號」，北京故宮藏。
圖 23-7 《宋高宗書洛神賦》，「卷字柒拾伍號」，遼寧省博物館藏。
圖 23-8 《宋謝元折枝碧桃圖卷》，「卷字陸拾柒號」，臺北私人藏。
圖 23-9 《元鮮于樞行書秋興詩冊》，「□字伍拾號」，北京故宮藏。

贈貴人士，節所係有，死不能遂，持歸。不數載，江陵相敗，法書名畫，聞多付祝融，而此卷幸保全。」若以嘉靖三十八年（1559）王世懋成進士，後任南京禮部主事，則此卷為王氏兄弟收藏，且不涉張居正案。張丑（1577–1643）《清河書畫舫》記：「宋徽宗《雪江歸棹圖》、《果籃圖》、《御書千文》，王敬美氏嘗以百千購藏，宋徽宗《雪江歸棹圖卷》，絹本細著色，御題璽押全，其布景用筆，大有晉唐風韻，當為宸翰中第一。向曾質長兄伯含所。丑從府君東歸屢經拜閱。」[66] 案：張丑之家世，其祖父與王世貞有往來，因此，此《雪江歸棹圖卷》歸其大哥所有，也可知從王家到張家，無涉查抄案。但此有一事可資注意。王世懋跋中的「朱太保」，乃是都督朱希孝，為成國公朱能五世孫。《清河書畫舫》記「周文矩畫蘇若蘭話 會合圖卷」，稱其「朱希孝太保承襲累代之資，廣求上古名筆，屬有天幸，會折俸事起，頗獲內府珍儲，由是書畫甲天下」。[67] 不知此《雪江歸棹圖卷》是朱希孝「頗獲內府珍儲」之一？《清河書畫舫》又記「越王宮殿圖卷」：「郭忠恕畫，曾入嚴分宜家。其後籍沒，朱節菴國公（希孝）以折俸得之。」[68] 如《雪江歸棹圖卷》也朱希孝是得自內府，則「卷字陸號」，或可解為查抄得來。如著名的懷素《自敘帖》原為陸完（全卿；1458–1526）所藏，陸完因 1516 年之寧王叛亂案而被查抄。此後 1560 年頃歸嚴嵩，於 1565 年又查抄沒入明內府，1567 年頃朱希孝收藏。這一懷素《自敘帖》的進出內府，可證張丑所言無誤。

　　《清河書畫舫》頗注意嚴嵩的收藏，查抄大案嚴嵩事件有否做此「半字」勘合題記，並未見提及。名蹟歐陽詢《行書千字文》、孫過庭《書譜》、懷素《自敘帖》及《小草千文》，這四件於前隔水上鈐有「南昌縣印」，見於《鈐山堂書畫記》，我認為是查抄嚴嵩事件時所鈐。[69] 但上述四件，裝潢的前隔水均未見有「半字」勘合題記。《萬曆野獲編》記：「其曾入嚴氏者，有袁州府經歷司半印，入張氏者，有荊州府經歷司半印，蓋當時用以籍記掛號者。」[70] 分明說了「蓋當時用以籍記掛號者」那此「半字」勘合題記，如非查抄嚴嵩案時所做，那又做何解釋？《珊瑚網》「分宜嚴氏畫品掛軸目」下註：「嘉靖四十四年籍沒。先是陸完籍沒，神品畫至千卷。」[71]「先是陸完籍沒」一句，是否透露出這「半字」勘合題記所用不只嚴嵩一案，而是多案匯集成後的清點記錄。然而，其餘八件從收藏印記卻也看不出收藏人如陸完等涉有籍沒案。相對於此，那《雪江歸棹圖卷》的「卷字陸號」，應在朱希孝收藏前，其去嚴嵩等案時間也接近。

梁清標（1620–1691）曾是其中七卷的同一收藏者，私人應無此需要，梁氏的收藏今日猶多可見，卻無人提起他有如此編號。一樣地鈐「司印」半印者尚多見，如是洪武期間接收元宮所鈐，今日得見者當不止於此數。

這一個半字「？字？號」的編定年代，「勘合」從明代行政制度到至今還是使用的。我也就傾向於嚴嵩案與其他案合併整理時，所作的籍記掛號。

書畫鑑定問題是以後世「小的有知」，對過去「大的不知」作出判斷，難免盲人摸象。本文當然陷入這種迷思，卻願陳述已知的事實，而待來日。司法上未定讞前有「無罪推定論」，判決時常有「罪證不足」一詞，論定無罪。意即儘管有所罪證，然而，又另有條件不符犯罪。這如邏輯上的「白馬非馬」。書畫鑑定或事涉考據，要求卻反其道，眾多證據，只要有一事不符合，就被定為「有疑」以致「偽造」。我常想，《宣和畫譜》的編者所見，當有現代的「我」所不知的，是尊重《宣和畫譜》的編者所見，還是作研究從有疑處出發，但非「疑古」到底。近日臺灣的司法現象，屢屢見報，走筆至此，多寫了一段。

* 本文宣讀於二〇一〇年秋，上海博物館所舉辦之千年丹青學術討論會。刊登於上海博物館編，《千年丹青：細讀中日藏唐宋元繪畫珍品》（北京：北京大學出版社，2010）結集前有所增補。相關本件之題跋與印記，可參見，大阪市立美術館編，《大阪市立美術館藏：中國繪畫》（日本：朝日新聞社，1975）。勘合半字題記於《傳顧愷之女史箴圖畫外的幾個問題》發表後，李萬康先生於中國古代書畫編號考（《榮寶齊》2012，09。頁98–111）。對此半字題記，認為出於明代早期內府編號。

附錄：勘合半字題記諸本收傳人

作品	傳唐王維伏生授經圖	晉顧愷之女史箴圖並書	五代阮郜女仙圖	宋趙昌蛺蝶圖	宋燕文貴溪風圖	宋徽宗雪江歸棹圖	宋高宗洛神賦	宋謝元折枝碧桃	元鮮于樞行書晚秋雜興詩冊
半字題記	卷字壹號	卷字柒拾號	發字拾玖號	卷字拾號（上鈐「之印」半印）	卷字參號	卷字陸號	卷字柒拾伍號	卷字陸拾柒號	卷字伍拾號
宋徽宗	宋徽宗	宋徽宗	宋徽宗			宋徽宗			
宋高宗	宋高宗	宋高宗					宋高宗		
賈似道		賈似道		賈似道					
祥哥剌吉				祥哥剌吉	祥哥剌吉		祥哥剌吉	祥哥剌吉	
明內府	司印半印			司印半印	司印半印		司印半印		
嚴嵩	《天水冰山錄》	《天水冰山錄》							
梁清標	梁清標	梁清標		梁清標	梁清標	梁清標	梁清標	梁清標	
宋犖	宋犖								宋犖
高士奇		高士奇	高士奇						
清宮		清宮印	清宮印	清宮印	清宮印	清宮印	清宮印		清宮印

註釋——

1　漢・班固，《前漢書》（文淵閣四庫全書本），卷88，頁14。

2　宋・范煜，《後漢書・蔡邕傳》（文淵閣四庫全書本），卷90下，頁19。

3　轉引自宋・王應麟，《玉海》「漢禮殿圖，文翁學堂記」（文淵閣四庫全書本），卷57，頁7。

4　宋・歐陽修，《唐書・禮樂志》（文淵閣四庫全書本），卷15，頁9–10。

5　唐・韓愈，《昌黎集》（文淵閣四庫全書本），卷31，頁7。

6　原碑高39.5公分，寬41公分，案劉志遠及常任俠著，以及沈從文諸中國學者，均認為此講學圖磚，主角係曾在成都立學授經的西漢人文翁。貝塚茂樹（1904–1987）則考證此圖與文翁講學無關，而係寫伏生授經的情形。參見貝塚茂樹，〈漢伏生授經畫像磚考〉，收入《貝塚茂樹著作集》（東京：中央公論社，1977），第6卷，頁303–306。

7　莊申，〈論王維人物畫〉，《王維研究》上集（香港：萬有出版社，1971），頁149–198。

8　唐・朱景玄，《唐朝名畫錄》（文淵閣四庫全書本），頁10。

9　唐・張彥遠，《歷代名畫記》（文淵閣四庫全書本），卷10，頁1。

10　宋・歐陽修，《新唐書》（文淵閣四庫全書本），卷203，頁6。

11　宋・梅堯臣，《宛陵集》（四部備要本，據宋本校刊本影印）（臺北：中華書局，未繫年），卷4，頁6上。

12　施元之，《蘇詩補注》（文淵閣四庫全書本），卷4，頁18–19。

13　宋・蘇軾，《東坡題跋》。收錄於楊家駱主編《藝術叢編》第1輯（宋人題跋）（臺北：世界書局，1970），卷5，頁94。

14　宋・沈括，《夢溪筆談》「書畫」（文淵閣四庫全書本），卷17，頁2。

15　宋・黃庭堅《山谷集》（文淵閣四庫全書本），卷27，頁2。

16　宋・黃庭堅，《山谷題跋》（文淵閣四庫全書本），卷27，頁3–4。

17　宋・不著人名撰，《宣和畫譜》（文淵閣四庫全書本），卷10，頁4–7。

18　同上書，卷4頁7。

19　同上書，卷90下，頁19。卷7，頁8。

20　宋・周密，《雲煙過眼錄》「喬達之簣成號中山所藏」（美術叢書本，臺北：藝文印書館，1975），卷上，頁23。

21　明・都穆，《寓意編》轉引自御定《佩文齋書畫譜》「歷代名人畫跋一」（文淵閣四庫全書本），卷81，頁38。

22　唐・張彥遠撰，《歷代名畫記》「敘師資傳授南北時代」（文淵閣四庫全書本），卷2，頁4。

23　故事見於波士頓美術館藏《北齊校書圖》之拖尾跋文：「齊文宣天保七年（556），詔樊遜校定群書，供皇太子，遜與諸郡秀高乾和、馬敬德、許散愁、韓同寶、傅懷德、古道子、李漢子、鮑長喧、景孫，及梁洲主簿王九元、水曹參軍周子深等十一人，借邢子才、魏收諸家本，共刊定秘府紕謬，於是五經諸史，殆無遺闕，此圖之所以作也。……」

24　宋・王應麟撰，《玉海》（文淵閣四庫全書本），卷86，頁13。

25　轉引自清・陳元龍撰，《格致鏡原》「書具」（文淵閣四庫全書本），卷39，頁7。

26　唐・張謂，〈同王徵君湘中有懷詩〉，收錄於明・高棅編《唐詩品彙》（文淵閣四庫全書本），卷63，頁11。

27　宋・彭汝礪，《鄱陽集》（文淵閣四庫全書本），卷8，頁5。

28　梁・蕭統，〈賦書帙〉，收入《昭明太子集》詩（文淵閣四庫全書本），卷1，頁7。

29　關於書帙的論述參見馬衡，〈中國書籍變遷制度之研究〉，《圖書館學季刊》卷1；第二期，1926。R. H. Van Gulik, *Chinese Pictorial Art as Viewed by the Connoisseur*, (Rome 1958; reprint New York: Hacker, 1981), pp. 216–221.

30　宋・王應麟撰，《玉海》（文淵閣四庫全書本），卷86，頁13。

31　宋・黃庭堅，〈送王郎詩〉，轉引自宋・蔡正孫編《詩林廣記》（文淵閣四庫全書本），卷5，頁6。

32　宋・彭汝礪撰，《鄱陽集》（文淵閣四庫全書本），卷3，頁6。

33　唐・張彥遠，《歷代名畫記》（文淵閣四庫全書本），卷2，頁5。

34　宋・董逌，《廣川畫跋》「跋李祥收吳生人物」，收錄於俞崑編《中國畫論類編》（臺北：華正，1984），頁463。

35　瀧拙庵，〈伏生受經圖に就て（阿部房次郎藏）〉，收錄於《國華》588（東京：國華社，1939.11）。

36　貝塚茂樹，〈漢伏生授經畫像磚考〉，見氏著《貝塚茂樹著作集》（東京：中央公論社，1977），第6卷，頁303–306。

37　戶田禎佑，〈唐繪與大和繪〉《日本美術の見方──中國との比較による》（東京：角川書店，1997），頁54。中文版，林秀薇譯，《日本美術之觀察──與中國之比較》（臺南：林秀薇，2000），頁24。

38　此壁畫的研究，見林聖智〈北朝時代における貴族の墓葬の圖像──北齊崔芬例として〉收入曾布川寬編，《中國美術の圖像學》（京都：京都大學，2006），頁27–95。

39　宋・李昉等編，《太平廣記》卷38。楊之和〈隱几與養和〉收入《古詩文名物新證二》（北京：紫禁城出版社，2004），頁36–53。

40　唐・朱景玄撰，《唐朝名畫錄》「周昉」（文淵閣四庫全書本），頁4–5。

41　莊嚴，〈閻立本賺蘭亭考〉〈唐閻立本繪蕭翼賺蘭亭圖卷跋〉，收入莊嚴《山堂清話》（臺北：國立故宮博物院，1980），頁186–206。又徐邦達亦有同樣意見。

42　見沈從文，《步輦圖》，出自《中國古代服飾研究》（臺北：臺灣商務印書館，1993），頁181–184。

43　清・孫承澤撰《庚子銷夏記》（文淵閣四庫全書本），卷1，頁7–8。

44　宋・周密，《雲煙過眼錄》（美術叢書本，臺北：藝文印書館，1975），卷下，頁110。

45　宋・楊王休《宋中興館閣儲藏》（美術叢書本，臺北：藝文印書館，1975），頁208。

46　宋・周密，《雲煙過眼錄》（百部叢書集成本，臺北：藝文印書館，1969），卷下，頁28。

47　元・王惲，《書畫目錄》（美術叢書本，臺北：藝文印書館，1975）。

48　元・王惲撰，《秋潤集》（文淵閣四庫全書本），卷30，頁20。

49　明・文嘉，《鈐山堂書畫記》（美術叢書本，臺北：藝文印書館，1975），頁43。

50　著人名撰，《天水冰山錄》（叢書集成新編本，臺北：新文豐，1985），頁481。

51　清・朱彝尊撰，《曝書亭集》（文淵閣四庫全書本），卷54，跋13。見本卷拖尾朱跋。

52　清・宋犖，《西陂類稿》（文淵閣四庫全書本），卷28，頁19。見本卷拖尾宋跋。

53　清・孫承澤，《庚子銷夏記》（臺北：漢華文化，1966），卷1，頁5。

54　同上註。卷3，頁9。

55　完顏景賢撰著蘇宗仁編次，《三虞堂書畫目》（國家圖書館藏本，1933）卷下，頁1。

56　同上註。〈三虞堂論書畫詩〉，頁4上、下。

57　清・張照、梁詩正等奉敕撰，《秘殿珠林石渠寶笈》續編本，〈孫過庭千字文〉（臺北：國立故宮博物院，1971），頁2621。

58　同上註。

59　中田勇次郎，〈孫過庭草書千字文二種〉收錄於《書蹟名品叢刊》第130《孫過庭草書千字文二種》，（東京：二玄社，1981），頁52–53。

60　清・安岐，《墨緣彙觀錄》（人人文庫本），（臺北：商務印書館，1970），卷3，頁123。

61　關於「張鏐」資料，參見吳其貞，《書畫記》（臺北：文史哲出版社，1971），卷5，頁607；又同卷，頁591–592記：「趙松雪寫生水草鴛鴦圖，此圖觀於揚州張黃美裱室，黃美善於裱褙，幼為王公通判裝潢，目力日隆，近日遊藝都門，得遇大司農梁公見愛，便為佳士。時戊申季冬六日。」（卷

6，頁683–689）吳氏記乙卯（1675）：「七月廿八日觀宋元畫於揚州張家。」另與梁清標之關係，見陳耀林，〈梁清標叢談〉，《故宮博物院院刊》，1988年，第3期，頁56–67。

62　見於2003年10月Christie's於臺北之展覽。圖版見Christie's拍賣目錄，*Fine Classical Chinese Paintings and Calligraphy,*（Hong Kong : Christie's, Oct. 26, 2003），p.143. 此卷著錄於清·張照，梁詩正等奉敕撰，《秘殿珠林石渠寶笈續編》（臺北：國立故宮博物院，1971），頁1045。梁清標籤題：燕文貴溪風圖。

63　同註21，頁111–112。

64　明·郁逢慶編，《書畫題跋記》（前集成於崇禎七年〔1643〕）。（文淵閣四庫全書本），卷8，頁1。

65　古原宏伸，〈王維及其傳稱作品〉，收錄於《文人畫粹編·中國編1·王維》（東京：中央公論社，1985），頁125–145。《伏生授經圖》，頁145。

66　明·張丑，《清河書畫舫》（文淵閣四庫全書本），卷6上，頁1。

67　同上註。卷6下，頁25。

68　同上註。卷6上，頁14。

69　王耀庭，〈小草千文〉收入何傳馨等編輯《晉唐法書名蹟》（臺北：國立故宮博物院，2008），頁147–155。頁152「關於南昌縣印」。

70　沈德符，《萬曆野獲編》（筆記小說大觀本，臺北：新興，1976），卷8，頁211。

71　明·汪珂玉撰，《珊瑚網》（文淵閣四庫全書本），卷47，頁38。

4

唐韓幹《牧馬圖》

　　韓幹，大梁人（河南開封），亦作長安或藍田人。天寶中（742–755），召入供奉。曾師曹霸。以畫馬聞名於世，唐張彥遠極為推崇。宋李公麟、元趙孟頫等畫馬名家，亦無不稱讚而師法之，故在畫史上有重要的地位。又韓氏亦善作人物畫及佛畫，然為畫馬所掩。

　　國立故宮博物院（以下文與圖說簡稱「臺北故宮」）藏《牧馬圖》（彩圖 4，圖 1）本幅畫一奚官騎白馬，牽一匹黑駿，並轡而立。上有宋徽宗（1082–1135）題字：「韓幹真蹟，丁亥（大觀元年，1107）御筆。」依徽宗之題，本幅作者應是韓幹（活動於 8 世紀中葉），他是唐玄宗（在位 712–756）時期的畫馬名家。從畫風來看：奚官兩腮髯鬚，體格高大肥壯，是為胡人相貌；馬匹亦雄健壯碩，屬來自西域大宛之品種。在造形上，確實有唐代畫人馬的雄健肥壯特徵。這可比對陝西乾縣景靈二年（711）唐章懷太子墓壁畫，《儀衛領班》人物（圖 2）壯碩的氣息，《狩獵》中群馬都是短腿圓臀，馬種兩相同，因此本圖從人物與馬匹，具天寶中之御廄特徵並無疑義。但在線條的描繪上，與唐畫習見之宏偉圓勁風味頗為不同。本幅之線條較為細緻挺勁，衣紋部份有幾處方折之連續用筆，這種線條風格與李公麟（1049–1106）《五馬圖》之用筆甚為近似，因此對本幅之完成年代存有疑問。[1] 可是，為什麼善書畫的徽宗會題上「韓幹真蹟」？可能是這件原作收藏在北宋的宮中，因年久殘朽無法重裱，皇帝命名家摹繪作為替代。[2] 雖無意中流露出一點北宋時期的筆墨，仍是一件極為忠實的摹本，在徽宗時期已被視為等同真蹟，在更不易見到韓幹之作的今日，本幅愈具有重要的意義。

　　這其中流露出徽宗畫院的特色是頗值得探討的。以宋徽宗於本幅押上古畫名，且同為「丁亥御札」（1107），所見除本件外，北京故宮博物院（以下文與圖說簡稱「北京故宮」）藏韓滉《文苑圖》，其「天下一人」押、「睿思東閣」大印、「御書」方印（圖 3）；波士頓美術館藏《人馬圖冊頁》上有「郝澄筆」，也有「御書」方印、「天下一人」押（圖 4）。這三件徽宗「瘦金書」，被視為真，至若日本私人藏宋徽宗《桃鳩圖》，畫雖佳，而瘦金書款書風顯然有別，又「御書」方印，印泥非水硃（圖 5）。前三幅若被認為是對古畫的複製，那應該如何追索呢？徽宗對古畫的臨摹，南宋朝記錄，《畫繼》：「宸筆所摹名畫如《展子虔作北齊文宣幸晉陽等圖》。」[3] 而今日猶有藏波士頓美術館《摹張萱搗練圖》（圖 6）、遼寧省博物館（以下文與圖說簡稱「遼博」）的《摹虢國夫人出遊圖》（圖 7），都足以證明徽宗的摹古畫。又

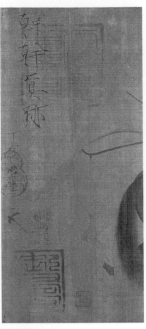

圖 1　唐韓幹，《牧馬圖》，冊頁，絹本，設色，縱 27.5 公分，橫 34.1 公分，臺北故宮藏。

圖 2　陝西乾縣唐章懷太子墓壁畫
　　　的《儀衛領班》人物，景靈二
　　　年（711）。

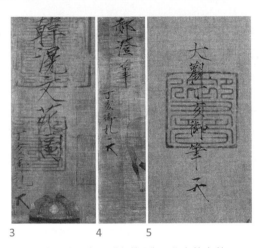

3　　　　　　4　　　　5

圖 3　宋徽宗題韓滉《文苑圖》，北京故宮藏。
圖 4　宋徽宗題《人馬圖冊頁》上「郝澄筆」，波士頓美術館藏。
圖 5　宋徽宗題《桃鳩圖》，「御書」方印，日本私人藏。

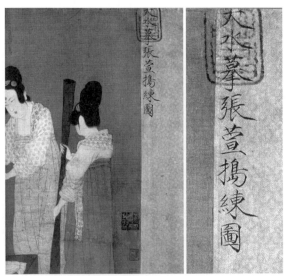

圖 6　金章宗題《摹張萱搗練圖》，
　　　波士頓美術館藏。

圖 7　金章宗題《摹虢國夫人出遊圖》，
　　　遼寧省博物館藏。

以內廷之藏畫，提為畫院畫人學習，「每旬日，蒙恩出御府圖軸兩匣，命中貴押送院以示學人」。[4] 則畫院中人藉此而摹古，應該是在常理中。《牧馬圖》尚能與《天水摹張萱搗練圖》、《摹虢國夫人出遊圖》相比對的，其為前方黑馬馬鞍錦韉之設色，團花之造形，從色感及設色的方法，其用粉與硃紅之調理，近乎如出一轍。此止可以更加強說明韓幹《牧馬圖》出於徽宗朝。這其中當然牽涉是否為徽宗本人親筆摹造，或是畫院中人摹本。宋蔡絛《鐵圍山叢談》：「獨丹青以上皇自擅其神逸，故凡名手入內供奉，代御染寫，是以無聞焉。」[5]

元夏文彥，《圖繪寶鑑》：「御題畫真偽相雜，往往有當時臨摹之作。故秘府所藏臨摹本，皆題為真跡，惟明昌所題最多，具眼者自能別識也。」[6] 徽宗朝是否有摹古畫之專門製作，未見文獻直接的記載。能得知人名者，同書：「周儀。宣和畫院待詔，善畫人物，謹守法度，清秀入格。承應摹『唐畫』，有可觀，紹興年復官，賜金帶。」[7] 如此，則乙亥諸御筆題記，做「承應摹唐畫」，當是合理的推測。

本幅右下角有「集賢院御書印」墨印一方（圖8）。此印一向被認為是南唐內府李後主收藏印。北宋郭若虛《圖畫見聞志》「李主印篆」：

圖8 《牧馬圖》右下方「集賢院御書印」墨印一方。

> 李後主才高識博，雅尚圖書，蓄聚既豐，尤精賞鑒。今內府所有圖軸，暨人家所得書畫，多有印篆。曰內殿圖書、內合同印、建業文房之寶、內司文印、集賢殿書院印。集賢院御書印（此印多用墨），或親題畫人姓名，或有押字，或為歌詩雜言，又有織成大回鸞、小回鸞、雲鶴練鵲，墨錦褾飾，今綾錦院傚此織作。提頭多用織成絛帶，簽貼多用黃經紙，背後多書監裝背人姓名及所較品第，又有澄心堂紙，以供名人書畫。[8]

也見於米芾《畫史》：

> 江南李主多有之，以「內合同印」、「集賢院印」印之，蓋收遠物或是珍貢。[9]

也可能傳抄有差誤，所記印文略有出入，如《夢溪補筆談》：

> 江南府庫中書畫至多，其印記有「建業文房之印」、「內合同印」、「集賢殿書院印」、以墨印之，謂之金圖書，言惟此印以黃金為之。諸書畫中，時有李後主題跋，然未嘗題書畫人姓名，唯鍾隱畫，皆後主親筆題「鍾隱筆」三字。後主善畫，尤工翎毛，或云凡言「鍾隱筆」者，皆後主自畫。後主嘗自號「鍾山隱士」，故晦其名謂之鍾隱，非姓鍾人也，今世傳鍾隱畫，但無後主親題者，皆非也。[10]

「集賢殿書院印」、「集賢院」應成立於唐朝。

> 集賢院，唐應順元年閏正月，集賢院奏准勅書創修凌煙閣，又奉正月一十二日詔，問閣高下等級，凌煙閣都長安時，原在西內三清殿側，畫像皆北向，閣有隔，隔內西北寫功高宰輔，南面寫功高諸侯王，隔外面次第圖畫功臣題贊。自西京傾陷四十餘年，舊日主掌官吏及畫像工人淪喪，集賢院原管寫真官、畫真官，人數不少，自遷都洛京，並皆省廢，今特起閣時，請先定佐命功臣人數，下翰林院，預令寫真本及下將作大匠與畫工相度門架修蓋。緣院內有寫真官沈居隱、畫真官王武瓊二人，身死即日無人應用，伏候勅旨勅集賢御書院復置寫真官畫真官各一員，餘依所奏。[11]

「集賢院」是為有功官員立畫像處。所以：

> 自西京板蕩四十餘年，舊日主掌官吏，及畫像工人，並已淪喪。集賢院所管
> 寫真官、畫真官人數不少，都洛後廢職，今將起閣，望先定佐命功臣人數，
> 請下翰林院，預令寫真本，及下將作監興功，次序間架修建，乃詔集賢御書
> 院復置寫真官、畫真官，各一員，餘依所奏。[12]

若韓幹《牧馬圖》上所鈐「集賢院御書印」為真，則本幅為南唐內府所收藏，與前之推論必然扞格。關於此「集賢院御書印」，見之於收藏著錄。其一《蕭翼賺蘭亭圖卷》，「上有三印，其一內合同印、其一大章漫滅難辨，皆印以朱；其一「集賢院圖書印」，印以墨，朱久則渝，以故唐人間以墨印，如王涯小章、李德裕贊皇印，以墨。此圖江南庫所藏，簪頂古玉軸，猶是故物。太宗皇帝初定江南，以兵部外郎楊克（註：下一字犯濮安懿王諱）知昇州，時江南內府物，封識如故。克不敢啟封，具以聞，太宗悉以賜之，此圖居第一品」。[13]

其二，「摩詰本《輞川圖》，前用「集賢院御書印」，又內合同印，二十景書悉隸題，後有河北郭忠恕奉命複本。是卷長二十四尺，王右丞《輞川圖》與余昔在杭苕故家見者一樣，前有「集賢院御書印」、「內合同印」，題摩詰本，後書河北郭忠恕奉命複本，則知為江南李後主時臨本也」。[14]

其三，「唐鈎王羲之干嘔帖一卷，白麻牋本，前後有集賢院御書印，上等地一」。[15]

又上海博物館藏王羲之《上虞帖》（圖9）亦有此方鈐印。

就今日傳世所見名品，韓滉《文苑圖》，畫本幅右下角墨印，卻是「集賢院御畫印」（圖10）。篆字書作「曰」；畫作「田」，從「曰」從「田」不同，非常清楚。諸家著錄倒無「集賢院御畫印」，則此二印又該如何取捨解釋？就「集賢院御畫印」，雖為南唐印，但此印：

> 大年收得南唐集賢院御書印，乃墨用於文房書畫者。[16]

以趙大年與宋徽宗之關係：

> （徽宗）初與王晉卿詵、宗室大年令穰往來，二人者，皆喜作文辭妙圖畫。[17]

則此幅完成後，是否為大年所得，而用此印。或者兩者皆偽。

又「內殿圖書內」、「合同印」、「集賢院御書」等，雖皆是李後主印，然近世工於臨畫者，偽作古印甚精，玉印至刻滑石為之，直可亂真也。[18]

古印之撲朔迷離，此又為一例。然就南唐李主之收藏事。南宋邵博（?–1158），曾記：

9　　　　10

圖9　晉王羲之《上虞帖》上「集賢院御書印」墨印，上海博物館藏。

圖10　唐韓滉《文苑圖》，畫「集賢院御畫印」墨印。

> 予收南唐李侯《閣中集》第九一卷畫目。
> 上品九十五種。
> 內蓄王放簇帳四，今人注云一在陸農師家、二在潘景家。《江鄉春夏景山水》
> 六，注云大李將軍。又今人注云，二在馬粹老家。
> ……《美人習馬圖》三，注云韓幹。……
> 後有李伯時跋云，「江南《閣中集》一卷，得于邵安簡家。其中名品多流散士

大夫家，公麟尚見之，有朱印曰『建業文房之印』、曰『內合同印』，有墨
印曰『集賢院御書記』，表以回鸞墨錦，籤以潢經紙。予意今注出于伯時也。
然不知集有幾卷，其他卷品目何物也，建業文房亦盛矣，每撫之一歎」。[19]

此中所述，在重記南唐李主收傳印記，其中「《奚人習馬圖》三，注云韓幹」。是否與此「牧馬圖」有關？

本幅收藏印記，「九齡圖籍」與「柬室珍玩」，硃砂印色均因硫化成紫，應是同一人。「九齡」不知何許人？南宋陸九齡？或元朝曾任職奎章閣侍書之特穆爾達實字亦為「九齡」。待考。又畫幅四角均有印框殘邊，如同於《文苑圖》，可能是徽宗「宣和」七璽諸印之殘存。

後記

本文原發表於林柏亭主編，《北宋書畫特展》（臺北：國立故宮博物院，2006），頁 189–192。又宣讀於同年臺北故宮主辦之國際學術討論會。結集出版前，有所增飾。

本幅為《名繪集珍》冊第九幅。宋徽宗諸印外，入明朝曾為項元汴（1525–1590）所藏，又經韓世能（1528–1598）、韓逢禧（約 1578–1653）父子之手，又入清為梁清標（1620–1691）所藏而成冊，題名「名繪集珍」。畫右上方籤題「韓幹牧馬圖」（圖 11），出於梁氏之手，其字蹟可相驗，見於故宮藏「崔白蘆雁蕉林鑑藏」之外籤題（圖 12）。續入清宮，以至今日臺北故宮。相關於畫面近似的記述，如蘇軾《書韓幹二馬》：「赤髯碧眼老鮮卑。回策如縈獨善騎。赭白紫騮俱絕世。馬中岳湛有妍姿。」[20]

又按，吳其貞（1607–1678，七十二歲以後）《書畫記》（題記於康熙五年，即 1666 年）：「韓幹《雙馬圖》絹畫，小斗方一則，裱為一卷。繪壯士乘一白馬帶著一黑馬。畫法沉著古雅。神駿動人為神品上乘。氣色尚佳。徽宗題曰韓幹真蹟。」亥御筆。著天水花押，四角皆用印璽。」[21]

又按，顧復（自序於 1691 年）記：「《韓幹二駿圖》，絹高尺許長倍之。宣和六璽俱全，有集賢院御畫墨印一方，此南唐李氏收藏用也。本身徽宗墨書韓幹真跡。丁亥御札。押後則康里巙寫李太白天馬二詩甚精，向在廣陵江孟明所。」[22] 此記有尺寸與吳其貞不同，「集賢院御畫印」也有所差別，成書晚於吳氏，何

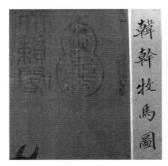

圖 11　清梁清標題籤韓幹牧馬圖。
圖 12　清梁清標題崔白蘆雁圖籤，臺北故宮藏。

以如此，所指如為同一本，「吳、顧」之際，與入梁清標手，有否被增補割裂？

從存世之《摹張萱搗練圖》、《摹虢國夫人出遊圖》，金章宗直言徽宗的摹古畫，這為學界所接受。《摹虢國夫人出遊圖》，臺北故宮別有宋人《麗人行》（圖 13），人馬安排略有前後不同，然造形、賦彩，畫風水準不可視為同出一手。複本畫之出現，又有臺北故宮藏之題名宋徽宗《文會圖》，同藏地又有宋人《十八學士圖》，張大千舊藏，也曾為清耿定公藏之《文會圖》，皆是同出一稿，畫之水準，雖以題名宋徽宗《文會圖》為最佳，雖然有所差距，也都是北宋徽宗朝。這些作品題材都非北宋當代，是否意味著是對古畫的複製。臺北故宮藏題名宋徽宗《晴麓橫雲》，大阪市立美（原阿部舊藏）也別有一本。順著此一推理，既然是複製古畫，那「集

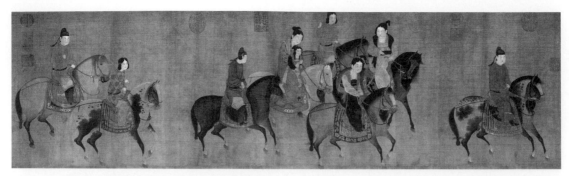

圖13　宋李公麟，《麗人行》卷，設色，臺北故宮藏。

賢院御書印」墨印一方，也一併出於當時複製了。這又令人想起「代御染寫」的問題。

　　《宋史》「館閣儲藏」，記有御題詩畫，未記出於何人作畫。南宋鄧椿撰《畫繼》，記劉益與富燮「同供御畫」。[23] 以當時畫院之盛，能做此摹古複製者，當不止劉益與富燮、周儀。

註釋——

1　此幅似是完成於十世紀。若它是根據韓幹稿本，則為具有北宋（十至十一世紀）筆意的摹本，而非八世紀之作。」參見《中華文物》（臺北：國立故宮博物院，1960），頁38。

2　江兆申先生認為本幅與《宋人人物圖》頗近，皆徽宗朝之作。參見《故宮宋畫精華》（臺北：國立故宮博物院，1975–1976），中卷，頁7。

3　宋・鄧椿，《畫繼》「宋徽宗」條（文淵閣四庫全書本），卷1，頁3。

4　同上註，卷1，頁4。

5　宋・蔡絛，《鐵圍山叢談》（文淵閣四庫全書本），卷6，頁18。

6　元・夏文彥，《圖繪寶鑑》（文淵閣四庫全書本），卷1，頁5。

7　元・夏文彥，同上書，卷4，頁16。

8　宋・郭若虛，《圖畫見聞志》（文淵閣四庫全書本）「李主印篆」，卷6，頁15。

9　宋・米芾，《畫史》，（文淵閣四庫全書本），頁4。

10　宋・沈括，《夢溪筆談・補筆談》（文淵閣四庫全書本），卷下，頁9。

11　宋・王溥，《五代會要》（文淵閣四庫全書本）卷18，頁17。

12　宋・薛居正等撰，《舊五代史》（文淵閣四庫全書本），卷45，頁7。

13　宋・桑世昌，《蘭亭考》（文淵閣四庫全書本），卷3頁14。

14　清・郁逢慶，《書畫題跋記》（續題跋記）（文淵閣四庫全書本），卷1，頁16。

15　清・張照等編，《石渠寶笈》初編（文淵閣四庫全書本），卷31，頁29。

16　同註9，頁31。

17　宋・蔡絛，《鐵圍山叢談》（文淵閣四庫全書本），卷1，頁7。

18　宋・樓鑰，《攻媿集》（文淵閣四庫全書本），卷75，頁9。

19　宋・邵博，《聞見後錄》（文淵閣四庫全書本），卷27，頁7。

20　宋・蘇軾，《東坡全集》（文淵閣四庫全書本），卷25，頁7上。

21　清・吳其貞，《書畫記》（臺北：文史哲出版社，1971），卷4，頁458。

22　明・顧復，《平生壯觀》（臺北：漢華文化，1971），卷6，頁29。

23　宋・鄧椿，《畫繼》：「盧章，京畿人。久在畫院，多畫禁中物象，如白杏花、綠萼梅、白鸚鵡，皆其本也。劉益，京師人，字益之，以字行。宣和間，專與富燮供御畫。其自得處，多取 殿珍禽，諦玩以為法，不師古本，故多酷似，尤長小景，作蓮塘背風荷葉百餘，獨一紅蓮花半開，其中創意可喜也。富燮，京師人，宣和間，與劉益布景運思過於益。」（文淵閣四庫全書本），卷6，頁6–14。

5

一字一金《千金帖》
——唐懷素《小草千字文》述論

懷素《小草千字文》卷（圖1）為臺灣板橋林本源家林柏壽（1895–1986）先生所藏，林氏寶愛此帖，將之與所得黃絹本唐褚遂良《蘭亭序》，各取其一字冠名其陽明山別墅為「蘭千山館」。民國五十八年夏將所藏寄存臺北國立故宮博物院（以下簡稱「臺北故宮」），以迄今日。本卷於懷素草書研究，重要性應不亞於《自敘帖》，惟關注者顯然少於《自敘帖》。[1]

一、書風的問題

《千字文》自梁周興嗣（生卒年不詳）創作之後，一經頒布，迅速成為孩童的識字必讀、書法必寫的教材，只要是識字者，必然琅琅上口。《千字文》千字一一不同，傳統上並被當作「序列」號使用。項元汴（1525–1590）的書畫收藏就依千文編號。故宮成立之前，「清室善後委員會」點收清宮藏品，每一宮殿的順序，也是用千文編號，至今猶是故宮藏品最原始的典藏清冊根據。

名家書寫的《千字文》不計其數，例如王羲之的第七代孫智永禪師（約510–610，活動於陳、隋代之間）就有八百餘本《真草千字文》散於江南各寺院，而翻開諸如記錄宋皇室收藏的《宣和書譜》，也不難發現不少書家的《千字文》。

懷素所寫更不止此一本。本幅共八十四行，前三行為草書「千字文」、「勑員外散騎侍郎周興嗣次韻」、「沙門懷素字藏真書」。這樣的三行排列次序和唐代著名的《懷仁集王羲之聖教序》基本是一致的格式。

懷素的《自敘帖》上，言及他「謁見當代名公……遺編絕簡，往往遇之，豁然心胸……」。他心儀張旭（約658–約748），受學於張旭的學生鄔彤（8世紀中期），並遠赴廣州想請教徐浩（703–785），再西上至洛陽問學顏真卿（709–785），乃至對更早的杜度（活動於1世紀晚期）、崔瑗（77–142）、張伯英（?–約192）、王羲之（303–361）與獻之（344–386）父子、虞世南（558–638）、陸柬之（585–638）等有所研究，說來他應該有廣益多師的心胸，可見他的見聞是廣通的。

圖2　《小草千字文》局部，一行字
　　　距，常是先大後小。

　　從草書的形態來說，本卷文字猶是一字一單位的「今草」。本件高僅二十八‧六公分，不滿一尺，每行十二、三、四字，一字二公分左右，自不可能如狂草的「馳毫驟墨劇（列）奔駟」，更不可能是任華（生卒年不詳）〈懷素上人草書歌〉：「大叫一聲起攘臂，揮毫倏忽千萬字，有時一字兩字長丈二。」[2] 歷來對懷素的書法風格評述，如諸本〈懷素上人草書歌〉，均偏重於他的狂怪風格，即使懷素本人的《自敘帖》也是自我強調狂草的特徵，而「狂」的風格，正以《自敘帖》發揮得淋漓盡致。在諸家的研究中，對於本卷的書風、草書的成就、真偽之外，眾口一致推崇，卻也說出本卷與其它懷素名作有不同的風格。即使以《自敘帖》上懷素引以為評的「述形似」、「敘機格」、「語疾速」的「辭旨激切」；乃至鄔彤提示的「古勢」、「孤蓬自振；驚沙坐飛」諸語詞，[3] 除了「古勢」、和他自題「夏雲多奇峰」外，恐也無法一體適用。

　　本卷連八幅絹，行間寬綽，整篇一致。起首第一行「天地」至第五行「崗。劍號」是常態書寫，行間字距寬舒從容，第六行「奈。菜重」，調整字距相對緊密了，至十三行「豈敢毀傷」猶是如此，往後又漸漸回復，若最後第八絹，已意會到即將完結，遂筆調放寬。本件的書寫，説來看不出激切的情緒起伏，並無強烈的突放驟收的變化，一行字距，常是先大後小（圖2），「今草」書寫的牽帶，只見於兩

圖1　唐懷素，《小草千字文》卷，約799年，絹本，縱28.6公分，橫278.6公分，蘭千山館藏，寄存國立故宮博物院。

字的書寫不斷筆，字數不多（圖3），而是「謀篇」調整而已。字由點畫構成，點畫的俯仰向背，一方面表現點畫之間的動勢，可平衡穩定或因失衡造成險奇。就此，本卷書寫，流暢自然，筆畫的鉤轉迴旋，迂盤跳盪，都是順當無礙。用墨也可以看出墨乾舐墨再寫，如前三行，「藏真書」墨已渴；「天地」醮墨再寫。又如「翳。落葉飄颻」也是明顯的和墨再書。（圖4）本幅草書的「體勢」，字字區別，並無上下多字通聯。

　　書法史上最值得注意的是懷素與鄔彤、顏真卿的對話，討論到「折釵股」與「屋漏痕」、「夏雲多奇峰」、「壁坼」等。這些名詞的解釋，姜夔（約1155–約1221；或1163–約1230）云：「用筆如折釵股、如屋漏痕、如錐畫沙、如壁坼，此皆後人之論。折釵股者，欲其屈折圓而有力；屋漏痕者，欲其無起止之跡；錐畫沙者，欲其勻而藏鋒；壁坼者，欲其無布置之巧。」[4] 這幾個語詞，容易從書跡本身的筆墨形狀印證的，如起始四行即是。《小草千字文》不是如《自敘帖》充滿著個性的發揮，而是一篇要人讀得懂的識字與知識的載具，寫來行筆速度相對較為從容。因此，行間間隔是清晰的，每字的書寫未曾越行，字小筆畫的粗細一樣有提頓的差異。簡單的以第一句「天地玄黃」四字為例，使用的毛筆是鋒穎微穎，字在行的中軸線左右擺盪，而不出軌，只偶而有傾右斜狀式出現（圖5）。整篇就「折釵股」、「屋漏痕」之墨跡，筆畫的使轉，確實是合乎這樣的形容。

戎羌　　　　海鹹

萬方　　　　善慶

圖3　《小草千字文》書跡特寫「今草」書寫的牽帶。

4　　　　　5

圖4　「藏真書」墨已渴，「天地」醮墨再寫。又如「翳。落葉飄颻」也是明顯的和墨再書。

圖5　字在行的中軸線左右擺盪，而不出軌，只偶而有傾右斜狀式出現。

　　就用筆溯源舉例，可見之樓蘭出土魏晉簡書跡。[5] 樓蘭這幾件草書時代是說明了新舊書體的交錯已然脫離，草書沒有了章草波磔的筆法。《小草千字文》也僅有少數如「長」、「是」、「實」、「競」「業」、「優」、「實」、「之」、「旋」，諸字有隸書的雁尾點，帶有章草隸書的筆意（圖6）。草書的建立，王羲之（303–361）被唐太宗譽為「盡善盡美，其惟王逸少乎」。[6] 今日看來「美」應該是多元的，但是我們還是尊崇王書風格的神氣沖和，溫文儒雅，不激不厲的丰神與筆法。本卷的風格，雖然存在著自我面目，在現存的王羲之書風中，或許較近於《上虞帖》，也和《十七帖》的《郗司馬帖》、《逸民帖》氣息接近，因此，也不能不說是在王書風格之下的發展。

圖6　「長」、「是」、「實」、「競」、「業」、「優」、「實」、「之」、「旋」，諸字有隸書的雁尾點，帶有章草隸書的筆意。

　　今日可見的懷素書跡，或是墨筆書寫本，還是石（木）刻拓本，從書風作一舉例比較歸納。[7]《自敘帖》是壯士拔劍，騰挪飛揚的陽剛美；《律公帖》與《自敘帖》屬同一型態；《食魚帖》行筆固然使轉靈活，畢竟，病中氣力難免不逮，或是後人臨習，筆畫使轉難免被困；《苦筍帖》筆勢俊健中而無《自敘》之矯強；《貧道帖》與《苦筍帖》同一體貌；《藏真帖》也與《苦筍帖》與同一體貌，字中「顏」、「聞」結體上近於顏真卿《劉中使帖》；《高坐帖》（橫行兩字）、《客舍帖》、《圓而能轉帖》諸帖，[8]《圓而能轉帖》前二行，正如《自敘帖》的筆調，而「圓」之「口」做一圓圈，更如《自敘帖》之「西游上國」之「國」（圖7b）。又《客舍帖》上的「耳」字一筆直下，其例在晉唐頗多見。《冬熱帖》即《客舍帖》之第三，此三帖均同於《自敘帖》。《論書帖》形態上與《小草千字文》較接近，筆勢溫靜，但無《小草千字文》用筆所展現的「折釵股」意味。

這也是風華漸退，而別開生面的筆勢與體貌，絢爛之後歸於平淡，所以懷素自云「全勝於往年」。《過鍾帖》字之結體與《小草千字文》較近，然筆勢之暢快，力道與意氣猶是健勁，遠異於《小草千字文》。《聖母帖》介於《自敘帖》與《論書帖》之間，《大字千字文》行筆快速而字結體偏扁。至於東晉佚名《真書孝女曹娥誄辭卷》上一行墨跡題記：「有大唐大曆三年秋九月望沙門懷素藏真題。」[9]（圖7a）顯示章草的筆法結體，但細弱無力之處，出於一代大家之手，令人意外。

　　簡單地說，《小草千字文》，在懷素書跡的序列中，諸家論述此帖的書風淳雅，筆法緊密而有變化，乃是懷素脫去狂怪怒張之習，專趨於平淡古雅。丰神是老僧入定，古淡靜穆，人書俱老。風華因時光而更易，骨架結體卻一生不變。懷素諸帖以《自敘帖》和《小草千字文》相同的文字，可堪比較者：如「國」字外圍之圓圈；「感、戚」之斜「戈」（圖7b）；「中、實、深、常、壁、辭、遠、御」（圖7c）諸字有其相似之處。「月」字也與王羲之《寒切帖》（圖7d）一致。「乃」倒和《苦筍帖》的一樣下部誇大（圖7e）。

　　書寫的字體，難免會有避諱的問題，千字文有此例否？「淵」字最後一豎改一點。「民」字看來不避，按《寫書御名不闕點畫詔》：「自今已後，繕寫舊典文字，並宜使成，不須隨義改易。顯慶五年正月。」[10] 本卷應無此問題。另「閏」字無「門」只作「玉」，不知相關否？或避何諱？「律、歲」二字倒，「景」字誤作「量」，「相」字重一，「府」、「俯」二字之「付」做如草字，「應」最後似少一圈、欠「環」字。[11] 幅上前段有朱筆點，如點出「律、歲」二字倒，或以「府」字有誤做點，餘並非四字一句之句讀。

7a

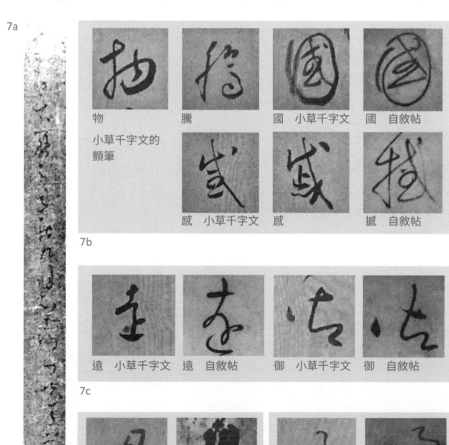

物

騰

小草千字文的頓筆

國　小草千字文

國　自敘帖

感　小草千字文

感

撼　自敘帖

7b

遠　小草千字文

遠　自敘帖

御　小草千字文

御　自敘帖

7c

月　小草千字文

月　寒切帖

乃　小草千字文

乃　苦筍帖

7d

7e

圖7a
《真書孝女曹娥誄辭卷》上一行墨跡。

圖7b
「國」字外圍之圓圈；「感、戚」之斜「戈」

圖7c
「遠、御」諸字有其相似之處。

圖7d
「月」字也與王羲之《寒切帖》一致。

圖7e
「乃」和《苦筍帖》一樣下部誇大。

書畫管見集

57

二、關於貞元年題記

本幅最後之一行「貞元十五年（799）六月十七日於零陵書時六十有三」，被引為推算懷素生年之根據。懷素生年主要有二說，另一為《清淨經》所記：「貞元元年（785）八月二十三日西太平寺沙門懷素藏真書時年六十有一。」[12] 兩說相互牴牾，令人難解。對於本件「貞元十五年」所記，如比對《小草千字文》本身之書風，不能無疑。這一行字的結體與用筆，與《小草千字文》本體，差異相當多。《小草千字文》本身用筆，存在一些尖細之收筆及流利婉轉的動勢，而「貞元」此行是鈍筆所為，從「貞元十五年六月十七日」這十字寫來幾近於楷，書風也幾近於王羲之的《姨母帖》，況且《小草千字文》已有懷素正式署款在前，何必畫蛇添足，再增此題記。這樣的問題，中田勇次郎教授於解說此《小草千字文》卷即已提出懷疑：「不過此本的款記和標題之後的署名稍嫌重複，筆蹟也與正文有一點不同，關於這一行款記，還存在著一些疑問。」[13]

那該如何解釋呢？我想晚近的學者論生卒年，所根據的大都是文字著錄，諸如《式古堂書畫彙考》，或著《停雲館法帖》的《小草千字文》拓本。有了影印本，如傳播頗廣的日本平凡社《書道全集》，也只是黑白版前段而已。至於一九七八年日本二玄社出版《蘭千山館書畫集》、以及本件的複製本，據以運用者恐也不多。臺北故宮於一九八七年出版《蘭千山館法書目錄》，有圖版有諸題籤、跋、收傳印記著錄。但研究者對於引用此項有圖為憑的次真蹟，還是無多。

圖 8 《小草千字文》卷後題記，並有兩字被刮去痕跡的特寫。

圖 9 敦煌《金剛經》題記，巴黎法蘭西國家圖書館藏。

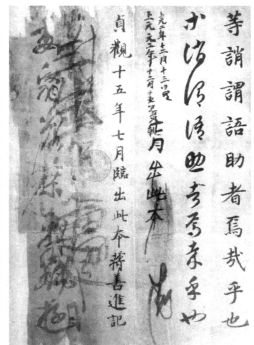

圖 10 《臨智永真草千字文》，巴黎法蘭西國家圖書館藏。

審視原件，此題記「貞元」兩字左旁有一行空間，尚存兩字被刮去痕跡，一字在「貞」字上一格、一字平行「貞」字（圖8，另外複製本或影本，仍可見刮除長方形污跡）。依例這兩字是題記的署名人，遺憾的是僅見少許點畫，無法連成字而判讀。此兩字絕對不是「懷素」，或疑因年代不同，書跡可異，如是，則作為書寫後懷素他年之重題識的「署款」，那又何必刮除。顯然這是一個「題記押署」，然而，作獪者因題記是書寫於「零陵」，年代也相近，既同是懷素出生地，就除去其名，而導引人以為「懷素」款，用來增益重價。

這種「題記押署」的例子，隋唐時是相當普遍的習慣。最為著名的即是臺北故宮所藏王羲之《平安何如奉橘》三帖的「題記押署」張彥遠（活動於8世紀）《歷代名畫記》就有一節記述「錄自古跋尾押署」，而今日為數不少的敦煌古文書更可看到各色各樣的題記。茲舉一例。巴黎法蘭西國家圖書館藏敦煌《金剛經》題記：「天祐三年（906）歲次丙寅四月五日八十三老翁，刺血和墨，手寫此經，流布沙州，一切信士，國土安寧，法輪常轉，以死寫之，乞早過世，餘無所彰。」[14]（圖9）本件之外，如更早的同館藏「貞觀十五年（641）七月臨出此本蔣善進記」的《臨智永真草千字文》，頁上有「上元二年（675）十二月十三日□（寫？）」；「上元元（疑重一字）二年（676）十二月十五□□（寫竟？）乾」（圖10）。[15]一般的研究者，無緣得見原蹟，只讀「文字著錄」而推論，這是可以理解的。不解者，做為收藏人，既是擁有且向以精鑑聞名的文徵明（1470–1559）、文嘉（1501–1583）父子，又何以視而不見。文氏父子的書風水準款印都真，文義也符合此卷，實在令人不解？

此題記既非懷素所書，那就無關乎懷素生年之推算。那「釋懷素藏真書《清淨經》『貞元元年八月廿有三日西太平寺沙門懷素藏真書時年六十一歲』」[16]是否可信？《清淨經》目前連拓印本也未見傳世，所見是明代汪珂玉（1587–?）《珊瑚網》之記錄，及《式古堂書畫彙考》文彭（1498–1573）之鑑定的記載而已。[17]而此跋是否也陷入像《小草千字文》的題記有疑的狀況？恐也值得深思。在《清淨經》無原件及複本可見之下，或許存疑。此外，《東書堂集古法帖》記「懷素『貞元十二年一帖』，自註時六十。所記年歲與千文合」。[18]此中真相如何？即使以敦煌遺存懷素同時代人馬雲奇《懷素草書歌》：「懷素才年三十餘，不出湖南學草書」[19]也無定年。就本卷之狀況，那對於懷素的生年，還須重新檢討較好。

懷素書跡真偽，就是在元代也引人起疑。張晏（?–1330後）跋《食魚帖》（今附於論書帖）：「藏真書多見（四）五十幅，亦皆唐僧所臨。而罕有真跡一二，知書者謂此幅最老爛。因錦襲密藏之。延祐元年十一月朔日，集賢大學士榮祿大夫張晏珍翫。」[20]

那到底誰是這年代與懷素相近，「貞元十五年六月十七日於零陵書時年六十有三」觀賞的題記者或臨寫者。對於被刮去的兩字，如解為臨寫人，如「□寫」、「□造」。學懷素如僧高閑，年代不符。《宣和書譜》記：「周嶷不知何許人也。天成（926–929）間作牧泌陽，世以翰墨稱，喜懷素書，心慕手追，作草字得師法。有贈懷素草書歌者，嶷親筆之，故字畫尤加奇崛。當時如智永、夢龜、高閑輩，皆以書稱於唐，而懷素得王氏羲獻法為多，宜其嶷一意於師習也。今御府所藏草書一。」[21]此外，「懷惲，天寶間草書似懷素」，[22]「修上人」有史邕贈：「張旭骨；懷素筋」[23]的特長。若臨寫既有此高水準，是否可能出自這些人？但與「貞元十五年」題記年總不符合。

或如敦煌文書常見的「藏訖」、「校（教）訖」，則又是可以認為它下限為「貞元十五年」之真跡了。對於資料的引用，到底相信文字文獻？但就本件，卻因審視原件而有了不同以往的看法。

三、軍司馬印

拖尾第四段，文嘉（1501–1583）跋：「此卷共用黃素八方。每交接處以漢『軍司馬印』記」而書名及題年月處，亦以是印印之。」審視原件，確如所言。絹上共十鈐此印，鈐於書幅上緣騎縫印七，另三印，前二鈐於幅右上及「藏真」字上；後鈐於「於零」上。（見圖11上排）本卷拖尾八，清宋犖（1634–1713）對此印之來源作出解釋：「懷素絹本小草千文，刻文氏停雲館帖中。其書法高古，流傳有緒，已悉衡山、三橋二跋。」（按：應是文嘉，字休承。三橋為文彭）獨卷中相接及題款處用漢「軍司馬印」殊不可解，二文亦置而不論。偶閱《大唐傳載摘勝》云：「永州龍興寺乃吳軍司馬蒙之故宅。素師浚井，得『軍司馬印』，每作書用以為誌。不勝快然，漫書卷末。」

今日所見唐人收藏印之外，唐代本人書畫，署名又加鈐印記之例，幾不得見，況又以古印為用。《大唐傳載》所記竟然與本件相合。這在書畫史上，也堪稱絕無僅有。宋之前，作者鈐印例，僅見臺北故宮藏傳為唐盧鴻《草堂十志圖》一則唐末五代楊凝式（873–945）之跋，有「楊凝式印」，遍查今日所存古書畫，時代至唐人者，只見唐玄宗《鶺鴒頌》以「開元」小印騎縫印。又孫過庭之《書譜》之騎縫印已不可辨。

何惠鑑先生於其〈澹巖居士張澂考略並論《摹周文矩宮中圖卷》跋後之「軍司馬印」及其他偽印〉有所討論。[24]引《樊榭山房續集》卷三《和沈房仲論印》，特別指出「軍司馬印」與懷素的關係，並認為這是唐代好古之風的表現。論文中也舉出諸如名作中之唐顏真卿《祭侄文稿》、徐浩書《朱巨川告身》，以及其它名作中有漢官印的出現。何教授此文又引吳其貞《書畫記》，提及懷素所作卻傳張旭《冬熱帖》有「軍司馬印」；並言及「懷素草書是否如《大唐傳載》所言必用『軍司馬印』為誌，今日已無從證實」。惟何教授作此論文，並未引用此卷《小草千字文》中之宋犖跋。

「軍司馬」的職位，應有相當數量，隨手檢書架上陳介祺（1813–1884。簠齋），於道咸之際編其所藏，就收有二十九方。[25]唐時懷素能獲得此印，想來並不為奇。Schlombs教授引用何惠鑑之意見，也論列諸名品上所見的「軍司馬印」，並指出並非同一印，但Schlombs教授仍然以「軍司馬印」為懷素的個人收藏印。對於作為懷素的私人印，或者作為收藏章，先且不說。此「軍司馬印」鈐於本幅，非如它件於幅外，且合於《大唐傳載》，惟四庫編纂者云：「《大唐傳載》與諸書頗不合，蓋當時流傳互異，作者承所聞而錄之，故不免牴牾，要其可據者實十之六七云。乾隆四十四年六月恭校上。」[26]再說《小草千字文》此印之印且是本幅上，也是最為完整的鈐蓋模式。是盡信書乎？還是不如無書？

上三印鈐於小草千字文　　　　　　　　　　徐浩　朱巨川告身　顏真卿　祭姪文稿

圖11　軍司馬印

四、宣和四印

本卷尚存「宣和裝」殘型。「宣和裝」本幅前綾天頭及黃絹隔水已失去。幅後黃絹隔水上收藏印，右上方鈐「政和」（按：「政」字上方已被裁去）、右下則鈐「宣和」，左方邊緣中間之騎縫印，存連珠印「兩邊框」（按：此印應為「政龢」），而此本幅左黃絹隔水之後應是宋白紙拖尾，「政龢」為此黃絹隔水與宋白紙之騎縫印。原件上此宋白紙被後移，被嵌入「拖尾一」達受之跋，所幸被裁切不多，是以「政龢」印仍可與前黃卷隔水之邊框對應勘合，又「內府圖書之印」大印也清楚見於此宋白紙上。「宣和七璽」所見存此四印，就印文及鈐蓋位置，比對於其它「宣和裝」名蹟，諸如晉王羲之《行穰帖》、《遠宦帖》、唐玄宗《鶺鴒頌》、唐孫過庭《書譜》等等是相一致的。又查《宣和書譜》卷十九「懷素」條，記「御府藏草書一百有一」，而《千文帖》為最後之第二。[27] 因此，本卷為宣和舊藏。（圖12）

Schlombs 教授論及宣和諸印，雖說不敢忽視，但他下結論時，「似乎可以懷疑此卷曾屬於北宋皇帝的收藏」。同時也懷疑本幅留下的兩邊框是容易造假的，「不難想像有人可以偽造印章的右緣」。[28] 審視「宣和」七璽印，這正是「宣和」的鈐印慣例，大部份宣和裝的「政和」、「宣和」的文字在黃絹上，而本幅則存邊框與少部份字的右部。此《千字文》卷既入載《宣和書譜》，至遲為「北宋近乎唐」之作，已成定論。不管幅上的題記、「軍司馬印」、或拖尾的文徵明、文嘉之說，乃至其他明清人題跋說法，都無關緊要而著無庸議了。

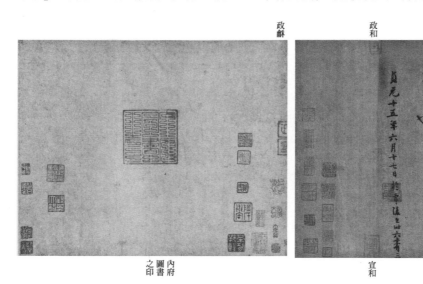

政龢　　　　　　　　　　　　　　　　政和

之　圖　內
印　書　府

宣
和

圖 12 宣和舊藏印。

五、關於南昌縣印

本幅卷最前右緣下方存有殘印一方，僅見印之左側，高約六‧五公分。經比對，此印是九疊篆法，其「縣」字左半下之「小」部，迴轉為「匚」狀。它與唐懷素《自敘帖》是同一印，文為「南昌縣印」。按，目前所知，此印又出現於歐陽詢（557–641）《行書千字文》及唐孫過庭（活動於7世紀後期）《書譜》，另王獻之《鴨頭丸帖》卷前亦存印之左下角殘印。歐陽詢《行書千字文》及唐孫過庭《書譜》均為全印，餘則為殘印。又印之位置在本幅卷最前緣，且用為卷本幅與前隔水之騎縫印；更有甚者，此印之騎縫左右，約「右」為四分之三在隔水，「左」為四之一在本幅，這是一致的。（圖13）

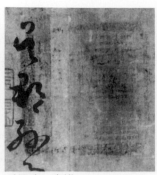

懷素　自敘帖　　　　　孫過庭　書譜　　　　　歐陽詢　行書千字文　　　　懷素　小草千字文

圖 13　南昌縣印

按，歐陽詢《行書千字文》及唐孫過庭《書譜》均全印，而《書譜》猶是宣和裝之原黃絹前隔水，是以此「南昌縣印」鈐於宋徽宗所製黃絹上，自必晚於宋徽宗時代。

又印鈐蓋例，往往早者在上（下）之邊緣，今見歐陽詢《行書千字文》下方以有「紹」「興」連珠半印，其上又有「書□□」半印（均因原前隔水毀棄，存本幅上半印），再上才是「南昌縣印」全印。因此，「南昌縣印」在南宋「紹興」之後。那「南昌縣印」為何人所屬？歷來以官印為收藏印，如《快雪時晴帖》上之「永興軍節度使之印」；《平安何如奉橘帖》上之「平海軍節度使之印」：關仝《溪山行旅》上之「尚書省印」⋯⋯有資格蓋此印者應是當時的南昌縣令。翻閱《南昌縣志》，歷代掌篆者，並無大收藏家足堪擁有此一批巨蹟。此五卷同於一時、集於一地、藏於一人。「官印」之為私用，乖違常理，應是某案件之使用。文嘉於隆慶二年戊辰（1568）追述嘉靖四十四年乙丑（1565）之《鈐山堂書畫記》，記籍沒嚴嵩書畫，這五件赫然在焉！文嘉跋語：「⋯⋯凡分宜之舊宅，袁州之新宅，省城諸新宅所藏，⋯⋯」[29]（按：省城就是南昌）。行政手續加鈐縣印，一如查抄賈似道之用「台州市房務抵當庫記」；明朝接收元朝宮廷藏書畫用「典禮紀察司印」。《萬曆野獲篇》記《籍沒古玩》條，記「曾入嚴氏者，有『袁州府經歷司』半印。蓋當時以籍記掛號者⋯⋯並鈐於首幅⋯⋯」[30] 此在袁州查抄者所加鈐，可為一證。

六、收藏及題跋

本卷之相關著錄，首見於米芾（1051–1107）《書史》：「千文絹本真蹟在蘇液家。沈遘家刻板本。是後歸章惇家。」[31] 蘇液、泌、激之父為舜欽（1008–1048），就是今藏故宮懷素《自敘帖》的收藏人。北宋末見《宣和書譜》記載。南宋又見岳珂（1183–1234）《寶真齋法書贊》（文長不錄）。但今日本幅未見有卷尾如該書所述「國老題字，及有『武功』印十九，半印四，皆蘇氏遺蹟之蹤跡」；更無黃山谷（1045–1105）之任何題記鈐印。[32] 因此所記未必是本卷，此因懷素《千字文》有多本。

元有「趙孟頫印」（1254–1322）；明有「沈周珍玩」（1427–1509）、祝「允明」印（1460–1526）。據文徵明（1470–1599）、文嘉父子跋，明姚公綬（1423–1495）收藏，評此帖「一字一金」因而又別稱《千金帖》。

刻本中除文家《停雲館帖》，佳者有畢沅（1730–1790）收藏時之《經訓堂帖》、此外《詒晉齋帖》等多種帖本。安世鳳（1558–1630）於其《墨林快事》對本卷存疑：「此刻入文氏停雲館中，巧膩鮮麗，筆筆有法，而以之當素師醇古明淡，漸近自然之製，則絕不相似；當是後人妙蹟，可愛可傳，但不宜借素名以傳耳。抑于此而仰見衡山先生（指文徵明）心法也。此跋（指

文嘉跋）稱得於嘉靖丁亥（1527），卷尾記上石於嘉靖辛丑（1541），去衡山先生仙去，中間十八、九年，豈不經家庭之間辨證鑒賞，乃只有休承先生（指文嘉）之跋，而內翰（指文徵明）卒不留一字，蓋不欲違心一言，恐為千古慧目人看破耳。父子之間如此，嚴哉不可及也。」[33]

按，本件文徵明（1470–1559）跋為一五四二年（圖14），在上石後之一年，安氏所見為拓本，所以不得見文徵明於原件之跋文，以是有「豈不經家庭之間辨證鑒賞」之懷疑。又以「巧膩鮮麗」形容此件之書風，此四字用語也與大多數人不同，而安氏也知懷素之本色為「醇古明淡」，也令人不解。又孫承澤（1592–1676）於其《庚子銷夏記》，則「疑為宋人臨本」，且言及曾入清宮收藏。[34]

本卷文嘉二跋：一、丁亥（1527）人日得，冬十一月二十五日跋；二、又十二年後嘉靖戊戌（1538）三展卷跋；千文上石於辛丑（1541）。研究者以本卷文嘉跋與《式古堂書畫彙考》所錄有出入，認為文嘉之跋為偽。[35] 按，《式古堂書畫彙考》是根據《停雲館帖》之文嘉跋。否定原件為「偽」，其必要條件是文嘉書寫原件為「偽」。經比對，原件文字與《停雲館帖》刻本固然略有出入，但文義無差，再比對文嘉之書風，清奇而無文徵明的整飭，實無任何可疑之處。款：「茂苑文嘉」更是文嘉常用款式，它與故宮藏明陸治《練川草堂》等之署款，從體勢與筆調都完全一致。用印「文休承印」，也同於元趙孟頫名作《鵲華秋色》上之用印；又另一用印，「肇錫余以嘉名」（圖15）[36] 與文嘉本人《兩洞庭遊圖冊》也全相同。文徵明跋之書風也是峭勁之一類，無所疑慮。用印「徵明印」與他的《文徵明過庭復語》用印相同。另外，宋白紙左下角之「文徵明印」，又見於文徵明《畫竹軸》；「悟言室印」，見文徵明《四體千字文》，這些都是無爭議的。本件文嘉跋即使是刻石後重書，容有兩本，也要以原作者書寫本為準，就不用辭費說明了。本卷拖尾第八段王文治（1732–1802）跋：「鑑書畫全在眼照古人，不當執前人字句刻舟而求也。」雖在為宋犖誤「三橋」為「文嘉」解，何嘗不可為文嘉跋解。本卷卷前另保存文嘉等人原題簽，文嘉書「唐懷素小草千文」楷書題簽亦極佳，均不宜隨口否定。

本幅有「藎臣」印，鈐於幅下緣「軍司馬印」對應的騎縫處（圖16）。「藎臣」印是完整的，相對的，騎縫印「軍司馬印」的「軍司」兩字是被切除的。因此，「軍司馬印」既已見於文嘉之跋，而「藎臣」用印之後，未被再裁切。按，「藎臣」亦出現於臺北故宮藏唐褚遂良《臨王獻之飛鳥帖》上。[37] 此外，「藎臣」印與「應召」同時出現於一件者，故宮藏品尚可見於宋蘇軾《書畫記》。《飛鳥帖》前黃綾隔水右下有「應召珍藏」一印，「先」、「眷」兩字接縫處下緣左方有「應召」一印；後黃綾隔水右下有「應召」一印、黃綾與拖尾白紙處有「藎臣」

圖14 文徵明（1470–1559）跋為1542年。

圖15 本卷文嘉二跋「肇錫余以嘉名」名款。

一印。這兩幅之用印均同。是以「應召」、「藎臣」為同一人,「應召」而為「忠藎之臣」,名字相稱。

　　按吳其貞(1608–1678後)《書畫記》(1635–1677所見)記:《懷素小行草千字文一卷》,指出與《歐陽文忠二帖子合為一卷》、《王右軍袁生帖》、《米元章梅花詩一紙》、《薛道祖二帖》、《宋元小畫冊二本計四十八幅文一卷》,「以上五種,丙申(1656)四月十四日揚州鈔關外,觀於陳以御舟中,後皆歸泰興季吏部矣」。[38] 又按本卷前隔水左下有「陳定之印」、「陳氏家藏」,其上則「藎臣」、「應召」(半印);「陳定」(本幅)及「季應召印」;後宋白紙有「陳定之印」、「陳氏世寶」,其上有「滄葦」、「振宜」可印證。又此「季吏部」即季因是,吳其貞四月二十五日又記:「先生諱寓庸,戊辰(1628)進士,由祥符令,終吏部郎。」[39] 季振宜(1630–1701)為其第三子。「本朝御史季振宜,藏書仿毛晉汲古閣,例有『宋本』橢圓印,以誌善本。……振宜字詵兮號滄葦」。[40]《季氏族譜》記季振宜;「季應召」是「季振宜」長子。本卷有陳以御,振宜字、季應召諸印,可相印證。

　　本件拖尾共二十段,跋有四十二則,其中明代除前述文徵明、文嘉父子,嘉靖癸丑(1553)之楊珂(生卒年不詳)跋,知文嘉後轉由其父少玄收藏。《鈐山堂書畫記》於此件下小註:「初藏海鹽姚氏,其家云此帖一字一金,不知幾傳失去,余以善價得之,通用黃素八方。絲理精細纖毫無損,交接處用漢『軍司馬印』嵌記,亦曾摹刻於停雲館,後歸史氏,自史氏歸嚴氏,今已入內府矣!蓋晚年書也。」[41] 是也曾為明代內府所藏,卻無明、清內府印。

　　有清應經宋犖(1634–1713)(「商丘宋氏收藏圖書」、「商丘宋犖定真跡」存半)、笪重光(1623–1692)(「潤州笪重光鑑定印」)、梁清標(1620–1691)(「觀其大略」)、畢瀧(活動於18世紀)諸人收藏。達受(六舟;1791–1858或?–1854)道光丙申(1836)得此卷於杭州,廣徵題詠,卷中諸多題跋是他所求來。拖尾第十二,何紹基(1799–1873)於同治癸亥(1863)題於羊城(廣州),已轉為蕭山陳亞蘇(生卒年不詳)收藏。後又入徐小圃(1887–1959)之手,有「徐小圃印」。徐氏收藏時,于右任題,讚美為「松風流水天然調,抱得琴來不用彈」(圖17),論本卷之字之結體及用筆,影響于氏「標準草書」甚深。當于氏以一代書法大師,用「嘆觀止矣」亦足以為本件書法水準之完美,後人不用多言於真偽之辯。聞林柏壽先生得之上海。

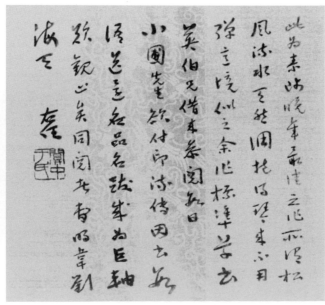

16　　　17

圖16　「藎臣」印,即「季應召」是「季振宜」長子。

圖17　于右任題,讚美為「松風流水天然調,抱得琴來不用彈」。

七、結語

論斷傳世千年古書畫，難於取證稀少，必然陷入孤證不立，所能取信者，都是周邊呈現的條件，本卷遽斷為懷素，難免有所爭議，然水準之佳，周邊條件亦足以「北宋之前近乎唐」，何必枝枝節節自我設限。

* 本文以《小草千字文》，刊登於何傳馨等編輯，《晉唐法書名蹟》（臺北：國立故宮博物院，2008），頁 134–155。又承侯怡利博士校改，刊登於《故宮文物月刊》307 期（2008，10），頁 56–69。

註釋——

1　關於本卷之研究，翁同文〈懷素生年二說及其名下千字文二本問題〉，《東吳大學中國藝術史集刊》，第 2 期（臺北：東吳大學，1974 年 8 月），頁 39–47。其他多在懷素相關論文中述及，另德國 Adele Schlombs 曾在專書中論述此帖，為最具學術性研究成果，參見 Adele Schlombs, *Huai-su and the Beginnings of Wild Cursive Script in Chinese Calligraphy*, (Stuttgart: F. Steiner, 1998), pp.134–143.

2　任華詩見《御定全唐詩》（文淵閣四庫全書本），卷 26，頁 4。

3　關於與鄔彤的對話，見〈唐僧懷素傳〉，收入宋・陳思撰，《書苑菁華》（文淵閣四庫全書本），卷 18，頁 15–17。

4　關於鄔彤、顏真卿、懷素的對話，「折釵股」與「屋漏痕」、「錐畫沙」、「壁坼」諸名詞，出處有唐褚遂良〈論書〉、陸羽〈懷素上人草書歌〉等，至於姜夔之討論，參見元・陶宗儀，《書史會要》（文淵閣四庫全書本），卷 9，頁 31。

5　時間為魏景元四年（263）至建興十八年相當於東晉的咸和五年（330），見（日）神田喜一郎等同撰；于還素，戴蘭村同譯，《書道全集》（臺北：大陸書店，1975），第 3 卷，圖版 4-24；3-29、30；樓蘭出土書跡 6-5；18-36；19-39；22-47。

6　唐太宗皇帝御撰，見《晉書》，（文淵閣本四庫全書本），卷 81，頁 19。

7　本段之個人意見外，參考 Adele Schlombs 教授意見（參註 1），另又參考謝稚柳〈唐懷素論書帖與小草千字文〉，收入氏著，《鑑餘雜稿》（上海：人民美術出版社，1979），頁 71–72。

8　殘片。據《式古堂書畫彙考》為《客舍》等三帖之一的《桑林帖》，原藏美國顧洛阜，今歸紐約大都會博物館。

9　原件見遼寧省博物館收藏。出版品見故宮博物院、遼寧省博物館、上海博物館編，《晉宋元書畫國寶特集》（上海：上海書畫出版社，2002），頁 33。

10　宋・宋敏求編，《唐大詔令集》（臺北：鼎文書局，1972），卷 108，頁 562。

11　參見國立故宮博物院編輯委員會，《蘭千山館法書目錄》（臺北：國立故宮博物院，1987），頁 237。

12　明・汪珂玉，《珊瑚網》（文淵閣四庫全書本），卷 2，頁 10–11。清・卞永譽，《式古堂書畫彙考》（文淵閣四庫全書本），卷 8，頁 60。

13　（日）神田喜一郎等同撰；于還素，戴蘭村同譯，《書道全集》（臺北：大陸書店，1975），第 9 卷，頁 169–170。按此卷於昭和二十年曾被攜往日本，二十三年由三省堂出版，是以日本學者反較中國學者注意，如二玄社之出版時均曾提及此事。

之「天下第一觀」、曲阜孔廟「府學」，諸件都係傳聞。然以今日所見「鶴年堂」匾，卻又相似，記以見前輩之所發明。

從「洞天」隨即連想「福地」，那該是「道教」的名山。就此「洞天山堂」四字，可否拆解為某一「洞天」，「山堂」指的是山中的這些樓房建築物──道教宮觀。

「洞天福地」出於道教的神仙說，一向被認為是長生不老的神仙所居住的勝境，一種憧憬與嚮往的世界，包括十大洞天、三十六小洞天、七十二福地。「洞天福地」記錄略有差異，但各個洞天福地盡是在山上，或是一山洞，或是一座山峰，也有「源」，指的是「凹地」，水流匯集處、也可能指一座橋、道觀、甚至石壇等。大抵說來「洞天」仍以山洞為主；福地則多指一座山峰。著名道教人物，如葛玄、葛洪以及名道士陶弘景、寇謙之、司馬承禎等人，都曾經是居住其中。[4]

那本圖畫中之景為何？畫中之山是否即為某一「洞天」？可自「三十六洞天」來尋找。其中：「茅山本句曲山，第八華陽洞天，第一地肺福地，漢茅君昆季棲遁，登晨於此，山因氏茅。」[5]再從圖像上察考。以崇禎六年（1633）所刊行之《名山圖》，出版者自謂：「名山圖，仿自舊志。」[6]圖中所登錄有「茅山」。[7]將此《名山圖》的〈茅山〉（圖3）與《洞天山堂》比較，《茅山圖》右半幅，用前述「崇山茂樹，雲陣環鎖山腰，幽深中，則殿宇高聳，露出屋頂，曲澗飛泉」的形容詞，一樣可以覆按的。或者說，高山的形狀、殿宇的位置。乃至右下角之木橋，曲徑上一人肩荷行李一竿，（《洞天山堂》圖上多增一持杖者，為兩人），雖說《名山圖》裡「茅山」的橋上少了迎客人物。大體而言，畫中的諸樣母題與相關位置，乃至比例都是出於描繪同一對象。出於舊志的《名山圖》，既然指定是「茅山」，當然有理由相信《洞天山堂》所畫也是「茅山」。

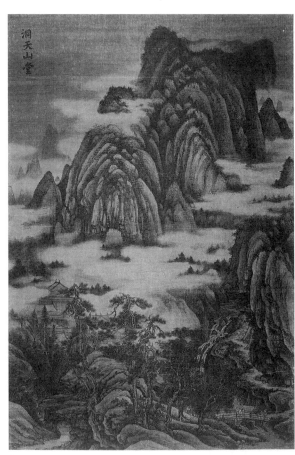

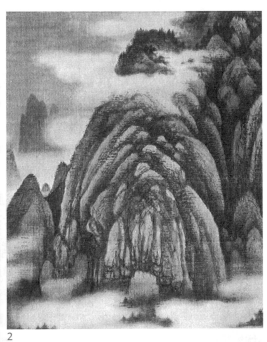

圖1　五代南唐董源，《洞天山堂》，軸，絹本，設色，縱183.2公分，橫121.2公分，臺北故宮藏。

圖2　《洞天山堂》局部，主峰上的山洞。

1

再檢視《洞天山堂》高峰下雲端的上交界處，畫有山洞，覆按元代道教名士吳全節（1268-1346），對於這位促成《茅山志》的編輯、出版的人物，他曾數上茅山。[8] 延祐元年（1314）五月，吳全節重祀茅山時有詩。〈重登第一峰〉：「重登大峰頂，曉色正蒼涼。華構煙霞狀，幽居日月長。碧雲浮洞戶，清露沁衣裳。……」〈三峰〉詩寫道：「三峰琳宇狀，松老鶴知還。江白南徐夜，樓青北固山。浮雲通地肺，古洞敞天開。寄語尋仙者，蓬萊只此開。」[9] 詩中「三峰琳宇狀」，可覆按畫上三主峰；「碧雲浮洞戶」、「古洞敞天開」，也可以為《洞天山堂》圖上的諸主峰上的山洞（圖2），就是茅山所有作證明。又《洞天山堂》右下角畫何故事？與茅山相關之名道家人物，如梁武帝（502-533）時之山中宰相陶弘景（456-536）最為著名。但似與畫中有所迎迓不符，再查《茅山志》，「元符萬寧宮，在積金山。陶隱居道靖故基。劉先生混康庵居其上。先生以道遇哲宗，詔以所居為元符觀，崇寧五年落成，徽宗御題額曰：『元符萬寧宮』，復於上清儲祥宮之側，建元符別觀，為先生入朝寓直之所，今宮舊製，其初登山為『通仙橋』，直元符萬寧宮門」，則此橋可釋為「通仙橋」。[10] 劉混康之身分也有可相比對印證處。「茅山上清三景法師劉混康，以道業聞于東南，乃遣中謁者致禮，意欲必起之。混康不得辭，既朝，遂住持上清儲祥宮，恩數頻繁，為國廣成，已而求還」。[11]這兩位穿著官服的人物，就可解釋為「中謁者」。

三

《龍宿郊民》（圖4），軸裝絹本，縱一五六公分，橫一六○公分。畫幅闊，已近於正方形，用雙幅絹拼成。畫家以俯瞰視點畫出，但見幅右方崇山聳起，樹木喬立，下有山路。左方坡陀臨水，溪流穿迴，長橋橫跨。一幕寬闊的大場景映入眼廉。細看則河岸邊，水中兩船，「人」字相連，插四紅旗，船上人，連臂相接，頓足擺手，船頭一人振鼓；岸上人也奮臂擊鼓，為之導引，應是「踏歌」舞蹈（舊稱人物裸上身，應誤，中有著紅衣、白衣者。見圖4-1）；對岸樹林村屋，十餘人來往，間有相互作揖，似是接待賓客。遠方山谷林中，一戶人家，三燈高掛，當是有喜慶。山巒為大披麻皴法，重設色大青大綠。山畫法是以赭石打底，山腳、石腳及所見淺絳色即是；上方用石綠罩染，兩山之間積存下小碎石，則用石青罩染。山頂密

圖3
《名山圖》的
〈茅山〉

密點苔，山半則稍稍點點。前景喬樹，高幾二尺，樹枝稍具蟹爪形，樹葉用苦綠、石綠，間有紅樹，引起是秋景的疑義。樹身先淡墨構成，再用重墨加深，或用枯筆，重重提醒。由淡而濃的筆墨法，也見之於畫山的皴法。人物造形細長，未及半寸，以粉直接點成，再加顏色以分出衣褶。

　　本幅「龍宿郊民」四字作何意義？本幅無作者款印，十七世紀以前，未見著錄。名鑑賞家詹景鳳（活動於 16 世紀中葉）於成國公（朱希孝，1518–1574）家得見，其《玄覽編》記載此畫頗為詳盡，以「此圖無款印，相傳為董源《龍繡交鳴圖》，圖名亦不知所謂」，[12] 也指出畫中樹有紅葉，當是秋景。後來，萬曆二十五年（1597）間，董其昌得之於上海潘光祿（活動於 16 世紀末）。董氏收藏時，題跋三則見於今畫幅上方詩塘。第一、第二則，董氏將題目定為「龍宿郊民」，亦以「不知何所取義？大都簞壺迎師之意，蓋藝祖（宋太祖）下江南時所進御者。」[13] 萬曆四十四年（1616）成書之張丑（1577–1643）《清河書畫舫》，以為是畫「宋太祖登極事」。[14] 董氏崇禎九年（1636）死後，先後歸莊冏生（1627–1679）、徐乾學（1631–1694）、王鴻緒（1645–1723），再入清宮。[15] 詩塘上，乾隆皇帝（1711–1799）有一詩一題，駁斥董其昌所言之「迎王師」說，似古拔河，提出「請雨」、「禱雨」之說，以及所引以為據的出處典故，還有「執藝以諫」的規諫畫意之提出。[16] 令人感到困惑的是乾隆的說法，厲鶚（1692–1753）於其《樊榭山房集文》也有相同的說法。[17]

　　此圖入清宮後，成書於乾隆五十六年（1791）之記載清宮藏畫的《石渠寶笈續編》，記載此畫，且加有按語。《石渠寶笈續編》的按語提出了：「……元人習用龍袖嬌民語，見歐陽玄《圭齋集》……。」[18] 這是處在皇帝已有意見，臣下祇能迴旋地暗示自己的意見。阮元則提出「籠袖驕民」一語。[19] 近代，楊聯陞、饒宗頤，則承沈曾植（1850–1922）說再加發揮，亦重一「籠」字。[20] 晚近則啟功之說，他引周密（1232–1298）《武林舊事》卷三、卷六及元曲〈大都新編關目公孫汗衫記〉，「龍袖」即「天子腳下」、「輦轂之下」；「驕民」即「驕養之民」。「龍」字加竹頭，「籠袖」則為嬌媚。「元人之語，實指太平時代首都住民生活幸福之民」。《元曲選》：「俺是鳳城中士庶，龍袖裏驕民。」在戲劇中直至清代，此語尚存。又據清梁清遠引明

圖 4-1 《龍宿郊民圖》特寫，水上人物。

圖 4　董源，《龍宿郊民圖》，軸，絹本，設色，縱 156 公分，橫 160 公分，臺北故宮藏。

中葉時陸深言，常見京都中人與人相競，必自誇「我是龍鳳嬌民」，意即為近帝后之民。即以京都百姓，住屋、繳稅、災變，均能蒙恩澤，是以都民素驕。換作今日的語詞，意即首都居民，社會福利事業，特別優厚。[21]

鄭騫的解題，依畫中景，相當於迎神賽社，鄭騫先生以吳夢窗〈齊天樂〉詞：「岸鎖春船，畫旗喧賽鼓。」描寫「春社」，此圖則為「秋社」。並指出「龍繡交鳴」、「龍宿郊民」、「龍袖嬌民」、「龍袖驕民」、「『籠』袖驕民」，語文諸多差別，均為一音之轉，意義上並無差別。[22]

筆者認為問題還是回到畫面所呈現做為根據。「社日」的活動，《古今圖書集成》社日部彙考「鐘祥縣」條：「農家於社日祈穀，招巫覡，歌鼓迎神，聯臂踏地為歌，節祭畢，飲社酒、分社肉，間有索餘酒者，曰社酒治聾。」[23]這記載著「社日」「歌鼓迎神，聯臂踏地為歌」的習俗。

從音樂舞蹈名詞來說應該是更加貼切的。清代柳山居士（曹寅，1658–1712）所著的雜劇《太平樂事》，[24]內容以首都正月元宵為時令背景，其中第六齣名為〈龍袖驕民〉，此齣劇有「雜扮秧歌」。明清時期，「踏歌」結合「插秧」即為秧歌。《龍宿郊民》上有三燈高掛，時序為元宵節，船上人「連臂踏歌」，此活動題名為「龍袖驕民」，如此是更貼切的。

必須再提及，何以會有誤以此為宋太祖之下江南事？明代人有此一說。「嘗見閭閻尚友憲副云：『龍袖嬌民』為我文皇帝白溝之役時事。歐陽圭齋南詞中已有此語，想是元時方言，不知是何等也。」[25]「白溝河之役」發生於建文二年（1400），這是燕王（明成祖，1360–1424）自北京南下奪取王位，決定性的一場戰役，自此後，燕王南下，偶有挫敗，但南方軍隊士氣已不振，終於取得王位。此項戰役在明代的宮殿樂舞裡被提及。〈表正萬邦舞曲〉其一〈慶太平〉：「奸邪濁亂，朝綱構禍，難煽動戈斻，赫怒吾皇，親征灞上，指天戈，敵皆降。」其二〈武士歡〉：「白溝戰場，旌旗雲合迷日光，令嚴氣張，三軍踴躍齊奮揚，掃除殘甲如風蕩，凱歌傳四方，仁聖不殺降，望河南，失欖槍。」[26]這其中詞句「三軍踴躍齊奮揚，掃除殘甲如風蕩，凱歌傳四方，仁聖不殺降」，可能就把「文皇」誤為「藝祖」（宋太祖，927–976），也就成為宋太祖之取得南唐的事件。

對作者研究而言，雖有進一步的解釋，惟對於畫中這種特定的「連船岸邊踏歌」，猶無法求得精確的何時何地的事件。[27]

四

這兩幅名畫何以歸為「董源」（約937–962）名下所作？《龍宿郊民》可知是在晚明已有著錄，若《洞天山堂》，則連清宮所藏之《秘殿珠林石渠寶笈》也未登錄，不知王鐸（1592–1652）所言何據？從收藏印所見，《龍宿郊民》只有晚明清初諸印：「雲間王儼齋收藏記」、「敬慎堂」、「雲間王鴻緒鑑定印」、「王鴻緒印」、「華亭王氏珍藏」、「祚新之印」、「墨農鑑賞」、「陳定」、「以御鑑定珍祕」，最早者「陳定」（活動於17世紀），去十世紀中期之董源相當遠，似無所助。《洞天山堂》則畫幅右上角有「清虛府」；右下角有「□山之裔」及「司印」（半印）。以「司印」之出現，下限為明之洪武（1368–1398）或已上至元朝；「清虛府」則為道教中人，以「府」自稱當已是高層人士；甚或是「張天師」；「□山之裔」鈐於司印之下方，就鈐印習慣應與「清虛府」為同一人所有，且早於「司印」（半印），是以《洞天山堂》之下限為元。

先說這兩件名作與董源之風格有關。董源，「善畫山水，水墨類王維、著色如李思訓……」，[28]所言「李思訓」指的當是青綠風格的特長。《宣和畫譜》則以董源以「設色畫」著名。[29]這兩幅即是「青綠設色」。另外的一項特徵，應是畫山的「披麻皴」法。《龍宿郊民》

為典型之「披麻皴」，可與傳世如日本黑川古文化研究所所藏《寒林重汀》相對應，但它與臺北故宮所藏巨然（活動960–980）之《秋山問道》、《蕭翼賺蘭亭》之皴法更貼近。《洞天山堂》所見則是加上「米家點」。單就此種特徵歸於董源，理由實在太籠統牽強了。

　　對這兩幅名品，值得探討的是元代董源風格的發展。趙孟頫於北京致其友人函，說及：「近見雙幅董元著色大青大綠。真神品也。韓幹明皇試馬。張萱日本女騎。皆真跡。若以人擬之。是一個無拘管放潑的李思訓也。上際山。下際幅。皆細描浪紋。中作小江船。何可當也。」[30]所指此幅董源畫作即是張大千於一九四六年得於北京，一九八三年遺贈臺北故宮之董源《江隄晚景圖》。惟此件《江隄晚景圖》是否出自董源？恐也有所爭議。無論如何，此《江隄晚景圖》上的「披麻皴法」、「樹法」與「青綠設色」，用它做為線索來討論是合宜的。《江隄晚景圖》曾被認為出自趙孟頫（1254–1322）之子趙雍（1289–約1360）之手。[31]這從《江隄晚景圖》與臺北故宮所藏趙雍《駿馬圖》上的樹幹畫法來比對，可以說得通。或者，參照藏於上海博物館的趙孟頫《洞庭東山圖》，兩圖主峰的「披麻皴」，單純的線調形態固然有差距，但「披麻」的結組是相近的。因此主張《江隄晚景》出於趙雍（元人）之手，或者是趙雍臨董源之作，也有其理由，但無論如何，視今日所見之《江隄晚景圖》為元人或者趙孟頫周邊所認識的董源青綠山水，並無不可。

　　《龍宿郊民》近處的大樹與趙雍的《駿馬圖》、《江隄晚景》相比對，從筆調結組，也是相當接近的。再比對上海博物館藏元代盛懋（約1310–1360）《秋舸清嘯》，遠岸起伏丘陵，其「披麻皴法」也是與《龍宿郊民》同一型態。若兩幅近樹之比對，或從氣息上說，盛懋之《秋舸清嘯》與《龍宿郊民》的雄強精整，也是元初或者更早至南宋的專業畫家所有。若欲作南宋解，則舟上小人物，直接以粉點成，此種畫法可見之於南宋冊頁，如臺北故宮藏《焚香祝聖》、傳李嵩《月夜觀潮》等。

　　至若《洞天山堂》則與臺北故宮藏元初高克恭（1248–1310）《雲橫秀嶺》之風格貼近。主峰所使用長線條披麻皴，又與雨點皴交相運用，這是如出一轍。李衎（1245–1320）題《雲橫秀嶺》直說：「……此卷擬董元（源），尤得意之筆。……」視《雲橫秀嶺》的畫法為董源一系，又可為《洞天山堂》之被命名為董源所作之一解釋。又《洞天山堂》主要前景喬松等大樹，尤其是松樹，已然造型化，這不該是十世紀五代北宋山水畫大成時所該有的。同樣為道教名畫，現藏波士頓美術館藏吳全節《十四像贊》，這一卷山水的畫法，如《聽松風像》幾為小中見大之《雲橫秀嶺》，其它如松樹之造型，也足以與《洞天山堂》相印證是出於元代的初期作品。

五

　　美國大都會博物館所藏元代陸廣《丹臺春曉圖》，被認為是「茅山」，無由得見其根據知所來自。[32]以此畫所見屋宇、橋樑、山峰之布置，約略與《洞天山堂》同，當可為《洞天山堂》畫茅山做一解釋。

　　又故宮博物院藏也是題名元陸廣《仙山樓觀》（本幅絹本，縱一三七‧五，橫九五‧四公分），就畫中母題之安排，也可以視為「茅山」圖。而此畫有古篆字於幅中，應釋為「仲春吉辰」。惟年款「天曆四年」應誤（按，天曆無四年）。此畫是否為陸廣，故有待探討，但不礙於所畫為茅山。《仙山樓觀》近方幅是橫向發展，《洞天山堂》高軸軸為直上直下構景。

　　依崇禎版《名山圖》的「茅山圖」顯然《洞天山堂》應該還有左幅（或是雙屏的左幅），這左幅是否猶在人間？同樣地，筆者也認為《龍宿郊民》的左方就畫理也有未盡構圖（布局）完

整處，總也認為這是聯屏而左方尚有餘幅？果如此，則《龍宿郊民》所畫，與現藏於東京國立博物館之李氏筆《瀟湘臥遊圖卷》可否一比較？《龍宿郊民》所畫與《瀟湘臥遊圖卷》之中段，樹叢山巒布置，或者說母題的安排，依稀相似。這是巧合？還是同一畫題，傳移摹寫，位置尚約略有跡可循，那《龍宿郊民》所畫是否也是「瀟湘」之景呢？[33] 本文為「初探」，這當然是再探時的課題了。

* 本文原刊登於《故宮學術季刊》（2005 年秋季）第 23 卷第 1 期，結集時有所增飾。

又，二〇〇九年十二月，臺北義之堂舉辦「古萃今承」展覽，見有林紓《溪亭雲岩》一幅，題此畫：「……此幀本臨董北苑，真本蓋螺江陳太保假自景陽宮示余者，上有王孟津一跋，余展玩竟日，不能舍去。此物當是年雙峰籍沒時入內府，故樂善堂未加以御跋也。譽博先生大雅之政，畏廬林紓并記。」畫是有所「臨本」，來自「董原」，藏「景陽宮」，就是清宮舊藏，從「上有王孟津一跋」，再看畫的布局，山高巍峨，白雲腰橫，房舍半掩，喬松紅樹，長橋上紅袍人來，兩位以為前導，這原本就是今日藏於臺北故宮的董源《洞天山堂》。說明曾經年羹堯收藏，何以無《石渠寶笈》之著錄。圖版見《古萃今承》圖版篇（臺北：義之堂，2009），頁 31。

註釋──

1　李霖燦，〈中國畫斷代例研究〉收入《中國畫史研究論集》（臺北：商務印書館，1970），頁 15。李教授在此文，只簡略從技法言，「米家雲山點子」晚於五代董源，至今未出現深入的專題討論。

2　吳湖帆，《梅景書屋書隨筆》，收錄於吳湖帆著、吳元京審定，《吳湖帆文稿》（杭州：中國美術學院出版社，2004 年 8 月），頁 284、285。

3　吳湖帆，《醜簃日記》，收錄於《吳湖帆文稿》，頁 214。

4　關於「洞天福地」的討論，唐代道士司馬承禎是第一位有系統地對這些神仙居地的條列介紹。《天地宮府圖》原本圖文並貌，但今圖已失佚，文字的部分收錄在宋‧張君房，《雲笈七籤》，卷 27。十大洞天是「處大地名山之間，是上天遣群仙統治之所」。三十六小洞天是「在諸名山之中，亦上仙所統治處」。七十二福地是「在大地名山之間，上帝命真人治之，其間多得道之所。」這些勝境分別散佈在中國土地上的名山勝跡之中。此外，洞天福地的史料，見之於唐末五代的道士杜光庭所寫的〈洞天福地嶽瀆名山記〉，以及北宋道士李思聰的〈洞淵集〉。往後有關洞天福地的文獻資料，也大多直接或間接引自這三處而來。又參考三浦國雄〈洞天福地小論〉，《道教學探索》，第 6 號（1992 年 12 月），頁 233–258。

5　元‧劉大彬編，《茅山志》〈序第一〉，收入於《正統道藏》，第 9 冊（臺北：藝文出版社，1977），頁 6838。

6　上海古籍出版社編，《中國古代版畫叢刊二編》（上海，上海古籍出版社，1994），第 8 輯，頁 1。

7　前引書，頁 10–11。

8　《茅山志》，〈序第二〉，頁 6838–6839。

9　〈延祐元年五月重祀茅山瑞鶴詩〉，《茅山志》，收入於《正統道藏》第 9 冊，卷 31，第 2，頁 7056。

10　〈元符萬壽宮〉，《茅山志》，收入於《正統道藏》第 9 冊，卷 17，第 1，頁 6951。

11　〈茅山元符觀頌碑〉，《茅山志》，收入於《正統道藏》第 9 冊，卷 26，第 1，頁 7012。

12　明‧詹景鳳，《詹氏玄覽編》（臺北：中央圖書館，1970），頁 11–14。

13　見於原畫詩塘上。著錄見國立故宮博物院編，《故宮書畫圖錄》冊1（臺北：國立故宮博物院，1989），頁78–79。

14　明‧張丑，《清河書畫舫》（臺北：中央圖書館，漢華書局印行，1970），卷6下，頁18。顧復，《平生壯觀》（臺北：中央圖書館，1970），卷6，頁77–78。

15　關於收傳印記，見國立故宮博物院編，《故宮書畫圖錄》冊1，頁79–80。

16　全文見國立故宮博物院編，《故宮書畫圖錄》冊1，頁80。

17　宋‧厲鶚，《樊榭山房集》（四部叢刊本）（臺北：臺灣商務印書館，1965），卷8，頁8–9。

18　國立故宮博物院編，《石渠寶笈續編》（臺北：國立故宮博物院，1971），頁2650。按此處已指出註11、13之內容。

19　清‧阮元，《石渠隨筆》（臺北：廣文書局，1969），頁29。此一指示，為近代人研究啟開一線索。按歐陽玄作〈漁家傲南詞〉有「龍袖嬌民兒女狡」。元‧歐陽玄，《圭齋文集》（文淵閣四庫全書本），卷4，頁13。沈曾植，《海日樓箚叢》據阮元之說，更「龍」為『「籠」袖驕民』。見沈曾植，《海日樓箚叢》（臺北：成文出版社，1976），卷3，頁136。

20　楊聯陞，〈龍宿郊民解〉，《慶祝董作賓先生六十五歲論文集（上）》（臺北：中央研究院歷史語言所，1960），頁53–56。饒宗頤，〈論龍宿郊民圖〉，《清華學報》卷5期1，頁121–124。

21　啟功，〈董源龍袖驕民圖〉，《啟功叢稿》（北京：中華書局，1981），頁283–287。

22　鄭騫，〈董源龍宿郊民圖正名〉，《沈剛伯先生八秩榮慶論文集》（臺北：聯經出版社，1976），頁543–550。

23　清‧陳夢雷主編，《古今圖書集成》（臺北：鼎文，1985），卷3，頁328。又據《鐘祥志》（臺北故宮博物院藏乾隆六年刊本），卷2，頁36上注：「仲春之月，社日為重。古者，春分前後戊日為社，郢俗，春祈定於二月二日，秋賽定於八月望六。故附於中和節」。頁36下：「郢俗社日結彩分棚，笙歌滿耳，張燈設讌，比里合尊以人之懽，卜神之悅，以會之盛，覘歲之豐，其在近歲，比於元宵。舊志所謂巫覡迎神，踏歌連臂者，固未之見，亦未之聞也。」則自康熙時編輯，《古今圖書集成》，雍正年間刊行，到乾隆六年，記載竟然相反，不知何故。

24　柳山居士，《太平樂事》（康熙四十八年序，1709），收入姚燮編《復莊今樂府》（國立中央圖書館藏藏本）。

25　陸深，《儼山外集》（文淵閣四庫全書本），卷11，頁3。

26　《明史》（北京：中華書局，1975），卷63，頁1750。

27　臺灣楊登順先生有〈董源龍宿郊民圖的畫題及畫意之研究〉。文中「龍宿郊民」解題，有研究史之回顧，為本文所參考。楊文之結論以「龍宿郊民」解為「舟上拔河」，源自南方戰國的水戰：「拖鉤」，為宋人清明節活動。惟「拔河」必有「繩索」，且使力方向相反，本圖之舟上人物，還是舊解為「頓足擺手，聯臂踏歌」為恰當。見楊登順，〈董源龍宿郊民圖的畫題及畫意之研究〉，《一九九八藝術史學生論文發表會》（臺北：臺灣大學藝術史研究所學生會，1998），頁2:1–2:17。

28　宋‧郭若虛，《圖畫見聞志》（文淵閣四庫全書本），卷3，頁6。

29　宋‧不著人名撰，《宣和畫譜》（文淵閣四庫全書本），卷11，頁2。

30　見臺北故宮博物院藏趙孟頫原件。即《元趙孟頫鮮于樞墨跡合冊》第三幅，〈與鮮于樞尺牘〉「論古人書蹟」。登錄於國立故宮博物院編，《故宮書畫錄》，卷3，頁227–230。典藏號：成2073。

31　關於《江隄晚景》的鑑定問題，未見專文討論。何以歸為趙雍，除本文之比對外，張大千、江兆申兩先生的對話，可為參考，見拙文，〈江隄晚景圖〉，《故宮文物月刊》，卷1期4（1983年7月），頁13–24。

32　Kiyohiko Munakata, *Sacred Mountains in Chinese Art* (Urbana Champaign: University of Illinois, 1991)，頁116登有此圖。引用 Lin, Li-juan, " The Myth of Mao-shan: A Study of Three Paintings of the Late Yuan, " 惟此文為 University of Illinois 之未出版品，未能得讀。

33　此為多年前想法，年前讀根津美術館編集，《南宋繪畫》（東京，根津美術館，2004）「瀟湘臥遊圖」解說，東京國立博物館救仁鄉秀明先生已有此見解。

7

顧愷之《女史箴圖卷》畫外的幾個問題

今日所見大英博物館藏顧愷之《女史箴圖卷》，已是經過歷代輾轉流傳，畫幅上多出相關的印記，改變裝裱。本文探討的問題不是繪畫本身的風格，而是原畫之外因流傳所增加諸事件，所以本文題目如此定名。

壹、唐內府收藏之說

張華（232–300）的〈女史箴〉完成後，何時出現《女史箴圖》呢？梁朝（502–533）就有《女史箴圖》了。[1] 本卷被認為唐代（618–907）皇室收藏，根據的是幅後「弘文之印」（插圖 1-1）印。對照張彥遠（9世紀後半期）《歷代名畫記》：「又有『弘文之印』，恐是東觀舊印印書者，其印至小。」[2] 以往被誤認為唐代翰林院「弘文館」的收藏。[3] 然而，從現存諸多同型的印章，就有多例出現在宋朝的書畫上，如上海博物館藏傳為王獻之（344–386）實為米芾（1051–1107）或宋人臨寫之《中秋帖》，[4] 就有相同的「弘文之印」（插圖 1-2）。上海博物館藏虞世南《汝南公主墓誌卷》幅最後下鈐有「弘文之印」（插圖 1-3）似又與《女史箴圖卷》不同，此卷傳為宋人所作。[5]「弘文之印」（插圖 1-4）出現最多當是《寶晉齋法帖》（咸淳四年〔1265〕曹之格摹刻本）第三卷中，王羲之《裹鮓帖》等法帖。這幾帖已非全米芾所原藏，如《裹鮓帖》原本出米芾好友薛紹彭之刻石。[6] 這兩件的「弘文之印」，又是另一印（「文」字之交叉為近圓弧形），這又啟人疑竇。

又，《書畫題跋記・續題跋記》有載：「薛紹彭《臨蘭亭序》上有『弘文之印』。惜未曾目見。」[7] 至若《西清硯譜》載有《薛紹彭蘭亭硯銘款圖》，摹刻「弘文之印」四字已用楷書，[8] 它與《裹鮓帖》上，未能比較。另《石渠寶笈初編》，載宋薛紹彭《臨蘭亭序卷》，則藏於今日國立故宮博物院（以下文與圖說簡稱「臺北故宮」），該卷並無「弘文之印」，此卷之書風，已受文徵明影響。又同院收藏之南宋朱熹《易繫辭》，最後一頁，也見有「弘文之印」（插圖 1-5），此又是另一印了。

又唐杜牧《書張好好詩卷》卷前右上方亦有「弘文之印」（插圖 1-6），惟此印「印」字筆劃轉折是方（按，關於此點，於二〇〇一年六月大英博物館《女史箴圖卷》討論會中，楊新先生亦說明是與《女史箴圖卷》上不同印），與前述朱熹《易繫辭》的（插圖 1-5）顯然又不一了。

周密《志雅堂雜鈔》記：「（癸巳）三月二十八日，至困學齋觀郝清臣字清甫所留……《孫過庭草書千文》用五色紙，……中有唐弘文館印。……。」[9]惜不知有否存世，能一見以為比對。

又以張彥遠原文：「弘文之印……其印至小」所指來比較，此印為唐朝收藏印恐不足被採信。今日所見法帖上的「貞觀」連珠印、「開元」印，可以說是小印，而這「弘文之印」約二點五公分見方，何能說是「至小」？[10]可見此印之不可遽信為唐代印。「弘文」是個相當平凡的名詞，與其說是唐代弘文館，不如說是宋代或更晚某個不知名的收藏者印章，乃至於是出於作偽者之手。

貳、宋代收藏印的探討

《女史箴圖卷》十一世紀頃，見米芾所著《畫史》，[11]再記錄於宋徽宗（1082–1135）《宣和畫譜》。[12]一九六六年山西出土的北魏司馬金龍墓漆畫屏風《列女古賢圖》（484），有類似的圖畫，可見古畫本應有相當多的摹本出現。所以，米芾《畫史》所記，是否為「宣和」（宋徽宗）所藏？如果以「弘文之印」出於喜歡作偽的米芾之手，那今日大英博物館所藏的這一卷畫就是了。

1.宣和諸印的問題

「宣和」藏品的鈐印和裝潢格式，一般所見是有定式的，[13]況且今天經「宣和」收藏的名品尚多，足供比較。《女史箴圖卷》的裝裱看來最主要的是，前隔水黃綾；中間是畫本幅；後隔水兩幅黃綾（絹）拼成；再往後是金章宗《書女史箴文》。又往後是拖尾清高宗乾隆的跋及鄒一桂的《松柏圖》了。[14]

本卷只從鈐印所見，被認為是宋徽宗（1082–1135）所藏者：前隔水黃綾上有「政和」（在騎縫書「卷字第柒拾號」下方，插圖 2-1）；卷前則為「御書」（瓢印）（插圖 3-1）、「宣龢」（卷中第二「睿思東閣」印右旁上有一「宣和」印，已相當模糊，插圖 4-1）；卷後「宣和」（插圖 5-1），後隔水上則鈐有「內府圖書之印」（插圖 6-1）九疊文大印。

當然，目前《女史箴圖卷》已失去第一、第二兩段，那是否當年宋徽宗「宣和」所藏就是如此狀況，也無法得知了？《女史箴圖卷》所見，與一般「宣和裝」上「宣和七璽」的鈐蓋不但不完全，位置也顯然與其它名卷不一樣。「宣和七璽」除了鈐蓋在拖尾「宋白紙」上的「內府圖書之印」大印，其餘都是作為騎縫印（「黃絹」上大半與本幅小半）。古書畫屢經裝裱，難免不能完全保存原樣，古書畫也不一定有完全一樣的空間，能供同一收藏者作同一形式的鈐蓋收藏印。從所知的宋徽宗的收藏名品，也未必是一致的，就可了解不能以絕對的形式來要求。

以個人曾目見之晉王羲之《遠宦帖》、《行穰帖》與唐孫過庭《書譜》為準，後兩件並著錄於《宣和書譜》。[15]這三件前後隔水都是黃絹本，肉眼所見，這些宋徽宗的印記印泥都是「水調硃印」，三者的鈐印置位都是一致。舉例如下：

《行穰帖》：前隔水左上角是「瘦金書題籤」；籤下鈐「雙龍」（圓印）（插圖 7-1）；左下角是「宣龢」（插圖 4-2）（連珠）；後隔水右上角是「政和」（插圖 2-3）。右下角是「宣和」（插圖 5-3）；後隔水左方中央，騎縫處鈐「政龢」（插圖 8-1）（連珠）。

《遠宦帖》：「晉王羲之遠宦帖」直接寫於前隔水黃絹上。「晉王」兩字上鈐「雙龍」（插圖 7-2）（方印）；左下角鈐「宣龢」（插圖 4-3）；後隔水右上鈐「大觀」（插圖 9-1），右下角鈐「宣和」（插圖 5-2）；騎縫處已失「政龢」（連珠）。

孫過庭《書譜》，與王羲之《行穰帖》應屬一致。前隔水左上角是「瘦金書題籤」；[16] 籤下鈐「雙龍」（插圖7-3）（圓印）；左下角是「宣龢」（插圖4-4）（連珠）；後隔水右上角是「政和」（插圖2-2）；右下角是「宣和」（插圖5-4）；後隔水左方中央，騎縫處鈐「政龢」（連珠）今只見邊框。

先拋開位置的問題，將這些印與《女史箴圖卷》上的印作比較。《女史箴圖卷》上卷前「宣龢」（連珠）（插圖4-1），卷後上方的「宣和」印（插圖5-1），顯然與上述諸印是不一樣。又「御書」（插圖3-1）葫蘆印：作「單人」（亻），這也與唐韓幹《牧馬圖》上「御書」（插圖3-2）之「御」字「雙人旁」（彳）者不同。鈐於幅外前隔水黃絹上「政和」（插圖2-1）也與唐孫過庭《書譜》等卷上的「政和」（插圖2-2）有所差別。

《女史箴圖卷》後隔水是兩幅拼接，第二幅上有「內府圖書之印」（插圖6-1）九疊文大印一方，此印與故宮藏宋易元吉《猴貓圖》（插圖6-2）上之印，卻是相符合的。故宮藏《如來說法圖》亦有此印（按本畫邊角存有宣和裝之諸印半印，疑偽，然可見為宣和舊藏）。[17]

再從印泥的差異比較，「內府圖書之印」（插圖6-1）印泥暈散的現象至為明顯，相對地，《女史箴圖卷》卷幅內三印：「宣龢」（連珠）（插圖4-1）、「宣和」（插圖5-1）、「御書」（插圖3-1），印泥少有暈開，且筆劃顯得較細硬。對於同一套收藏印，鈐於同一幅畫上，竟有如此差別，那該如何作想？

更有趣的是臺北故宮藏王羲之《平安何如奉橘帖》，幅前隔水是花綾，宣和鈐印形制也與前舉三幅有黃絹隔水者不相符。惟將此花綾隔水上之「宣龢」（插圖4-5）連珠印與《女史箴圖卷》上之「宣龢」（插圖4-1）連珠印比對，卻又是相符合的。又兩幅中之「宣和」（插圖5-1、插圖5-5）也可視為同一印。至於同為前隔水的「政和」（插圖2-1、插圖2-4），也可認為同一印。「和」之「禾」最後一捺，應是印泥堵塞所成，這又見之於唐吳彩鸞《書唐韻》上倒鈐的「政和」印（插圖2-5）。這意味著什麼呢？如果從宋徽宗藏書法的《宣和書譜》查證，《平安何如奉橘帖》是否為宣和內庫所藏？按現在所見《奉橘帖》是在最後，而籤標只寫《晉王羲之奉橘帖》，就殊堪玩味了。查《宣和書譜》只有《平安帖》的名目，[18] 如果當時三卷（帖）已在一起，那此卷應以第一卷為題籤名，或者三卷之名同時羅列，方是合理。[19] 這些不合常理的疑點，令人想起此卷必定不是宣和所藏原狀。再看題籤瘦金書的風格，與《遠宦帖》的縱橫自如，飄飄然如聞有風聲，則《晉王羲之奉橘帖》諸字的短截瘦硬，應是別出另一手了。意以為近於《李白上陽臺賦》上的瘦金書。

或許可以如此想，《平安帖》上「宣和」諸印是後來所妄加。那《女史箴圖卷》也可作如是觀了。

2. 睿思東閣印

《女史箴圖卷》上有「睿思東閣」（圖2、插圖10-1）大印八方。（明確可見者六方，另一為乾隆「八徵耄念之寶」所疊鈐；一在卷最後，已模糊。）對於同一卷畫上鈐蓋大印八方，即每一段文字，有一大印。（第六印上緣未在幅內）足以援引比對者有上海博物館藏唐孫位《七賢圖》（前名《高逸圖》），此卷畫上亦有三方「睿思東閣」（插圖10-4）大印，分鈐於四位人物之間隔上，本幅大印上緣也是略被切去。（此卷有宣和題籤及諸印）

「睿思東閣」大印，該屬於北宋徽宗，或是南宋高宗呢？[20] 所見南宋皇室諸印，如「內府書印」（鈐於《黃庭堅寒山龐居士詩》，臺北故宮藏，插圖10-5）、如「睿思殿印」（鈐於《米

芇苕溪詩帖》，北京故宮藏，插圖10-6）、「緝熙殿寶」（鈐於《黃庭堅七言詩》，臺北故宮藏）都是作為「騎縫印」，而且是紙本。按絹本之長度遠超於紙本，接縫是少的。唯一的解釋，「睿思東閣」大印就如前面所述，它原來應該是每段一印才能解釋得通的。[21] 畫上此大印殊不完整，就存世諸印做一比較。「睿思東閣」大印見於名蹟上者，如北京故宮藏唐韓滉《五牛圖》、黃筌《寫生卷》、唐韓滉《文苑圖》。臺北故宮宋黃居寀《山鷓棘雀》（插圖10-2）、唐韓幹《牧馬圖》（插圖10-3）。從宋黃居寀《山鷓棘雀》上的「睿思東閣」大印其邊寬是七點四公分，應該與《女史箴圖卷》上的「睿思東閣」（插圖10-1）是符合的。宋黃居寀《山鷓棘雀》不但見於《宣和畫譜》，畫上也是典型的「宣和裝」，且此幅也未見有宋高宗收藏印，因此將「睿思東閣」大印做為宋徽宗的收藏印章，應該是可以肯定的。

此外，唐韓滉《五牛圖》也見之於《宣和畫譜》。至若唐韓幹《牧馬圖》無論是視為宋徽宗本人作品，或當時畫院畫家所摹，這都足以證明《女史箴圖卷》是北宋時已存在。「睿思殿」成立於北宋熙寧八年（1075），[22] 著名的王羲之《定武蘭序》原鐫刻石，當「薛紹彭（11世紀後半）既易定武蘭亭石歸於家，政和（1111–1117）中祐陵（宋徽宗）取入禁中，龕至睿思東閣」。[23] 睿思東閣作為收藏書法的場所，是可以了解的。另宋徽宗時嘗於「睿思東閣」造香。[24]

3. 從徽宗到高宗：略述紹興御府書畫式鈐印例

本《女史箴圖卷》關於高宗（紹興）鈐印，卷前「乾印」（三連）及卷後「紹興」連珠（鳥蟲書），又後隔水上有「紹興」連珠（小篆）印。卷後「紹興」連珠（鳥蟲書）印，也見於《平安何如奉橘》（前隔水黃綾）與《中秋帖》。此印一般應鈐蓋於卷幅後左下角，這樣的條件於《中秋帖》，應是可行的，而目前在下方者為項元汴諸印，一般既認為出於米芾，「宣和」、「紹興」諸璽被認為是後來偽加。鳥蟲篆書形的「紹興」連珠印有多種，如上海博物館藏王獻之《鴨頭丸帖》（前隔水上方）；北京故宮藏《蘭亭八柱第一虞世南臨本》（卷後隔水）；北京故宮藏《盧楞伽六尊者像》冊之一右。此三方與《女史箴圖卷》同。另一種見於北京故宮藏《神龍半印本蘭亭》（卷後）、北京故宮藏《蘭亭八柱第三本》（卷後）、王獻之《鴨頭丸帖》（前隔水下方）。第三種見於《平安何如奉橘帖》（同卷後「得」字旁）、遼寧省博物館藏懷素《論書帖》（後隔水黃絹上）、私人藏宋徽宗《四禽圖卷》（第一圖騎縫）、盧楞伽《六尊者像》（冊之一左）；又王羲之《蜀都帖》則類似此印。以上圖版請見第九篇。

相關於宋高宗的收藏與印記，其複雜性遠高於其他帝后，可另見於（本書）下兩篇〈宋高宗書畫收藏研究〉及〈南宋帝后收藏印〉，此處略過。

4. 賢志堂印與吳皇后

本卷中重要的南宋宮廷擁有者是宋高宗吳皇后（1115–1197），她的收藏印：「賢志堂印」（見第九篇圖14）。此印之所以被認為是吳皇后，據《宋史》：「憲聖慈烈吳皇后，開封人。……后益博習書史，又善翰墨……嘗繪《古列女圖》，置座右為鑒，又取〈詩序〉之義，匾其堂曰『賢志』。」[25]《古列女圖》與張華《女史箴》本是一體。〈女史箴〉源於西漢末劉向（77–6B.C.）的《列女傳》，不僅題材相承，內容也有聯繫。劉向以為王教由內而外，採取詩書所載，賢妃貞婦興國顯家的法則，共列傳八篇，以勸戒天子。此時，趙后姐妹（活動於西元前1世紀）嬖寵，《列女傳》就是用以為勸戒。《列女傳》成書不久，東漢梁皇后（106–150），常以《列女傳》圖畫置於左右，以自鑒戒。[26] 若此，則吳皇后收藏此《女史箴圖卷》是不唐突的。

單純的從畫幅上所見印記的先後收藏史,何以從宋宮流向金朝呢?宮廷收藏的流出應該是以賞賜臣下或作為邦交禮物。吳皇后的姪兒吳琚(活動於 1173–1202)也是名書法家,就曾多次出使金國,「金人嘉其信義,……言南使中唯琚言為信」。[27] 這一卷是否由此管道送出做為外交的禮儀,出為金國所有?這只是做一種背景性的猜測。問題是這樣的背景也未必正確。如後述。

參、金章宗與本卷的問題

關於此卷之歸於金內府或章宗(1168–1208),從《女史箴圖卷》本卷上來說,收藏印最為清楚處是鈐蓋在本幅後方的「廣仁殿」(插圖 11-1)印,及後隔水兩幅拼接上做為騎縫印的「群玉中祕」(插圖 12-1)印,還有卷後的金章宗《書女史箴文》。

1. 金章宗的收藏與書蹟

金朝內府的書畫收藏,當然是在靖康之亂(1126),金人攻下汴京後,直接得自於宋皇室為最大宗。[28] 接收徽宗收藏,說得更清楚的是:徽宗平時愛好珍寶,但有關單位並不知道存放在何處。這時,在金軍營中的內侍梁平等人為了討好金人,便指出存放的地點。金軍便向宋廷索取。於是,徽宗所收藏的珍珠、水晶、簾繡、珠翠、犀玉、古書、珍畫等珍寶,都絡繹不絕的被搬運去給金人。此外,金人又取去皇帝的白玉之寶十四枚,青玉之寶二枚(其中一枚即秦璽),金寶九枚,銀印一枚,以及皇后、皇太子等印寶。[29]

金章宗的收藏到底有多少?明昌三年(1192)王庭筠(1151–1202)「召奉為應奉翰林文字,命與祕書郎張汝方品第法書名畫,遂分入品者為五百五十卷」。[30]

今日所存於卷後的金章宗書寫於後段的《女史箴文》,此中是否別有用心?按:金章宗時有李師兒(元妃,活動於 12 世紀末到 13 世紀初):「出身微賤而見寵,兄弟皆貴,朝臣附之以得宰相,參以立衛王謀,不久被衛王(13 世紀)賜死。」[31] 以妃妾干政,這樣的個案,幾乎是晉朝〈女史箴〉作者張華(232–300)撰寫用意的翻版。晉惠帝(290–306 在位)即位以後,賈后(256–300)專政,國家亂象已顯。《晉書‧張華傳》稱:「(張華)盡忠匡扶,彌縫補闕。」[32] 當時已有正直的忠臣提出廢后的主張,〈女史箴〉寫作的主要目的,正是諷諫賈后。[33]

金章宗漢化及與宋室的關係是相當深遠的,

> 金章宗之母,乃徽宗某公主之女也。故章宗凡嗜好書劄,悉效宣和,字畫尤為逼真。金國之典章文物惟明昌為盛。[34]

前一段姻緣固然是錯誤的,但是宋徽宗有好幾個女兒與女真皇族通婚則是事實,[35] 生活中也頗和徽宗有關:

> 承安三年(時宋慶元四年;1198)春,國主幸蓬萊院,內宴內侍都知江淵與焉。時所陳玉器及諸玩好盈前,視其篆識,多南宋、宣和物,惻然動色。
>
> 宸妃解之曰,作者未必用,用者未必作,南帝但作以為陛下用耳。……是冬,賞菊于東明園,主登其閣,見屏間畫宣和艮嶽。問內侍余琬,曰:「此底甚處。」琬曰:「趙家宣和帝,運東南花石築艮嶽,致亡國敗家。先帝命圖之。以為戒。」宸妃怒曰:「宣和之亡,不緣此事,乃是用童貫、梁師成耳。蓋譏琬也。」[36]

徽宗書法傳世既多，復有題識，故容易辨識，而傳世之金章宗書蹟，就個人所見，並無款識，這難免要費一番考量了。宋徽宗《搗練圖》上題籤為「天水摹張萱搗練圖」。拖尾有張紳跋語：

> 右宣和臨張萱（8世紀中葉）搗練圖，明昌以郡望題籤款之七璽，蓋亦愛之深，
>
> 乃知嫫母之姿，亦有效其顰者。何邪？齊郡張紳。

根據張紳（14世紀下半）提出「郡望」的說法，此籤之瘦金體書法出於金章宗是為學界所接受的。同樣的見之於遼寧省博物館藏《虢國夫人遊春圖》的題籤也是以「郡望」：「天水摹張萱虢國夫人遊春圖」。問題在於章宗學徽宗，其間的差異如何呢？作者所見分辨的說法是：「圖」字的寫法，口內小口，徽宗用「口」；章宗用「△」。驗之於上兩件確實是如此。[37] 再以《五代南唐趙幹江行初雪》前隔水上的乾隆題識「趙幹江行初雪圖」，根據清代安儀周《墨緣彙觀錄》載：「前錦黃綾隔水，有御府瓢印，金章宗墨題『趙幹江行初雪圖』。」[38] 今所見乾隆之御題「圖」字，應是仿自金章宗瘦金書，是以「圖」字也作「△」。又臺北故宮藏唐周昉《蠻夷職貢圖》有金章宗「明昌」印，其題識也做「△」。對於金章宗的題識，臺北故宮藏郭忠恕《雪霽江行圖》圖上「雪霽江行圖郭忠恕真蹟」，也被研究者認為是出自金章宗。[39]

2. 廣仁殿印

本幅後段有「廣仁殿」一印（插圖11-1）。「廣仁殿」在上京，[40] 金章宗時已有在此殿活動的記錄。[41]「廣仁殿」印是否可確定為真？此印尚出現在唐吳彩鸞《唐韻》（插圖11-2）及王獻之《中秋帖》（插圖11-3）。值得注意的是將上述三件做一收藏印之比較：「宣和」諸印多是偽加，尤其是「宣龢」連珠印這三件均有鈐蓋，也均是偽加；「紹興」諸印也多疑偽；那是否「廣仁殿」印也是這一套假印之一？就個人所見，出現於臺北故宮藏題名宋張擇端《畫春山圖》的「廣仁殿」（插圖11-4）印，這一幅是明代的偽本，幅上的「廣仁殿」印，就相同於《女史箴圖卷》上所鈐蓋者，自是偽印。「廣仁殿」在這樣的狀況下，我想目前應該說此印為偽。

「廣仁殿」印之外，畫幅本身並不出現其它與金朝（或章宗）相關的收藏印。再按《金史》「廣仁殿」為涼殿之東廡南殿，建於皇統二年（1142），[42] 年代與宋高宗吳后（1115–1197）時期是可以交會的。即使「廣仁殿」一印為真，這也令人起疑？在如此短的期間能轉換為金朝（或章宗）收藏嗎？如果「宣和」、「紹興」諸印皆偽，只有「睿思東閣」印為正確，那可解釋為北宋徽宗收藏，因「靖康之難」直接為金朝所北載而入金內府。然而，如此一來，那做為南宋高宗吳皇后收藏印，又如何解釋呢？

3. 群玉中秘印

其次，出現在後隔水的「群玉中祕」（插圖12-1）印，此印一向被認為是金章宗「明昌七璽」之一。「群玉中祕」一印的鈐蓋位置，目前被認為周全的出現七璽者有，故宮藏五代南唐趙幹《江行初雪》（插圖12-2）[43] 與波士頓藏宋徽宗《搗練圖》（插圖12-3），這兩件無論裝裱及七璽鈐蓋的位置是一致的。比對之下，《女史箴圖卷》隔水上「群玉中祕」與這兩件上的「群玉中秘」，略有小處差別。[44]

同樣地臺北故宮藏唐人《十二月朋友相聞書》的「群玉中祕」（插圖12-4），「示」字旁也是「一橫」而已。比對之下，可以說臺北故宮藏五代南唐趙幹《江行初雪》、唐人《十二月有朋相聞書》及波士頓藏宋徽宗《搗練圖》，明昌七璽的印是一致的。《十二月朋友相聞書》目前雖為冊頁裝，且缺最前之一、二月及五月，就現存「御府寶繪」、「內殿珍玩」、「群玉中祕」、「明昌御覽」之鈐印位置是一致的。更相符的是「群玉中祕」騎縫印「群玉」（右方）都是龜甲紋綾。

　　進一步令人注意的是臺北故宮藏唐懷素《自敘帖》（插圖12-5）及晉王羲之《遠宦帖》（插圖12-6）。這兩件上的「群玉中秘」，「祕」字作「示」字旁作「二橫」，又是另一方「群玉中祕」印了。

　　向來被視為最標準的「明昌七璽」，鈐印在南唐趙幹《江行初雪》及宋徽宗《搗練圖》上，「群玉中秘」的位置應在「後隔水」騎縫的中央，而《女史箴圖卷》上同樣地做為騎縫印卻是位在上方。這種不同於「明昌七璽」制式鈐印的情形，也出現在另外一件名蹟──臺北故宮藏唐懷素《自敘帖》，「群玉中祕」印也是鈐蓋在「前隔水」裱綾上方。然而狀況也未必完全是如此。而「群玉中祕」出現在晉王羲之《遠宦帖》，且是「後隔水」騎縫中央，這該如何解釋呢？到底那一方「群玉中祕」印是正確的？簡單地說，「祕」字「示」旁，作「一橫」與「二橫」，所配的各有一套，這真令人困惑，如情勢上一定要做唯一選擇，那理智上的選擇還是以完整整套出現，「示」字旁作「不」者為準。由於「群玉中祕」印，應是後隔水與拖尾的騎縫印，所以唐懷素《自敘帖》，「群玉中祕」印，更疑為偽。《女史箴圖卷》的圖與書法，原本非一卷，下文將有論述。歷經典藏的過程，有毀損、割裂、重組，所以「群玉中祕」印從何而來，位置更動，當然成謎。事實上，再就另一方大印「明昌御覽」來比較也出現明顯的差異，如《遠宦帖》上的「明昌御覽」就與南唐趙幹《江行初雪》等的印不同。

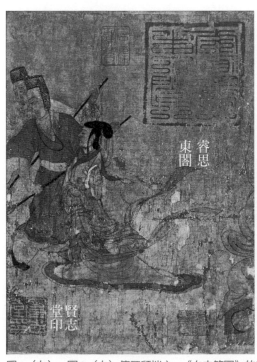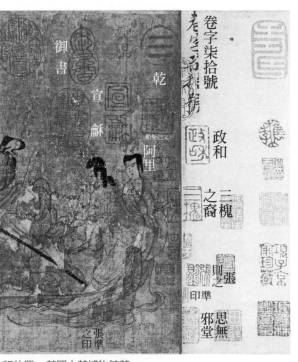

圖1（左）、圖2（右）傳晉顧愷之，《女史箴圖》的鈐印位置，英國大英博物館藏。

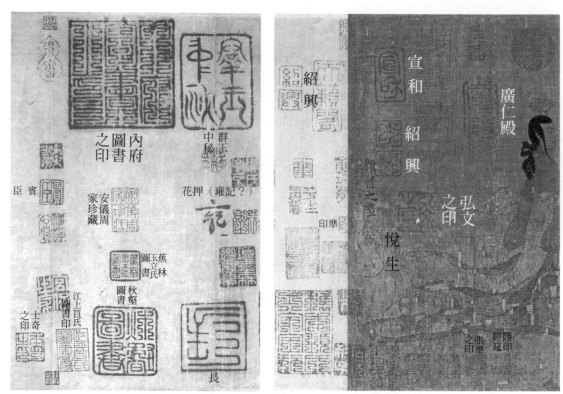

圖3（左）、圖4（右）傳晉顧愷之，《女史箴圖》的鈐印位置，英國大英博物館藏。

圖5（左）、圖6（右）傳顧愷之，《女史箴圖》後段金章宗《書女史箴文》鈐印位置。

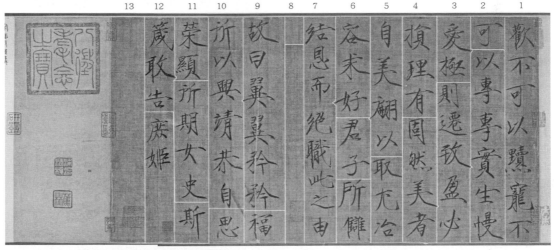

圖7 傳顧愷之，《女史箴圖》後段金章宗《書女史箴文》鈐印位置。

圖8 金章宗，《書女史箴文》切割痕跡示意圖。

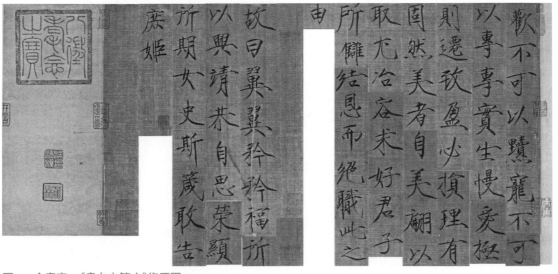

圖9 金章宗，《書女史箴文》復原圖。

肆、女史箴圖與女史箴書法

　　拋開「群玉中祕」印的真偽不一，更必須面對這個「群玉中祕」印，是否與前段《女史箴圖》相關聯？還是與後段的《女史箴文》有關？更可以考慮，由於鈐印相對位置與常見有異，它或許是完全由外來另一件不相關的書畫上所移配者？

　　單從圖與文的收藏印記，除了項元汴（1529–1590）在書幅前隔水的騎縫印外，畫幅與書幅兩邊的收藏人幾乎無相重複者。《女史箴文》上，只有「張鏐」（圖6，參考插圖13）（約17世紀）、「大明安國鑑定真蹟」（圖6，對照參考插圖14-2）、「大明錫山桂坡安國民太氏書畫印」（圖7，對照參考插圖14-1）。以項元汴之喜愛鈐蓋收藏印，竟然畫幅與書幅如此不平均。相對地，安國（1481–1534）的收藏印，也沒有在《女史箴圖》上出現，而《女史箴圖》上眾多的明末清初收藏者，也沒有在後段的《女史箴文》上重複出現，這也間接可以說明這前後的圖與文是分開的。

　　按，今日所見的《女史箴圖卷》是歷經改裝而次序上有所變動，[45] 惟其中金章宗書《女史箴文》是梁清標（1620–1691）所加上，成為今日的後段。曾是本卷的收藏者清安岐（1683–1744）所著《墨緣彙觀錄》（成書1743）記：

> 圖經真定梁蒼巖相國（清標）所藏⋯⋯後有瘦金書，自「歡不可以瀆，寵不可以專」起，箴書一段，絹本十一行，字大寸許，必相國增入者。[46]

　　另外，往上追溯，著錄上所見的《女史箴圖卷》從未見提到本卷附有金章宗書寫的《女史箴文》。

　　《女史箴圖卷》卷歷代的著錄並不豐富。米芾《畫史》所記，早於金章宗；《宣和畫譜》也只見畫目，也早於金章宗；董其昌（1555–1636）於項元汴家觀看《女史箴圖卷》（約萬曆十年，1582），只說：「昔年見晉人畫《女史箴》，云是虎頭筆。⋯⋯」[47] 董其昌將畫上諸段《女史箴文》刻入《戲鴻堂帖》，未見有後段金章宗《書女史箴文》；明陳繼儒（1558–1639）《妮古錄》載：「《女史箴》余見於吳門，向來謂是顧愷之，其實為宋初本，箴乃高宗書，非獻之也。」[48] 至張丑（1577–1643）《清河書畫舫》（序1616）已記有「顧愷之畫」四字款；[49] 吳其貞於乙未（1655）四月六日舟過丹陽於張範我家，觀看《女史箴圖》，也未記載此卷有此未後段之瘦金書《女史箴文》；[50] 朱彝尊（1629–1709）《曝書亭書畫跋》僅記：「康熙壬子（1672）春，觀《女史箴》于江都汪氏。」[51] 卞永譽（1645–1712）《式古堂書畫彙考》（序1682）本是抄錄而來，也只記畫卷本幅，而未及於後段有另一段書寫的文字。[52] 對於後段箴文的書寫者，向來也認為是宋徽宗所書寫。當圖文合一以後，晚於梁清標的吳升《大觀錄》（序1713），記《女史箴》：「宋祐陵（徽宗）復摘箴中語，書於絹上，計十一行。⋯⋯」[53] 其後如《石渠寶笈初編》：「後幅素箋本（誤記，是絹本）、宋徽宗楷書《女史箴》一則。計十一行七十六字。」[54] 清胡敬（1769–1845）的《西清劄記》也是照錄而已。[55] 指出是金章宗〈女史箴文〉，已是二十世紀日本矢代幸雄與外山軍治兩教授了。[56]

　　安岐所説梁清標之增入「瘦金書」（金章宗書女史箴文）一段，從現存原件所見，中隔水綾上有「張鏐」（「鏐」，黃金之美者；古篆朱文）（圖5）、「黃美曾觀」（圖5）兩印；金章宗《書女史箴》本卷上既有「張鏐」（小篆白文）印（圖6，插圖13），也不禁讓人想起，這位梁清標聘請的揚州名裱畫師，又精於鑑定宋畫的古董商，應該就是將金章宗《書女史箴文》售予梁清標，並將書畫合成一卷的操刀者。[57]

話說回來，我們能盡信安儀周所說嗎？畫幅與書幅之結成一卷是在梁清標收藏時所整合？這一段的前騎縫印最上為清乾隆帝的「內府珍藏」；下方依序是項墨林（1525–1590）的「墨林子」（圖5）、「墨林山人」（圖5）、「子孫世昌」（圖5）；後隔水才是梁氏「冶溪漁隱」（圖7）。書幅前隔水之項墨林三騎縫印早於梁清標，要如何解釋呢？難道以安氏之精鑑，又是本卷的收藏者，竟然無視於此三印之存在？或者三印的左旁是後來另填加？此三印「墨林子」字略模糊，「墨林山人」，兩次出現，足以說明《女史箴圖》與金章宗《書女史箴文》，在項元汴之前，和到了項元汴收藏時，也是書、畫分開兩件。

　　與項元汴同一年代，值得注意的是文嘉（1501–1583）於嘉靖乙丑（1565）參與查抄嚴嵩（1480–1565）收藏書畫，成《鈐山堂書畫記》一篇（1568記），內「法書」「宋」有徽宗《書女史箴》（下注「絹本瘦筋書」）；[58]「名畫」「晉」有晉人《畫張茂先（華）女史箴圖》，[59]顯然書法與畫是分開的。進而再查更詳細的《天水冰山錄》，「宋徽宗」下有「《女史箴》等帖兩軸」。[60]這兩「軸」（按，古人軸卷常不分，如此卷之旁記「懷素自敘等兩軸」，《懷素自敘》當是卷，不可能是軸，這或許查抄地點不一，而有此差異。）也足以說明宋徽宗（金章宗）書寫《女史箴文》應該是全文，今日所見也只是最後一部份了。

　　檢視今日的原件，金章宗《書女史箴》並非完全的一片絹，足以更說明書幅和畫幅原來是不相干的兩幅。書幅原件並不是完整的一片絹，它是由十三直長條幅拼成。（圖8）再看第二行的第一字「可」、第三行的第二字「極」、第四行的第三字「有」、第五行的第四字「以」、第六行的第五字「子」、第七行的第七字「之」、第十行的第一字「所」、第六字「自」、第十一行的第二字「顯」、第六字「史」以及第十二行的第三字「告」，下面均有橫切的痕跡。這說明了什麼呢？書幅為了配合畫幅，原來每行應該是八（九）字，改成是每行七字（最後一行八字）。也就是說，原來書幅的高度大於畫幅，如果金章宗書寫的《女史箴文》是為前面的《女史箴畫卷》所寫，那選用的絹，高度就是應該是一致的，也就用不著有此切割了。切割時為了避免損毀掉字的痕跡，如「致」（第三行）字的最後一捺、「美」（第四行）字的最後一捺、「翩」（第五行）字戶旁的一撇、「子」（第六行）字的一橫、「敢」（第十二行）字的最後一捺，都留下避開的尖形拐角痕跡。這就像是拓自大石碑的大拓本，裝潢成小冊時，用的是「蓑衣裱」的方法。就中「自、史」兩字之割切則是為了調整字距，第七行不在「此」而是「之」字，亦同此理。其切割痕與復原請分別見圖8、9說明。另，我認為也有一種可能，就是行與行之間隔，遠比今日所見寬闊，行與行的間隔處上面有嚴嵩的收藏印，這個奸臣的印章是收藏者所忌諱，不用挖補，而是整行裁棄，再拼回，也就是行間橫寬縮短了。

伍、宋元明的民間收藏

　　從《鈐山堂書畫記》與《天水冰山錄》的記錄，當時嚴嵩曾經收藏《女史箴（圖）》，「書、畫」是分開的。果如是，那金章宗（1169–1208，1189起在位）有否收藏《女史箴圖》固然無法從「廣仁殿」印來證明，那「群玉中祕」印鈐蓋的後隔水裱綾，從別處移配來也不無可能。

　　這卷《女史箴圖》曾為賈似道（1213–1275）所收藏，見之本幅者為「悅生」瓢印（圖3），後隔水裱綾出現了「長」（圖4）、「秋壑圖書」（圖4）。這三方印與著名的臺北故宮藏黃庭堅《松風閣詩》及《宋四家真蹟》鈐印都是一致的。金章宗與賈似道的活動年代差距，允許此件由北地來南。前述著名的唐懷素《自敘帖》就是偽「群玉中祕」印與「秋壑圖書」印接連出現於前隔水，可見古書畫重移配，不能遽以為流傳緒。即使肯定《女史箴圖卷》後隔水上的

北宋「內府圖書之印」及金章宗「群玉中祕」之印為真，它是否與《女史箴圖》或《女史箴文》，宋徽宗或金章宗直接的裝潢關連？這一片後隔水，安儀周認為是「宋綾」；[61] 安氏又提到《自敘帖》上的前隔水是「描金鸞鵲宋綾隔水」，[62] 儘管這《女史箴圖卷》與《自敘帖》上的「群玉中祕」印是有所差別，但說來鈐蓋的位置是違反常態的，再說，本圖卷後和後隔水的騎縫印，已經晚至「項元汴」了。在此還是要再說一次，本卷「女史箴」之圖與文，原是兩件，其後屢經更改裝裱，也就令人起疑問，本件後隔水綾是從它處移配過來。

接著，單從目前裝裱上騎縫印最早的印記探查，前隔水與本幅上的「三槐之裔」（圖1）與「思無邪堂」（圖1）印應該是最早的（其次為項元汴諸印）。「三槐之裔」是元代名道士王壽衍（1273–1353）（見臺北故宮藏元李士行《江鄉秋晚》拖尾）。明代王鏊（1450–1524）也有此印，若此印確為王鏊所有，則時間已延至十五、十六世紀之際。「思無邪堂」印，此印之擁有者為何人？一時無法考定。「三百篇，一言以蔽之，『思無邪』也」。宋高宗吳皇后既是引《毛詩》序以為「賢志堂」，則「思無邪堂」印也歸為吳皇后收藏印，並不唐突，但這不是絕對的直接證據。

這兒，再回到何以在如此短期間能從宋轉換為金朝（或章宗）收藏嗎？如果「宣和」、「紹興」諸印皆偽，只有「睿思東閣」為正確。那可解釋為北宋徽宗收藏，因靖康之難，金朝所北載而入金內府。然而，如此一來，那做為南宋高宗吳皇后收藏印的「賢志堂印」（插圖14-1），又如何解釋呢？主張「賢志堂印」為吳皇后者是明代豐坊（1492–1563?）。他為華夏（約1465–1566）作〈真賞齋賦〉（嘉靖廿八年，1549）有「握如脂之古印」一句，下註「又一印曰『三槐之裔』……朱文。高宗吳后二印，『賢志堂印』白文螭紐，『賢志主人』……」。[63] 此印既尚存於明代華夏之收藏，則《女史箴圖卷》上之「三槐之裔」、「賢志堂印」是否出於明代華夏時所鈐蓋？《平安何如奉橘三帖》上後隔水有「真賞齋印」（白文方印），又有「賢志主人」及「三槐之裔」印。唐顏真卿《祭姪文稿》後隔水上也有「真賞齋」印（朱文長方），也有「賢志堂印」，惟此「賢志堂印」位置在左下角，因此，時代應在上方諸印之前。且同隔水右下及左上騎縫，又另有「瑞文圖書」印。此印亦為高宗貴妃劉娘子印，是此唐顏真卿《祭姪文稿》卷為南宋內府所藏。但《平安何如奉橘三帖》之「真賞齋印」（白文方印）鈐於後隔水與拖尾之騎縫，顯然曾經華夏之裝裱，則其上「賢志主人」及「三槐之裔」，有可能出於華夏之鈐蓋。惟《女史箴圖卷》未見華夏之收藏印，只能提醒十六世紀之間，「賢志堂印」、「三槐之裔」兩原印尚存於世，並做此猜測了。這也可以作為宋、金之間收藏的問題，思考的方向猜測。

另外，「花押」印（圖4）（如「雍」字之行草寫法）一方，亦見於《平安何如奉橘帖》上。目前未見有學者指出是何人所有？[64] 又見本幅卷前有帕思巴文「阿里」（阿里，活動於十三世紀後期）一印（圖1）。[65] 此處也不得不說，《女史箴圖卷》與《平安何如奉橘》、《中秋帖》、《吳彩鸞唐韻》，從收藏印所見，實在太多重複性了。[66] 這幾件本幅上的「宣和」、「紹興」印，幾乎全偽，但到元朝後，收藏印就不是問題了。此四件在元代，都歸於「阿里」的收藏。又，元代曾有一位「陳憲副」收藏過《女史箴圖》，只是此圖是否為今日所見的《女史箴圖卷》？[67]《女史箴圖卷》入明代，早期為誰所藏，並不知曉，後入嚴嵩之手。項元汴之外，如顧正誼（?–1597之後）曾收藏本卷，但幅上並無其印記。[68] 餘就收藏印所見，如「張準」（圖1、圖3之「準印」）是否即前引吳其貞於「乙未（1655）四月六日舟過丹陽於張範我家，觀看《女史箴圖》」之「張範我」。[69] 張範我字伯駿（1614–?），若以「我為準範」，「張

準」可能就是「張範我」，即張捷（死於順治二年〔1645〕）之子。[70]另又有崑山「張準」，曾任建安知縣，不知是否同一人。[71]「張則之」（孝思，活動於萬曆崇禎間，1573–1643）印（圖1）；而張則之（丹徒人）與張範我（丹陽人）均是同時人物。「陸經筵」一時無法查證生平。名「賓臣」者，不只一人，「賓臣」（圖4）與「笪在辛」（重光，1623–1692）上下聯鈐大小相同（見前隔水），是否同一人亦待考。[72]又有高士奇（1645–1703）、梁清標、安岐諸人印（均見圖4），最後入清宮為乾隆皇帝所收藏。英法聯軍之役流出清宮，後轉入大英博物館，這是頗多人知道的。至於後段金章書法的收藏者，為明朝安國、清朝張鏐，已如前述。

小結

　　本文所談，只能説是《女史箴圖卷》圖畫外的周邊事件，當然無關於畫幅書幅本題的品質及真贗，但是既然它存在於畫卷上，如能釐正這些問題，未嘗也不是對一幅長遠流傳的名跡增多一份了解。

＊本文原宣讀於二〇〇二年之倫敦大英博物館顧愷之《女史箴圖卷》學術討論會。二〇〇四年，有所增修，發表於臺灣大學《美術史研究集刊》第十七期。文中關於宋高宗收藏及「卷字柒拾號」騎縫半字題記，事後，又於傳王維伏生卷及宋高宗書畫收藏兩文有所討論，避免重出，本文刪去。

插圖

1-1　弘文之印
　　　女史箴圖卷

1-2　弘文之印
　　　晉王獻之中秋帖

1-3　弘文之印
　　　唐虞世南汝南公主墓誌銘

1-4　弘文之印
　　　晉王羲之裹鮓帖

1-5　弘文之印
　　　宋朱熹易繫辭

1-6　弘文之印
　　　唐杜牧張好好詩

2-1　政和
　　　女史箴圖卷

2-2　政和（未全）
　　　唐孫過庭書譜

2-3　政和（未全）
　　　晉王羲之行穰帖

2-4　政和
　　　晉王羲之平安何如奉橘帖

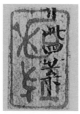

2-5　政和（倒鈐）
　　　唐吳彩鸞唐韻

2-6　政和
　　　唐懷素書帖

2-7　政和（半印）
　　　宋人物

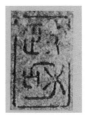

2-8　政和
　　　宋徽宗四禽圖第二圖

3-1　御書
　　　女史箴圖卷

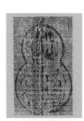

3-2　御書
　　　唐韓幹牧馬圖

3-3　御書
　　　唐吳彩鸞唐韻

3-4　御書
　　　唐懷素論書帖

4-1　宣龢
　　　女史箴圖卷

4-2　宣龢
　　　晉王羲之行穰帖

4-3　宣龢（未全）
　　　晉王羲之遠宦帖

4-4　宣龢
　　　唐孫過庭書譜

4-5　宣龢
　　　晉王羲之平安何如奉橘
　　　帖

4-6　宣龢
　　　唐吳彩鸞唐韻

4-7　宣龢
　　　宋徽宗四禽圖第一
　　　圖

5-1　宣和
　　　女史箴圖卷

5-2　宣和（未全）
　　　晉王羲之遠宦帖

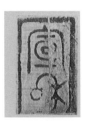

5-3　宣和（未全）
　　　晉王羲之行穰帖

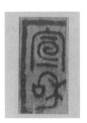

5-4　宣和
　　　唐孫過庭書譜

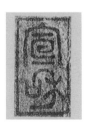

5-5　宣和
　　　晉王羲之平安何如奉橘
　　　帖

5-6　宣和（與紹興相鄰）
　　　宋人人物

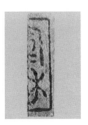

5-7　宣和
　　　宋徽宗四禽圖第二
　　　圖

6-1　內府圖書之印
　　　女史箴圖卷

6-2　內府圖書之印
　　　宋易元吉猴貓圖

6-3　內府圖書之印
　　　唐吳彩鸞唐韻

註釋——

1 《隋書》（北京：中華書局，1975），卷35，頁1085。

2 唐·張彥遠，《歷代名畫記》（畫史叢書本，上海：人民美術出版術，1955），卷3，頁99。

3 見宋搨本王羲之十七帖上有唐高宗批：付值「弘文館」臣解無畏勒充館本。又周密（1213–1298）《志雅堂雜鈔》記〈孫過庭草書千文〉有唐「弘文館」印。見宋·周密，《志雅堂雜鈔》，收錄於《美術叢書》3集輯3（臺北：藝文印書館，1975），頁183。

4 見徐邦達，〈王獻之中秋帖〉，《古書畫偽訛考辨》（江蘇：新華書店，1984），頁12–14。

5 見夏玉琛〈汝南公主墓志銘〉解釋文。收入中國美術全集編輯委員會編，《中國美術全集·書法篆刻篇3·隋唐五代書法》（臺北：錦繡出版社，1989），頁13。

6 出版物，見《寶晉齋法帖》（上海：中華書局，1962）。劉汝醴，〈讀寶晉齋法帖〉，《書譜》，23期（1978），頁62。

7 郁逢慶《書畫題跋記》（文淵閣四庫全書本，臺北：商務印書館，1983），頁857。

8 于敏中校訂，門兆應繪圖《西清硯譜》（文淵閣四庫全書本，臺北：商務印書館，1983），頁326。

9 《志雅堂雜鈔》，收錄於《美術叢書》3集輯3，頁183。如就今日藏於遼寧博物館之〈孫過庭草書千字文第五本〉所見，也無「弘文之印」。

10 黃維中，〈關於顧愷之女史箴圖卷上的「弘文之印」鈐蓋時間的討論〉，《故宮文物月刊》，第137期（1994），頁88–93。本文之論述為此節之所參考。

11 米芾，《畫史》，收錄於《美術叢書》2集輯9（臺北：藝文印書館，1975），頁4。

12 《宣和畫譜》（畫史叢書本，上海：人民美術，1955），卷1，頁3。

13 參見徐邦達〈宋金內府書畫的裝潢標題藏印合考〉，《美術研究》，1981年，第1期，頁83–85。班宗華教授於〈王詵與晚期北宋山水畫〉亦論述徽宗宣和七璽印。見 Richard M. Barnhart, "Wang Shen and Late Northern Sung Landscape Painting,"《國際交流美術史研究會第十二回シンポジアム——アジアにおける山水表現について》（京都：國際交流美術史研究會，1984–1985），頁61–70。

14 實際上，今日大英博物館已將《女史箴圖卷》割裂，裱褙成平板式上下兩段了：一、引首前隔水及後段金章宗女史箴文、乾隆跋。二、《女史箴圖卷》本幅。餘，乾隆朝仿製緙絲包首、《鄒一桂松柏圖》，則又另成一板。

15 此二件分別記載於《宣和書譜》（藝術叢編本，臺北：世界書局，1971），卷15，頁347；卷18，頁403。

16 就原件所見，「唐孫過庭書譜序下」一行，並非直接書於黃絹隔水上，而是籤貼，且色澤已氧化成黑。「下」字被反轉拼成，應還原為「下」。

17 見李玉珉，〈如來說法圖〉，《故宮書畫菁華》（臺北：國立故宮博物院，1996），頁151。

18 《宣和書譜》（藝術叢編本，臺北：世界書局，1971），頁345。

19 徐邦達，〈晉王羲之奉橘帖〉，《古書畫過眼要錄》（長沙：湖南美術，1987），頁3–4。徐氏認為宣和諸印是假，紹興諸印是真。則北宋以前諸題記是從它處移來。

20 主張北宋徽宗者，見《晉唐以來書畫家鑑藏家款印譜》（香港：藝文出版社，1964），第1冊，頁77；《宋畫精華》（東京：學習研究社，1975–76）。主張南宋者有古原宏伸，〈女史箴圖卷（上）〉，《國華》，第76篇，11冊（1965），頁24–26。

21 古原宏伸，〈女史箴圖卷（上）〉，《國華》，第76篇，11冊（1965），頁24–26。

22 《宋史》（北京：中華，1975），卷85，頁2099。

23 引李文和遺事收於王明清，《揮塵錄後錄》（四部叢刊續編本，臺北：商務，1966），卷3，頁12。

24 同註7，頁200。

25 《宋史》，卷243，頁8646–8647。

26 關於本段，參見吳焯，〈從張華的女史箴談女史箴圖卷〉，《美術研究》，1977.2（北京：中央美

術學院，1977），頁78–80。

27　《宋史》，卷465，頁592。

28　《宋史》，卷23，頁436。「欽宗本紀」：夏四月（靖康二年，1127）庚申朔，大風吹石折木，金人以帝及皇后皇太子北歸。凡法駕鹵簿，皇后以下車絡鹵簿，冠服禮器法物，大樂教坊樂器祭器，八寶九鼎圭璧渾天儀銅人刻漏古器，景靈宮供器，太清樓秘閣三館書，天下州府圖，及官吏內人內侍，技藝工匠倡優，府庫畜積，為之一空。

29　徐夢莘，《三朝北盟會編》，卷79，頁9。

30　《金史》（北京：中華，1975），卷126，頁2731。

31　《金史》，卷64，頁1527–1531。

32　《晉書》（北京：中華，1975），卷36，頁1072。

33　關於本段，同註22，參見吳焯，〈從張華的女史箴談女史箴圖卷〉，《美術研究》，1977年，第2期，頁78–80。

34　周密，《癸辛雜識續集》（百部叢書集成本，臺北：藝文，1969），下，頁41下。

35　參見陶晉生，《女真史論》（臺北：食貨，1981），頁93，註2；頁106–108，註103。

36　《大金國志》（百部叢書集成本，臺北：藝文，1969），卷19，頁5下。

37　見元・陸友仁《研北雜志》（文淵閣四庫全書），卷下，頁39。阮元《石渠隨筆》收錄於《續修四庫全書》，藝術類。（上海：上海古籍，2002）。卷二，頁一。總頁430。）又現代見同註7，參見徐邦達，〈宋金內府書畫的裝潢標題藏印合考〉，《美術研究》，1981年，第1期（1981），頁83–85。

38　安岐，《墨緣彙觀錄》（人人文庫本，臺北：商務，1970），卷3，頁128–129。

39　*Eight dynasties of Chinese painting : the collections of the Nelson Gallery-Atkins Museum, Kansas City, and the Cleveland Museum of Art,*(Cleveland : Published by The Cleveland Museum of Art, in cooperation with Indiana University Press, 1980), p.97.

40　《金史》，卷24，頁550。

41　《金史》，卷12，頁279–280。泰和七年：「詔百官及前十四人同對於廣仁殿」。

42　同註36，《金史》，卷24，頁550。

43　裝裱則故宮藏〈五代南唐趙幹江行初雪圖〉前黃綾隔水，曾為乾隆皇的所更動，然「秘府」之「左半」；「明昌」「明昌寶玩」之大部份印文是依印文原樣用朱筆畫出。

44　矢代幸雄教授認為兩印不同，惜論文無細節之比對。見外山軍治，《金朝史研究》（京都：同朋社，1964），頁671–675。如一定要說所差別，《女史箴圖》隔水上「群玉中祕」與這兩件上「群玉中秘」，「群」字之右的篆體，最後一撇，及「中」字的「橢圓形口」，邊框《女史箴圖》是圓角，其它兩件是方角。對水硃印泥需考慮及鈐蓋時之漬出，及絹絲因拉扯之移位。

45　古原宏伸，〈女史箴圖卷（下）〉，《國華》，第76篇，12冊（1965），頁13–14。引明清之著錄與目前所見之次序不同。

46　清・安岐，《墨緣彙觀錄》（人人文庫本，臺北：商務，1970），卷3，頁123。

47　明・董其昌，《容臺別集》（明代藝術家叢刊本，臺北：中央圖書館，1968），卷4，頁1954。

48　明・陳繼儒，《妮古錄》卷4，收錄於《美術叢書》初集輯10（臺北：藝文印書館，1975），頁286。

49　明・張丑，《清河書畫舫》（臺北：學海，1975），子集，頁35下–36上。

50　清・吳其貞，《書畫記》（臺北：文史哲，1971），頁355。

51　清・朱彝尊，《曝書亭書畫跋》，收錄於《美術叢書》初集輯9（臺北：藝文印書館，1975），頁166。

52　卞永譽，《式古堂書畫彙考》（臺北：正中，1958），第三冊，頁349。

53　吳升，《大觀錄》（臺北：國立中央圖書館，1970），卷11，頁1、1309。

54　《祕殿珠林石渠寶笈初編》（臺北：故宮，1971），頁1047。

55　胡敬，《西清劄記》，《胡氏書畫考三種》（臺北：漢華，1971），卷3，頁22。

56　見《書道全集・宋 II》（臺北：大陸，1980），頁159–160。

57　關於「張鏐」資料，參見吳其貞，《書畫記》（臺北：文史哲，1971），卷5，頁607；又卷5，頁591–592記：「趙松雪寫生水草鴛鴦圖。此圖觀於揚州張黃美裱室。黃美善於裱褙，幼為王公通判裝潢。目力日隆，近日遊藝都門，得遇大司農梁公見愛，便為佳士。時戊申季冬六日。」卷6，頁683–689，吳氏記乙卯（1675）七月廿八日觀宋元畫於揚州張家。另與梁清標之關係，見陳耀林，〈梁清標叢談〉，《故宮博物院院刊》，1988年，第3期，頁56–67。

58　文嘉，《鈐山堂書畫記》，收錄於《美術叢書》2集輯6（臺北：藝文印書館，1975），頁43。

59　同上註，頁48。

60　《天水冰山錄》（叢書集成新編本，臺北：新文豐，1985），頁481。

61　安岐，《墨緣彙觀錄》（人人文庫本，臺北：商務，1970），卷3，頁123。

62　同上書，頁12。

63　《祕殿珠林石渠寶笈初編》（臺北：故宮，1971），頁611。

64　案此畫押印亦見於〈平安何如奉橘三帖〉後方諸題記上，其位置亦在中央。二〇〇一年六月二十日大英博物館女史箴圖討論會中，北京故宮楊新先生猜測其印之位置既在中央重要處，可否釋為「完顏雍」，是以「群玉中秘」印避開其正常位置。余輝先生則向作者表示可釋為「雍記」兩字連書之畫押。那志良先生也於其《璽印通釋》暫釋為「雍」。

65　照那斯圖，〈元代法書鑑賞家回回人阿里的圖書印〉，《文物》，1998年，第9期，頁87–90。

66　《女史箴圖》：「乾（三連）印。廣仁殿。阿里。思無邪堂。元押。三槐之裔。」《平安何如奉橘》：「乾（三連）印。阿里。思無邪堂。元押。三槐之裔。賢志主人。」王獻之《中秋帖》：「廣仁殿。阿里。弘文之印。賢志主人。」《吳彩鸞唐韻》：「乾（三連）印。廣仁殿。阿里。賢志堂印。賢志主人。」

67　見同恕（1254–1331），《榘庵集》（四庫全書本，臺北：商務，1983），卷15，頁2下。

68　見今藏東京國立博物館之《李龍眠（生）瀟湘圖卷》前隔水董其昌跋語：「海上顧中舍（正誼）所藏名卷有四，謂：顧愷之《女史箴》、李伯時《蜀江圖》、《九歌圖》及此《瀟湘圖》耳。《女史》在檇李項家，《九歌》在余家，《瀟湘》在陳子有參政家，《蜀江》在信陽王思廷將軍家，皆奇蹤也。董其昌觀題。」按：張應元《清秘藏》卷下記：「隆慶四年（1570）之三月，吳中四大姓作清玩之會……」有《顧愷之女史箴》之出現。不知所指是否即此。（美術叢書本）（臺北：藝文印書館，1975），頁247。

69　《石渠寶笈》著錄此印釋名為「張斌」，後來如古原宏伸、Chares Mason均從此釋名，當誤。又將「張鏐」釋為「張羽鈞」。均誤。見古原宏伸，〈女史圖箴卷（上）（下）〉，《國華》第76編，11、12冊（1965）。Chares Mason, "The British Museum Admonitions Scroll: A Cultural Biography," *Orientation*, vol. 32(2001), pp.30–34.

70　參見張光賓，〈黃公望富春山居圖以外的問題〉，《元朝書畫史研究論集》（臺北：故宮，1979），頁431；32。張範我之生年見賀復徵，〈雲社約〉，收入《文章辨體彙選》（四庫全書本，臺北：商務，1983），卷51，頁15。

71　《明史》（北京：中華，1975），頁7194。如為永樂朝（1403–1424）人，則為明初之收藏人。

72　如王國寶字賓臣為崇禎戊辰（1628）進士，見《河南通志》，卷57，頁110；又如胡賓臣為萬曆二十六年（1598）顧起元榜之進士，見《湖廣通志》，卷32，頁48；唐賓臣為康熙時（1662–1722）人，見《江西通志》，卷102，頁64。以上諸書收入四庫全書本（臺北：商務，1983）。

8

宋畫款識型態探源

一件書畫名品，總以水準高，款識佳，流傳有緒為完美。任何一件書畫作者，書畫上之自我署款，有其起關鍵性的證明作用，至於古來趨利作偽等等的加款、挖款，當然不用贅言。款與畫相互為用的研究，北、南兩宋，宮廷畫家傑出，代代有領導風騷者。作為一個宮廷畫家，在宮廷體制下運作，當有共同遵循的則例。畫之風格題材，五花八門，有其個體風格之差異，無總體之依歸。惟承皇命，進御時自表身分，必然遵循「公文書」格式之定制。

從研究史追述，僅見美國羅越教授，[1] 及劉九庵先生有專題探討。[2] 作為一個畫家，存世尚多的作品，何者為真？何以為真？該如何回答？「款識」即是一個主要議題。

（一）臣字款說起

存世宋畫進御宮廷者，格式最為標準者，時代又為最早，當以北京故宮博物院（以下簡稱「北京故宮」）藏，梁師閔（京師今河南開封市人，生卒年不詳）《蘆汀密雪圖》為先。

款署「蘆汀密雪圖臣梁師閔畫」（圖1-1）。「蘆汀密雪」為畫題，下之「臣」字，略靠右，字體轉小如半格，姓「梁」，字又正常之「一格」，「姓」之後空「一格」，下再將字體轉小寫「名」，雙名連署中無空格，最後「畫」字，又是正常「一格」。本卷存有最典型之宋徽宗「宣和裝」，收藏印記「宣和七璽」齊全，著錄於《宣和畫譜》。[3] 宋宮廷收藏條件齊備，此為「臣字款」，供御進呈，無庸贅言。

這種書寫格式就是唐宋習見的「書儀」，署姓連名時，姓大名小，且姓、名間空大半字。以姓為尊是對自身家族姓氏的恭敬，以名為卑，字小以示謙讓。[4] 此謙卑之格，目前猶存。民主無「臣」，公文書簽呈，署名之前，通常所加「職」字；書信署「弟」、「晚」均是。北、南兩宋，畫家「臣字款」，自題畫名，姑不論合於此格式，優劣真偽，又見於范寬、王利用、郭熙、李公麟、馬遠、馬麟、夏珪、梁楷、李嵩，謝元（圖1-2）諸例。

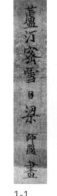

1-1
1-2

圖 1-1
梁師閔，《蘆汀密雪圖》署款，北京故宮藏。
圖 1-2
謝元，《桃花》署款，臺北私人收藏。

「書法」進呈皇帝，更有多例可談作為「書儀」佐證者。

蔡襄（1012–1067），《楷書謝賜御書詩表卷》（日本東京書道博物館藏），先是「臣襄」兩字小書報名，後再書寫官職全銜「朝奉郎起居舍人知制誥權同判吏部流內銓騎都尉賜紫金魚袋臣蔡襄上進」。（圖2）「臣」字小書，「蔡襄」兩字之間，稍有空格。後署「上進」字。

米芾（1051–1107），《大行皇太后挽詞》（北京故宮藏）：「奉議郎充江淮荊浙等路制置發運司管句文字武騎尉賜緋魚袋臣米芾上進」（圖3）。「臣」字小書，「米芾」兩字稍有空格。款最後署「上進」字。同於上例的公文書格式，自是供御文書。

即便是趙構（高宗，1107–1187。在位1127–1162）以本名的為其父徽宗書序的《楷書徽宗文集序卷》（日本文化廳藏），「臣構」兩字還是小書（圖4）。

紹興間，米友仁（1074–1153），稱「臣」鑑定米芾《九帖》之跋：「右草書《九帖》，先臣芾真跡。臣米友仁鑒定恭跋。」《唐寫本說文木部殘卷》署「臣米友仁」四字（圖5），「臣」字小半，「友仁」與「米」之間雖無空格，卻轉為小字。隋佚名章草《出師頌》（北京故宮藏）有米友仁鑑定款亦是如此款式。

畫作中的「臣字款」式，當非北宋所始初，南唐董元（?–962）《溪岸圖》款書：「北苑副使臣董元畫」（圖6）。[5]「臣」字半格偏右，「董元」之間又空「一格」。

又往上溯，唐代臣下進呈書畫，以公文格式書寫，見之於遼寧省博物館（以下簡稱「遼博」）藏之王羲之一門《萬歲通天帖》，帖末進呈者王方慶款書一長行，「萬歲通天二年（697）四月

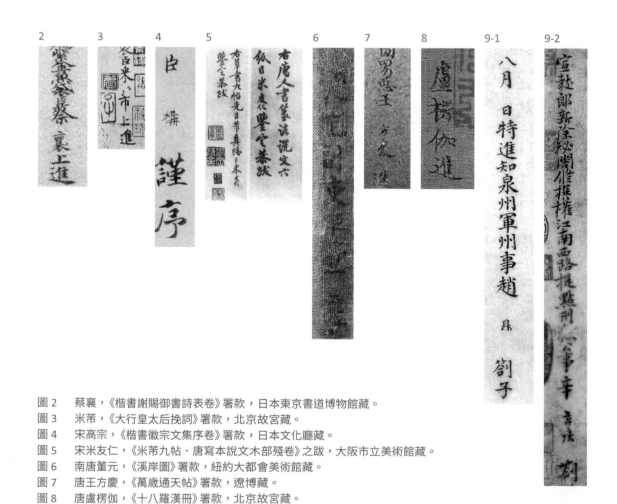

圖2　蔡襄，《楷書謝賜御書詩表卷》署款，日本東京書道博物館藏。
圖3　米芾，《大行皇太后挽詞》署款，北京故宮藏。
圖4　宋高宗，《楷書徽宗文集序卷》署款，日本文化廳藏。
圖5　宋米友仁，《米芾九帖·唐寫本說文木部殘卷》之跋，大阪市立美術館藏。
圖6　南唐董元，《溪岸圖》署款，紐約大都會美術館藏。
圖7　唐王方慶，《萬歲通天帖》署款，遼博藏。
圖8　唐盧楞伽，《十八羅漢冊》署款，北京故宮藏。
圖9-1　趙鼎，《書劄子》署款，臺北故宮藏。
圖9-2　辛棄疾，《行書去國帖頁》署款，北京故宮藏。

三日銀青光祿大夫行鳳閣侍郎同鳳閣鸞臺平章事上柱圀琅邪縣開圀思（臣）王方慶進」（圖7）。思（「臣」）字未小書，「王」與「方慶」之間空一格。款最後署「進」字，自也是供御之品。從此例，也可知道唐代盧楞伽《十八羅漢冊》(北京故宮）款署「盧楞伽進」（圖8）是錯誤的。[6]

宋寧宗趙擴（1168–1224，1194–1224 在位）時的法令匯《慶元條法事類》卷一六〈文書門一令文書令〉：「諸文書奏御者，寫字稍大。下注『臣名小書』。上表仍每行不得超過拾捌字，皆長官以臣名款其背縫，然後用印，餘文書無印，則所判者款之。」[7]「臣名小書」四字作何解釋，「臣名」含「臣某某」，連名帶姓，還是「臣字與名」，姓可排除。從唐、宋書畫上所見，應是後者。南宋所見「臣字款」，惟馬遠、馬麟、夏珪、謝元，合於此例。

一般公文書非進呈於皇帝者，也有相同「小書」格式。可以對應此《慶元條法事類》。趙鼎紹興時《書箚子》有「特進知泉州軍州事趙鼎箚子」。（圖9-1）辛棄疾《行書去國帖頁》也是箚子有「宣校郎新除祕閣修撰權江南西路提點刑□公事辛棄疾箚子」。（圖9-2）自報姓名寫法皆是如此大小字書寫。

「名」字小書尤見於宋人尺牘，書信習慣開頭先報自己姓名，信後再押署，單名小書，名兩字小書連寫，幾近一字；如署姓，則字大同於一般，下方再空，才寫名字。以臺北國立故宮博物院（以下簡稱「臺北故宮」）所藏取樣，如歐陽脩（圖9-3）、趙抃（圖9-4）、司馬光（跋語）（圖9-5）、朱敦儒（圖9-6）、（朱）熹（圖9-7）、（真）德秀（圖9-8）、（吳）說（圖9-9）、（陸）游（圖9-10）、（楊）萬里（此函連姓）（圖9-11）、張即之（圖9-12）趙孟堅（圖9-13）。

9-3　9-4　9-5　9-6　9-7　9-8　9-9　9-10　9-11　9-12　9-13

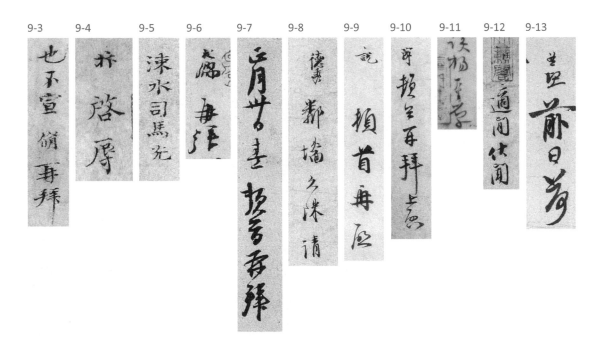

圖 9-3　歐陽脩，《致端明侍讀留臺植事尺牘》署款，臺北故宮藏。
圖 9-4　趙抃，《致知郡公明大夫尺牘》署款，臺北故宮藏。
圖 9-5　司馬光，跋語，臺北故宮藏。
圖 9-6　朱敦儒，《書尺牘》署款，臺北故宮藏。
圖 9-7　朱熹，《致教授學士尺牘》署款，臺北故宮藏。
圖 9-8　真德秀，《置周卿學士尺牘》署款，臺北故宮藏。
圖 9-9　吳說，《說頓首再啟尺牘》署款，臺北故宮藏。
圖 9-10　陸游，《致仲公侍郎尺牘》署款，臺北故宮藏。
圖 9-11　楊萬里《呈達孝公使判府中》，臺北故宮藏。
圖 9-12　張即之，《致殿元學士尺牘》署款，臺北故宮藏。
圖 9-13　趙孟堅，《致嚴堅中太丞尺牘》署款，臺北故宮藏。

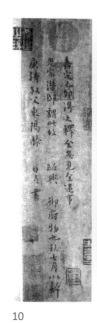

10　　　　　　　11　　　　　　　12　　　　　　　13

圖 10
唐佚名，《楷書臨
黃庭經》，滕仲喜
跋文。

圖 11
畢良史跋，《鬱岡
齋帖》。

圖 12
楊關德書《般若多
心經》。

圖 13
《佛說賢劫千佛明
經卷上》末題。

　　北京故宮藏唐佚名《楷書臨黃庭經》，滕仲喜跋文。記年嘉定己卯，籍貫「東陽」與「藤」姓大一格書寫，空格後再小書「仲喜」兩字，「書」字又回大一格書寫（圖10）。《鬱岡齋帖》（一）冊，[8] 畢良史（?–1150）題跋：「字畫之有鍾王。猶儒家之有周孔。後生出口。即云二王。猶云孔孟。而不知周公者也。彥幾此論。少能為元常出氣。東平畢良史。」「畢良史」（圖11）三字，姓大再空一格小書名。

　　再就唐宋敦煌文書學所見，佛經書或其它文章，題記中的職稱人、供養人、弟子、抄寫人，格式反而多是字字同大，並不見有此例。只見「斯三二五二號」《般若多心經》「弟子押衙楊關德為常患風疾……」名「關德」小書（圖12）。又「斯四六○一號」《佛說賢劫千佛明經卷上》末題：「（宋）雍熙貳年（985）乙酉歲十一月廿八日押衙康文興自手並併筆墨寫……」，「康」姓大，「文興」也略顯小（圖13）。[9]

　　從上舉諸例，雖未必一致，但事涉官文書及高級知識分子大都如此規範。

（二）綜述

　　非「臣字款」北宋畫，屢見於傳世經典名品。其書寫格式，又如何？

　　臺北故宮藏范寬（活動於9–11世紀初期）《谿山行旅》，行書「范寬」（圖14-1）兩字。這一如宋畫之名款，隱於樹隙石縫之間，姓名之間無間一格，「寬」字也未小書。

　　宋畫落款，寫於畫上不引人注目處，這是眾所知曉，見於著錄。《畫評》云：「黃居寀，字伯鸞，事孟昶為待詔，隨昶入朝復真命。陶尚書穀在翰苑，因曝圖畫，乃展《秋山圖》，令品第之。居寀斂容再拜曰：『此寀父子所作，孟蜀時以答楊渥國信者，彌縫處有某父子名姓，當在。』裂之如其言。」[10] 至於范寬款，米芾《畫史》：「王詵嘗以二畫見送，題勾龍爽畫。因重褙入水，於左邊石上，有『洪谷子荊浩筆』字，在合綠色

14-1　　　　　　14-2

圖 14-1
范寬，《谿山行旅》署
款，臺北故宮藏。

圖 14-2
范寬，《雪景寒林》署
款，天津市藝術博物館
藏。

抹石之下，非後人作也，然全不似寬。後數年，丹徒僧房有一軸山水，與浩一同，而筆乾不圖，於瀑水邊題『華原范寬』，乃是少年所作。」[11] 姓名上冠以籍貫「華原」（或郡望），此習持續至今。

天津藏《雪景寒林》有「臣范寬製」（圖 14-2），字形類如書籍上宋體字，此四字之書寫格式，每字大小與空格均同。這與「臣字款」式不合，且范寬何以稱「臣」？就其生平也不合，若就以「臣」為男子謙稱，北宋也少見此例。依此納爾遜博物館藏《寫老君別號事實圖》有「臣王利用謹上」（圖 15）一款，字無差等空格，想亦後加。

有疑《谿山行旅》此款不該以「寬」署款。按，北宋對范寬（生卒年月不詳據畫史記載，生於五代末，在宋仁宗天聖年間〔1023–1031〕年還健在的）的記述，如宋郭若虛撰《圖畫見聞誌》：「范寬，字中立。華原人。……或云：名中立，以其性寬，故人呼為范寬。」[12] 宋劉道醇撰《宋朝名畫評》：「范寬，名中正，字中立，華原人。性溫厚有大度，故時目為范寬。」[13] 又董逌撰《廣川畫跋》，《書范寬山水圖》：「觀中立畫，如齊王嗜雞跖。」[14] 從這最早的記錄。「寬」非原名居多，就如有人以字號行。宋人見「范寬畫」所記也是以「范寬」稱。如沈括〈圖畫歌〉曰：「畫中最妙言山水……范寬石瀾烟林深。」[15] 樓鑰〈宇文樞密借示范寬春山圖妙絕一時以詩送還〉：「范生本以寬得名，不學關仝與李成。」[16] 周密亦以《范寬雪景》稱其畫。[17]

這個「寬」字是視同字號的用法，也就無「名小書」的寫法。單以「字」署款，其例又可見之北宋趙令穰（字大年，活動於北宋後期神宗、哲宗之時）《湖莊清夏》，款題：「元符庚辰（1100）大年筆」（圖 16）。[18] 此以字「大年」署款，也無姓名大小書。按宋趙希鵠〈記題名〉：「趙大年、永年，則有大年某年筆記，永年某年筆記。」[19] 此款也是與此著錄合。又更完整之例，可見於後來，其一，北京故宮藏揚（楊）无咎（1097–1171）《四梅圖卷》，畫後自題〈柳稍青〉四首，又款署：「乾道元年七夕前一口癸丑（1165），丁丑人揚无咎補之，書于豫章武寧僧舍。」（圖 17）「揚」、「无咎」空格雖不明，本名「无咎」是小書，「補之」則回復正常。牟益（1178–?，於南宋理宗、度宗〔1224–1274〕時任職宮廷，善畫人物、工篆書）《搗衣圖》款：「嘉熙庚子（1240）良月既望。蜀客牟益德新書。」（圖 18）月、省籍、姓名字號俱全。名號連署，「牟」與「益」之間可見稍空，「益」字轉小書。字「德新」兩字又回復正常，正足以為證。紐約大都會博物館所藏宋元之際的錢選（1239–1299）作《王羲之觀鵝圖》卷，款署：「吳興錢選舜舉」（圖 19），清楚地可見標出籍貫「吳興」小書，「選」

16　　17

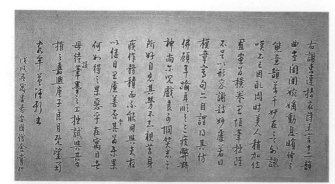

圖18 牟益,《搗衣圖》題款,臺北故宮藏。

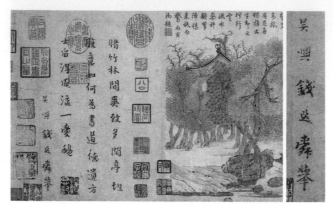

圖19 錢選,《王羲之觀鵝圖卷》題款,紐約大都會美術館藏。

圖20 孫過庭《書譜》前款署「吳興孫過庭」,臺北故宮藏。
圖21 文同跋范仲淹《楷書道服贊》署款,北京故宮藏。
圖22 《蜀素帖》之最初擁有主人林希於該卷之跋。

字小書,「錢」姓、字「舜舉」正常了。錢選是復古人物,或許可視此款書保留舊制。

　　署款「姓、字」連用,書史上的名作《書譜》,前署款:「吳興孫過庭(活動於7世紀後期)」(圖20),五字等大,「過庭」為字,則唐時已有此格式。[20] 北宋畫上未見有姓名字號連署,存世北宋人於書畫之題跋尚多,所見款署姓大名小之例也多所在。其中具備畫家身分者文同(1018–1079)於范仲淹(989–1052)《楷書道服贊》(北京故宮)之跋,署「熙寧壬子」(1072)、「石室文同與可」,又鈐印「東蜀文氏」(圖21)。可謂款印最全者。文同家「石室」,[21] 字體稍小,「文」字正常,「可」字小書,「與可」又正常。《蜀素帖》之最初擁有主人林希於該卷之跋署:「……熙寧元年戊申三月丙子,吳郡記。希。子中。」(圖22)本名「希」小書,字「子中」又正常。

　　以「臣」具款,實際上就是公文書,應具「本名」。準此,則天津本「范寬」,款書之不合理可以知曉。

　　燕文貴(活動於10世紀下半至11世紀初)藏臺北故宮者《溪山樓觀》軸,有小字款署「翰林待詔燕文貴筆」(圖23-1);藏大阪市立美術館者《江山樓觀》款有「待詔□州筠□縣主簿燕文貴□」(圖23-2A)。「翰林待詔」一職可上溯至開元二十六年(738)唐玄宗時。宋代則如沈括《夢溪筆談》:「唐翰林院在禁中,乃人主燕居之所。玉堂承明金鑾殿,皆在其間。應供奉之人,自學士以下,工技群官,司隸籍其間者,皆稱翰林,如今之翰林醫官,翰林待詔之類是也。」[22] 北宋畫家有「翰林待詔」頗不乏人。推薦燕文貴入宮者,高文進即是「待詔職」。[23]

　　袁桷(1266–1327)記元初魯國大長公主之收藏有「燕文貴」《山水》,下註:「翰林學士將仕郎守雲州雲應縣主簿。」(「學士」當是「藝學」之誤)[24] 若以此「翰林待詔」或「翰林藝學將仕郎」、「守雲州雲應主簿」,以嶋田英誠的意見,「雲州」是燕雲十六州之一(今山西大同,於後晉已割為遼朝,終宋朝並未管轄),作為宋代的「化外縣」,「化外縣」主簿,往

觀　　　秀　　　崇
察　　　州　　　蘭
使　　　管　　　館
印　　　內

圖 23-1　燕文貴，《溪山樓觀》署款，臺北故宮藏。
圖 23-2A　燕文貴，《江山樓觀》署款，大阪市立美術館。
圖 23-2B　燕文貴，《江山樓觀》卷尾大印「秀州管內觀察使印」及「崇蘭館」。
圖 23-2C　燕文貴，《江山樓觀》卷尾大印秀州管內觀察使印」與「崇蘭館」。

往是北宋前半期授給翰林院技術官的官職，[25] 亦順理成章。《溪山樓觀》款「翰林待詔燕文貴筆」，「燕」下空一格，小書「文貴」二字，確定是符合格式。「待詔□州筠□縣主簿燕文貴□」，「筠」、「縣」兩字可辨。若依袁桷撰《清容居士集》（或《研北雜志》），「雲、筠」同音，而此□字可釋為「應」，則是「筠應縣」，但查《宋史》無此「筠應縣」，也無「雲州雲應縣」，應是誤。案此畫收藏者完顏景賢，在畫幅拖尾最後的跋語寫道：「考卷尾大方官印是：『秀州管觀察使印』，當係『崇蘭館』館主人趙子晝（點去）晝[26]（1089–1142），在紹興初出知時所加，益以見此蹟之精當。子晝號叔問，江貫道曾為其作《崇蘭館圖》者，亦宋時賞鑑家也。辛亥（1911）暮春之初。景賢快記。」又記燕文貴「結銜主簿記筠州」。[27] 案，完顏景賢漏釋該印第一行最下一「內」字。有此「內」字，方符合宋官制，如《宣和畫譜》載：「嗣濮王趙宗漢曾任『兗州管內觀察處置等使』。」[28]「待詔□州筠□縣主簿燕文貴□」，曾布川寬教授補釋為「待詔筠州筠城縣主簿燕文貴□」。以「崇蘭館」印為趙子晝固無問題，趙子晝雖「知秀州」，但與「秀州管內觀察使印」（案：印文有「內」字，自完顏景賢於畫後拖尾，釋文無「內」字，其後著錄均延用。）之「觀察使」是否為同一人，有所疑問，因「觀察使」向例為「節度使」兼銜。又以筠州為唐宋地名，為今四川省之筠連縣，縣治下有「筠山」等八縣。並就《宋朝名畫評》及《圖畫見聞志》的並未提及燕文貴的官銜，有所質疑。[29] 作者以此款既以「主簿」為銜，當以宋代行政區為限，筠州轄境三縣為高安、上高、宜豐。又與此款「筠□縣」不同。又按，趙宋時，新州、新興縣同隸廣南東路。大中祥符九年（1016），新州與春州（今陽春縣）合併，稱新春州。天禧四年（1020），撤銷春州，恢復新州、春州的建制。新州下轄新興縣，東晉穆帝永和七年（351）置縣，縣治在筠城。[30] 如此則可釋讀為：「待詔新州筠城縣主簿燕文貴□」，「城」字以所見殘跡，在通不通之間，以縣治地主簿為銜，或許可解釋此款識。惟從款的文義上，任職時代是否符合？恐也有疑義。鈴木敬教授以「待詔□州」，「原在款上的『翰林』、或『圖畫院』諸字。在改裝時被裁去，不然，就是在款記的意義，已經不為人了解的時期寫的或是加上的」。[31] 此說應是正確。這從畫中的主峰已突出畫上緣，可確認是被裁切過。作者認為「燕文貴」姓名既無大小書之別，且對本人的職稱，如此不明確，從書法上，寫得一如天津本的范寬《寒林雪景》的筆拙，則此款後填。又此款是寫在卷尾大方官印「秀州管內觀察使印」（圖23-2B，C）之左邊框上。款在印上，更是後填一證。[32]

兩件均非「臣字款」，所表達的是身分。由「翰林待詔燕文貴筆」轉成「待詔□州筠□縣主簿燕文貴□」或如前述的「守雲州雲應縣主簿」，即便事實有違，這反應北宋畫家的升遷制度。《宋史·職官志九》的「流外出官法」，敘述「御書院」，「待詔五年，出左班殿直」、「書藝十年出右班殿直」與「御書祇候十五年，出三班借職」。[33]《選舉志》第一二二之「詮法下外流」：「御書院、翰林待詔、書藝祇候，十年以上無犯者聽出職。」[34]「丁丑。詔御書院翰林待詔書藝祇候等，入仕十年已上，無私犯者與出職。」[35]所指雖為「御書院」，畫家所屬畫局，例應通用。畫家轉職實例，《宣和畫譜》高克明：「祥符中以藝進入圖畫院，試之便殿畫壁，遷待詔，守少府監主簿。」[36]更具體的外放地方官，「翰林圖畫待詔夏侯延祐可盧州巢縣令」；「勅具官夏侯延祐，早以藝能，列於禁署。每聞恭恪，克守官箴，可以命之親民。觀其莅事，遂爾上章之意，勿辜非次之恩，清廉可以保躬畏慎，所以無過，繪事後素，是為禮歟！能達斯言，必善為政。」[37]這是官式「告身」，今之「委任狀」文句。

燕文貴《江山樓觀》，大多學者並不質疑，[38]且與《溪山樓觀》款書風不一。臺北故宮者《溪山樓觀》軸，看法頗多分歧。討論此兩畫，依上述資歷升遷，《溪山樓觀》是較早，畫的成熟度，顯然有別。《溪山樓觀》為絹本，墨之重濃、水之淋漓，筆蹟顫動，盎然畫面；《江山樓觀》為紙本，筆法顯於畫面的皴擦，加於千年收卷，摩挲什襲，使畫面的一份迷離「燕家景致」，更見突出。山石輪廓用半圓形略帶跳動的筆韻，短點、短線的地質描繪，又得見於《江山樓觀》。知此差異，知此同法，疑《溪山樓觀》之晚出，當有所節制，況《江山樓觀》有「司印」半印及元人「蔣子厚」收藏印，[39]棄其穩定無庸爭辯之收藏下限點，而取莫衷一是的各自視覺反應，恐非智者所取。高克明大中祥符（1008–1016）中入圖畫院，與王端、燕文貴、陳用志結為畫友。曾奉詔入殿，畫壁稱旨，遷待詔，守少府監主簿。[40]美國顧洛阜舊藏（今歸紐約大都會博物館）高克明，《溪山雪意圖》，實則依畫卷採用近景構圖、岡阜坡石用成熟斧劈皴法來看，應為南宋前期的作品。畫首題「高克明」三字，固為後人所加，卷後款署「景祐二年（1035）少監簿臣高克明上進」（圖24）。「臣高克明」即不合格式，今日紐約大都會博物館已改題為「傳劉松年」。然於此例，也須再就畫本身審視，如諸多本的《清明上河圖》，《清明易簡圖》（臺北故宮）款：「翰林畫史臣張擇端進呈」（圖25），有此格式，畫還是偽。

崔白（活動於11世紀）《雙喜圖》款：「嘉祐辛丑年（1061）崔白筆」（圖26-1，有南宋「緝熙殿寶」印）；《雙喜圖》之「崔白」兩字有空格，且「白」字轉小，合於宋制。《寒雀圖》款「崔

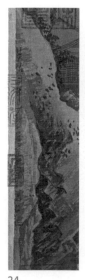

26-2

圖24　高克明，《溪山雪意圖》署款，紐約大都會藏。
圖25　張擇端，《清明易簡圖》署款，臺北故宮藏。
圖26-1　崔白，《雙喜圖》署款，臺北故宮藏。
圖26-2　崔白，《寒雀圖》署款，北京故宮藏。

24　　　25　　　26-1

白」（圖26-2）亦隸書。然「白」字未空一格轉小書寫，且隸書之運筆體勢不顯，水準有別，也不題於隱蔽處，實不合宋制。

郭熙（約1023–約1085）《早春圖》款：「早春壬子年（1072）郭熙畫」（圖27-1），「郭熙」兩字大小空格，均合於宋制。北京藏《窠石平遠》款：「窠石平遠元豐戊午年（1078）郭熙畫」（圖27-2），亦標出畫名，且均隸書。兩畫繫年有六年之差距，「郭熙」兩字之間，顯然也懂得略有空格，「熙」字也有小書傾向，而整體書寫，隸書之結體，擺盪特多，一波三折之筆意清楚。反觀《早春》款，欲隸而存楷，此尤見於橫畫，一份非書家之樸拙趣，容易領略，「窠石平遠」諸字，刻意為隸，書家流氣，不言而知。此畫無《早春圖》之堂堂大度，款是後加。至若臺北故宮又藏郭熙《關山春雪》，款：「熙寧壬子（1072）二月。奉王旨畫關山春雪之圖。臣熙進。」（圖27-3）紀年既同與《早春》，書風完全不一，且不合於宋進御「臣」款。此畫非郭熙，應無異議。至若北京故宮藏郭熙《山水》，有「郭熙」（圖27-4）款，此為楷行書款，也不合前例，研究者早已指出偽加，[41]一如臺北故宮藏郭熙《山莊高逸》與北京故宮明代李在《闊渚遙峰》比對，都是明代李在畫。又日本澄懷堂藏傳李成《喬松平遠圖》，畫為無款郭熙，卻被誤加「李成」（圖27-5）兩字款，也是不合宋制者。[42]

作為郭熙弟子的胡舜臣，宣和四年（1122）《送郝玄明使秦圖》，款署楷書「胡舜臣」（圖28）三字，也符合前例。又本卷卷上款前附有題詩。徽宗之外，恐亦是存世最為早者。題詩題文乃至書法水準也能匹配，所見尚有前述之揚（楊）无咎《四梅圖卷》款題之外，又書〈柳梢青詞〉四首；牟益《搗衣圖》也有長題；陳容《九龍圖》（波士頓美術館藏）也有長題及詩（圖29）。至若本幅無款（或已失去），偽加題記及款於卷後拖尾，當是遼博所藏名件張激《蓮社圖卷》，所做隸書前後兩款（圖30-1、30-2），隸書之風已晚至明代，且無姓名無大小書寫。又其前之趙令時跋，亦偽。此或是真畫假跋一類。

既無署姓，就無大小書之分，遼博藏徐禹功《雪中梅竹圖》署「辛酉人禹功作」（圖31），畫家以生年（元豐四年〔1081〕或紹興十一年〔1141〕）自題。只署名的，尚有李公年（北宋後期畫家）之《山水圖》（現藏美國普林斯頓大學藝術館）「公年」（圖32）兩字。

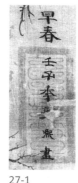

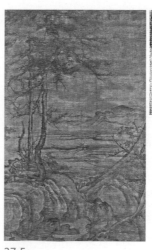

27-1

27-2

27-3

27-4

27-5

圖27-1　郭熙，《早春圖》署款，臺北故宮藏。
圖27-2　郭熙，《窠石平遠》署款，北京故宮藏。
圖27-3　郭熙，《關山春雪》署款，臺北故宮藏。
圖27-4　郭熙，《山水》署款，北京故宮藏。
圖27-5　傳李成，《喬松平遠圖》，畫為無款郭熙，卻被誤加「李成」。

圖28 胡舜臣，《送赫玄明使秦圖卷》題詩及款，
大阪市立美術館藏。

圖29 陳容，《九龍圖》長題及詩，波士頓美術館藏。

圖30-1 張激，《蓮社圖卷》後題跋，
遼博藏。

圖30-2 張激，《蓮社圖卷》
前題跋。

圖31 《雪中梅竹圖》
署款，遼博藏。

圖32 李公年，《山水圖》
署款與鈐印。

圖33 揚无咎《墨梅》小幅，款署，
天津博物館藏。

圖34 金代《江山行旅圖》署款與
鈐印，納爾遜博物館藏。

圖35 《梅花詩意圖》署款，弗利
爾美術館藏。

33　　　　34　　　　35

宋代具有文人身分的畫家，款識以字號簽署，又別具一格。天津藝術博物館藏揚无咎《墨梅》小幅，款署「清夷」，上鈐「逃禪（？）」（圖33），這是文人以別號署款。另外，納爾遜博物館藏金代《江山行旅圖》署款，自號「太古遺民」，鈐印一「東皋」（圖34），可能是西元一二三四年蒙古滅金後作。而弗利爾美術館藏《梅花詩意圖》款署「巖叟」（圖35），以挺銳的隸書書寫。

署字號也無大小空格之格式，更早者如上海博物館之「豔豔」畫《草蟲花蝶圖卷》（大致活動於哲宗、徽宗時期），署「豔豔畫」（圖36）。米友仁的《遠岫晴雲圖》有了今裱為詩堂的題記（題記與畫是否為原完整之一件，有待探討）。本幅款書「元暉戲作」（圖37-1），用字，又未寫姓，也無大、小書之得見。另米友仁《瀟湘奇觀圖卷》無姓，款署「友仁」（圖37-2）是小書。

這到了宋元之際，前所舉趙孟堅（1199–?）《尺牘》，「孟堅」作小書，其《墨水仙卷》署「彝齋」（圖38）；又鄭思肖（1241–1318）《墨蘭卷》署「所南翁」既已是元朝大德十年（1306）（圖39），已用號而無小書了。

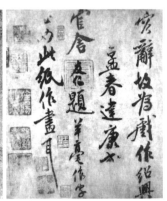

36　　　37-1　　　　　　　　37-2

圖36
《草蟲花蝶圖卷》款署，上海博物館藏。

圖37-1
米友仁，《遠岫晴雲圖》款署，大阪市立美術館藏。

圖37-2
米友仁，《瀟湘奇觀圖卷》款署，北京故宮藏。

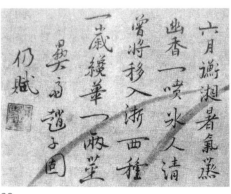

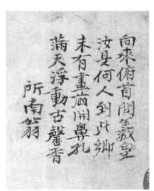

38　　　　　　　39

圖38　趙孟堅，《墨水仙卷》款署，北京故宮藏。

圖39　鄭思肖，《墨蘭卷》款署，大阪市立美術館藏。

李公麟（1049–1106），《孝經》存「公麟」（圖40-1）兩字楷書，款書之於絹，四周已是殘破無存，「李」姓一字，字體是否有能與旁邊文字比較，無上下大小空格，或只署「公麟」兩字，無從得解。至若此幅人物造形縮扁，比之世所尊為李公麟名作《五馬圖》，實難言喻。北京故宮藏《摹韋偃牧放圖》，款有「臣李公麟奉敕摹韋偃牧放圖」（圖40-2）（篆書），此亦不合宋制。東京國立博物館藏李氏《瀟湘臥遊圖卷》款「瀟湘臥遊伯時為雲谷老禪隱圖」。（圖40-3）此款墨色淺淡異常，已被學界認為偽款。此卷後有跋：「□城李生。」（圖40-4）「□」被括去，而改為「『舒』城李生」，以對應卷後填款為李伯時（龍眠，舒城人）。李生之「生」，當是古漢語之敬稱，如儒生是李姓者所畫，非名為生。白描名作《免冑圖》，款亦後加。（圖40-5）

已破缺消失，而被忽略，釋為冠有「籍貫」之「古燕□盛」（圖49），就我所見，也未必是「盛」字。又，遼博藏楊微《二駿圖》署「大定甲辰（1184）高唐楊微畫」（圖50），均是「郡望」在姓名前，且款字排列大小一如宋制。而東京國立博物館藏名畫《二祖調心圖》署以「乾德元年（919）改元八月西蜀石恪寫二祖調心圖」（圖51），「西蜀」為地名或國名，均不合理。款書既差，當是兩幅南宋畫的偽加款。[49]

　　宋代所見畫家名款，北宋郭熙《早春圖》、崔白《雙喜圖》、李唐《萬壑松風圖》，都是以隸書體落款。南宋題名款書風之轉變，以「己酉李安忠畫」此件有年款，標示著由隸轉楷書的過程，更具意義。稍晚的閻次于（活動12世紀下半期），於今藏於美國弗利爾美術館的《山村歸騎》也做隸書款（圖52），「次于」兩字雖未前空一格，可能是由於位置所限，但有意小書是明顯的。其兄弟閻次平（活動12世紀下半期，孝宗、隆興朝）的《松磴精廬》（圖53），則轉為楷書。這種簽署的姓與名有間隔之排列，也見之於臺北故宮藏南宋蕭照（活動於12世紀，紹興朝）《山腰樓觀》（圖54）、馬和之（紹興朝）《古木流泉》（圖55）、賈師

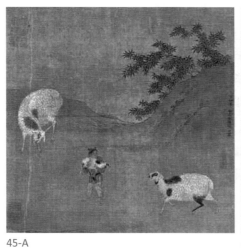

圖 45-A　張仲，《牧羊圖》，冊，絹本，設色，縱
　　　　　23.4 公分，橫 23.8 公分，臺北故宮藏。
圖 45-B　《牧羊圖》署款。

45-A　　　　　　　　　　　　　45-B

46　　　　　47　　　　　48　　49　　　　50　　　　　51

圖 46　趙黻，《長江萬里圖》署款，北京故宮藏。
圖 47　金李山，《風雪山松》署款，弗利爾美術館藏。
圖 48　宮素然，《明妃出塞圖》署款，大阪市立美術館藏。
圖 49　《鑾輿渡水圖》署款，斯德哥爾摩遠東古物博物館藏。
圖 50　楊微，《二駿圖》署款，1184 年，遼博藏。
圖 51　石恪，《二祖調心圖》，東京國立博物館藏。

52

53　　　　54　　　　55　　　　56

 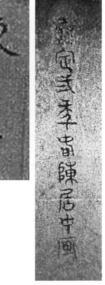

57-1　　　　57-2　　　　58-1

58-2

圖 52　閻次于，《山村歸騎》署款，
　　　美國弗利爾美術館藏。

圖 53　閻次平《松磴精廬》署款，
　　　臺北故宮藏。

圖 54　蕭照，《山腰樓觀》署款，
　　　臺北故宮藏。

圖 55　馬和之，《古木流泉》署款，
　　　臺北故宮藏。

圖 56　賈師古，《巖關蕭寺》署款，
　　　臺北故宮藏。

圖 57-1　趙大亨，《薇亭小憩圖》署
　　　款，遼博藏。

圖 57-2　趙大亨，《蓬萊仙會》署款，
　　　臺北故宮藏。

圖 58-1　陳居中，平皋拊馬》署款，
　　　臺北故宮藏。

圖 58-2　陳居中，《畫馬卷》署款，
　　　臺北故宮藏。

古（活動於西元 12 世 紹興朝）《巖關蕭寺》（圖 56）。又，遼博藏趙大亨（活動於西元 12 世
紹興朝）《薇亭小憩圖》（圖 57-1），也楷書姓大名小，且在石綠罩色之下。[50] 另臺北故宮之《蓬
萊仙會》，所加「趙大亨」款（圖 57-2），既無大小之分，山水皴法已然是在元朝盛懋一系。
這幾幅為楷書款，可見南宋前期的名款書體正在轉變。[51] 至後期所見，如臺北故宮藏陳居中《平
皋拊馬》（嘉泰年間〔1201–1204〕，《宋人合璧畫冊》），署款「陳」大字空一格，小書「居中」
兩字已都是楷書（圖 58-1）。臺北故宮藏陳居中《畫馬卷》，用篆書署「□定二年春陳居中畫」（圖
58-2），無並無大小之別，細看□字實為「泰」字被刮。案「泰定」為元朝年號，意以為欲改
為「大定」（金世宗，1161–1189），畫作本身也是不符宋風。

（三）馬遠

再說南宋「臣字款」，以作品存世多者，且有皇室相關收藏為先。先說馬遠。

馬遠（約 1190–1279）「臣字款」。臺北故宮《倚雲仙杏》，款書：「臣馬遠畫」。（圖
59-1）「臣」字居中、字小；馬字大；空一格，再寫「遠」字，字相對小；「畫」字又大如「馬」字。
這一姓名空一格的書寫格式，除未寫畫題，皆同於《蘆汀密雪圖》。本幅也是存世所見唯一馬
遠「臣」字款有一「畫」字。本幅配有宋寧宗后楊皇后（1162–1233）小楷書：「迎風呈巧媚，

圖 59-1
馬遠,《倚雲仙杏》,楊
后題坤卦(1203–1224)
書風的成熟應是楊后晚
期,臺北故宮藏。

圖 59-2
馬遠,《高士觀瀑》款同
應是 1203–1224 年之
間,紐約大都會博物館
藏。

59-1 59-2

浥露逞紅妍。」(圖 59-1)詩句,書風秀雅。又鈐有「坤卦」、「楊姓翰墨」二印,畫應作於寧宗嘉泰「二年楊氏被立為皇后之後(1202–1224)」此幅兼具皇室收藏款識,畫之水準既高,真跡無容置疑。

馬遠款字,就此「臣馬遠畫」四字,字跡雖小,字之結體勻稱,布白疏密得宜,書體骨力遒勁,顯現了馬遠基本的楷書功夫,具備書法家的水準。四字兩組,一小一大,如一短句,氣勢連貫,書寫筆畫,起伏頓挫,轉折規律俱全,一份動態中,剛健含婀娜,整體丰神,頗具俊秀之美。對強調書畫一體的文人,宋畫家並不以書畫雙修稱譽。馬遠書此款,書寫的用筆,該就是畫此杏花,一種細尖的工筆畫用筆,寫出來筆畫也就較細硬疏朗。

款識押署是透過書寫表明自己身分。從書法作品的用筆之法,作意取態,體勢筋骨,可以窺見作者的情趣高下和個性為人。撇開字如其人的道德涵義,個人筆跡特徵的不同,應無疑慮。以今日用語是刑事學上「筆跡鑑定學」。作偽仿造,當然刻意求同,而書蹟的鑑識,真贗之間,反是存同求異。《倚雲仙杏》款書「臣馬遠畫」,從書寫水準與運筆自然,筆畫間搭配比例諧和,書寫動作規律性強,再配以畫本身的高水準,楊皇后宮廷收藏的條件,可認定其為標準的馬遠筆跡。

刑事學上鑑識字跡的原則,可以引為分辨款識所依據。[52] 字跡的鑑識在刑事學上,先是字跡一體的觀察。「馬遠」款的風格,顯現骨力遒勁,帶有奇巧的韻味,神態上略帶疾厲;字跡雖僅四字,布局的安排,字跡間隔之寬窄與距離之遠近,符合前述姓大名小,姓名之間有空格的原則,搭配比例特徵,完全相符。細節的比對,用筆之習慣,起筆與收筆的態勢,提筆頓下,收筆又頓,這見之於橫畫,又見之「馬」字的四點,寫成一筆的形態。折筆、轉筆,也見之於「馬」字「趯」(鉤),承接處角度顯出尖刻;個人獨特之筆劃,這又見之「遠」字「袁」部的結體,已如一個「花樣」,用成語說,就是簽署的「花押」,或稱之為畫押、押記、花書、五朵雲、花字等了。

紐約大都會美術館藏《高士觀瀑圖》(圖 59-2)的「臣馬遠」與《倚雲仙杏》款書「臣馬遠畫」最為相近,成畫當是同一時期。臺北故宮藏馬遠《倚雲仙杏》,楊后題又用「坤卦」印,成畫期間當在楊后在位時(1203–1224),再以小楷書「迎風呈巧媚,浥露逞紅妍」(圖 59-1)詩句,書風秀雅,已呈現相當地水準,當出於在位中晚期。[53] 若以成畫後即作題詩鈐印,時間或可定為此頃。

《寧宗馬遠詩書冊》(圖 59-3)款識的書寫動作,與上兩件,相同的單字、動作的規律性,筆劃特徵基本一致,只是顯得書法技巧比不上前兩件成熟。同樣地《寧宗馬遠詩書冊》,馬遠諸畫頁水準也顯得畫技平平而靈巧不夠,這比對幅寧宗書蹟,比起如馬遠《山徑春行》的寧宗

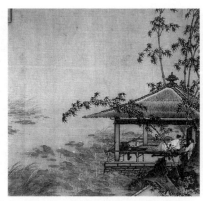

圖 59-3　《寧宗馬遠詩畫冊》寧宗書稚弱，定為 1194 即位起幾年之間，美國私人藏。

書法「觸袖野花多自舞，避人幽鳥不成啼」（圖 59-18）及馬麟《暮雪寒禽》「疎枝潛綴粉，並翅不禁寒」（圖 59-20）上成熟的書法，相當的水準落差，當可解釋《寧宗馬遠詩畫冊》寧宗書法為登位之初所做，則馬遠此畫也成於一一九四年之際。

　　馬遠兩件《小品》（梅花），由於畫幅小，字也較小。也由於使用毛筆筆鋒尖鈍的不同，筆畫有粗細的不同。這是可以理解的。馬遠《小品》冊，故宮本六幅，臺北私人本十幅。尺寸不同，故宮本第一、二幅構圖未見於私人藏品十幅構圖中。故宮本之第三幅與私人本之第一幅同構圖，故宮本第之四、五、六幅，與私人本之第三、八、九幅，互為鏡像反轉。古今書畫出現複本是常有現象，至於「鏡像反轉」，這是相當簡單地把具透明性的「粉本」，反轉即是，兩件皆為真蹟（圖 59-4A,4B）。兩冊「臣」款字雖小，然結體與行筆頓挫，依然清晰。

　　又臺北故宮藏馬遠《疏柳游魚》（圖 59-5），「款」因畫幅由方改圓，「遠」字只殘存「土」頭，右上「御府圖書」存「書」字之「曰」。再以「馬」字之結體扁方，橫折重壓，四點成一橫，與《小品》冊成於同一時期，成於《寧宗馬遠詩畫冊》之後。臺北故宮又藏馬遠《雪景》，其款「臣馬遠」（圖 59-6）與《疏柳游魚》相同，畫中人物並無高水準之老成與顫筆，應是為早年所作。

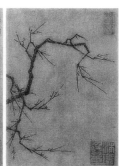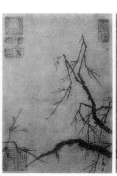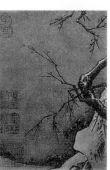

59-4A

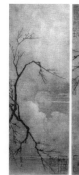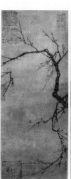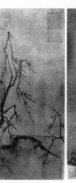

圖 59-4A　馬遠，《小品》與署款，
　　　　　臺北故宮藏。

圖 59-4B　馬遠，《小品》與署款，
　　　　　臺北私人收藏。

59-4B

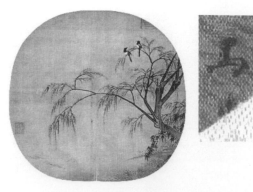

圖 59-5　馬遠，《疏柳游魚》與署款，臺北故宮藏。　　圖 59-6　馬遠，《雪景》與署款，臺北故宮藏。

　　馬遠《疏柳游魚》與《柳岸遠山》，俱以柳樹為前景，柳枝柳幹，筆法上有其相同。《疏柳游魚》是更加地畫出柳條的嫩綠，春意濃。《柳岸遠山》則是葉落盡只剩得細枝條。春秋景的差異，並不礙於是在相近的時期製作的認定。遺憾的是《柳岸遠山》的署款：「馬遠」兩字俱損，就僅存之字「馬一角」，及「遠一點」（圖 59-7），筆意是轉柔了。就此畫之佈景安排，柳樹之姿態，遠山之平穩，中規中矩，然整幅巧趣不足，也可視為少作，惟在兩幅畫柳風格的相近，或許可視為簽署字體的轉變，也令人置疑是加款後裁。

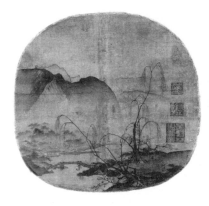

圖 59-7　馬遠，《柳岸遠山》存「馬」字，波士頓美術館藏

　　相對於此馬遠「臣」字款，《四皓圖》的「臣馬遠」（圖 59-8，美國辛辛那提美術館）格式是相同的，在字的骨架上已然有所偏離，也可以說使筆用墨的情調是不同的。《四皓圖》從用筆用墨乃至基本式的斧劈皴法，也都談不上馬遠的水準及宋代畫風。

　　臺北故宮藏《華燈侍宴》（有款本，圖 59-9A）、上海博物館藏《松下閑吟》（圖 59-10），兩件的款識，添款者都不明瞭宋代的臣字款格式，也就都與優秀的前三件不同，書風水準不但不及，用筆的筆趣，也不相彷。遠字「辶」部，一捺筆出鋒如刀，一捺成上彎勾，結體都不類馬遠。

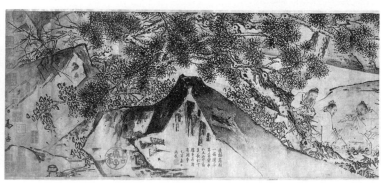

圖 59-8
馬遠，《四皓圖》（局部）與署款，美國辛辛那提美術館藏。

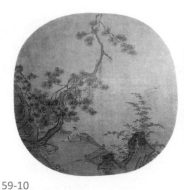

59-10

59-9A 59-9B

圖 59-9A 馬遠,《華燈侍宴》(有款本)與署款,
　　　　　臺北故宮藏。
圖 59-9B 《華燈侍宴》無款本,臺北故宮藏。
圖 59-10 馬遠,《松下閑吟》,上海博物館藏。

　　存世的兩本馬遠《華燈侍宴》(無款本,推斷為 1198–1201 之間,圖 59-9B)。有款本的「臣馬遠」既不合格式,書風也不同於正常者。另一本無款者,學界意見真偽雖尚不定,然認為畫水準佳,當無異議。

　　「臣馬遠」款之《華燈侍宴》既為偽,「馬遠」二字的結體與用筆相近者,可舉西雅圖美術館藏《高士觀月圖》(彩圖 14)之署款為證(圖 59-11)。《高士觀月圖》敞軒內有明式朱漆夾頭榫平頭案(酒桌),案上置果盤、盆、方形瓶(插朱靈芝)、宣德橋耳三足大爐、溫盤上茶壺可見流,上限是明宣德期(1426–1435),款如後加則更晚了。《華燈侍宴》之加款「臣馬遠」當是與此同時。做《高士觀月圖》的這位畫家,應該熟悉馬遠、馬麟(生卒年不詳,活動時間約 13 世紀)父子的畫風,且是追隨者。本幅上方的遠景的尖峰造形,比之馬遠名作《踏歌圖》(圖 59-12),兩幅之間整體的造形有其相似度;技法上,鈍筆斧劈皴法的使用,所形成的山峰塊面結構、松樹的生長於尖山峰上,這都是亦步亦趨。下方尖突的岩石,畫法更是濃墨與虛白的對比差異,典型的長斧劈皴法,這也見之於《踏歌圖》。香港中文大學藏有明戴進本《踏歌圖》(圖 59-13),構景雖同,畫風不一。可見此圖稿本在明初之流傳。《踏歌圖》與《高士觀月》或可為同一時代。

　　審視《踏歌圖》的「馬遠」款(圖 59-12),也是不同於標準的「臣馬遠」款。「馬」字的筆畫軟圓,完全不同於前標準型的方勁,這也可為此畫晚出之一旁證。然則,如何斷代,至遲當與西雅圖美術館藏《高士觀月圖》同時或之前。

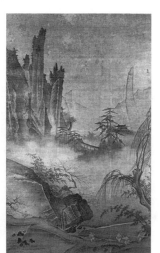

圖 59-11
馬遠,《高士觀
月圖》署款,西
雅圖美術館藏。

圖 59-12
馬遠,《踏歌圖》,
北京故宮藏。

圖 59-13
明戴進,《踏
歌圖》。

遼博藏《松壽圖》的上方款字（圖 59-14A）書風比之於《踏歌圖》有所差距。此款詩題字不近寧宗，反較近楊后但沒楊后穩定，或是臨仿。較令人感到訝異的是寧宗（楊后）的這段題詩的絹色較畫幅的為深，細審該深淺交接處，及松枝（針）畫處，並無拼接痕跡，不知該做何解釋。畫上方，寧宗（或楊后）題詩一首：「道成不怕丹梯峻，髓實常欺石榻寒。不戀世間名與貴，長生自得一元丹。賜王都提舉為壽。」鈐一印「御書」。其中「髓實常欺石榻寒」一句，對應了畫中景。此詩當是從王建〈贈詔徵王屋道士〉：「玉皇符到下天壇，璆珥頭簪白角冠。鶴遣院（院，一作洞）中童子養，鹿憑山下老人看。道成不怕丹梯峻（丹梯峻，《文苑英華》作「刀梯利」），髓實常欺石榻寒。能斷人間（間，《文苑英華卷》作「世」）腥血味，長生只要一丸丹。」之

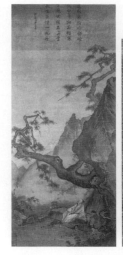

圖 59-14A　馬遠，《松壽圖》與款識，遼博藏。

後四句轉來的。[54]「丹梯」指尋仙訪道，「刀梯」則是道士晉身之試，「長生自得一元丹」，對象是道士。則此「賜王都提舉為壽」應是受寧宗賜號的華陽道士王景溫[55]：「以名聞德壽宮，敕題觀額，累遷道職，遭遇四朝，寧宗皇孫時，從受戒法，賜號虛靜真人。」[56]

單就畫法，本件用墨濃深，皴石畫樹筆法老到，烘染勻厚，無明代浙派霸悍，亦覺較元代孫君澤溫潤些。墨上嵌石綠苔點，何色澤如此鮮麗？當是後來「全色」添加。畫風不是馬遠，若比之與遼博藏馬麟《荷香清夏圖》（圖 60-14）之筆墨濃鬱，則有否出於馬麟，或是南宋晚期至元初間的馬家工作坊？再比對無款之傳馬遠《松泉雙鳥》（圖 59-14B），其主人與童僕的神情、石柱石桌、水墨氛圍，也意趣相當；有「司印半印」（元為下限），是清楚的馬家風格，此畫為南宋晚期至元初之際應可接受。

《松壽圖》的另一稿本，《四季山水》「春景」（圖 59-14C）藏於日本出光美術館，此四合幅的「冬景」有「馬遠」二字（圖 59-14D），是偽劣款。款不類於前舉諸標準件，臺北故宮的《乘龍圖》（圖 59-15A）及《曉雪山行》（圖 59-16），大和文華館《竹燕圖》（圖 59-17）。馬遠《乘龍圖》一幅左下角，有款「馬遠」（圖 59-15A）兩字，「馬」無方折筆意，惟「遠」字「袁」部之下半有殘缺，但從筆畫序，尚可確定為「遠」字，而非「達」。關於馬遠簽署的一致性，比對其

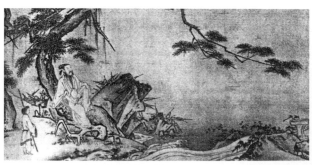

59-14B

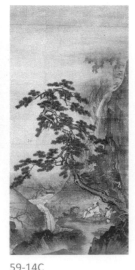

59-14C

59-14D

圖 59-14B　傳馬遠，《松泉雙鳥》，臺北故宮藏。
圖 59-14C　馬遠，《四季山水》「春景」，日本出光美術館藏。
圖 59-14D　馬遠，《四季山水》「冬景」馬遠款，日本出光美術館藏。

它名品，容或有所見解上的差距。畫法用顫筆的是馬遠家法，筆意蒼老，雖因時代久遠而色退，然畫筆精謹之至，列為馬遠名品，當無異議。[57]

　　關於馬遠的活動年代，從畫蹟上的皇家題跋、收藏印，理出活動的年代。張鎡（1153–?）《南湖集》作詩以贈。[58] 如以其成名年代，張鎡已著名於社交圈（以三十歲計），約當在孝宗朝（1165–1189）。《齊東野語》記馬遠《三教圖贊》：「理宗朝有待詔馬遠，畫三教圖，黃面老子則跏趺中坐，猶龍翁儼立於傍，吾夫子乃作禮於前。此蓋內璫故令作此，以侮聖人。」[59] 以周密（1232–1298）之生於理宗時代，此見聞當可信馬遠於理宗時代（1225–1264）初期尚存世。《乘龍圖》畫中乘龍者可被視為籠統仙人形像，之所以未受注意，恐以顏面部份所佔畫面太小有關，難以讓觀賞者隨即辨識。值得注意的是畫中仙人面相，卻是非常人所有，尤其是闊嘴、深目、高顴、高隆且長的鼻子（圖59-15B），這該是特別有所指罷！又，以馬遠生活的時代（12世紀末至13世紀初），檢《宋寧宗半身像》（圖59-15C），作者認為從五官特徵的比對，那可確定是同一人，只不過是中老年齡之間的差別而已。因為，寧宗的面相是特殊的。《四朝聞見錄》記：「（寧宗，1168–1224，在位1194–1224年）嘗學於永嘉陳良傅，導以毋作聰明亂舊章，故終生不妄更作。龍顏隆準，相者謂之『老龍形』。」[60] 故《乘龍圖》所畫作為寧宗過世升天。[61] 就此，此畫成於理宗初即位時，即馬遠晚期，當合於推理。何以此款書法有異於前諸標準作？是晚年之變？還是後加？就此再看《曉雪山行》（圖59-16），畫之水準也未曾被質疑，款之「馬」字卻無方折之法。大和文華館藏《竹燕圖》（圖59-17）也是如此一類，但已較

59-15A　　　　59-15B

圖 59-15A　馬遠，《乘龍圖》與署款，臺北
　　　　　　故宮藏。

圖 59-15B　馬遠，《乘龍圖》頭像部份。

圖 59-15C　《宋寧宗半身像》
　　　　　　臺北故宮藏

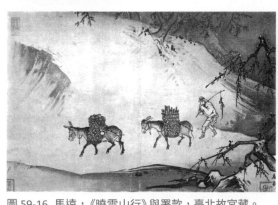

圖 59-16　馬遠，《曉雪山行》與署款，臺北故宮藏。

圖 59-17　馬遠，《竹燕圖》與署款，
　　　　　日本大和文華館藏

偏離。《竹燕圖》畫筆墨凝重處，或也可解釋為晚年之作。另一方向的思考，此「馬遠」款又與《踏歌圖》相近，既以《踏歌圖》為晚出，那上機無述三畫又是為後來畫蛇添足所加。

　　無「臣」銜之「馬遠」款，畫上具有皇室因緣者，臺北故宮藏《山徑春行》（圖 59-18），畫右上角寧宗題：「觸袖野花多自舞，避人幽鳥不成啼。」此十四字向為所見寧宗書法之最優美者。這比對題於馬麟之「芳春雨霽」（圖 59-19）與《暮雪寒禽》之「疎枝潛綴粉，並翅不禁寒」（圖 59-20）。這兩件書蹟，從橫畫之下筆筆重，隨而提收，筆又頓下，這是暮年指腕使轉，未能如意。[62] 若以此時馬麟既已成名家，父子年齡之差距，則馬遠已更接近晚年。若以《山徑春行》成畫與寧宗之題，時間無多間隔，寧宗題成熟完美之書風，「觸袖野花」題當在一二二四年之前幾年，且在寧宗題馬麟兩畫之前。以《山徑春行》「馬遠」款書，書款時用筆蘸墨濃，起筆與轉折處鋒稜畢現，又較《倚雲仙杏》款字厚實自在，意以為《山徑春行》成畫在《倚雲仙杏》與《高士觀瀑》後。

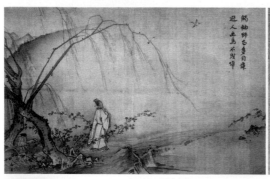

圖 59-18　馬遠《山徑春行》以成畫與寧宗之題，時間無多間隔，寧宗題之完美書風，當在寧宗題馬麟兩畫之前，成熟的寧宗書為 1224 前幾年。臺北故宮藏。

圖 59-19
馬麟，《芳春雨霽》「芳春雨霽」四字。

圖 59-20
馬麟，《暮雪寒禽》款題。

　　馬字由扁方轉豎直，其類型見於馬遠《雪灘雙鷺》（圖 59-21）、馬遠《松風賞月》（圖 59-22）與《山徑春行》款接近，可視為寧宗中晚期，或有疑《雪灘雙鷺》之偽。《雪灘雙鷺》之枝幹，「拖枝」法畫成，運筆挺勁有力；山石施以斧劈皴法，筆意粗勁野逸；溪石畔瑟縮四隻鷺鷥躲後，構景空茫寂靜的造境效果，檢南宋諸名家，又有何能人可堪取代？這一幅的「馬遠」款，以細硬近於楷法，或為人疑，然審其結體，字形較其它畫款字大，用筆轉折提頓，馬字之「ㄅ」右上斜，轉折處之重頓；遠字「辶」部成一豎下而彎轉，這些特徵都能與馬遠諸畫款出於一致性。再以畫之拖枝筆趣，也正可與此款相互應和。題款時用的是細長硬毫，寫出來的字，就是可以有此特徵。《孔子像》款字（圖 59-23）結體相對於《雪灘雙鷺》，鬆而不緊，且頓挫不明。意以為畫原是「聖賢像」一套冊頁，如理宗時之馬麟「道統圖」，於第一幅《伏羲像》署款，餘皆簡省。又《孔子像》右上鈐有「虎」字圓印，也見於馬麟的《靜聽松風》，此印之歸屬不知何人，然也令作者想像是出於馬家所畫「聖賢像」之一頁，畫真款後加。

　　再，款字轉筆較自在，行筆也略如行書，點畫轉折顯出不受控制的隨興老態，則為馬遠《梅間俊語（論道）》（圖 59-24）。《月下觀梅》款「馬遠」（圖 59-25）兩字，寫來體態侷促，「遠」之「辵」部捺筆出鋒如刀，此非馬遠之款，畫好款疑是後添加。[63] 此幅畫之梅枝幹過度轉折。這比較《梅間俊語（論道）》（圖 59-24），構景較簡易，畫樹筆道老厚，人物衣紋交結，也是

意到而已，這是晚於《山徑春行》之作。馬遠《山水》（圖59-26）其構景筆墨味及款署皆是同期所做。《月下觀梅》的梅樹幹繞重重，可認馬遠風格的高度發揮。馬遠《松風賞月》（圖59-22），其款則是瘦峭尖細，風吹松幹，動如舞龍，虯盤更勝於《月下觀梅》，其動態如款字跳踏相間姿態，可定年於《雪灘雙鷺》（圖59-21）之前，中年時期的特徵發揮。

《梅石溪鳧》（圖59-27），署款用筆是頹鋒，筆道嫌平板無硬峭，離書風健勁有段間隔。在眾多馬遠畫中，畫風略顯過於細巧，疑為追隨者所出，款亦疑為後加。

馬遠《白薔薇》（圖59-28），「遠」字不清楚，以「馬」字之結體及可見「遠」字部份，與馬遠《石壁觀雲》（圖59-29）相同，然此二款，與前舉之畫好款佳的作品比較，此兩件署款鬆寬細瘦，筆少起伏，當為後加偽款。《石壁觀雲》持杖人造形普通，筆調也非馬家一系，畫風用水墨平刷，煙雲之迷漫，無宋畫之凝重，亦非馬遠，反近於明人水墨用法。馬遠《石壁觀雲》從字蹟所見，非「遠」字而是「達」，此應更正，然就畫風，既非南宋之格。再看構景，實從梁楷《澤畔行吟》（圖66-13）變出，其為晚出，乃至「馬達」款署也非真。也可知馬遠《白薔薇》也是晚出，蓋風格氣質實難與《倚雲仙杏》諸畫駢列。

馬遠畫名既高，造偽者多，然亦有費思量者。隨檢兩例，如臺北故宮藏宋馬遠《寒香詩思》（圖59-30，《宋元集繪冊三》）、《松風樓觀》（圖59-31）畫境完整，筆筆細緻，款字也堅挺，若為真，當屬早期，則年代該落於何處？恐亦難措手。《雪柳雙鴉》（圖59-32）則應為剪大畫之上方一角，其款「遠」字絹已破，而「馬」字寫來已走樣，應是就裁剪後補款。至於，《寒山子》（圖59-33）畫之題材及衣紋線型，更非馬家所有，款也非標準一類。

就此格式，對於「馬、夏」一系的畫風，一再出現無款的作品，這在宋末元初，到底有那些畫家？「蘇顯祖、葉肖巖亦師馬遠。蘇筆法稍弱，俗呼為『沒興馬遠』，葉小景酷似，而大幅不如也。然工摹。」[64]宋葉肖巖（活動於13世紀前半，理宗時。寶祐〔1253–1258〕間杭州人），《西湖十景圖冊》，從畫風可足對應，其第十景《斷橋殘雪》有款「肖巖」（圖59-34）兩字。

若再以馬遠風格的朱惟德《江亭攬勝》，從署款三字（圖59-35），無大小書空格之分，畫風看來，也應屬南宋晚期畫院作者所為。這「朱惟德」又不知能否為「無款馬、夏」，比對出些許作品。

59-21

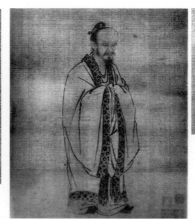

59-22

59-23

圖59-21 馬遠，《雪灘雙鷺》與署款，臺北故宮藏。
圖59-22 馬遠，《松風賞月》署款，美國滌硯草堂藏。
圖59-23 馬遠，《孔子像》與署款，北京故宮藏。

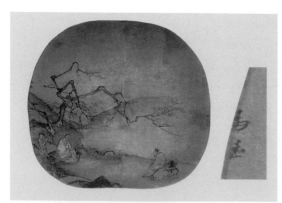

圖 59-24　馬遠，《梅間俊語（論道）》與署款，波士
　　　　　頓美術館藏。

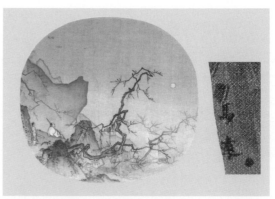

圖 59-25　馬遠，《月下觀梅》與署款，美國大都會博
　　　　　物館藏。

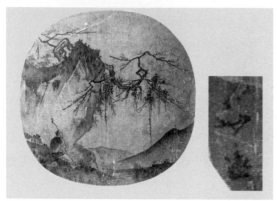

圖 59-26　馬遠，《山水》與署款，維多利亞和阿爾伯特
　　　　　藏。

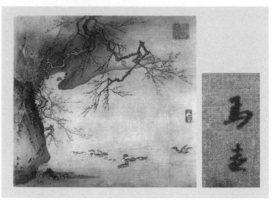

圖 59-27　馬遠，《梅石溪鳧》與署款，北京故宮藏。

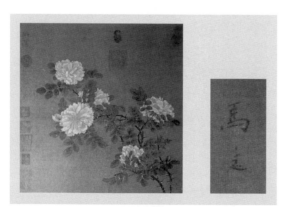

圖 59-28　馬遠，《白薔薇》與署款，北京故宮藏。

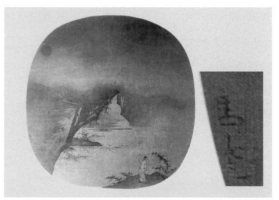

圖 59-29　馬遠，《石壁觀雲》與署款，款名當是「遠」
　　　　　字，北京故宮藏。

圖 59-30　馬遠，《寒香詩思》與署款（宋元集繪冊三），
　　　　　臺北故宮藏。

圖 59-31　馬遠，《松風樓觀》與署款，臺北故宮藏。

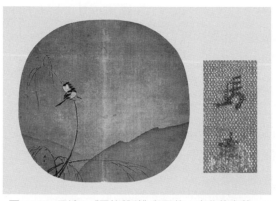
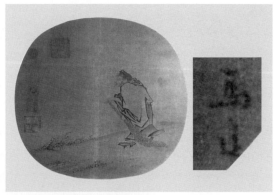

圖 59-32　馬遠，《雪柳雙鴉》與署款，臺北故宮藏。　　圖 59-33　《寒山子》與署款，北京故宮藏。

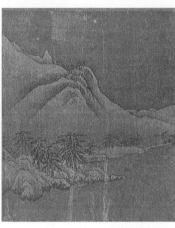

圖 59-34　宋葉肖巖，《西湖十景圖冊之斷橋殘雪》與署款，臺北故宮藏。

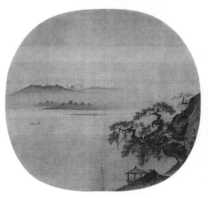

圖 59-35　朱惟德，《江亭攬勝》與署款，遼博藏。

圖 59-36　馬公顯，《藥山李翱問答圖》與署款。日本京都南禪寺藏

馬遠家族之款識，則可回視其伯馬公顯《藥山李翱問答圖》（日本京都南禪寺藏，圖 59-36），幅右下款「馬公顯」三字之格式。

（四）馬麟

馬麟（約 1180–1256）的「臣」字款，為數最多，且配有皇室題記及收藏印，真偽的爭議也就少了，「題記」正足以為畫作年代之下限作證。

最具代表性的是一為《伏羲坐像》、二為《靜聽松風》。《伏羲坐像》作者款識「臣馬麟畫」（圖 60-1），上方宋理宗書敍傳。淳祐元年（1241）理宗赴太學，將《道統十三贊》賜給國子監，成為治國的理念。兩軸均是大幅，以宋理宗為像，[65] 署款也最為正式。格式同其父馬遠，「臣」字小，「馬」字大，下接「麟」字轉小，雖非空一全格，然空格意顯著，「畫」

字轉回大。馬麟的款字書風一如其父,馬字的結體更是相近。用筆上,顯出更是中鋒骨力堅硬。比起下述的諸臣字款,寫來也更莊重,此為廟堂之作的規範。《靜聽松風》款書「臣馬麟畫」(圖60-2)。幅左上有理宗(1205–1264,在位1224–1264年),書「靜聽松風」,下鈐「丙午」、「御書」二璽,左下鈐「緝熙殿寶」印,成畫年代下限為淳祐六年(1246)。

《層疊冰綃》(嘉定九年〔1216〕)楊皇后(1162–1232)題押「丙子坤寧翰墨」。「臣馬麟」(圖60-3)兩字或許畫幅相對於冊頁大,有意空格。「臣馬麟」三字楷中帶行,此可為目前馬麟最早之年款,字之結體用筆,皆不如《靜聽松風》之堅勁,馬字第一筆橫長,後出者也漸減短,筆畫細可視為使用之筆,一如所用此工細畫筆。

《夕陽圖》(圖60-4)(理宗寶祐二年〔1254〕,有「甲寅」、「御書」兩印,理宗書「賜公主」三字,根津美術館藏)款書風筆法轉為細硬,轉折處如馬字之彎,頓挫之差轉小,猶如今日之硬筆書法。「麟」字最後一豎,趨於誇張直下,再往左出收筆。這種簽署,見於冊頁小幅。臣字草寫,已如「B」。

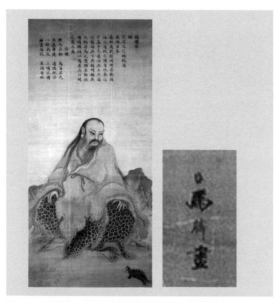

圖60-1 馬麟,《伏羲坐像》與署款,臺北故宮藏。

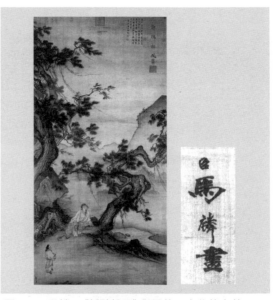

圖60-2 馬麟,《靜聽松風》與署款,臺北故宮藏。

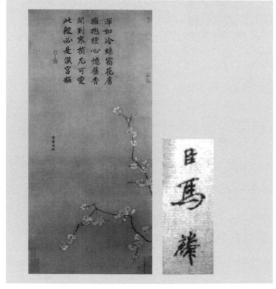

圖60-3 馬麟,《層疊冰綃》與署款,1216年,北京故宮藏。

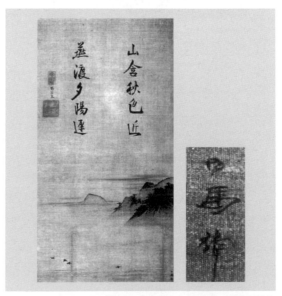

圖60-4 馬麟,《夕陽圖》與署款,1254年,根津美術館藏。

《暮雪寒禽》（圖60-5）無「臣」字頭，其「並翅」句，《芳春雨霽》（圖60-6）四字，出於寧宗晚年，《芳春雨霽》又有楊后「坤」卦印，兩畫成於寧宗晚期。此「馬麟」二字書風與《秉燭夜遊》（圖60-7）接近。馬麟《秉燭夜遊》，款「臣馬麟」，「麟」字下有一點，疑是由方改為圓而裁去，「畫」字疑被裁去。收傳印記：理宗「御府圖書」印，「府」字半印。比之於「靜聽松風」、《伏羲坐像》，此款字小，也行書化，「鹿」旁更簡省，猶如「火」。理宗「御府圖書」「府」字一角印。《蘭花》（圖60-8）亦在此一系之創作年代之際。

　　《樓臺月夜》（1225–1234，圖60-9），存「臣馬」兩字，「麟」字，以畫幅由方轉團，也被裁去。以馬字乃屬較厚重之筆，當也在此際。

　　《溪頭秀色》（約1240，圖60-10），左為宋理宗書「騎龍重玉……」，步馬遠晚年風格，與《夕陽圖》款署同，當是同期。《坐看雲起》（圖60-11）、《郊原曳杖》（圖60-12）、《春郊回雁》（圖60-13）。以《坐看雲起》，有宋理宗「丙辰」（寶祐四年〔1256〕。瓢印）、「御書之寶」。

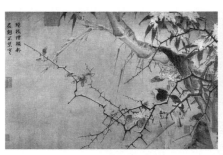

圖60-5　馬麟，《暮雪寒禽》與署款，臺北故宮藏。

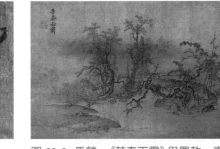

圖60-6　馬麟，《芳春雨霽》與署款，臺北故宮藏。

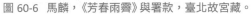

圖60-7　馬麟，《秉燭夜遊》與署款，臺北故宮藏。

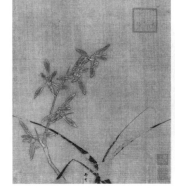

圖60-8　馬麟，《蘭花》與署款，紐約大都會博物館藏。

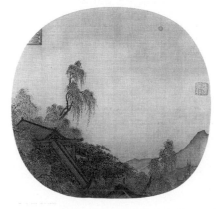

圖60-9　馬麟，《樓臺月夜》與署款，上海博物館藏。

60-10　　60-11　　60-12　　60-13

圖60-10　馬麟，《溪頭秀色》署款，波士頓美術館藏。
圖60-11　馬麟，《坐看雲起》署款，克里夫蘭博物館藏。
圖60-12　馬麟，《郊原曳杖》署款，上海博物館藏。
圖60-13　馬麟，《春郊回雁》署款，克里夫蘭博物館藏。

60-14　　60-15　　　　60-16

圖 60-14　馬麟，《荷香清夏圖》署款，遼博藏。
圖 60-15　馬麟，《松陰高士》署款，紐約大都會
　　　　　博物館藏。
圖 60-16　馬麟，《橘綠》署款，北京故宮藏。

圖 60-17-1　宋印宋裝《文苑英華》，宋理宗「御府圖書」、
　　　　　　「緝熙殿書籍印」、「內殿文璽」。

圖 60-17-2　馬遠，《疏柳游魚》之璽印，臺北故宮藏。

圖 60-17-3　顧洛阜藏宋理宗《書孟浩然七言絕句》與
　　　　　　璽印殘字。

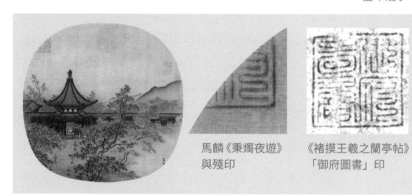

馬麟《秉燭夜遊》
與殘印

《褚摸王羲之蘭亭帖》
「御府圖書」印

宋理宗的「御府圖書」
印，出自宋印宋裝《文
苑英華》。

圖 60-17-4　宋馬麟，《秉燭夜遊》與殘印（臺北故宮藏），與其他作品的宋理宗「御府圖書」璽印比對。

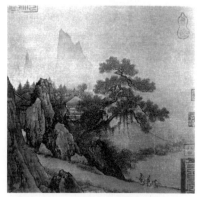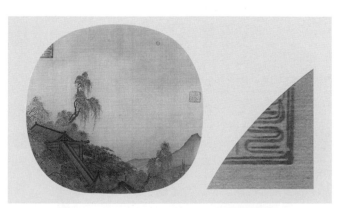

圖 60-17-5　無款，《攜琴會友》，北京
　　　　　　故宮藏。

圖 60-17-6 馬麟，《樓臺月夜》與殘印，上海博物館藏。

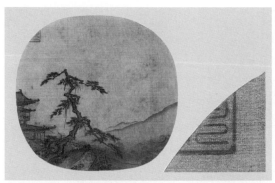

圖 60-17-7《古松樓閣》與殘印，雖無款疑出馬麟，日本大阪市立美術館藏。

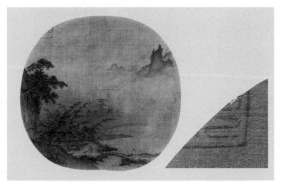

圖 60-17-8　夏珪，《湖畔幽居》與殘印，日本大阪市立美術館藏。

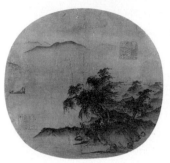

圖 60-17-9
夏珪，《風雨行舟》（原阮元舊藏宋元拾翠冊）右上「御府圖書」印，存邊，下有孝宗書詩。

當都在此時期，《荷香清夏圖》（圖 60-14）、《松陰高士》（圖 60-15）、《橘綠》（圖 60-16）諸圖，都是細瘦筆畫「麟」長腳。這都可視為理宗時期的作品。

　　大阪市立美術館藏《古松樓閣》雖無款，有收傳印記「御府圖書」，「府」字一角印。此「御府圖書」，「府」字一角印，為宋理宗「御府圖書」。傳世的畫上，可見鈐有宋「緝熙殿寶」、「御府圖書」（騎縫存半）。緝熙殿為臨安京城皇宮後殿，建成於紹定六年（1233）六月，[66] 可為《古松樓閣》成畫之時限佐證。版本學上的名品宋印宋裝《文苑英華》，今日中央研究院歷史語言研究所及大陸國家圖書館，分藏有宋版此書，書上鈐有宋「緝熙殿書籍印」、「內殿文璽」、「御府圖書」等璽印（圖 60-17-1），當為緝熙殿建成後不久所入藏。「御府圖書」一印，赫然與（蘭亭八柱第二）的「御府圖書」相同，則此「御府圖書」為宋理宗所屬，無庸置疑。宋版書為紙，

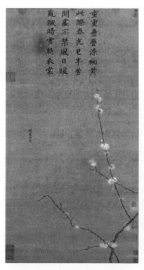

圖 60-18　馬麟，《晴雪烘香》與署款，明人摹，北京故宮藏。

比起前隔水所用之雲鳳斜紋綾較軟，鈐壓時深下，筆畫自然較粗，然細審筆畫之轉折，遇方轉彎，且大小分寸相同，微異處豈必再費唇舌。至印色與「紹興」時隔四朝，也無必然相同。「御府圖書」作為騎縫印，尚可於宋冊頁中見之。

　　臺北故宮藏馬遠《疏柳游魚》（圖 60-17-2），存「書」字下半；顧洛阜藏宋理宗《書孟浩然七言絕句》，右上角亦存「御府圖書」「書」之左下殘字（圖 60-17-3）。而臺北故宮藏馬麟《秉燭夜遊》（圖 60-17-4），以及北京故宮藏無款《攜琴會友》（圖 60-17-5），與上海博物館藏《樓臺月夜》（圖 60-17-6），皆存「府」字下半。日本大阪市立美術館藏無款《古松樓閣》及對幅宋理宗《書白居易紫薇花詩》（圖 60-17-

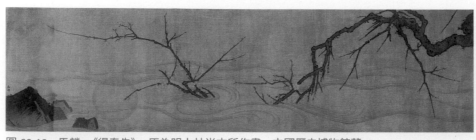

圖 60-19　馬麟，《得春先》，原為明人林尚古所作畫，中國歷史博物館藏。

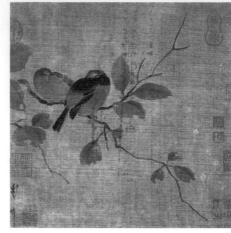

圖 60-20　馬麟，《觀瀑圖》與署款，北京故宮藏。　　圖 60-21　馬麟，《秋葉雙禽》與署款，波士頓美術館藏。

7）、同院藏夏珪《湖畔幽居》（圖 60-17-8），存「府」字下半。另，波士頓美術館藏夏珪《風雨行舟》（圖 60-17-9）及對幅孝宗書蘇軾詩《平生睡足》句，如係日後仿作，那有此好因緣留印痕於此宋宮名書畫。

　　此外，也見馬麟填款。宋馬麟《晴雪烘香》（圖 60-18），欲與《層疊冰綃》配成套，實出明人假手。宋馬麟《得春先》（圖 60-19）原為明人林尚古畫作，從字跡比對，這兩幅的字蹟，顯然不符。北京故宮藏馬麟《觀瀑圖》軸，「馬麟」（圖 60-20）兩字為張大千加款。[67] 張為一代高手，書此三字，亦知宋畫款式，為筆意情趣雖追隨馬麟原款，然細節處，「鹿」部已然無法正確仿照，還是有所差距。又此畫之斧劈皴法與樹葉之點綴，筆力外強，墨水淋漓，是明代畫。《秋葉雙禽》（圖 60-21），款大不類，不待多言。

（五）夏珪

　　夏珪（活動於 1180?–1230 前後）《山水十二景》藏納爾遜博物館，款「臣夏珪畫」（圖 61-1）。一如前舉的典型「臣字款」格式。「臣」字居中、字小；夏字大，空一格，再寫「珪」字，字相對小，「畫」字又回大如「馬」字。這一姓名空一格的書寫格式，清楚地呈現。字行歪斜，或許是絹質經緯線拉扯所致。卷有宋理宗題，其為真蹟從無疑議。這一「夏珪」款是存世所見字蹟最清晰者，美國弗利爾美術館之《洞庭秋月》則為巨幛大畫，其款「臣夏珪」（圖 61-2）三字位於畫幅右下樹幹，雖因墨染樹幹而不清晰，然尚可辨，它與《山水十二景》「夏」字款，出同一手的書蹟，其結體因是長卷、大畫，比起冊頁小幅來得清楚。又上方書詩，從書風判斷，當是理宗早期，則此畫之下限在理宗書《山水十二景》之前。[68]《洞庭秋月》筆墨之濃鬱，顯示夏珪沉強的一面。

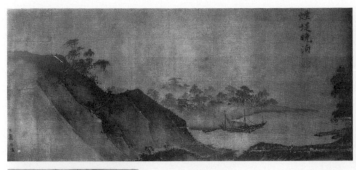

圖 61-1
夏珪，《山水十二景》
與署款，納爾遜美術
館藏。

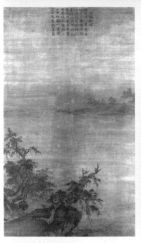

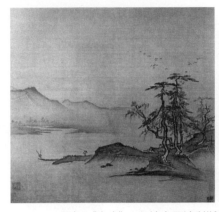

圖 61-2　夏珪，《洞庭秋月》與署款。　　　圖 61-4　夏珪，《山水》，印地安那波利斯美術館藏。

圖 61-3
《湖畔幽居》（見
圖 60-17-8）署款。

　　尺幅冊頁之夏珪款，藏於石縫樹隙間，也相對地小如蠅頭。大阪市立美術館藏《湖畔幽居》（見圖 60-17-8），款「臣夏珪」（圖 61-3），字之小，糊成一點、幾不可辨。右上角「御府書畫」印，存「府」字殘角；印地安那波利斯藏《山水》（圖 61-4），這兩頁「臣」字已結成一團難辨，「夏」姓字大，「珪」名相對小，兩字之間空一格不明顯了。「夏珪款」字跡都不工整，但用墨濃黑，筆鋒也未必尖細，往往筆畫結成一小團。字的結體是豎長方，這是「夏珪」兩字本來就是豎長，如此成字，「夏」字的捺部被特別加長。

　　畫家歷程，一般從謹細工整到放逸不拘，這是常態。夏珪《觀瀑圖》（圖 61-5）可視為早期；《湖畔幽居》款（圖 61-3）相近，畫也屬工整一類；而無款之巨卷《溪山清遠》可視為此後壯年畫藝之大成。夏珪《煙岫林居》（圖 61-6）佈景較簡，筆墨較濃厚。夏珪《山市晴嵐》款（圖 61-7）相近，但已進一步轉向渾厚，當在其後。夏珪《山水》（圖 61-4）景較疏朗，疑是原為手卷右方之殘存，適留有畫款。

　　波士頓美術館藏《風雨行舟》，幅右下款存「夏」字全「珪」殘（圖 61-8）；再觀前述該作品右上為理宗「御府圖書」印，均存殘「書」殘「圖」。書、畫當是一體裝裱，下有書詩「平生睡足連江雨，盡日舟行擘岸風」，有主張孝宗、寧宗書詩兩說。主張孝宗者將時間定為退位五十歲（淳熙十六年，1189 年）前之作，[69] 而夏珪在孝宗時已入朝供奉。如此，則《觀瀑圖》（圖 61-5）、《湖畔幽居》（圖 60-17-8）諸圖是在其前或在其後，恐難定奪。主張寧宗書者，則可續於《山市晴嵐》之後。惟主孝宗者，於書風之比對又較具體。作者意以書畫皆精，詩句出蘇軾〈與秦太虛〉，宋人喜蘇詩，自高宗時起即蔚為社會風氣，士人聚會，「建炎以來，尚蘇氏文章，學者翕然從之，而蜀士尤盛。亦有語曰：『蘇文熟，喫羊肉；蘇文生，喫菜羹。』」[70]

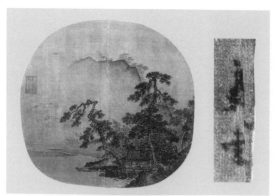

圖 61-5　夏珪，《觀瀑圖》，臺北故宮藏。

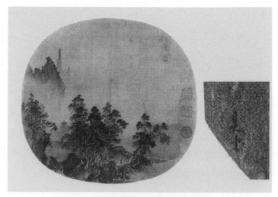

圖 61-6　夏珪，《煙岫林居》，北京故宮藏。

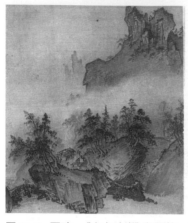

圖 61-7　夏珪，《山市晴嵐》與署款，紐約大都會博物館藏。

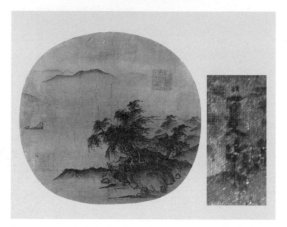

圖 61-8　夏珪《風雨行舟》（畫見圖 60-17-9）右方樹枝下署款，波士頓美術館藏。

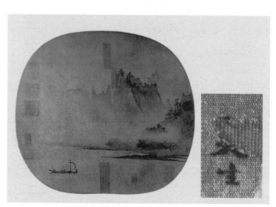

圖 61-9　夏珪，《煙江帆影》如「生」字，應是珪，克里夫蘭美術館藏。

圖 61-10　夏森，《戲猿圖》與署款，克里夫蘭美術館藏

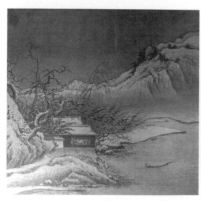

圖 61-11　夏珪，《雪堂客話》與署款，北京故宮藏。

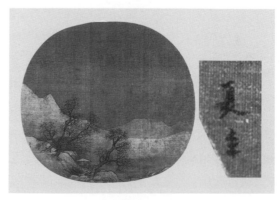

圖 61-12　夏珪，《山莊暮雪》與署款，京都私人藏。

意以為孝宗留有此書頁，而夏珪適有此畫；乃至於夏珪奉命理宗，依詩作畫，裝裱成集，如前述鈐上理宗「御府圖書」印，成為宮廷收藏，也符合理推想。

　　存世的「夏珪款」，書風相當一致。但有一問題，是夏「圭」？夏「珪」？夏圭之「圭」字，是否有「玉」部旁？從字最大的《十二景山水》，左旁顯然有一直畫，這是「玉」部快寫，簡省而成？還是三橫一豎，筆畫糊成一豎？當這些小字，簽寫時，成了「圭」字上一「土」部，第三筆下筆重壓，成一稜角。

　　克里夫蘭美術館《煙江帆影》成了「生」字（圖 61-9），何人是「夏生」？還是一時快寫之誤差，若比之《十二景山水》款：「珪」字，亦是三橫。所以還是「珪」字解。此畫精謹，若帆船及遠山，畫法可在無款名作《溪山清遠》之際，或之前。又《戲猿圖》署款，「夏」字下「雙木」做左小右大，是夏珪之子，「森」字之押（圖 61-10）。[71]

　　《雪堂客話》（圖 61-11），署「臣夏珪」，款字固有別於夏珪，畫風亦不類。夏珪《山莊暮雪》（圖 61-12）與《梧竹溪堂》（圖 61-13），「珪」字作「二土」，且用筆過於方挺，不類夏珪諸作，[72] 當偽。學不像者見《風雨水圖》（圖 61-14），此畫有「雜華室印」，[73]可視為十五世紀之際傳入日本。東京國立博物館的夏珪《山水圖》（圖 61-15，又名《唐繪手鑑「筆耕園」》）其款也是如此。

　　「馬、夏」的聲名大，偽款也就不勝枚舉。宋夏森《飛閣觀濤》（《集古名繪冊》），此夏森款之偽件（圖61-16）。又臺北故宮藏有明人夏森者。

圖 61-14　夏珪，《風雨水圖》與署款，根津美術館藏。

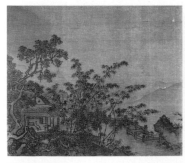

圖 61-13　夏珪，《梧竹溪堂》與署款，北京故宮藏。

圖 61-15　夏珪，《山水圖》，又名《唐繪手鑑筆耕園》，東京國立博物館藏。

圖 61-16
夏森，《飛閣觀濤》
偽件，臺北故宮藏。

圖 61-17　夏珪，《溪山無盡圖》尾段及款，國立歷史博物館藏。

又臺北國立歷史博物館藏夏珪《溪山無盡圖卷》（圖 61-17），有款「臣夏珪進」。書風款識畫風，不同於此。就夏珪雖是偽品，惟文嘉《鈐山堂書畫記》曾記夏珪《溪山無盡圖卷》，籍沒嚴嵩家藏物：「一匹紙所畫，紙長四丈有咫。紙墨皆佳，精神煥發，神物也。圖藏石田先生家，後歸陳道復氏，復在吳中徐默川家，余屢獲見之。」[74] 整卷無沈周印、陳道復（淳）印，然「一匹紙所畫」無接縫，實為造紙史上名跡。

（六）李迪、林椿、吳炳

李迪（活動於 1162–1224）畫款的署年，說明了他歷經孝宗到寧宗三朝。畫目如下：

《風雨歸牧》孝宗淳熙甲午（1174）臺北故宮博物院藏（圖 62-1）

《狸奴小影》孝宗淳熙甲午（1174）臺北故宮博物院藏（圖 62-2）

《雪竹寒禽》孝宗淳熙十四年（1187）上海博物館藏（圖 62-3）

《楓鷹雉雞》寧宗慶元丙辰（1196）北京故宮藏（圖 62-4）

《白芙蓉》寧宗慶元丁巳（1197）日本東京國立博物院藏（圖 62-5）

《紅芙蓉》寧宗慶元丁巳（1197）日本東京國立博物院藏（圖 62-6）

《雞雛待飼》寧宗慶元丁巳（1197）北京故宮藏（圖 62-7）

《獵犬》寧宗慶元丁巳（1197）北京故宮藏（圖 62-8）

這八幅署款，時間相距超過二十年，然書法的結體與用筆保有其一致性，也是所見南宋家中楷書款之最有修養者。「迪」字也小於「李」字。《風雨歸牧》、《狸奴小影》文句相同，《風雨歸牧》用的筆是稍鈍，到了《雪竹寒禽》，時間相差十三年，運筆的熟練度，加以使用新筆，筆鋒細勁而銳利，用筆的流利度，遠過於前者，但在結體姿態，如「歲李迪畫」，幾無改變。

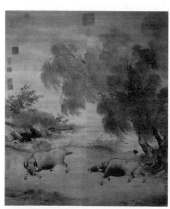

圖 62-1　李迪，《風雨歸牧》與署款，1174 年，臺北故宮藏。

圖 62-2　李迪，《狸奴小影》與署款，1174 年，臺北故宮藏。

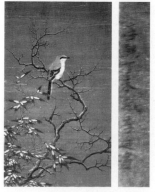

圖 62-3　李迪，《雪竹寒禽》與署款，1187 年，上海博物館藏。

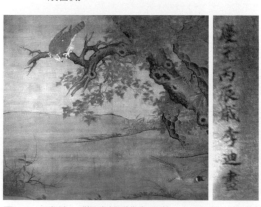

圖 62-4　李迪，《楓鷹雉雞》與署款，1196 年，北京故宮藏。

圖 62-5　李迪，《白芙蓉》與署款，1197 年，
　　　　東京國立博物館藏。

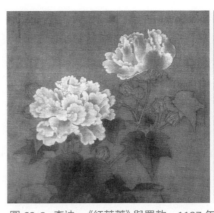

圖 62-6　李迪，《紅芙蓉》與署款，1197 年，
　　　　東京國立博物館藏。

圖 62-7　李迪，《雞雛待飼》與署款，1197 年，
　　　　北京故宮藏。

圖 62-8　李迪，《獵犬》與署款，1197 年，北京故宮藏。

圖 62-9　李迪，《宿禽急湍》與署款，克里夫蘭美
　　　　術館藏。

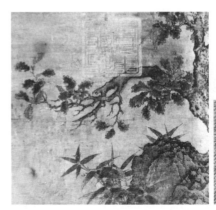

圖 62-10　李迪，《古木竹石》與署款，波士頓美術
　　　　　館藏。

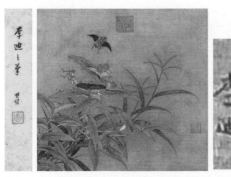

圖 62-11　李迪，《秋卉草蟲》與署款，臺北故宮藏。

圖 62-12　李迪，《貍奴蜻蜓圖》與署款，日本爽籟
　　　　　館舊藏。

《風雨歸牧》（圖62-1）成畫於孝宗淳熙（1174），上裝有詩塘，有宋理宗題七絕一首：「冒雨沖風兩牧兒，笠簑低縮綠楊枝。深宮玉食何從得，稼穡艱難豈不知。」款署「緝熙殿書」，鈐「御前之印」（此印當偽）。詩與畫意貼切，如是畫成後為宮廷所藏，理宗題詩裝裱，則此畫更無用疑。

《宿禽急湍》（圖62-9）藏克里夫蘭美術館，無繫年，「李迪」兩字寫法與《雪竹寒禽》相接近，成畫年代當在此頃。就題材來說，這兩幅也是捉勒的猛禽。波士頓美術館藏的《古木竹石》（圖62-10），幅右下有「李迪」兩字款，「字蹟輕弱，墨色慘淡」，與畫中之墨色並不一致，被疑為後加。[75] 就字蹟比較，此「李迪」書寫是細瘦，「李」字「木」部，一撇一捺趨於均衡，「迪」之「辵」收筆，未如所舉諸畫是「尖捺」。就畫幅而言，右邊緣樹幹不完整，顯然被裁切。此幅題材畫法可與《楓鷹雉雞》（圖62-4）、《宿禽急湍》（圖62-9）相對應，原畫應有如上兩幅之「點題」禽鳥，始稱完整。宋畫冊頁，無款居多，大畫損毀，乃至一畫切成多份，這是常見的手法。

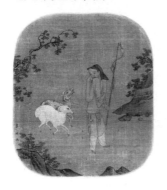

又臺北故宮藏李迪《秋卉草蟲》（圖62-11），款字雖小，卻一如前有年款諸件，「木」部左低右高，攲側之感是多數李迪畫款的特徵。

日本爽籟館舊藏李迪《貍奴蜻蜓圖》，款「紹熙癸丑歲（光宗四年，1193）李迪畫。」（圖62-12）書體欲學「慶元」諸款，然款印皆不像。

《牧羊》（圖62-13），其款書完全不同這幾件，再就畫風水準，也是不出於李迪。無年款的

圖62-13　李迪，《牧羊》與署款，北京故宮藏。

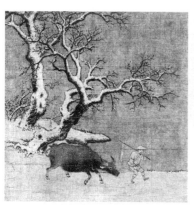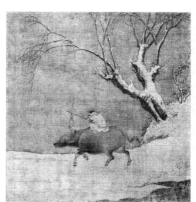

62-14A

62-14B

圖62-14A, B　李迪，《雪中歸牧》雙幅與其署款，無年款，日本大和文華館藏。

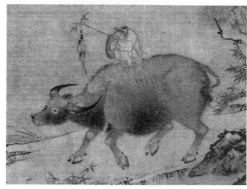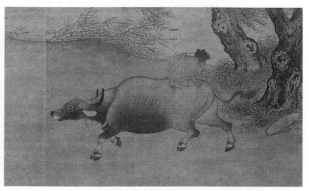

圖62-15　無款《歸牧荷雉》的局部，
　　　　　美國弗利爾美術館藏。

圖62-16　李迪，《風雨歸牧》（見圖62-1），牛的特寫。

《雪中歸牧》雙幅，也只各題「李迪」（圖62-14A，B）兩字，右幅字跡雖已不清，也可能絹粗拒墨，字題於隱密處，惟與上舉有所差異。這該如何解釋？《雪中歸牧》右幅「牛」（圖62-14A）與《風雨歸牧》，同一稿（圖62-1）；左幅的「牧童掛蓑騎牛」（圖62-14B）也與弗利爾美術館的《歸牧荷蓑》（圖62-15）相類似，只是「牛」的腳步相反，將弗利爾的牛「鏡轉」，又與《雪中歸牧》左幅相似（圖62-14B）。[76] 此「牛」之雷同，或許來自李迪個人所得的畫稿應用。就畫的比較，較早年的《風雨歸牧》，牛之毛絲烘染（圖62-16），細緻盡極，乃至柳枝迎風搖曳，都是能事之所極。《雪中歸牧》雙幅，畫也不能不謂精工，相對於《風雨歸牧》，精要之餘，有其返「樸」的特色。這可否意味著年已長，簽款有其老態，無「慶元」款書體之如新硎發刃，意氣風發了。[77] 或是為後填。

妄加「李迪」款者，則見臺北故宮藏《宋人集繪冊》之《秋葵山石》（圖62-17-1）。此狗又與北京故宮所藏無款《蜀葵犬蝶》（圖62-17-2）之犬為「鏡轉」，然《秋葵山石》之狗與石上之貓，兩相呼應，手法更完美且勝一籌，可見同一畫家之為市場需求的手法。此類花園犬貓題材，存世尚有上海博物館則《秋庭乳犬》（圖62-17-3），日本大和文館藏傳為毛益筆《萱草遊狗圖》、《蜀葵遊貓圖》（圖62-17-4，5），諸畫風格一致是南宋無疑，惜均未能有款識來印證出於何人之手。

林椿（生卒年不詳，浙江錢塘人，南宋孝宗淳熙年間〔1174–1189〕任畫院待詔）《寫生海棠》（《宋元集繪冊》，圖63-1），因正改圓而「椿」字僅存「木」；又見《橙黃橘綠》（《紈扇畫冊》，圖63-2）與《寫生玉簪》（圖63-3），這三件臺北故宮的作品署款，字體細瘦，略顯豎長。另，北京故宮所藏《葡萄草蟲》（圖63-4）；上海博物館之《梅竹寒禽》（圖63-5），也是一致的書寫風格，款「林椿」兩字大小相等。又北京故宮之《果熟來禽》（圖63-6），「林椿」兩字較扁平，

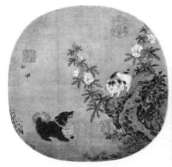

圖62-17-1
李迪，《秋葵山石》與署款，臺北故宮藏。

圖62-17-2
無款《蜀葵犬蝶》，遼博藏。

圖62-17-3
無款《秋庭乳犬》，上海博物館藏。

圖62-17-4　傳毛益筆，《萱草遊狗圖》，
　　　　　日本大和文華館藏。

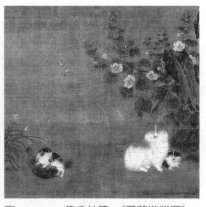

圖62-17-5　傳毛益筆，《蜀葵遊貓圖》，
　　　　　日本大和文華館藏。

圖 63-1　林椿，《寫生海棠》與署款，臺北故宮藏。

圖 63-2　林椿，《橙黃橘綠》與署款，臺北故宮藏。

圖 63-3　林椿《寫生玉簪》，臺北故宮藏。

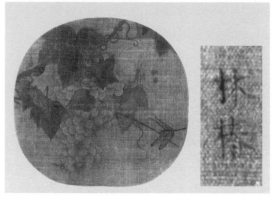

圖 63-4　林椿，《葡萄草蟲》與署款，北京故宮藏。

圖 63-5　林椿，《梅竹寒禽》與署款，上海博物館藏。

圖 63-6　林椿，《果熟來禽》與署款，北京故宮藏。

圖 63-7　傳黃荃，《蘋婆山鳥》，臺北故宮藏。

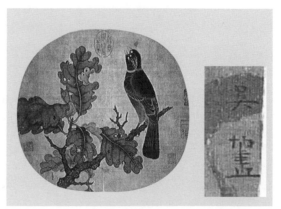

圖 64-1　吳炳，《秋葉山禽》與署款，臺北故宮藏。

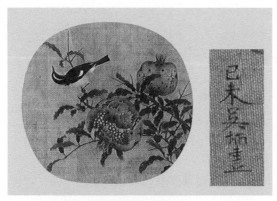

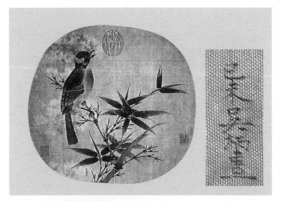

圖 64-2　吳炳，《榴開見子》與署款，臺北故宮藏。　　圖 64-3　吳炳，《叢竹白頭翁》與署款，臺北故宮藏。

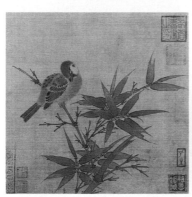

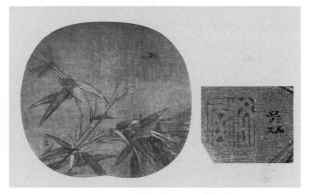

圖 64-4　吳炳，《竹雀圖》與署款，上海博物館館　　圖 64-5　吳炳，《竹蟲圖》與署款，克里夫蘭美術館藏。
藏。

撇捺出鋒銳利，或許時間是較早作品，絹絲橫拉略變其形。臺北故宮傳黃荃之《蘋婆山鳥》（圖
63-7）與有款之《果熟來禽》同稿，色彩之變化，《蘋婆山鳥》顯然多用心。當歸為林椿之一稿兩畫。

　　吳炳（生卒年不詳，毘陵人，南宋光宗紹熙〔1190–1194〕，初任畫院待詔）《秋葉山禽》
（《宋人集繪冊》，圖 64-1）藏於臺北故宮，有款「吳炳畫」三字，「吳炳」兩字有空格，火
部第三筆「撇」，寫成直豎如「木」。此款字之結體，筆畫橫直樸拙，宋多數畫家如此。同
院藏《榴開見子》（《宋元集繪冊》十七開，圖 64-2）、《叢竹白頭翁》（圖 64-3）兩畫款亦一致
署「己未（1199）吳炳畫」，當是成於同時，日本學者所稱之「對幅」。[78]「己未吳炳畫」改
用細尖筆，然結體仍然一致。上海博物館藏《竹雀圖》「吳炳畫」三字（圖 64-4）顯得更成熟，
與克里夫蘭美術館藏《竹蟲圖》（圖 64-5）相比書法水準雖較佳，再與前述兩幅相較，筆畫轉
為較成熟進步，而「吳」字結體是趨於扁，當是後來所作。又，吳炳《竹雀圖》與《叢竹白頭翁》，
其竹枝又是同出一稿，後來者未必勝於前，我總有疑為未必出於吳炳，或出於其工作坊，是
一摹本而變為雀；或者兩組款識，可視為前後時之作。

（七）李嵩

　　整體的宋朝畫作中，「臣」字款的出現並不多。臺北故宮藏《月夜觀潮》（圖 65-1）有一
「臣李嵩」款。從上述的「臣字款」格式是不符合的，字做顏體當是後加。[79]臺北故宮尚有《焚
香祝聖》（圖 65-2）、《水殿招涼》（圖 65-3），也做顏體，款僅見「臣李」兩字之下見有「山」
頭，因本幅由正方改為圓，且姓名之間空一格，所以「高」部不見了？兩畫均為高水準南宋畫，
然其畫風與下列諸多李嵩畫實不一系，或另有他人。

　　從李嵩（約活動於 1190–1264），傳世作品中現藏北京故宮的《貨郎圖》卷上，其款題「嘉

定辛未（1211）李從順男嵩圖」（圖 65-4），「李」下空一格，「從順」字小，「男」下又空一格，「嵩」字也相對地小，這也合於「臣字款」的格式；又見《市擔嬰戲》款「嘉定庚午（1210）李嵩畫」（圖 65-5），與克里夫蘭美術館《貨郎圖》款「嘉定壬申（1212）李嵩畫」（圖 65-6），這三幅的年代，三年相續，書風一致，「李」字的長撇，「定、嵩、畫」諸等字，都可容易地認出同出一手。以小細尖的毛筆書寫，從結體與行氣來看，書法的水準，甚至可以說是一個未具書法修養的人所寫。臺北故宮、北京故宮各有一幅《花籃》（圖 65-7-1，65-7-2）也是同細尖筆調。「李」下雖未見空一格，但「嵩」字也減小，「畫」字大，同出一手，毫無疑義。或許說是時間接近，書風一致。再有意地對比《市擔嬰戲》上的品物題記，如「山東黃葉酒」、「旦淄形吼影，莫瑤問前呈」即知（圖 65-8）。

作為李嵩款，書寫成熟的是臺北故宮藏《天中水戲》（圖 65-9），「李」字的長撇與「嵩」字內的高字橫長畫及彎折，都足證與兩幅《花籃》出於一手，這也見之於《朝回環佩》（圖 65-

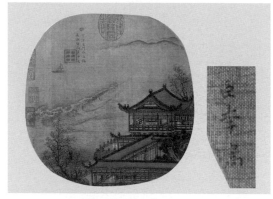

圖 65-1　李嵩，《月夜觀潮》與署款，臺北故宮藏。

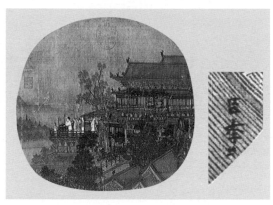

圖 65-2　李□，《焚香祝聖》與署款，臺北故宮藏。

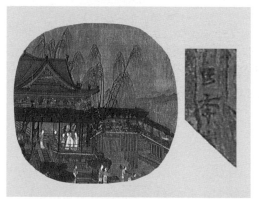

圖 65-3　李□，《水殿招涼》與署款，臺北故宮藏。

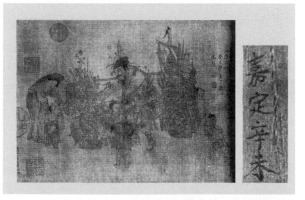

圖 65-4　李嵩，《貨郎圖卷》與署款，北京故宮藏。

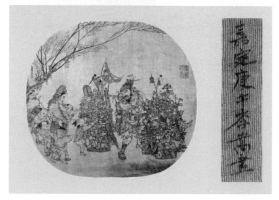

圖 65-5　李嵩，《市擔嬰戲》與署款，1210 年，臺北故宮藏。

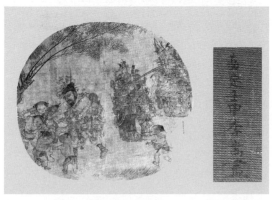

圖 65-6　李嵩，《貨郎圖》與署款，1212 年，克里夫蘭美術館藏。

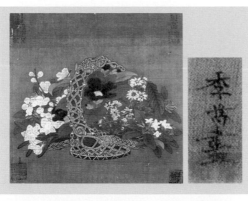
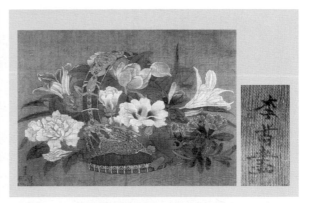

圖 65-7-1 李嵩，《花籃》與署款，臺北故宮藏。　　圖 65-7-2 李嵩，《花藍》與署款，北京故宮藏。

圖 65-8　李嵩，《市擔嬰戲》上之題字。　　　　圖 65-9　李嵩，《天中水戲》與署款，臺北故宮藏。

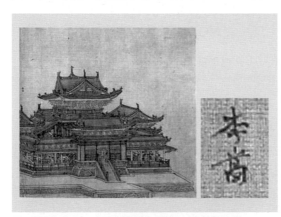
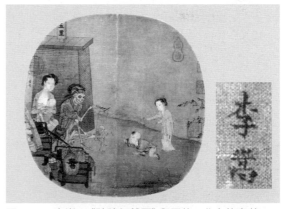

圖 65-10 李嵩，《朝回環佩》與款，臺北故宮藏。　　圖 65-11 李嵩，《骷髏幻戲圖》與署款，北京故宮藏。

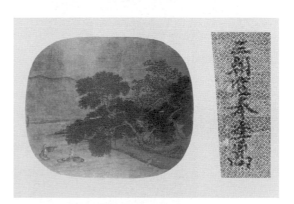

圖 65-13　李嵩，《秋林放牧》與署款，臺北故宮藏。

圖 65-12
李嵩，《明皇鬥雞圖》與署款，克里夫蘭
美術館藏。

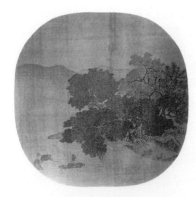

圖 65-14　無款《夕陽歸犢》，臺北故
　　　　宮藏。

10）。《骷髏幻戲圖》（圖 65-11）與《明皇鬥雞圖》（圖 65-12）兩幅的風格既與諸「貨郎」不同，兩幅也各自不相同。兩幅款題的書風植基於顏字體，只是轉折與出鋒更加敏銳。

　　一個畫家會有這兩種不同的款署？從「慶元三款」的纖細尖銳少有書法修習水準，轉為以顏體基礎的書法，就一個畫家的常態，無不可能，但時間的推演，畫風轉變是否發展一致，也須在考慮之中。《骷髏幻戲圖》中哺乳的女性，也出現在李嵩的《市擔嬰戲》（圖 65-5）中，李嵩的農村女性造形，不但與此幅不同韻味，三幅「貨郎」的鄉野俚俗泥土氣，在《骷髏幻戲圖》中，完全不一樣。李嵩的釘頭鼠尾，且充滿飄忽流動，也不見了。難道一生的風格變異會如此之大。「李嵩」款既不對，《骷髏幻戲圖》不出於李嵩，也就不言而喻了。[80]

　　畫家的職銜，屢見於宋人的著錄，李嵩《明皇鬥雞圖》款「三世待詔錢唐李嵩畫」（圖 65-12）。[81]《明皇鬥雞圖》比對李嵩《花籃》圖的設色，色感也不一，若論李嵩畫諸「貨郎圖」，人物造型，結構準確，體態生動。衣紋描法，用筆釘頭鼠尾，細勁綿長，神氣奕奕欲動。《明皇鬥雞圖》其所繪之人物器具，不符如此形容，遠非一流畫家所應該的水準。李嵩家族以三世宮廷畫師為榮，作偽者就此命筆，又見有《秋林放牧》（《名繪薈萃冊》第四幅）（圖 65-13）款署「三朝應奉李嵩」，這也是款署與畫風完全不一的偽李嵩，而此幅同一稿，則見無款之《夕陽歸犢》（《紈扇集錦冊》）（圖 65-14），更知其偽。

　　李嵩「貨郎」、「花籃」諸圖，可說已是一代名筆，成熟的畫技，畫上款書，是如此無傳統書法水準的書法訓練，而《明皇鬥雞圖》款是成熟的書法，反而畫不如款水準，豈有書法成熟時，畫反而轉差。那畫之歸屬非李嵩，就不必贅言了。《赤壁圖冊》（圖 65-15-1），款已

圖 65-15-1　李嵩，《赤壁圖冊》與署款，納爾遜美
　　　　　術館藏。

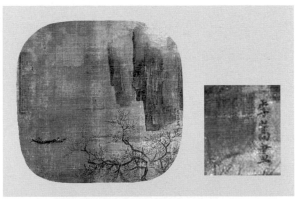

圖 65-16　李嵩，《春江泛棹》與署款，臺北故宮藏。

圖 65-15-2
無款《赤壁
圖》，臺北故
宮藏。

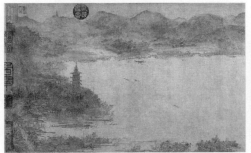

圖 65-17　李嵩，《西湖圖卷》與署款，上海博物館藏。

模糊，依然可見還是同於顏體者。畫中用筆的鈍，墨之黑，與臺北故宮《歷代畫幅集冊》無款《赤壁圖》（圖 65-15-2）是同稿同畫法，其非李嵩可確定。近似的縱一葉之扁舟畫意《春江泛棹》（圖 65-16）所具款「李嵩畫」，也是偽加。至於《西湖圖卷》（圖 65-17），款亦是顏體之成熟者，畫法短筆為骨，染成一派煙雲景緻，這與李嵩所常見不一，從款來判斷，就該不是「李嵩」畫了。

自左起，圖 65-18B 李在《歸去來兮圖卷》之二《臨清流而賦詩》；圖 65-18C 之三《雲無心而出岫》遼博藏。圖 65-18D《琴高乘鯉圖》上海博物館等三件作品署款。

改款李嵩畫的一例，又見於弗利爾美術館藏的《搜山圖卷》（妖精打架），款為「圖畫李嵩」（圖 65-18A）。「嵩」字明顯是刮款後補，下有印「莆田開國」。李霖燦教授以此印當為明朝李在，於論文後加註高居翰信：「近得遼博藏畫集上得見一李在畫卷，樹石畫法與簽名皆與本卷極相近似，是又增加一力證也。霖燦再識。」[82] 所說應是《歸去來兮圖卷》之二《臨清流而賦詩》、之三《雲無心而出岫》。將其題款並置，又上海博物館《琴高乘鯉圖》、臺北故宮《圯上授書》之款又是另一寫法。今將李在諸款並陳（圖 65-18B、C、D、E），可以判斷。又明吳承恩（1510–1582）有〈二郎搜山圖歌〉一首：「李在唯聞畫山水，不謂兼能畫鬼神，……猴老難延欲斷魂……」[83] 所述畫中有「猴」，可能是此《搜山圖卷》。可見一人款字之變化。

傳馬永忠「錢塘（今杭州）人。寶祐（1235–1258）間畫院待詔。畫道釋、人物師李嵩，嵩多令其代作」，[84] 代筆者水準有差距，畫風當是接近，且款例由本人書寫。如熟悉的馬遠為其子馬麟代筆方是。

| 65-18A | 65-18B | 65-18C | 65-18D | 65-18E |

圖 65-18A　《搜山圖卷》的署款，弗利爾美術館藏。
圖 65-18B　李在，《歸去來兮圖卷》之二《臨清流而賦詩》
圖 65-18C　《歸去來兮圖卷》之三《雲無心而出岫》，遼博藏。
圖 65-18D　《琴高乘鯉圖》，上海博物館等三件作品署款。
圖 65-18E　《圯上授書》的署款，臺北故宮藏。

（八）梁楷

梁楷（活動於 13 世紀前期）的畫款，表明身分者有二，東京國立博物館藏《釋迦出山圖》題「御前圖畫梁楷」（圖 66-1）；北京故宮的《三高遊賞圖》「御前圖畫梁楷筆」（圖 66-2）。兩相比較，《釋迦出山圖》題寫較為自然，每字的結體往左下傾斜，豎筆偏鋒重壓，有其一體性，書法的面貌，頗具個性。梁楷兩字連寫，且與「御前圖畫」有空格。「御前圖畫梁楷筆」，筆畫大體均勻，豎筆偏鋒重壓，不特意加重，書寫此題款，應是步趨《釋迦出山圖》，

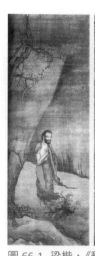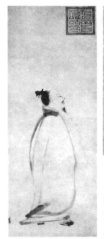

圖 66-1　梁楷，《釋迦出山圖》與署款，
　　　　東京國立博物館藏。

圖 66-2　梁楷，《三高遊賞圖》與署款，
　　　　北京故宮藏。

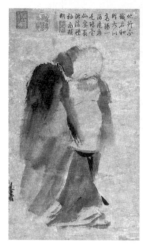

圖 66-3
梁楷，《潑墨仙人》與署款，臺
北故宮藏。

圖 66-4
梁楷，《李白行吟》
與署款，東博藏。

但在結體往左下傾斜與運筆顯然是少了提頓，都是與所見梁楷題款不同。《三高遊賞圖》在存世的梁楷畫作中，風格也難有關連，此款當是仿作。[85]

　　梁楷的畫作偏於狂筆揮霍及禪意者，款題也是充滿豪縱，這見之於臺北故宮《潑墨仙人》（圖66-3）與東京國立博物館《李白行吟》（圖66-4）。這兩件署款都是略帶破筆的書寫，也一樣的有結體往左下傾斜，豎筆偏鋒重壓的一體性。《李白行吟》的「楷」字，已然下筆花押化，然兩件的筆調還是一樣的，《李白行吟》領口用墨情趣上也與《潑墨仙人》有見微知著的相通。

　　再觀東京《六祖截竹》（圖66-5）、《六祖破經》（圖66-6）與香雪美術館《布袋和尚》（圖66-7）等，「梁楷」款雖無破筆，重墨書寫，卻誇大「木」部，橫左溢出，下筆重，兩字連體，以「梁楷」都是「木」部首，在此合用，而將「皆」部縮小。唯《六祖截竹》之「皆」部，猶交代出一「匕」，但《六祖破經》梁之「刃」第一橫筆已無交代，反是一點一撇，下方之「梁楷」「木」旁及「皆」，筆順也交代不清，乃至「日」部成一團。《布袋和尚》之「梁」字，上部成豎長體，「楷」部也是筆順交代不清，「日」又成一團，結體已拉更豎長。再就《布袋和尚》上方大川贊，「只是題款的風格，與大川普濟的其它墨蹟風格稍為不一樣，而且已知題跋部份遭裁切」，[86] 可見此畫之可疑。就宋畫所見，或者《潑墨仙人》、《李白行吟》的所具厚重趣，梁楷晚期有如此轉變，也無法解釋，疑此兩畫為後加款。[87]

　　從《潑墨仙人》（圖66-3）款書的下筆自信，畫技水準的高妙，不知以何理由被部份研究

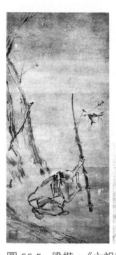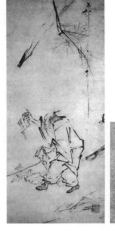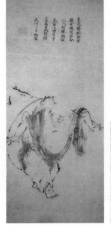

圖 66-5　梁楷，《六祖截竹》與署款，東京國立博物館藏。

圖 66-6　梁楷，《六祖破經》與署款，東京國立博物館藏。

圖 66-7　梁楷，《布袋和尚》與署款，香雪美術館藏。

學者懷疑為後世仿本。[88] 此中研究，以收藏在日本的禪意性梁楷畫作作出風格的對比，也深入文獻的引證，分析不可不謂細入。然論畫自其異者以觀之，中國畫作，一稿兩畫，多不勝舉，豈有兩兩彌合如一，即便自我連續簽名兩次，也無法勘合。只問異，何不問同異之間，同之多？異之多？以小異即論斷其非，恐是以一「小知」推論「大不知」，刻舟求劍，那有解期。從現存畫史所有的畫家，又有何人能有如此下筆風雨快，達此水準。有此水準的畫家，又何必借殼他人，大可自立門戶。畫史上，固然名不見經傳的好畫不少，此畫署款，既能順理，何必空現治絲益棼？況且款書，「木」之款在前，「並木」之款隨後之中間過渡證明。

　　疑《潑墨仙人》為後出模本，具體指出，「在形體的描繪上，已有許多把握不正確的地方。另外，在其腹部與左襟之間，左襟的外圍，肚腹與腰帶之際，以及裙腰上方等處，有淡而滯弱的線條，這些線條的力道疲軟而不連續，隱匿在刷染而成的筆觸邊緣，如不仔細觀察，幾乎難以查覺，應該是作畫之初所打的底稿……」。疑者據此認為是辨認逸品摹本的線索之一。又，「腰裙上方無端缺了一角，既非破損，也非袖口的折痕，這似乎起於因摹寫時誤解了原作的身體結構而產生的狀況……」（圖 66-3），[89] 前者所述之細線，不能視為打稿定位，一般以此畫之水準，《潑墨仙人》成畫於俄傾，下筆前是經過千錘百鍊，如此簡單構景，實不必打稿，即使要是打稿，也不只有此一線條而已，有之是以指甲畫痕即可，再必須是淡墨線如胸前所見。此「淡而滯弱的線條」，一般來說是開叉的筆毫，無意中下筆所見的牽絲。其二，

圖 66-8　梁楷，《芙蓉水鳥》與款署，臺北故宮藏。

疑者未從宋人服裝考慮。宋人外衣（袍），長度在膝與踝之間，褲管是露出的，如前舉紐約大都會博物館的馬遠《觀瀑圖》，可見褲管；又《靜聽松風》主人一樣袒胸露乳，更畫出寬鬆之大褲管。或著上衣下裳，或單著裙，裙裳也露出衣袍下，本圖或《靜聽松風》只著一件袍，或著裙，褲管外露，因此本畫鞋上褲管是留白，再勾邊。畫中衣衫襤褸不整，但卻衣褲分明。再說大寫意畫，「腰裙上方無端缺了一角」，意到筆不到是常態，這

是無毋庸置疑的。宋畫以筆墨厚潤，本畫非後來趨於澆薄之元、明所出。

上述諸件是世所熟悉。臺北故宮藏梁楷《芙蓉水鳥》（《宋元集繪冊》，圖66-8），比對上述的署名排比，「梁楷」款字細小而不礙畫面，且書風水準是稚拙的，筆畫尖細，轉折處重壓，也是後來所發展的雛型，尤其是「楷」字的結體，並不勻稱。從字的程度由生而熟，本幅做為梁楷存世早期作品是恰當的。再以描繪的是江南水鄉情景，各種顏色暈染，溫馨感人，梁楷同於南宋諸般畫家所流行小景畫，整幅畫面精工秀美，從筆法的運用，並不是大成的高水準，正是做為其後發展的詩意題材的前導。

近於楷書款的「梁楷」兩字，連畫排比，意以為最為早期。此從畫之題材皆是文雅詩意，相對於後來逃禪入道，無拘無束，可以知曉。前舉梁楷《釋迦出山圖》（圖66-1），因畫幅較大，「梁楷」兩字，用筆的提按撇勾清楚，可以和《芙蓉水鳥》（圖66-8）相對應。

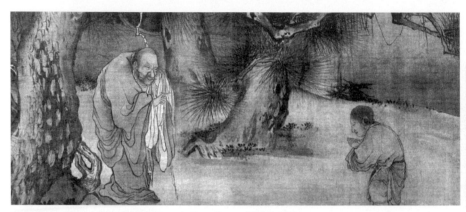

圖66-9-1　梁楷，《八高僧卷》第二段與署款，上海博物館藏。

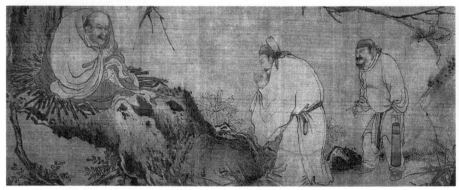

圖66-9-2　梁楷《八高僧卷》第三段與署款，上海博物館藏。

從署款書風的演變，也可視為畫歷的進展。

《八高僧圖卷》（之三）「梁楷」兩字（圖66-9-1，66-9-2），依然筆畫提按清楚，結體也平整成熟。成畫可以在《釋迦出山圖》之後。「梁」字「木」部，儼然是後來東京國立博物館藏《六祖截竹》的先聲。較難令人釋懷的是在畫趣上與技法，難以連貫。

《歸漁圖》（圖66-10）款字雖淡，字的結體筆畫提按，猶然可辨，都是此一時期的共通性。從枯枝的如點似線、皴法的點線，也都能與《釋迦出山圖》及《雪景山水》（圖66-11）相對應。

《秋柳雙鴉》（圖66-12）「梁楷」兩字的寫法，結體依然，所用非尖鋒筆，筆畫較鈍，筆的提按還是如一，也寫得較流利，相對地「楷」字較模糊，這是因字小，也是宋款常出現的通例。從題材與畫意，依然是洲渚水禽的小景，進而近景聚焦的手法。《澤畔行吟》（圖66-13）與《柳溪臥笛》（圖66-14）的款字雖小而模糊，大體猶是如此。可續上舉諸畫之後。

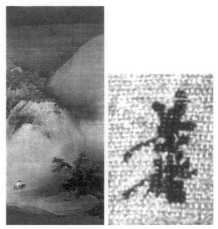

圖 66-10　梁楷，《歸漁圖》與款署，弗利爾美術館藏。

圖 66-11　梁楷，《雪景山水》與款署，東京國立博物館藏。

圖 66-12　梁楷，《秋柳雙鴉》與署款，北京故宮藏。

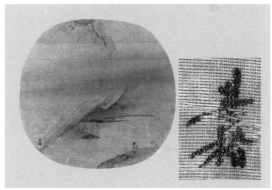

圖 66-13　梁楷，《澤畔行吟》與署款，紐約大都會博物館藏。

圖 66-14　梁楷，《柳溪臥笛》與署款，北京故宮藏。

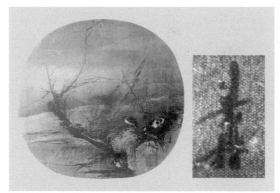

圖 66-15　梁楷，《寒塘圖》與署款，哈佛沙可樂美術館藏。

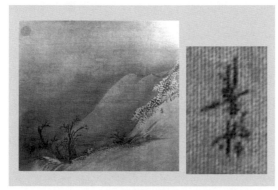

圖 66-16　梁楷，《雪棧行騎》與署款，北京故宮藏。

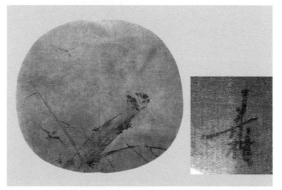

圖 66-17　梁楷，《疏柳寒鴉》與署款，北京故宮藏。

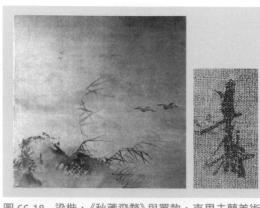

圖 66-18　梁楷，《秋蘆飛鶩》與署款，克里夫蘭美術館藏。

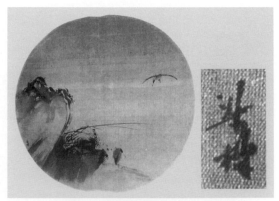

圖 66-19　梁楷，《鷺圖》與署款，MAO 美術館藏。

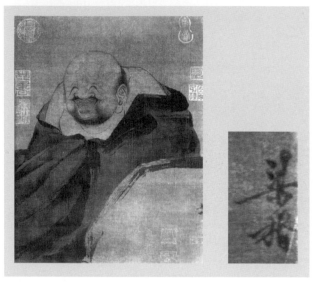

圖 66-20　梁楷，《布袋和尚》與署款，上海博物館藏。

圖 66-21　梁楷，《寒山拾得》與署款，MAO 美術館藏。

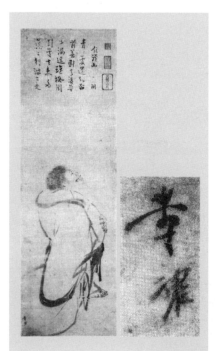

圖 66-22　李確，《布袋》與署款，京都妙心寺藏。

《寒塘圖》（圖 66-15）款字結體漸不經意，走向率意，字體轉成豎長。寫來都是轉趯無心於提按，可視為署款再變。《雪棧行騎》（圖 66-16）、《疏柳寒鴉》（圖 66-17）諸畫都是這一類。畫境也轉為蕭疏，是逃禪之預告，其後有轉為前述《潑墨仙人》之畫風。《秋蘆飛鶩》（圖 66-18），「梁」字「木」部最後一筆，寫成長撇，未見於存世諸例。

《鷺圖》（圖 66-19）「楷」字，行筆不明，兩幅的減筆皴法，水分淋漓，簡約卻失其厚重，作為早期出現減筆的現象，恐也令人困惑。

《布袋和尚》（圖 66-20），署款只是步趨行楷一類，差距頗大。畫是好，非梁楷筆。款字寫得最為糊里糊塗的是《寒山拾得》（圖 66-21）的「梁楷」款，疑是補筆，其畫筆調單薄，大筆畫之厚重感不足，當非梁楷。這反近於梁楷的學生李確所畫《布袋》（圖 66-22）。

翁萬戈收藏《黃庭經神像卷》，唯一款署「臣梁楷」（圖 66-23），也為楷書款。「臣」字小書，「梁楷」兩字一如

圖 66-23　梁楷，《黃庭經神像》「臣梁楷」款，翁萬戈收藏。

所有的「梁楷」款，並無「楷」字前空一格及小書的格式。如以此款與《芙蓉水鳥》相比，字是進一步成熟，梁楷《黃庭經神像卷》畫風上看來與其它作品，難有關連。評論者據畫史所載，梁楷師承賈師古，賈氏又學李公麟的記載，考訂此圖延續李公麟的傳統，被視為梁楷真跡。[90]這說詞難免是較為籠統的推理，未能緊扣於梁楷畫歷中的相關作品，得到定位。對於此畫之水準，難臻梁楷，也有學者持論。[91]如將此畫年置於《芙蓉水鳥》之後，諸文雅詩意圖前期，或許也可說得通，畢竟畫呈現的丰神與《釋迦出山圖》相去甚遠。此外，也得考慮乃至認定，這是一幅如傳世名作宋武宗元《朝元仙仗》（或八十七神仙卷）的「小樣」，那就另當別論。

　　若以另類思考，如梁楷之宋朝畫家，單一人存世作品，可供繫年細節比對，有其難度，考慮及此，論斷的標尺，還得隨機應變。這可以前舉宋寧宗趙擴時的《慶元條法事類》規定：「諸文書奏御者，……『臣名小書』。」如此書寫，顯然不符「慶元」重申前令的「臣名小書」。梁楷正是寧宗朝人，有此書寫，實非規範之中。

　　梁楷之填款，尚見於臺北故宮《東籬高士》，「梁楷」（圖66-24）兩字隱於畫幅右下緣。書之結體近於楷書款者，但「梁」字「木」部，無下筆的重頓，或者，只近於了解梁楷款字是來自黃庭堅書風的長槍大戟一體而已。畫家雖非梁楷，然人物松樹於淡墨烘染中，

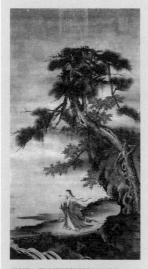

圖 66-24　梁楷，《東籬高士》與署款。

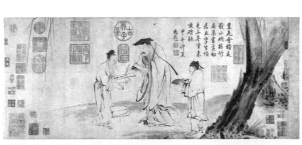

圖 66-25A 梁楷，《右軍書扇》畫款均偽，北京故宮藏。

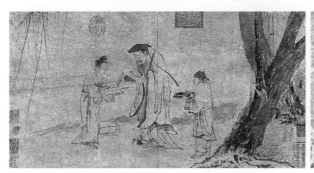

圖 66-25B 梁楷，《山陰書箑》同一稿，臺北故宮藏。

讓人覺得塵霧未消，曉風吹拂，畫境遠離塵世的隱士，持菊傲行於桃花源裏，實為南宋畫佳作。北京故宮藏《右軍書扇》畫款也均偽（圖66-25A）。[92] 此畫又與臺北故宮《山陰書箋》同一稿，署款字體（圖66-25B）也相同，可見是同一批仿造。

（九）記餘

存世宋畫所見，再做排比論述。

宋畫冊頁中，存有「對幅」者不多，臺北故宮所見，又有馬世昌《櫻桃黃雀》（圖67-1）及《銀杏翠鳥》（《歷代集繪冊》，圖67-2）。馬世昌畫史也無考，畫風已無南宋多數之凝重，反多是色彩清新，這是南宋晚期。款署姓名之間猶空一格，姓與名字卻無大小之分。兩幅字蹟畫法一致，當是所謂「對幅」之一證。

古畫作偽，層出不窮，相關本題目，再續話題。

趙令松《花鳥》右下有「右武衛將軍臣令松」款（圖68-1）。案：趙令松字永年，為趙宋宗室，此臣字款，不加姓用本名，一如前舉宋高宗為徽宗詩文序，也只自稱臣及名，無小書。趙令松，「官右武衛將軍，與其兄令穰（神宗、哲宗時人，約1067–1100年）俱以丹青之譽竝馳。善花卉無俗韻。尤工水墨蔬果，但作朽蠹太多是其病也」。[93] 本件下方樹葉正是「朽蠹」太多。臺北故宮又有題名宋徽宗之《花鳥》（圖68-2），畫上「天下一人」押及「御書」印，左下角收藏印「趙孟頫印」及「柯氏敬仲」（九思）皆偽。一如前者，上方左右，出現之「宣和」、「政龢」、「紹興」三印也皆。[94] 兩畫是相同的畫風，尤其是色彩與枯葉，無疑應是同出一手。這兩件，尤其是後者，下方枯葉被切去，原幅應大於現在，難道是兩幅原從一件較大幅裁切而成？這是北宋趙令松的原作，還是後世有意地依枯葉特徵加款？惟畫風是否能至北宋，以現存花鳥畫，宋風格畫葉「朽蠹」，應如無款之《枯樹鸚鵒》（圖68-3）一類。或以有此枯葉

圖67-1 馬世昌，《櫻桃黃雀》與署款，臺北故宮藏。

圖67-2 馬世昌，《銀杏翠鳥》與署款，臺北故宮藏。

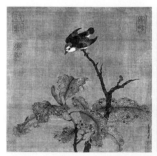

圖68-1 趙令松，《花鳥》與署款，臺北故宮藏。

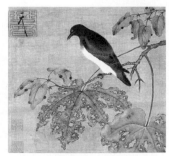

圖68-2 宋徽宗，《花鳥》，臺北故宮藏。

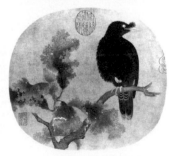

圖68-3 無款，《枯樹鸚鵒》，北京故宮藏。

特徵，且知悉宋人款識，加入目前之款。然畫風色彩清新，疑為如同前舉南宋馬世昌畫，同一時期，或可說是南宋晚期之作。再以出現趙孟頫、柯九思偽印，則填款者當在此後。這兩幅畫不一定是一畫之分二，惟畫中出現複本，也為常態。

五代唐希雅是南唐嘉興（今浙江嘉興）人，初學江南李後主金錯刀書，有一筆三過之法。《古木錦鳩》（《宋元集繪冊》，圖 69-1）畫風未能超越北宋，此款墨蹟淡，當是後所加。日本別有一件傳為宋徽宗之《桃花錦鳩》（東京個人藏，圖 69-2），精工過於此幅，惟其款「大觀丁亥御筆，天下一人」。「御書」印，款印皆與眾不同。因「丁亥御筆」見於韓幹《牧馬圖》（圖 69-3）、《文苑圖》、郝澄《人馬圖》，此三幅書風款印皆一致，且佳於此。《古木錦鳩》、《桃花錦鳩》兩幅，畫當是南宋，而「唐希雅本」作枯枝，恐是未完成畫。

朱銳本以寫「驄綱雪獵盤車」等圖，[95] 師承李郭畫派著名，《盤車圖》（或稱溪山行旅）左方未完整，或是較大手卷裁來，有款「朱銳」（圖 70-1），臺北故宮無款傳為朱銳《雪棧盤車》（《集古名繪冊》，圖 70-2），當是一稿之轉換增減。[96]

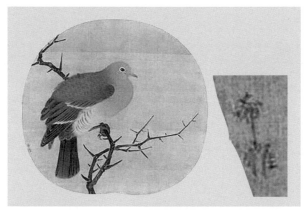

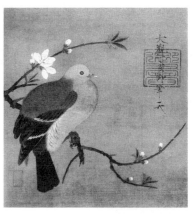

圖 69-1　五代唐希雅，《古木錦鳩》與署款，臺北故宮藏。　　圖 69-2　宋徽宗，《桃花錦鳩》，東京私人收藏。

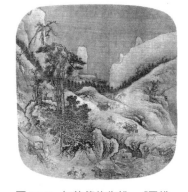

圖 69-3
韓幹，《牧馬圖》徽宗題，臺北故宮藏。　　圖 70-1　朱銳，《盤車圖》（集古名繪冊），或稱《溪山行旅》，與署款，上海博物館藏。　　圖 70-2　無款傳為朱銳，《雪棧盤車》，臺北故宮藏。

圖 71
樓觀，《霜林嘉實》與署款，臺北故宮藏。

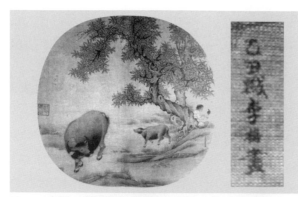

圖72　李□，《牧牛圖》與署款，克里夫蘭美術館藏。
　　　與李梅字

此外，樓觀《霜林嘉實》（圖71）與馬麟《橘綠》（圖60-16）兩畫實是同稿。樓觀《霜林嘉實》款兩字據《石渠寶笈》，判讀為「樓觀」。[97] 對幅有題詩「庭前丹實燦林端，好景偏宜此際觀，尤勝當年公紀事，摘來顆顆薦金柈」，「丹實」為紅色的果實，所詠應不是本幅之「橘」，《霜林嘉實》如同前舉馬麟《橘綠》、林椿《橙黃橘綠》（圖63-2）均是橘，「丹實」是荔枝或石榴。[98] 詩幅當是它處移配而來。

這種名款之不易辨識者，「李□」之《牧牛圖》，《八代遺珍》以「Li Ch'üan」、「Li Ch'üeh」、「Li Ch'un」諸名猜測，[99]《宋畫全集》釋作「椿」。[100] 作者所見，則為「梅」字（圖72），惜「李梅」畫史亦無考。前述張瑀《文姬歸漢圖》（圖44）題款「瑀」字，也難確定。

款之誤讀。李東《寫生秋葵》（《宋元集繪冊》。宋理宗〔1225–1264〕嘗於御街賣畫。）本件以「李東」記名，然細看非「東」字，而是「大忠」或「士忠」（圖73-1）。臺北故宮有籤題范寬《寒江釣雪圖》，見有「李東」之款。[101] 北京故宮別有款「李東」之《雪江賣魚》（圖73-2），「東」字清楚可辨。

錢選《濤聲松韻》（《名賢妙蹟冊》，圖74-1），款「吳興錢選」；北京故宮藏無款本《松澗山禽》（圖74-2），「錢選」優良畫與款，均與此不同。此畫造境之妙，實屬南宋妙好者。又仇英有一臨本（圖74-3），與北京本《松澗山禽》極度相近。《松澗山禽》有「項墨林鑑賞章」一收藏印，或可為仇英在項元汴家所臨。

一稿多畫，乃至由一稿衍生，這是中國畫常見。畫家學習從稿本入手，「傳移模寫」遠多於「應物象形」如今日所謂對物寫生。存世宋畫寫生稿，當以傳為黃筌《寫生珍禽圖卷》為最著名。畫左沿有「付子居寶習」（圖75-1），雖「墨色浮在畫絹上，顯為後添」，[102] 畫有「睿思東閣」大印，比對《女史箴圖》（大英本）、韓幹《牧馬圖》、《文苑圖》諸印皆一致，則為北宋宣和宮廷藏本。若再以畫法比較，其中之雀與黃筌子黃居寀名作《山鷓棘雀》（圖75-2）比對，雀之畫法，以細線勾勒，墨加於翎，爪之細勾，畫所呈現的風神，也一致，視為北宋本並無不可。這畫法與後來崔白之《雙喜圖》，在畫趣上，真是「視黃氏體制為優劣去取。自崔白、崔慤、吳元瑜既出，其格遂大變」。[103]

此《寫生珍禽圖卷》之展翅小麻雀，見之於傳宋汝志之《雛雀圖》（圖75-3），篁下一小鳥展翅做反轉，[104] 但未必從《寫生珍禽圖卷》出，蓋畫稿輾轉傳抄，轉移運用，複本太多。款之填加，如以《玉堂富貴》為南唐鋪殿花畫法，即加以「金陵徐熙」（圖76），此所謂「馬即韓幹，牛即戴嵩」。

許道寧（約西元11世紀）《雪溪漁父》，款「景祐甲申孟冬十月道寧作雪溪漁父圖」（圖77），此款是後人所加，宋仁宗景祐朝有「甲戌」無「甲申」。本幅取法山石林木於郭熙，皴法山石造型則得之燕文貴，是以不得早於李、郭畫派的北宋。

王詵（約1048–1122）《瀛山圖卷》，本幅畫峻嶺迴溪，山村茅茨，遠水平沙，數艇隱隱。圖後一遠峰山壁題識云：「保寧賜第王晉卿瀛山既覺，因圖夢中所見。甲辰（1046）春四月，夢遊者。」（圖78）圖中絕壑層巒，俱以青綠著色，用筆工細，顯現氣韻古雅的夢中山水。

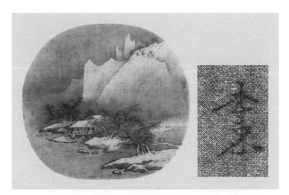

圖 73-1　李東，《寫生秋葵》與署款，宋元集繪冊，　　圖 73-2　李東，《雪江賣魚》與署款，北京故宮藏。
　　　　　臺北故宮藏。

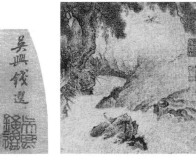
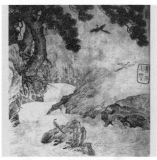

圖 74-1　錢選，《濤聲松韻》與署款，臺北　　圖 74-2　無款本，《松澗山　　圖 74-3　仇英臨本，上海博物
　　　　　故宮藏。　　　　　　　　　　　　　　　　　禽》，北京故宮藏　　　　　　　館藏。

75-1

75-2　　　　　　　　　　　　　75-3

圖 75-1　黃筌，《寫生珍禽圖卷》局部與款「付子居寶習」，北京故宮藏。
圖 75-2　黃居寀，《山鷓棘雀》特寫，臺北故宮藏。
圖 75-3　傳宋汝志，《雛雀圖》，東京國立博物館藏。

「金陵徐熙」

圖 76　徐熙，《玉堂富貴》與款　　圖 77　許道寧，《雪溪漁父》　　圖 78　王詵，《瀛山圖卷》款，臺北故宮藏。
　　　　署，臺北故宮藏。　　　　　　　　款，臺北故宮藏。

全畫山石以一簡單的輪廓線勾勒，再賦以顏色，有古拙之感，近似元代畫家錢選的青綠山水，與王詵現存的其它作品不類。這一款識也非王詵。

　　文同（1018–1079）《墨竹》（《歷朝名繪冊》，圖79），幅上「文同」名款，「文大同小」之差不明顯，字之水準尚佳，然與前舉文同跋《道服贊》，字之點畫轉折，尚差功夫。折竹小景，寫竹幹折而未斷，與同為臺北故宮藏大幅文同《墨竹軸》相比，畫葉之墨色，無文同之「濃墨為面，淡墨為背」。然用筆之力道堅勁，使筆鋒如吐劍，雖是好畫，結組的規律和竹節的筆法，已近元人，時代或在宋元之際。

　　米芾（1051–1107）《春山瑞松》，這一往常被登載的名件，左下角石隙間暗藏「米芾」（圖80）二字，是後人所添附。宋燕肅《山居圖》（《歷代名繪冊》第十一開，圖81）此畫風不到北宋。宋許道寧《松下曳杖》（《歷代名繪冊》，圖82）；劉松年《金華叱石》（《名繪萃珍冊》，圖83），江參（約活動於北宋末南宋初）《千里江山圖》卷（臺北故宮藏），本幅無名款畫上有元代柯九思題：「江參，字貫道，千里江山圖真跡。臣柯九思鑑定。」董其昌亦寫道：「江

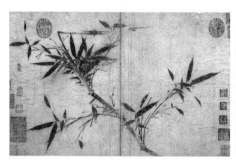

圖79　文同，《墨竹》與款署，臺北故宮藏。

圖80　米芾，《春山瑞松》與署款，臺北故宮藏。

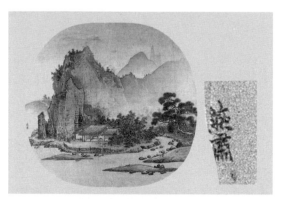

圖81　燕肅，《山居圖》與款署，臺北故宮藏。

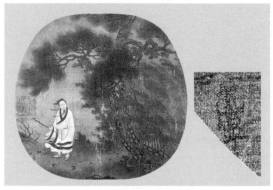

圖82　許道寧，《松下曳杖》與款署，臺北故宮藏。

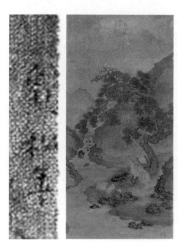

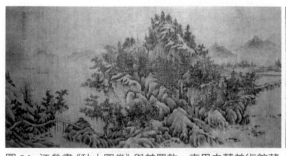

圖84　江參畫《秋山圖卷》與其署款，克里夫蘭美術館藏

圖83　劉松年，《金華叱石》與
署款，臺北故宮藏。

參畫，董其昌藏。」遂定名為「江參」畫，藏於克里夫蘭之《秋山圖卷》，「江參」兩字款（圖84），顯然是後加。[105] 這種例子不勝枚舉。

名款以畫意加上，歸真《畫虎》（《歷代名繪冊》），本幅的籤題是「元歸真畫虎」，歸真生平不詳，惟五代時期有專門以畫牛虎及猛鳥著名的畫家「厲歸真」。本幅的右邊有「歸真」款，實物所見是有被刮除痕跡。岩石上可見寫有「李□畫」（圖85），此三字之書寫反而合於宋畫格式。那本幅應是出於這位「李」姓的畫家。

從姓大名小有空格之體例，楊世昌之《崆峒問道》（西元 12 世紀）「楊世昌」三字（圖86），有意大小書寫及空格了。《圖繪寶鑑‧補遺》以「道士楊世昌，字子京，武都山人（今甘肅宕昌西）。與東坡遊，善山水」。[106] 楊世昌既為蘇軾友人，並為赤壁遊之吹簫者。惟查《東坡全集》，一詩〈題蜜酒歌〉：「西蜀道士楊世昌，善作蜜酒 醇釅。余既得其方，作此歌遺之。」；另《尺牘》：「道人名世昌縣竹人，多藝。」[107] 何以無一詩文稱其畫？從同名之「馬世昌」，署款之相同格式，且此畫之風格能到北宋也是疑問，況畫上最早之收藏題識，只有明朝人賈

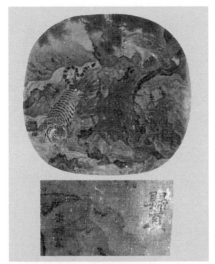

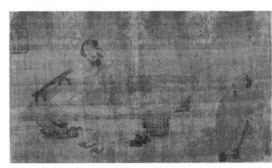

圖 86　楊世昌，《崆峒問道》（西元 12 世紀）與署款，北京故宮藏。

圖 85　歸真，《畫虎》與署款，
　　　臺北故宮藏。

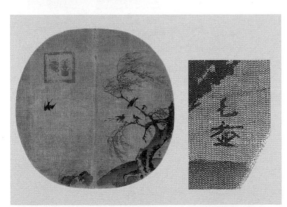

圖 87　毛益，《柳燕圖》與署款，弗利爾美術館藏。

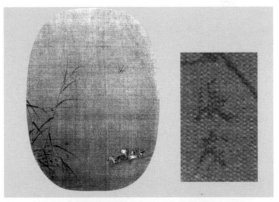

圖 89　張茂，《雙鴛鴦》與署款，北京故宮藏。

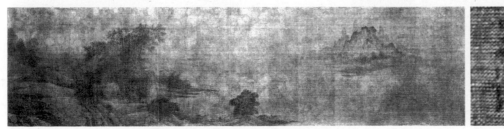

圖 88　王洪，《瀟湘八景圖》與署款，美國普林斯頓大學美術館藏。

郁、楊啟晦之題跋，引首宋□延大字隸書：「崆峒問道」，這也是明朝之習慣。此畫從畫風
恐也難到北宋。我疑是同名之人。

　　毛益《柳燕圖》（活動12世紀下半期。孝宗朝乾道年間）倒是「益字大於毛」（圖
87），且無空格。而王洪款（約1131–1161前後）的一組《瀟湘八景圖》（現藏美國普林斯頓大
學美術館，圖88）與張茂款（光宗朝，1190–1194隸屬畫院）之《雙鴛鴦》（圖89）等，姓名
已無大小之別。劉松年（活動於12–13世紀之際）《羅漢圖》署年是「開禧辛卯」（1207，圖
90-1）；劉松年《醉僧圖》近景坡石上有題款「嘉定庚午畫」（1210，圖90-2），款之書風一致。
雖畫中線條細勁，衣紋轉折方折，風格與《畫羅漢》相類，唯不若精謹細緻，成畫年代既較晚。
何以如此，是退步，還是出自劉松年畫家的工作坊，師徒合作，水準不一格一致。這在畫史上，
似少人研究。[108]

　　兩宋畫家，未必全又精於書法落款。前述所見之外，著名的日本大德寺、美國波士頓、
弗利爾美術館所藏周季常、林庭珪（約活動於1178–1200年間）《五百羅漢圖》，均是不成熟
楷書，「周季常」（圖91）「周」字下半已毀為補筆，姓名之間空格及大小書不明顯；林庭
珪一則，題字至「林」字為僧義紹，「庭珪」才是畫家自寫。「林庭珪」三字（圖92），則
是姓名之間空格及大小書明顯。

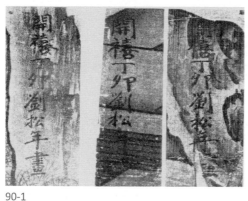

90-1　　　　　　　　　　　　　　　　　　　90-2　　　　91　　　　92　　　　93

圖90-1　劉松年，《醉僧圖》臺北故宮藏。
圖90-2　劉松年，《羅漢圖》署年是「開禧辛卯」。
圖91　　「周季常」《五百羅漢圖》署款，1178年，弗利爾美術館藏。
圖92　　「林庭珪」《五百羅漢圖》署款，弗利爾美術館藏。
圖93　　牧谿，《觀音圖》署款，京都大德寺藏。

圖94-1　徐祚，《魚釣圖》與署款，出光美術館藏。　　　圖94-2　燕文貴，《寒浦漁人》局部，臺北故宮藏。

活動於宋元之際的牧谿（1210?–1270?），名作《觀音圖》（京都大德寺），上署「蜀僧法常謹製」，「法常」兩字小書（圖93）；署款「廣陵徐祚」（圖94-1）的《魚釣圖》（出光美術館），徐祚也活動於宋元之際，署款已無宋制。可視為南宋晚期，已無漸無宋制之慣例。《魚釣圖》之有款，比之於臺北故宮題名燕文貴《寒浦漁人》（圖94-2），可見之漁人蘆葦之相似性，此亦以有款而證無款之《寒浦漁人》畫作，或出於「廣陵徐祚」一流。從有款本，張仲《牧羊圖》（圖45A），比對香港中文大學文物館藏，籤題「祁序牧羊圖」（圖95）就畫風，則可歸為張仲。

　　宋畫款識，到了元朝已然改觀，蘭亭名作《定武本蘭亭真本》後隔水上「臣巎巎謹記」；「虞集奉敕」記上的他本人名字及「臣柯九思」，則無大小書（圖96）。《唐虞世南摹蘭亭序帖卷》卷尾左下「臣張金界奴進」，諸字即是如宋臣款格式（圖97）。時間都在元文宗（圖帖睦爾，1304–1332）時代，已然如此。又如趙孟頫於書信，自報名字，可見小書，然畫之落款，又不如此作法。這反見於元朝具有南宋職業畫家傳統的如孫君澤之《夏秋山水合幅》（圖98）及陸仲淵之《十王圖》（圖99）。這是些少數的例子了。有清一朝臣字款是一大宗，也無此種習慣。

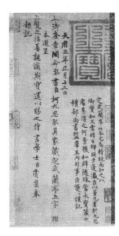

圖 95
祁序，《牧羊圖》香港中文大學
文物館藏。

圖 96
《定武本蘭亭真本》後
隔水，臺北故宮藏。

圖 97
《唐虞世南摹蘭亭序帖卷》卷尾「臣
張金界奴進」，北京故宮藏。

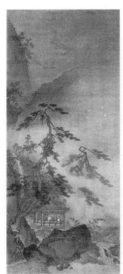
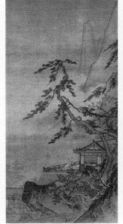

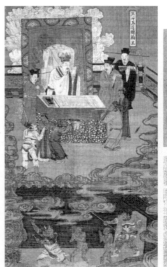

圖 98　孫君澤，《夏秋山水合幅》與署款，
　　　　日本靜嘉堂藏。

圖 99　陸仲淵，《十王圖》，
　　　　日本奈良國立博物館藏。及款。

小結

　　宋畫署款格式，以本文收羅所見，「臣字款」的大小空格書寫形式，大都一體遵守。相對的非「臣字款」，大小空格之遵守，北宋相同之例，大於相異。南宋則是兩款皆有，且越晚期，越失「姓大名小」之例，惟遵守格式者，人數還是較多。

　　本文所討論者為以「款識形態」，「識款」或作動詞解。以今日個人所見，難免掛一漏萬。就所舉諸例，有其偏頗處。行文次序，係按已有共同性者為先，後以馬遠等個人，一因款題例多，二因具有「臣」字款及一般款之別，所以個人為一節。「有款」而認定此畫之歸屬，畢竟是最為基本。本文所舉之宋人署款格式，雖非為絕對性，然當其有違慣例，隨信隨疑，旁徵再引，當也不失為探路討論之一途。

＊本文以《款識宋畫》，宣讀於二○一○年上海博物館舉辦《千年丹青》學術討論會。後再經增刪，以本題刊登於《故宮學術季刊》第三十一卷第四期（2014年夏季）。結集時略有增補。

註釋——

1　Max Loehr, *Chinese Painting With Sung Date Inscriptions, Ars Orientalis*, Vol. IV (1961), pp. 219–284. 本文搜羅資料豐富，或是為當年設備所限，惜未附有圖版，就書寫圖像進一步討論。其中如五代北宋之際的畫作，就半世紀後所見，大都未被採用。然前輩功深，作為本文之探討資料，令人敬服。

2　劉九庵，〈古書畫的款識與書畫鑑定〉、〈書畫題款的作偽與鑑定〉，均收錄於劉九庵，《劉九庵書畫鑑定文集》（香港：翰墨軒，2007），頁27–46、頁47–56。兩文之前段涉及宋畫，惟份量不多。

3　宋・不著人名撰《宣和畫譜》（文淵閣四庫全書本），卷20，頁10。

4　宋・司馬光《書儀》一書，並未提及姓名大小書寫。又此說參見汪永江，〈書儀章法簡論〉，《文化藝術研究》第5卷第2期（杭州：浙江省文化藝術研究院，2012年4月），頁32–38。又彭礪志博士論文《尺牘書法——從形制到藝術》（長春：吉林大學古籍研究所，2006），頁155–156，也述及。此論文資料收集舉例豐富。惟兩文並未註明，唐宋人或前賢有此解釋。此當從歸納之習慣性常識結論。

5　此名銜可對應郭若虛，《圖畫見聞志》（文淵閣四庫全書本），卷3，頁6。董元之生平介紹。

6　徐邦達，《古書畫偽訛考辨》上（江蘇：江蘇古籍出版社，1984），頁88。

7　《慶元條法事類》為南宋謝深甫等於嘉泰二年（1202）編撰而成，收錄於《續修四庫全書》冊861，（上海：上海古籍出版社，2002），頁295–296。

8　圖錄見《譚伯羽譚季甫先生昆仲捐贈文物目錄》（臺北：國立故宮博物院，2000），頁228、421。

9　林聰明，《敦煌文書學》，收錄於《敦煌學叢刊》1（臺北：新文豐，1991），頁149，150。

10　明・曹學佺，〈畫苑記〉第三，《蜀中廣記》（文淵閣四庫全書本），卷107，頁107–116。

11　宋・米芾，《畫史》（文淵閣四庫全書本），頁13。

12　宋・郭若虛，《圖畫見聞誌》（文淵閣四庫全書本），卷4，頁2。

13　宋・劉道醇，《宋朝名畫評》（文淵閣四庫全書本），卷2，頁2。

14　宋・董逌，《廣川畫跋》（文淵閣四庫全書本），卷6，頁12。

15　轉引自明・朱謀垔撰，《畫史會要》（文淵閣四庫全書本），卷5，頁13。

16　宋・樓鑰，《攻媿集》（文淵閣四庫全書本），卷5，頁13。

17　分別見宋・周密，《雲煙過眼錄》（文淵閣四庫全書本），卷1，頁7；卷2，頁3，6。

18　案：2010年，陳佩秋女士於上海博物館舉辦《千年丹青》學術會上發言，並有〈大都會《溪岸圖》董源真蹟的現身打破董其昌製作「吾家北苑畫」和趙令穰畫之謎〉一書面稿。文中以《湖莊清夏》，卷末下方為補絹，認為原款被挖，款題「元符庚辰大年筆」是後加。惜此書面文是綱要式寫作，並未對此款何以是後加，如墨色、書體、鈐印，作出進一步論述。

19　宋・趙希鵠，《洞天清祿》（文淵閣四庫全書本），頁52。

20　唐・陳子昂（661–702），〈率府錄事孫君墓志銘〉，以「名虔禮字過庭」。陳子昂撰，《陳拾遺集》（文淵閣四庫全書本），卷6，頁10，〈率府錄事孫君墓誌銘并序〉，《誌銘》：「嗚呼！君諱禮，字過庭。」孫為陳友人，「墓誌銘」為正式文章，此說既早於竇泉（活動在唐代天寶年間，742–755）之〈述書賦〉「名過庭字虔禮」，應可信。案此字用典應出於《論語季氏》：「鯉趨而過庭。曰：『學禮乎？』對曰：『未也。』『不學禮，無以立。』」古者名以正體，字以表德。名「虔禮」字「過庭」，似比名「過庭」字「虔禮」較順當。

21　「文同，字與可，梓州梓童人，漢文翁之後。蜀人猶以『石室』名其家。」元・中書右丞相總裁元・托克托等修，〈列傳〉卷224，《宋史》（四庫全書文淵閣本），卷443，頁13。

22　宋・沈括，《夢溪筆談》（四庫全書文淵閣本），卷1，頁2。

23　宋・劉道醇，《宋朝名畫評》（四庫全書文淵閣本），卷1，頁15。

24　元・袁桷，《清容居士集》（四庫全書文淵閣本），卷45，頁9。又見元・陸友仁（約1330年前後在世）：「文貴為翰林藝學將仕郎，守雲州雲應主簿。」出自《研北雜志》（四庫全書文淵閣本），卷上，頁32。此說日本學者嶋田英誠〈燕文貴の傳稱作品とその北宋山水畫史上に占める位置についての一試論〉，《美術史》101（1975），頁39–58。及曾布川寬〈五代北宋初期山水畫之考察〉，《東方學報（京都）》，49號（1977），頁154–161。均曾指出，並說及學士當是藝學之誤。

25　轉引自鈴木敬著，魏美月譯，《中國繪畫史》上（臺北：國立故宮博物院，1987），頁315。案，此書有燕文貴專節（頁206），鈴木敬註明參考嶋田英誠之文。案即是上注引文頁41。

26　古人書寫錯字，即在錯字的右上（或是）點一個點，再補書正確字。此處照錄，其後用括弧寫「點去」表示之。

27　關於趙子晝之生平，嶋田英誠於其〈燕文貴の傳稱作品とその北宋山水畫史上に占める位置についての一試論〉之註23，詳細介紹趙子晝的生平與考證。對此印之釋文，引完顏景賢之釋文，又引大阪市立美術館《中國繪畫》（1975）之釋文為「□州管關察使印」。再引卷後完顏景賢之跋文。又再引陳俱《北山集》，「紹興四年至五年（1134–1135）知秀州」「崇蘭館」為退居之所，江參為其作圖。惟文後亦提出三疑，第一是否能確認「秀州」兩字。我個人認為此「秀」字無誤。可從畫格尋針法，將宋代之州名（見顧祖禹《讀史方輿記要》），一一對證，「秀」字雖殘，也唯有「秀州」之篆法符合見（圖23-2B）。準此，則此畫之下限為南宋初已存在，再以風格上推之燕文貴，疑意就不大了。第二，趙子晝知秀州，然是否兼任「秀州管（內）觀察使」，無法確定。第三「崇蘭館」印，它處未見，是否為趙子晝收藏印。目前我沒有明確的查出「知州」是否也兼任「某州管內觀察使」，不過在唐宋時的節度使是會兼任州管內觀察使的職務。陳俱《北山集》趙子晝墓志及《宋史》趙子晝傳，也未記錄兼有此職。案《宣和畫譜》所記，濮王宗漢、宗室仲佺，均兼有「州管 觀察使」。趙子晝也是宗室人物，既知秀州，是否也可能有此兼職？似也可考慮。今「崇蘭館」印（圖23-2B）既與「秀州管內觀察使印」並列左右，於理推測為趙子晝所有。同名的「崇蘭館」已遲至晚明的莫如忠（1508–1588）。古印能否重覆出現比對，那只能說靠機緣了。

28　宋・不著人名，《宣和畫譜》〈花鳥二〉（文淵閣四庫全書本），卷16，頁16。

29　同前註24，曾布川寬文。

30　新興縣地方志編撰委員會編，《新興縣志》（廣州：廣東人民出版社，1995），頁57。

31　見上引鈴木敬，《中國繪畫史》上，頁210。

32　此為作者目見。並再就此徵詢目前該畫藏所之弓野隆之先生，2013年7月，弓野隆之先生來訪故宮，一見面，即說：「王先生你的看法是對的。」

33　〈職官九〉，《宋史》，卷169，頁24。

34　〈選舉志〉，《宋史》，卷159，頁22。

35　宋・李燾，〈真宗〉，《續資治通鑑長編》（文淵閣四庫全書本），卷90，頁22。

36　《宣和畫譜》，卷11，頁2。

37　宋・田錫，〈制誥〉，《咸平集》（文淵閣四庫全書本），卷28，頁8。

38　所見為鈴木敬教授直言此卷是「十二世紀以後的模寫本。」見前引書，頁210。

39　此印之解，見陳韻如〈溪山樓觀〉說明，收錄於林柏亭主編，《大觀・北宋書畫特展》，（臺北：國立故宮博物院，2008），頁251。

40　宋・劉道醇，《宋朝名畫評》（文淵閣四庫全書本），卷2，頁3。

41　見劉九庵，〈古書畫的款識與書畫鑑定〉，收錄於劉九庵，《劉九庵書畫鑑定文集》（香港：翰墨軒，2007），頁37。

42　傅申，〈發現天下第二郭熙——喬松平遠圖〉，《典藏古美術》，202號（臺北：典藏藝術家庭股份有限公司，2009年7月），頁44–57。

43　島田修二郎，〈高桐院所藏の山水畫について〉。收錄於島田修二郎著作集二，《中國繪畫史研究》（日本：中央公論東京美術出版社，1993），頁99。

44　見陳韻如，〈萬壑松風圖〉，收入林柏亭主編，《大觀・北宋書畫特展》，頁103。筆者於故宮博物院書畫處長任內，曾與東京文化財研究所合作，就此畫進行光學檢測。2011年正式出版報告時，作者已退休。書名為《李唐萬壑松風圖行光學檢測報告》（臺北：國立故宮博物院，2011）。

45　畫史載宋畫家官職，如張西顏「恩補將士郎」、兼至誠的「宣和畫院將士郎」，李迪、劉宗古、李成的「成忠郎」，李從訓、閻仲為「承直郎」，馬公顯「承務郎」，蘇漢臣「承信郎」。朱銳、蕭照為「迪功郎」。

46　不符李安忠活動年代。若為徽宗政和七年（1117），似是太早，若為孝宗淳熙七年（1180）則又太晚。金曉民之說明也指出，見浙江大學中國古代書畫研究中心編，《宋畫全集》（杭州：浙江大學，2011），卷62，圖4。

47　「祗應司」為金代章宗泰和元年（1201）設置，為宮廷服務的內府機構。《金史》卷56〈百官志〉，祗應司提點從五品。金章宗泰和元年（1201）置。

48　元・夏文彥，《圖繪寶鑑》（文淵閣四庫全書本），卷4，頁22。

49　參見余輝，〈東京讀畫錄〉，收錄於余輝，《畫史解疑》（臺北：東大出版社，2000），頁146–147。

50　見註2，頁27。劉九庵之敘述。

51　臺北故宮書畫處同事李玉珉女士於賈師古〈巖關蕭寺〉說明一文指出。收錄於李玉珉、許郭璜主編，《宋代書畫冊頁名品特展》（臺北：國立故宮博物院，1995），頁257–258。亦引用艾瑞慈教授之意見。見 Richard Edwards, *The Ma Yen Family and the influence of Li Tang.* Ars Orientalis, Vol.10(1975), p.83.

52　關於此節，參見李文，《筆跡鑑定學》（北京：中國人民公安大學，2008）。

53　意見採自朱惠良，〈南宋皇室書法〉，《故宮學術季刊》（臺北：國立故宮博物院，1985），卷2，期4，頁17–52。

54　宋・李昉等編，《文苑英華卷》（文淵閣四庫全書本），卷228，道門四。「王建」，頁224。

55　寧宗（楊后）「賜王都提舉」有多幅。指的可能是道士王景溫或監督成立道教的政府官員王居安。見 Hui-shu Lee（李慧漱）*Exquisite Moments: West Lake and Southern Song Art* (New York: China Institute, 2001), p.94. 又紐約大都會博物館藏寧宗（舊傳楊妹子）《書清涼境界七絕》團扇，題「賜王□提舉」，「□」已略殘破，然無「都」字之「者」、「邑」部字形，反近於「禎或楨」。圖版見李慧漱書頁95。

56　元・劉大彬，《茅山志》，卷10，「樓觀」〈白雲崇福觀〉，頁4。又嘉定四年九月之〈白雲崇福觀記〉，卷13「錄金石」，頁28，亦記王景溫建此觀，收入《續修四庫全書》（上海：上海古籍出版社，1995），冊723，頁73、115。

57　關於《乘龍圖》之品論，國立故宮博物院編輯委員會，《故宮書畫錄》（臺北：國立故宮博物院，1965），卷8，頁58。列為簡目，意即畫偽或不佳。另 James Cahill ed, *An Index of Early Chinese Painters And Paintings: T'ang, Sung, Yüan* (Berkerly: University of California, 1980), p.154. 已認為是真蹟。專論見拙著之推論，〈關於《宋馬遠乘龍圖》的考察〉，收錄於本書。

58　張鎡作詩以贈，見《南湖集》卷二，「馬賁以畫竹名宣（和）政（和）間，其孫（馬）遠，得賁用筆意。人物、山水，皆極其能。余嘗令圖林下景，有感因賦以示（馬）遠」。參見傅伯星，〈讓馬遠走出歷史

——論馬遠生卒年的確認及其主要創作的動因與真意〉，收錄於《新美術》（1996：3），頁59。馬遠的生年應定在約宋孝宗乾道六年（1170），定卒年為約景定元年（1260）。這即是說，馬遠若於慶元六年為張鎡作《林下景》，時約三十歲，張鎡四十六歲；作《三教圖》時，年近八旬，終年約九十歲。

59　元・周密，《齊東野語》（文淵閣四庫全書本），卷12，頁15。

60　宋・葉紹翁，《四朝見聞錄》（乙集），「寧皇二屏」，收錄於《百部叢書集成》（臺北：藝文書局，影印自知不足齋叢書，1975），頁20上、下。

61　見拙著之推論，〈關於《宋馬遠乘龍圖》的考察〉，收錄於本書。

62　譚怡令，〈馬麟暮雪寒禽〉說明，收錄於國立故宮博物院編，《宋代書畫冊頁名品特展》，頁296。

63　李慧漱博士亦認為此畫為真，雖提起此畫有款，惟未作討論。Hui-shu Lee, *Exquisite Moments: West Lake and Southern Song Art,* (New York: China Institute in American, 2001), pp. 72–73.

64　明・田汝成，《西湖遊覽志餘》（四庫全書文淵閣本），卷17，頁9。

65　見拙著，〈從《芳春雨霽》到《靜聽松風》──試說國立故宮博物院藏馬麟繪畫的宮廷背景〉，收錄於本書。

66　見朱彭輯《南宋古蹟考》，收入《武林掌故叢編》第26集，據1881年丁氏雕本（揚州：江蘇廣陵古籍，1985）卷上，頁24下–25上「緝熙殿」條。

67　此項意見，見劉九庵主編，《中國歷代書鑑別圖錄》（北京：紫禁城出版社，1999），頁50–51、52–53、54。

68　此畫之考證，見傅熹年，〈訪美所見中國古代名畫札記〉（上），《文物》，1993.6，頁73–75。

69　案：吳同解說此畫，引朱惠良之說主孝宗書詩，見吳同撰；金櫻譯，《波士頓博物館藏中國古畫精品圖錄：唐至元代》（東京：大塚巧藝社，1999），頁67–69。又朱惠良，〈南宋皇室書法〉，《故宮學術季刊》第2卷第4期（臺北：國立故宮博物院，1985），頁17–52。主寧宗的為傅申，見中田勇次郎・傅申編集，《歐美收藏中國法書名蹟集》第二卷（東京：中央公論社，昭和五十六年〔1981〕），第20圖，頁138–139。

70　宋・陸游，《老雪庵筆記》（四庫全書文淵閣本），卷8，頁1。

71　Richard Edwards, "Hsia Kuei or Hsia Shen?" *National Palace Museum Research Quarterly,* vol. 4, no. 2(1986), pp. 25–36. 中譯文〈夏珪或夏森〉（何傳馨譯），《故宮學術季刊》4卷2期（臺北：國立故宮博物院，1986），頁9–14。

72　板倉聖哲解說此畫，引各家說法，以「夏」字書寫不符。見《南宋繪畫──才情雅致の世界》（東京：根津美術館，2004），頁152。

73　「雜華室印」之印，據說為足利義教（1394–1441）之印，在日本作為東山御物而被珍藏，曾為淺野家舊藏品。

74　明・文嘉，《鈐山堂書畫記》，收入《美術叢書》（臺北：藝文印書館，1975），冊8，頁57。案，又見於明・張丑，《清河書畫舫》：「夏珪《溪山無盡圖》，匹紙所畫，其長四丈有咫。舊藏石田先生家，後歸陳道復氏，復在金閶徐默川家蓋禹玉劇迹也。又入嚴分宜家，今藏於錫山顧氏。」。國立歷史博物館藏本，並無沈周收藏印。項元汴印亦偽。

75　見吳同撰；金櫻譯，《波士頓博物館藏中國古畫精品圖錄：唐至元代》，第23圖說明。頁41。

76　艾瑞慈教授指出。見 Richard Edwards, Li Ti, *The Freer Gallery of Art Occasional Papers,* (Washington: Smithsonian Institution,1967), no. 3, pp. 28.

77　艾瑞慈教授以左幅之款為偽。同上註。

78　此借用日本學者用語。見藤田伸也，〈中國繪畫の對幅〉，收錄於《對幅》（奈良：大和文華館，1995），頁5–12。

79　見江兆申，〈楊妹子〉收錄於江兆申，《雙谿讀畫隨筆》（臺北：國立故宮博物院，1977），頁21。又 Chiang Chao-shen, "Some Album Leaves by Liu Sung-nien and Li Sung," *The National Palace Museum Bulletin,* vol.1, no.4, (Sept. 1966), p.8.

80　對於本幅的研究，見 Jeehee Hong, "Theatricalizing Death and Society in The Skeletons' Illusory Performance. by Li Song," *The Art Bulletin* (LA: the College Art Association, March 2011), pp.60–78. 但文中未討論畫風的差異及李嵩款識。

81　李嵩所謂三世待詔，乃言其養父、姪兒皆為畫院畫師，自詡家世。「李嵩……姪永年，世其家學，咸熙祗候。」見明・朱謀垔，《畫史會要》（文淵閣四庫全書本），卷3，頁15。

82 李霖燦，〈搜山圖卷的研究〉，收入《中國名畫研究》上（臺北：藝文印書館，1973），頁 217–221。

83 劉修業校注，明‧吳承恩，《吳承恩詩文集》（上海：古典文學出版社，1958），頁 16–17。

84 《畫史會要》卷 3，頁 22。

85 蕭燕翼亦指出《三高遊賞》款與畫為偽。見蕭燕翼，〈三高遊賞與右軍書扇〉，收錄於陳燮君主編，《千年丹青》（北京：北京大學，2010），頁 199。

86 川上涇對《布袋和尚》之解說摘譯。見川上涇、戶田禎佑、海老根聰部編著《水墨美術大系》三《梁楷‧因陀羅》（東京：講談社，1975），頁 156–157。

87 嚴雅美於梁楷款亦有所整理及評論，見所著《潑墨仙人圖研究——兼論宋元禪宗繪畫》，收錄於《中華佛學研究叢書》27（臺北：法鼓文化，2000），頁 118。唯未及於此。

88 川上涇、戶田禎佑、海老根聰部編著《水墨美術大系》三《梁楷‧因陀羅》。書中所採圖版，臺灣、中國、美國諸收藏品，皆被冠以「傳」字。中文著作，又見嚴雅美《潑墨仙人圖研究——兼論宋元禪宗繪畫》，收錄於《中華佛學研究叢書》27（臺北：法鼓文化，2000），頁 84、183。

89 見嚴雅美，《潑墨仙人圖研究——兼論宋元禪宗繪畫》，頁 75–76。

90 謝稚柳編，《梁楷全集》（上海：上海人民美術出版社，1986），〈敘論〉，頁 2–3。同書有〈黃庭經神像圖卷〉述說。

91 見蕭燕翼，〈三高遊賞與右軍書扇〉，收錄於陳燮君主編，《千年丹青》（北京：北京大學，2010），頁 197。

92 同上註。

93 《宣和畫譜》〈畜獸二〉，（四庫全書文淵閣本），卷 14，頁 4。

94 相關於宋徽宗的款識，應是本文範圍的一大子題，關於宋徽宗之研究頗多，限於篇幅及個人無能力時間。相關研究之評介，見，劉江，〈1979 年以來宋徽宗書畫研究綜述〉，《中國史研究動態》，2012 年第 2 期，頁 16–21。就相關本題者，見賀文略撰《宋徽宗趙佶畫蹟真偽案別》（香港：中國古代書畫鑑賞學會出版，1992）。周錫，〈中國帝皇畫跡的鑒定〉，《文藝研究》1998 年 6 期，頁 114–126。

95 元‧夏文彥，《圖繪寶鑑》（四庫全書文淵閣本），卷 4，頁 14。

96 參見余輝，〈宋代盤車圖題材研究〉，收錄於《畫史解疑》（臺北：東大出版社，2000），頁 77–80。

97 清‧張照、梁詩正等奉敕撰，《石渠寶笈》續編第一冊（乾清宮）（臺北：國立故宮博物館，1971），頁 513。

98 宋‧蘇轍，〈奉同子瞻荔支歎一首〉：「青枝丹實須十株，丁寧附書老農圃。」又明李時珍《本草綱目‧果二‧安石榴》：「榴者瘤也，丹實垂垂如贅瘤也。」

99 *Eight dynasties of Chinese painting : the collections of the Nelson Gallery-Atkins Museum, Kansas City, and the Cleveland. Museum of Art*, (Cleveland, Ohio: Cleveland Museum of Art & Indiana University Press, 1980), Plate.41.

100 浙江大學中國古代書畫研究中心編，《宋畫全集》第 2 冊第 6 卷「美國克里夫蘭藝術博物館藏品」（浙江：浙江大學出版社，2008），第 24 圖之說明。

101 李霖燦〈范寬寒江釣雪圖〉，指出李東款，又以李東《寫生秋葵》應是「李士忠」，收入《中國名畫研究》上（臺北：藝文印書館，1973），頁 93–96，唯「士」字第二筆為一豎，此款為一撇，所以又近於「大」字。

102 同註 2，劉九庵，〈古書畫的款識與書畫鑑定〉，頁 27。

103 《宣和畫譜》〈花鳥三〉，（四庫全書文淵閣本），卷 17，頁 2。

104 見藤田伸也，〈南宋院體畫の同樣作品について〉（奈良：大和文華館，1991），頁 10–19。

105 傅申，〈關於江參和他的畫〉，見《大陸雜誌》33:3（1966.8.15），頁 13–19。

106 元‧夏文彥，《圖繪寶鑒‧補遺》，收錄於《畫史叢書》冊 2（臺北：文史哲出版社，1974），頁 148。

107 分別見，蘇軾，《東坡全集》「詩八十一首」，（四庫全書文淵閣本），卷 13，頁 1。「尺牘六十六首」、「與滕達道二十四首」，卷 77，頁 26。

108 關於本圖，有李霖燦，〈劉松年的攆茶圖與醉僧圖〉，《故宮文物月刊》第 23 期（1985 年 2 月），頁 69–71。同作者，〈劉松年的醉僧圖〉，《故宮季刊》第 4 卷第 1 期（1969 年 7 月），頁 31–39。惟未及此款。

9

宋高宗書畫收藏研究

一、前言

皇室的收藏向來最為豐富精美。宋代徽宗（趙佶，1082–1135）時期記錄皇室收藏的《宣和書譜》、《宣和畫譜》廣為人所知，但這豐富的收藏散失於一一二七年的戰爭。徽宗的兒子高宗（趙構，1107–1187，在位 1127–1162）於一一二七年重建帝國，又開始收藏書畫。

中國皇朝初建，總是尋求文化正統的正當性，做為文化表徵的典籍，必有所追求。高宗紹興十三年（1143）七月九日詔求遺書。詔曰：

> 國家用武開基，右文致治，自削平於僭偽，悉收籍其圖書，列聖相承，明詔下，廣行訪募。法漢氏之前規，精校遺亡；按開元之舊目，大辟獻書之路。明張立賞之科，簡編用出於四方；卷帙遂充於三館。藏書之盛視古為多，艱難以來，散失無在。朕雖處干戈之際，不忘典籍之求，雖下令於再三，十不得其四五，今幸臻於休息，宜益廣於搜尋。夫監司總一路之權；郡守寄千里之重，各諭所部，悉上送官，苟多獻於當優加於褒賞。[1]

相關於書畫，宋高宗自撰《思陵翰墨志》：

> 本朝自建隆以後，平定僭偽，其間法書名跡皆歸秘府。先帝時又加採訪，賞以官聯金帛，至遣使詢訪，頗盡探討，命蔡京、梁師成、黃冕輩。編類真贗，紙書縑素，備成卷帙，皆用皂鸞鵲木、錦褾襚、白玉珊瑚為軸，秘在內府，用大觀、政和、宣和印章，其間一印，以秦璽書法為寶，後有內府印，標題品次，皆宸翰也。舍此褾軸，悉非珍藏，其次儲於外秘。余自渡江，無復鍾王真跡，間有一二，以重賞得之，褾軸字法，亦顯然可驗。[2]

這段研究者熟悉的史料中，高宗簡要地說明宋皇室的收藏淵源，也說出了後世重視的「宣和裝」的裝潢與鈐印之例。就中「遣使詢訪，頗盡探討」、「以重賞得之」，也是皇家收藏行動，亦是高宗個人所執行。

陸游（1125–1210）《渭南集》稱高宗：「妙悟八法，留神古雅，訪求法書名畫，不遺餘力，清燕之暇，展玩摹搨，不少怠。」[3] 南宋人尤其推崇高宗對書法之喜好與成就。王應麟（1223–1296）《玉海》稱其：「初喜黃庭堅體格，後又採米芾。已而皆置不用，專意羲獻父子，手追心摹。嘗曰：學書當以鍾王為法，然後出入變化自成一家。」[4] 後代的名家如趙孟頫初學書法就是學高宗入手。高宗學書法而喜愛收藏書畫，況且，皇家書畫收藏，本是帝國的任務之一。

討論高宗收藏及印記，為研究者熟悉的周密〈紹興御府書畫式〉來考察：

> 思陵（高宗）妙悟八法，留神古雅，當干戈俶擾之際。訪求法書名畫，不遺餘力。清閒之燕，展玩摹搨不少怠。蓋睿好之篤，不憚勞費，故四方爭以奉上無虛日。後又於權場購北方遺失之物，故紹興內府所藏，不減宣（和）、政（和）。[5]

這可解釋由宣和（宋徽宗）收藏到紹興（宋高宗）收藏的傳承。此外，當然也見之於南宋內府館閣的書畫收藏記錄。

二、收藏內容：書法與名畫

宋高宗書畫收藏的內容為何？相關者，據南宋內府秘書監於孝宗乾道二年（1166）及慶元五年十一月（1199）兩次統計，名為《（中興）館閣書目》。又周密《雲煙過眼錄》於乙亥（1275）春記「宋秘書省所藏」[6] 條，就其所見，也有所記錄。至元丙子（1276），宋內府所藏圖書禮器，從杭州北運京師，其時王惲「叩閣披閱者，竟日凡得二百餘幅」，[7] 記其一日所見，也足以管窺一豹。

> 《（中興）館閣書目》者，孝宗淳熙（1174–1188）中所修也。高宗始渡江，書籍散佚，紹興初，有言賀方回子孫，鬻其故書於道者，上命有司悉市之。時洪上父為少卿，建言「蕪湖縣僧，有蔡京所寄籍」，因取之以實三館。劉季高為宰掾，又請以重賞訪求之。五年九月，大理評事諸葛行仁，獻書百卷於朝，詔官一子。十三年初（1143），初建秘閣，又命即紹興府，藉故直秘閣陸寊家書繕藏之。寊農師子也。十五年（1145），遂以秦伯陽提舉秘書省，掌求遺書、圖畫及先賢墨蹟。時朝廷既好文，四方多來獻者。至是數十年，秘府所藏益充牣，乃命館職為書目，其綱例皆崇文總目焉，書目有三十卷，秘書監陳騤領其事。五年六月上之。[8]

南宋孝宗乾道二年〈秘閣諸庫書目〉所錄是有「數量」無「書畫目錄」：

> 「御容」四百六十七軸。「圖畫」：御畫十四軸，一冊。「人物」百七十三軸一冊。「鬼神」二百一軸。「畜獸」百十八軸。「山水窠石」百四十四軸。「花竹翎毛」二百五十軸。「屋木」十一軸。「名賢墨蹟」一百二十六軸，一冊。……[9]（只錄書畫數目）

又，慶元五年十一月（1199）記：

（一）書法

「名賢墨蹟」八十九軸，朝廷續行降付並前錄所載舊藏一百二十六軸，一冊。
附錄名氏於此。三皇朝祖宗御書法帖十卷，五十六段。[10]……

（二）圖畫

圖畫一百八十七軸。御府續行下降付，今併以前錄所載九百十一軸，二冊。[11]……

慶元五年（1199）為寧宗朝（1195–1224），時已收到一千餘幅歷代繪畫。

《（中興）館閣書目》所記兼及器物、御容、名賢墨蹟、古畫、本朝（圖畫）、御書諸類。慶元五年十一月（1199）記所見，此次，有數有目，管中窺一斑。

這兩次成書記錄時，與高宗朝（1126–1162）已相去三十餘年，經孝宗、光宗至寧宗，此三十年間當有增損，雖無完整記錄，以高宗篤好甚，應該還是以「紹興」收藏為主。

作為皇室，特別的一項收藏是「御容」。

孝宗乾道二年（1166）之收藏，「御容四百六十七軸」，數量頗多。「（紹興八年；1138）五月庚寅，奉迎東京欽先、孝思殿累朝御容，赴臨安」。[12] 又「靖康之亂，宋高宗奉祖宗神御南遷」，其事屢見於《宋史》、《建炎以來繫年要錄》、《三朝北盟會編》。

又朱弁（1085–1144），於「建炎初，議遣使問安兩宮，弁奮身自獻，詔補修武郎，借吉州團練使，為通問副使。……十三年，和議成，弁得歸。……弁又以金國所得六朝御容及宣和御書畫為獻。……十四年，卒」。[13] 今日收藏於國立故宮博物院（以下簡稱「臺北故宮」），原南薰殿歷代帝后像，其中高宗之前朝帝后當屬此。

高宗朝收藏數量品目，今日要按目尋源，雖未能還其舊觀，慶元五年（1199）《（中興）館閣書目》記載的儲藏，從名目上依稀猶得見許多存世名品。

（一）書法
王羲之《草書帖》三（疑即唐褚遂良摹王羲之《長風帖》〔含賢室、四紙飛白〕，三帖今藏臺北故宮。卷左下角鈐「睿思東閣」）。

顏真卿《祭文草》一（《祭侄文稿》今藏臺北故宮，後隔水，「賢志堂印」，「瑞文圖書」）。

吳彩鸞《切韻》一（應是吳彩鸞《書唐韻》，分別藏臺北故宮，「賢志堂印」；北京故宮。北京者猶存「龍鱗裝」）。

僧懷素草自敘帖一（疑是今藏臺北故宮《自敘帖》）。

朱巨川《告》二（其一為唐徐浩《書朱巨川告身》，今藏臺北故宮，卷右上角「紹興」印）。

米芾《多景樓詩》（今藏上海博物館。另一本為葉氏舊藏，今存舊金山亞洲博物館）。

（二）繪畫
慶元五年（1199）《宋中興館閣儲藏》，卷首所記載的是「宋徽宗畫目」，元陶宗儀撰《說郛》「宣和御畫」：

康與之（生卒年不詳，字伯可）在高皇朝，以詩章應制，與左璫狎適。睿思殿有徽祖御畫扇繪事，特為卓絕。上時持玩，流涕以起羹牆之悲。[14]

可見高宗時已藏有徽宗畫作。

《書畫目》「宋徽宗畫目」分「徽宗皇帝御畫」與「徽宗皇帝御題畫」，下有小注。「徽宗皇帝御畫十四軸一冊」，從畫目上看，今日已無由得見。《早梅小禽》及《翎毛一冊》下註「賜周准」。[15] 宋徽宗賜臣下書畫，今日尚猶可見。原為清宮舊藏，著錄於《石渠寶笈初編》，現藏上海博物館的徽宗瘦金書《千字文》，是書於崇寧三年（1104）趙佶時年二十二歲，賞「賜童貫」。高宗朝亦如是，如今藏上海博物館藏宋高宗《臨虞世南真草千字文卷》卷後題「賜思溫」。

對於「徽宗皇帝御題畫」，[16]《芙蓉錦雞》下註御製詩：「秋勁拒霜盛，峨冠錦羽雞。已知全五德，安逸勝鳧鷖。」右下書款：「宣和殿御製並書（下有御押）。」今藏北京故宮博物院（以下簡稱「北京故宮」）；《香梅山白頭》下註御製詩：「山禽矜逸態，梅粉弄輕柔。已有丹青約，千秋指白頭。」右下書款：「宣和殿御製。并書（下有御押）。」為今藏臺北故宮之宋徽宗《臘梅山禽》。這是大家熟悉的。

再就畫目所見可知今日猶在人間者：

盧稜迦十六大阿羅漢（盧楞伽《六尊者像》，今藏北京故宮）。

王維濟南伏生圖一（今藏大阪市立美術館。卷右上角「乾」卦圓印，左下角「紹興」印）。

周昉宮女戲犬圖一（即今日之周昉《簪花仕女圖》，今藏遼寧省博物館（以下簡稱「遼博」）。卷右上角「乾」卦圓印，左下角「紹興」印）。

顧德謙蕭翼取蘭亭一（即今日閻立本《蕭翼賺蘭亭圖》，今藏臺北故宮）。

蕭翼取蘭亭一（即今日之巨然《蕭翼取蘭亭圖》，今藏臺北故宮，卷右上角「乾」卦圓印）。

韓滉文苑圖（今藏北京故宮）。

李成小寒林圖（今藏遼博之北宋《小寒林圖卷》，卷右上角「乾」卦圓印）。

戴嵩牛五牧牛圖一逸牛戲童圖一（當中應有戴嵩《乳牛圖》，今藏臺北故宮，卷右上角「乾」卦圓印，右下角「希世藏」印）。

易元吉櫸猿二（即今日宋人《枇杷戲猿》，今藏臺北故宮。其樹為櫸，張大千於〈故宮名畫讀後記〉，指出此畫是易元吉《櫸樹雙猿》）。[17]

東丹王番部下成圖二馬三（疑即今日藏美國波士頓美術館之舊傳李贊華《番騎圖》，卷左有「世傳東丹王是也」題記；或臺北故宮藏「名畫集真冊」之《番騎出獵圖》）。

三、展覽功能

帝室私藏，也扮演著今日圖書美術館的功能。古時無公開展覽的名目，卻給予官員觀賞的機會。紹興秘閣觀書：

> 十四年七月丙子，上幸秘書省，至道山堂降輦，遂幸秘閣（先是戊午游操等上表請幸）。召羣臣觀累朝御制、御書、晉唐書畫、三代古器，還御右文殿，賜羣臣茗飲，賜少監游操御書扇。戊寅上曰：秘府書籍尚少，宜廣求訪賜。
> 詔曰：周建外史，掌三皇五帝之書；漢選才儒，定九流七略之奏。八月丙戌，拜表稱賀。[18]

皇帝的隨興之外，宋江少虞撰《事實類苑》記錄：「秘書省所藏書畫，歲一暴之。自五月一日始，至八月罷。」[19] 這就是唐以來的「曝書會」。這是結合保管工作與開放參觀，歷時三、四個月，也可見數量之盛。

紹興十三年（1143），從知臨安府王之請，於是年七月恢復舉辦曝書會，並「令臨安府排辦」[20]。「曝書會」作為「故實」和「館閣慣例」，成為一項固定的制度和每年都要舉辦的「年會」。關於南宋曝書會，《南宋館閣錄》卷六《故實》、《南宋館閣續錄》卷六《故實》分別列有「曝書會」的專門類目，詳細記載了「曝書會」的舉辦情況，如所載紹興二十九年（1161）的「曝書會」：

> 二十九年閏六月，詔歲賜錢一千貫，付本省自行排辦，三省堂廚送錢二百貫並品味生料。前期，臨安府差客將承受應辦，長貳具剳請預坐官。是日，秘閣下設方桌，列御書、圖畫。東壁第一行古器，第二、第三行圖畫，第四行名墨蹟。西壁亦如之。東南壁設祖宗御書，西南壁亦如之。御屏後設古器、琴、硯，道山堂並後軒、著庭皆設圖畫。開經史子集庫、續搜訪庫，分吏人守視。早食五品，午會茶果，晚食七品。分送書籍《太平廣記》、《春秋左氏傳》各一部，《秘閣》、《石渠碑》二本，不至者亦送。兩浙轉運司計置碑石，刊預會者名銜。[21]

　　宋代館閣的曝書會源於宋初的群臣觀書會。據《宋會要輯稿‧職官》一八之四七載：「淳化元年（990）七月丁酉以御製詩文四十一卷藏於秘閣。」[22]研究史所熟悉的今藏臺北故宮宋人《景德四圖》的「太清觀書」就是圖文並記述當年之景。這儼然已是現代展會會場的佈置，且如開幕式的酒會與贈送展覽圖錄。

四、藏品來源

　　關於宋朝秘閣收藏書畫典籍文物等等的典守制度，如藏品的編纂、出納、點驗及保全，可詳見於《南宋館閣錄》、《南宋館閣續錄》及現代學者的研究。[23]

　　前舉〈紹興御府書畫式〉：「蓋（高宗）睿好之篤，不憚勞費，故四方爭以奉上無虛日。」上有所好，下必效焉。王明清《揮塵雜錄》卷二：

> 薛紹彭既易定武蘭亭石，歸於家。政和中，祐陵取入禁中，龕置睿思東閣。靖康之亂，金人盡取御府珍玩以北，而此刻非敵所識，獨得留焉。宗汝霖爲留守，見之，并取內帑所掠不盡之物，馳進於高宗。時駐蹕維揚，上每置左右，踰月之後敵騎忽至，大駕倉猝渡江，竟復失之。向叔堅子固爲揚帥，高宗嘗密令冥搜之，竟不獲。（下註：向端叔云）[24]

又高宗最為倚重之秦檜：

> 檜陰結內侍，及醫師王繼先，伺微旨動靜，必具知之日，進珍寶珠玉書畫奇玩。羨餘，帝寵眷無比。[25]

秦檜進獻為何，岳珂記其所藏：

> 《使至帖》行書五行尾批草書一行。……右唐無名人《使至帖》，三十六字，真者二十有八，草者七，花書者一。筆法類李邕，而花書之名，弗復可識，疑以傳疑故，惟以歸之無名人也。有永存珍祕印二，其一所存者半，末著御府大小五印。得此帖時，又有「格天閣」一印，既得而裂去，蓋鄪塢所珍者。嘉定庚辰七月十二日，得之建康。[26]

文中「格天閣」即秦檜居所，「著御府大小五印」，以常情度之，當是紹興內府所藏。「既得而裂去」所以惡奸臣，況且又有家仇。臣下奉獻以為晉身之道：

> 劉炎初為右通直郎，換閣門宣贊舍人，主管內帑錢，往來榷場，買犀玉書畫，依托內侍之門，以寵進身。[27]

至若文物收集正式成為國家業務，如北宋太宗命高文進（967–975）赴各地收集書畫。其例見吳說。宋高宗趙構《翰墨志》稱：「紹興以來，雜書遊絲書，惟錢塘吳說。」極為宋高宗推崇為「遊絲書」第一的吳說，「說近奉詔旨」搜集散在民間晉唐墨寶，以及古先帝王與名臣墨帖。[28]臺北故宮藏宋吳說《尺牘冊》第一幅（圖1），行書寫道：

> 說近奉詔旨，訪求晉唐真跡，此間絕難得，此有唐人臨蘭亭一本，答以千縑，省略更高古，許命以官，且告老兄出一隻手，亦足張吾軍也，留意，幸甚幸甚。說再拜上問。

吳說另一次之收集古文物，見李清照（1084–1156）〈金石錄後序〉：

> 庚戌春，官軍收叛卒，悉取去。入故李將軍家，歸然者，十失五六；猶有五七簏，挈家寓越城（今浙江紹興，在土民鍾氏之家）。一夕為盜穴壁，負五簏去，盡為吳說運使，賤價得之。……

李清照此序：

> 時紹興四年也，易安年五十二矣！[29]

吳說獲得此事時間為紹興元年（1131）三月。不知此次所得，與「秘府」收藏是否有關。

曹之格任無為通判時，又重行摹刻米芾於無為軍之刻石，並增入家藏晉帖及米芾書多種。到咸淳四年（1268）刻成，標題為《寶晉齋法帖》。此中得見米芾的收藏，及米芾的臨本成為「紹興」的收藏。如卷第一之王羲之《王略帖》（破羌帖）有「米芾」小印（圖2）。卷九則有米芾《臨王羲之王略帖》下注：「高宗皇帝御書」尾左下有「紹興」連珠印，上「內秘書印」（圖3）。

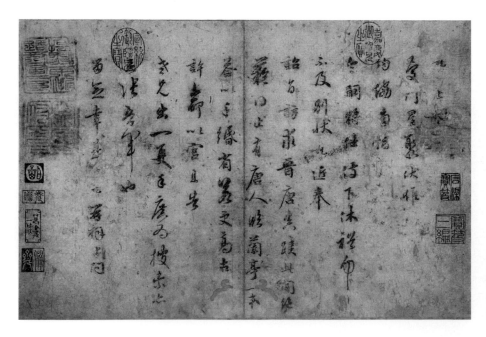

圖1
宋吳說，《尺牘冊》，第一幅，臺北故宮藏。

薛紹彭以收藏王羲之《裹鮓帖》有名，也刻入《寶晉齋法帖》；又收有王羲之《二月二十日帖》。此帖後有「紹興」、「紹興」（篆法不同）、「御前之印」、「弘文之印」下署「道祖」（楷書）（圖4），可見應是由薛紹彭轉為「紹興」收藏。[30] 物有所聚，也有所散，皇家亦如此，收藏品流出宮外三例。岳珂《寶真齋法書贊》：

> 右唐馮承素橅王羲之《蘭亭敘》，臣米友仁鑒定恭跋，行書兩行。嘉定壬午歲
> （1222）二月，托人從故循邸贖之，凡三易，所托而後至。[31]

岳珂自註「托人從故循邸贖之」，可見高宗收藏已然流出宮外（此或是刻本）。

又今日遼博藏之名蹟，《萬歲通天帖》，有「乾」卦圓印、「紹興」藏印。岳珂跋：「……建中靖國，刻歸秘閣，續帖有小璽并潁川印，而三態備眾，妙摹逼天真，亦非他帖可擬。淳熙己亥歲（1179），先君在郎省，以一端石四畫軸，易之韓莊敏家。……」[32] 這件也是「紹興」舊藏（圖5）。

2　　　　　　　　3　　　　　　　　　　　　　　　4

圖2　晉王羲之《王略帖》（《破羌帖》），出自《寶晉齋法帖》，「米芾」小印。
圖3　宋米芾《臨王羲之王略帖》，出自《寶晉齋法帖》，其下注：「高宗皇帝御書。」尾左下有「紹興」連珠印上，「內秘書印」。
圖4　宋薛紹彭所藏王羲之《二月二十日帖》，出自《寶晉齋法帖》。

圖5
《萬歲通天帖》岳珂之跋，「紹興」印，遼博藏。

又今北京故宮藏唐佚名《楷書臨黃庭經》，有「紹興」藏印，前隔水有：「唐臨黃庭經」楷書。後有「紹興」連珠印：「嘉定己卯得之釋全無，見全遺事。□□□光宗潛邸謂此□□□紹興御府物也，秋七月北歸康靖叔父東陽滕仲喜書。」又是一例（圖6）。

五、榷場與畢良史

《宋史》（宋高宗）「後又於榷場，購北方遺失之物」。「（紹興）十二年盱眙軍置榷場，官監與北商博易，淮西京西陝西榷場亦如之」。[33]又「二十九年存盱眙軍榷場」金朝則于壽州、鄧周、鳳翔府、唐州、潁州、蔡州、密州、秦州、鞏州，開榷場……」。[34]何種文物得之榷場？「紹興九年，虜歸我河南地。商賈往來長安秦漢間，碑刻求售於士大夫，多得善價」。[35]宋金之間，榷場中的文物古董交易，《南宋館閣錄》（書畫目）未見書畫收藏品中，明指來路是得之於榷場。然記錄頗多。如《貴耳集》：

> 道君北狩，在五國城，或在韓州，凡有小小凶吉喪祭節序，
> 北國必有賜賚，一賜必要一謝表，北國集成一帙，刊在榷
> 場中博易，四、五十年，士大夫皆有之，余曾見一本。[36]

圖6
唐佚名，《楷書臨黃庭經》，滕仲喜跋文，北京故宮藏。

又楊凝式《韭花帖》（羅振玉本）左側拼紙底端有「紹興」印，卷後拖尾元張晏跋：

> 《宣和畫譜》載楊凝式正書《韭花帖》，商旅盤度，紹興以厚價購得之。……

「商旅盤度」意即來至「榷場」。

又乾隆題〈復位元搨石鼓文次第識語〉：「南宋偏安，舉中原而棄之，淳化閣帖購自榷場。」[37]「購自榷場」，乾隆皇帝此語不知何所據？以常情度之，南渡之時，戎馬倥傯，隨身文物有限，得自北方，在情理之中。

又《南村輟耕錄》卷六記〈淳化祖石刻〉：

> 大樑劉衍卿云：大德己亥，婦翁張君錫攜余同觀淳化祖石帖，世昌……逐卷
> 有高宗內府印百餘顆，後有賈氏「長」字印。[38]

原帖不知今日何適，以大德三年（1299），上距紹興雖已百年，但總勝於今日之所見，且鈐賈氏「長」字印，以賈似道所藏，往往乞自內府，應有可信度。

又今藏南京大學所藏宋拓《大觀帖》卷六榷場本，為翁方綱舊藏，翁於帖上直書「第六卷榷場殘本」（圖7）。《大觀帖》刻成未及二十年，即逢「靖康之變」（1127），原刻石或謂金人運載北去。汴京陷入金人，故原拓本少見流傳，至南宋初年，宋金議和（或是開禧後，1205–1207），方有原拓本經淮北榷場南北貿易（在今江蘇省盱眙縣境內）流入南方。這批《大觀帖》當為金地所拓。其時原石文字已有殘泐，故此種拓本後世稱為「榷場本」，傳世者亦甚稀少。

又如宋代曹士冕《法帖譜系》「大觀太清帖」條：「吾家收宣政間所拓前十卷，字畫有鋒芒，且無損缺。開禧以後，有榷場中來者，已磨去亮字矣！」[39]事雖紹興之後，可見在榷場的確有法帖交易。翁方綱所據當是由此立基。

圖7
南京大學所藏宋拓《大觀帖》卷六榷場
本，為翁方綱舊藏，翁於帖上直書「第
六卷榷場殘本」。

　　岳珂《寶真齋法書》書中沒有明確提到從「榷場」購買書帖，但是卻多次提到：「遣諜自
北歸得此帖」，這些「諜」，很可能是以書畫商人作為掩護身份，從榷場進入金國境內刺探
情報，順便購買一些書帖，然後再返回南宋，如《真宗章聖皇帝御製書御製朱表稿真跡一卷》是：
「寶慶改元之正月，臣在京口餉治，遣間至北京得之以歸，……」。[40]「遣間」是用「諜」。
　　榷場文物交易，此中有一關鍵人物是畢良史（?–1150）。[41]清厲鶚自序〈南宋院畫錄補遺〉：

> 宋中興時，思陵幾務之暇，癖耽藝學，命畢良史開榷場，收北來散佚書
> 畫，……。[42]

《三朝北盟會編》記畢良史：

> ……良史父子亦得歸。良史字少董，蔡州人。略知書傳，喜學，粗得晉人筆法，
> 少游京師，以買賣古器書畫之屬，出入貴人之門，當時謂之畢償賣。遭兵火
> 後，僑寓於興國軍，江西漕運蔣璨，喜其辯慧，資給令赴行在，遂以古器書
> 畫之說，動諸內侍。內侍皆喜之。上方搜訪古器書畫之屬，恨未有辨其真偽
> 者，得良史甚悅，月給俸五十千，仍令內侍延請為門客，又得束修百餘千。
> 良史月得錢，幾二百千，而食客滿門，隨有輒盡，當時號為窮孟嘗。有姓畢
> 人，向得文資恩澤，無宗族承，受良史邂逅，得之補文學。得三京地，即擬
> 官，就祿於新復之地，留守司，俾權知東明縣，良史到縣，即搜求京城亂後
> 遺棄古器書畫古今骨董，買而藏之，會金人敗盟，良史無用，心乃從學，解
> 春秋及復得還歸，遂盡載所有骨董而到行在，上大喜，於是以解春秋改京秩。
> 自此人號良史為畢骨董。[43]

又案：「丁未（1150），直敷文閣知盱眙軍，畢良史卒。」[44]則知畢良曾「知盱眙軍」。「盱
眙」為榷場之地，所獲得之於榷場，也就順理成章。
　　關於畢良史生平，又見元陸友仁（活動於1330之際）撰《吳中舊事》等著錄。[45]宋樓鑰

（1137–1213）《攻媿集》〈跋王伯長定武修禊序〉記：「定武本凡『湍、流、帶、右、天』五字全者，皆謂在薛紹彭之前。……而畢少董所藏，董氏淳化間本，尤為精好。」[46]王明清（1127–1202），撰《玉照新志》記：「明清嘗於畢少董處，覩种明逸手書所作詩一首。」[47]又記畢良史曾擁有李公麟《考古圖》，沒後歸秦檜之子伯陽熺。[48]

曾為畢良史所經手，轉為見於慶元五年（1199）《南宋館閣錄續錄》的儲藏書畫目著錄所登錄，或可視為高宗所收藏者，為南唐顧德謙《蕭翼賺蘭亭圖》。

元湯垕撰《畫鑒》（約完成於 1328–1348 年），記《顧德謙蕭翼賺蘭亭圖》：

在宜興岳氏。作老僧自負所藏之意，口目可見，後有米元暉、畢少董諸公跋。少董畢良史也，跋云：「此畫能用朱砂石粉，而筆力雄健，入本朝諸人皆所不能，比丘塵柄指掌非盛稱蘭亭之美，則力辭以無，蕭君袖手營度，瑟縮其意，必欲得之，皆是妙處。畫必貴古，其說如此。」又山西童藻跋云：「對榻僧靳色可掬，旁僧亦復不悅，僧物果難取哉！」[49]

此顧德謙《蕭翼賺蘭亭圖》，即今藏於臺北故宮之唐閻立本《蕭翼賺蘭亭圖》。[50]（圖 8，彩圖 1）米元暉、畢少董跋已不見，然對畢跋「此畫能用朱砂石粉」，見之於畫上；畫上的情節，「比丘塵柄指掌非盛稱蘭亭之美，則力辭以無，蕭君袖手營度，瑟縮其意，必欲得之」，與畫面相對照，完全符合。至若山西童藻跋云：「對榻僧靳色可掬，旁僧亦復不悅，僧物果難取哉！」尚見現存的拖尾上。拖尾是以「敏德」署名，下鈐「童藻之印章」。

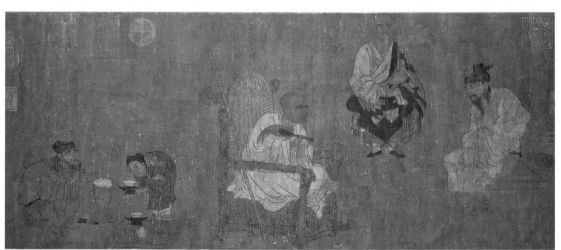

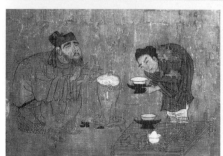
此畫能用朱砂石粉

比丘塵柄指掌非盛稱蘭亭之美，則力辭以無。

蕭君袖手營度，瑟縮其意，必欲得之。

童藻跋

圖 8 傳唐閻立本，《蕭翼賺蘭亭圖》，臺北故宮藏。

又以畢良史得「知」權場。朱彝尊撰〈宋拓鐘鼎款識跋〉：

宋紹興中，秦相當國，其子熺伯陽居賜第。十九年，日治書畫碑刻，是冊殆
其所集。如楚公鐘、師旦鼎，皆一德格天閣中物也，餘或得之畢少董，或得
之朱希真，或得之曾大中，蓋希真晚為伯陽客，而少董時視盱眙權場。因摹
款識十五種，標以青箋，末書良史拜呈，以納伯陽，至今裝池冊內。秦氏既
敗，冊歸王厚之，每款鈐以「復齋珍玩」、「厚之私印」，且為釋文，疏其
藏棄。……改歲，乃封完寄焉。先生既逝，所收書畫多散失，久之是冊竟歸
於予藏。[51]

本件不歸「紹興」內府，但「權場」文物之與畢少董，屢屢為人提及，時至元朝已將紹
興秘府收藏與畢良史連成等號，如元袁桷撰〈跋李後主詩藁〉：

……畢少董，文簡公裔孫。繇東平南遷，多藏圖畫雜蹟，後入秘府。紹興間
人謂之畢谷董。[52]

圖9　《鬱岡齋帖》畢良史題跋。

又《南宋館閣錄續錄》（書目）記：「魏一軸。鍾繇議
事表一。」臺北故宮藏譚伯羽、譚季甫先生昆仲捐贈《鬱岡
齋帖一》冊有畢良史題跋：「字畫之有鍾王。猶儒家之有周孔。
後生出口。即云二王。猶云孔孟。而不知周公者也。彥幾此
論。少能為元常出氣。東平畢良史。」（圖9）此跋亦見載
於《趙氏鐵網珊瑚》。[53]「魏鍾元常（繇）賀捷議事表」於南
宋趙與懃（蘭坡）收藏目中連用。[54] 不知可確定就是此件。

可惜從紹興收藏品中，未真確並見畢良史之題跋或收
藏印，然與畢良史有知遇之恩的蔣璨（1085–1159），卻有
些許可供談助。蔣璨之早年生平：

（蔣）璨交結梁師成，師成所蓄古今書畫最為富
有，常置璨於門下，為辨其真偽。[55]

畢、蔣相知，文物之同癖好，當是因緣之一。今日尚
存的著名北宋人像畫《睢陽五老圖》，其中之畢士安，為畢
良史五世祖，此卷紹興年間為畢良史所藏。[56] 蔣璨為之跋：

大夫七十而致仕，見於禮經。修己安人，既得謝矣！徜徉州里，以逸吾老，
使後來者有所矜式，近世那復見邪！觀以還，重有慨歎，閥閱之光，畢氏有
之。紹興乙卯十月望蔣璨題。[57]

蔣璨於懷素《自敘帖》及藏北京故宮之宋蔡襄《自書詩》有題跋，這兩件均入紹興收藏。其
關係是否畢良史有經手之關連，固不可知，但也是一因緣。

六、御署題名

書畫卷前押署品名，現存所見名蹟，如《萬歲通天帖》每一帖前上有品名；如南唐李煜之
押署「韓幹畫照夜白」、「江行初雪畫院學生趙幹狀」；至若「宣和裝」宋徽宗瘦金書押署，

筆之意了。這足以不讓楊皇后代宋寧宗筆,專美於前,祇是實物證據何在。諸家論及高宗書法,似不及此押署小楷字,這些小楷不同於習見的高宗書法,字經三寫「馬」成「焉」,高宗壽登八十,字過三變,也無疑義。識之以待高明教我。

七、再說紹興書畫式印記 [64]

《齊東野語》記:

> 高宗御府手卷,畫前上自引首,縫間用「乾卦」圓印,其下用「希世藏」小
> 方印,畫卷盡處之下,用「紹興」二字印。墨蹟不用卷上合縫卦印,止用其
> 下「希世藏」小印,其後仍用「紹興」小璽。[65]

　　傳王維《伏生授經圖卷》(圖版一,彩圖 3),一向被認為是目前存世最近於宋高宗的「紹興御府書畫式」舊裝潢。此件前隔水綾上左邊存有宋高宗(趙構)小正字標題:「王維寫濟南伏生」一行,本幅與前隔水縫間首押朱文「乾卦」圓印(圖 11-3),按理應有「希世藏」印?又畫本幅左下角鈐朱文「紹興」連珠一印(圖 13-2-1)。臺北故宮藏戴嵩《乳牛圖》(圖版二)也一樣的在畫幅右綾邊,有高宗小正字標題:「戴嵩乳牛圖」,縫間用「乾卦」圓印(圖 11-4),幅右最下方則「希世藏」小方印(圖 12-1)。按「乾」卦印處之隔水裱綾黃,其底紋是一致的。但幅盡頭無「紹興」。這從畫幅上最左邊的一草垛被切割,很容易知道這原是一手卷,已失去後段,且改裝成冊頁。這一方傳王維《伏生授經圖卷》上的「紹興」連珠印,鈐蓋於卷尾相同位置的又見於韓滉《五牛圖》(「紹興」(圖 13-2-2)連珠印與「睿思東閣」大印相鄰)。卷前右下「希世藏」(圖 12-2)三字依稀可辨,但卷前右上「乾卦」圓印及題記位置,有磨

圖版一

傳唐王維,《伏生授經圖卷》,日本大阪市立美術館藏。

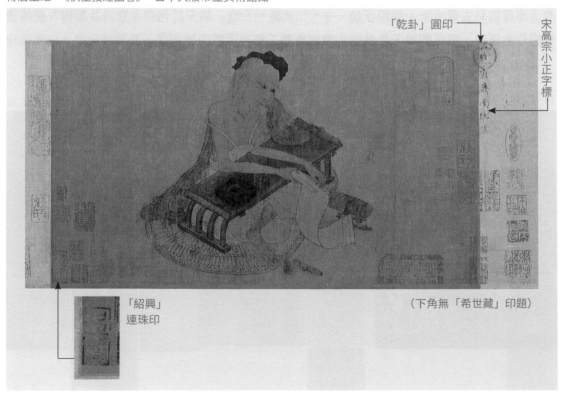

「乾卦」圓印

宋高宗小正字標

「紹興」
連珠印

(下角無「希世藏」印題)

擦刮去痕，所以未見「乾卦」圓印及籤題。又臺北故宮藏五代南唐巨然《蕭翼賺蘭亭》為立軸形式，幅右上有「乾卦」（圖11-5）印，幅左下有「紹興」（圖13-2-3）。兩印均與傳王維《伏生授經圖卷》及下述《快雪時晴帖》同，雖未見「希世藏」印，恐是被「司印」半印疊鈐。

以印記題跋，既有「徽宗七璽例」（或殘存），又有高宗收藏印相續出現在同一件書畫上者，見臺北故宮藏宋人《人物圖》（圖版三）。此畫上之宋徽宗、宋高宗收藏印，從宋徽宗之鈐印例：右上角不見有宋徽宗之「雙龍印」，右下但存有邊框，惜無法辨識是否即為「宣龢」之邊框。左上則存「政和」半印（印內有印疊鈐），左下角，「宣和」與「紹興」（圖13-2-4）連珠印兩印左右相鄰，此「紹興」印（圖13-2-4）與上述〈傳王維伏生授經圖卷〉的「紹興」連珠印相同。此畫之右上角又是高宗殘存「乾卦」（圖11-6）圓印。本幅宋徽宗、宋高宗諸印均真，顯然畫是經父子所藏。

書法之例，晉王羲之《快雪時晴帖》則如引周密文：「墨跡不用卷上合縫卦印」。本幅右下有「希世藏」（圖12-3）小方印，左下「紹興」印（圖13-2-5）。按：《快雪時晴帖》原為卷裝，至清初康熙十八年（1679），馮銓之子馮源濟奉獻給康熙皇帝前，始改為今日所見之冊頁。又故宮藏王羲之《大道帖》卷右緣有一小長方「希世藏」印為偽。（圖12-4）

上述諸件，基本上尚合乎《齊東野語》、《雲煙過眼錄》引文所述位置。再以所舉，「乾卦」、「希世藏」、「紹興」既是同出於同一方印，也可以就此還原出卷裝「紹興御府書畫式」（見後圖版）。

相對的，卷前幅已不見「乾卦」印及題籤、「希世藏」小印，卷尾底下角卻有同上述此「紹興」連珠印者：

南朝梁王《志一日無申帖》（遼寧省博物館藏）後有「紹興」（圖13-2-6）連珠。

圖版二

庸戴嵩，《乳牛圖》，臺北故宮藏。

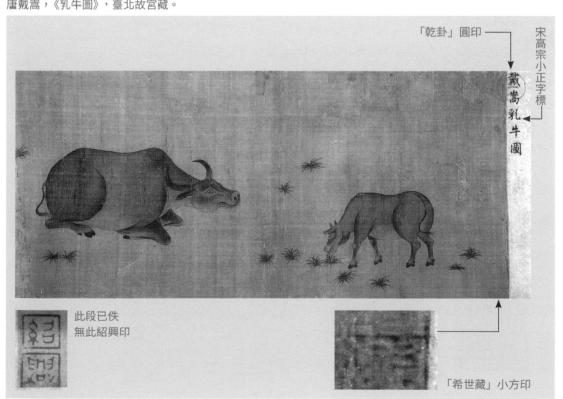

「乾卦」圓印

宋高宗小正字標

戴嵩乳牛圖

此段已佚
無此紹興印

「希世藏」小方印

唐歐陽詢《夢奠帖》（遼寧省博物館藏）左下有「紹興」（圖 13-2-7）連珠印。按：此卷拖尾有元金城郭天錫於元初辛卯（前至元二十八年，1291 年），「前後御府法書二小印，後有「紹興」小印。」當指此印。

唐陸柬之《蘭亭詩》卷後有「紹興」（圖 13-2-8）連珠，應是同出一印。

五代楊凝式《韭花詩帖》卷後有「紹興」（圖 13-2-9）印連珠。按：此卷拖尾有元張晏大德八年題識，以為是「《宣和書譜》所載」……「紹興以厚價得之。」是足以以此「紹興」連珠印相印證。

以上四卷也是「紹興御府書畫式」的殘存。

此外，「紹興」連珠印篆法為小篆，不同於如傳王維《伏生授經圖卷》之大篆印文者，印又不與「乾卦」（或「希世藏」）一同出現。即單獨出現者，舉例如下。

卷後下角存「紹興」印者為宋人《江帆山市》（圖 13-3-1）（臺北故宮藏）。

宋米芾《戲呈詩帖》幅尾「紹興」（圖 13-3-2）（臺北故宮藏）。

晉王羲之《寒切帖》「紹興」連珠印（圖 13-3-3）（天津市博物館藏）。

宋黃庭堅《書寒山子龐居士詩》幅尾上之連珠「紹興」（圖 13-3-8）（按此印較小。卷後有元龔璛跋：「思陵好山谷書，此卷嘗入紹興甲庫」）（臺北故宮藏）。

歐陽詢《張翰帖》（北京故宮藏）卷後下方有兩方「紹興」印：較上者之「紹興」（圖 13-3-4）鈐印如同米芾《戲呈詩帖》、懷素《苦筍帖》（圖 13-3-2；13-3-5）近似，「紹」字下右上之「刀」最後一筆位置不同；卷前、後下方各一相同之連珠「紹興」（圖 13-2-10），又與《五牛圖》上者不同（此卷之前後上方似是殘存「紹興」鳥蟲書半印）。

以上所舉諸宋高宗收藏印，「圖 13-2」之類，位置均於卷後最左下角處（《快雪時晴帖》左下角已有先有「褚氏」印，所以居上。）；「圖 13-3」之類（圖 13-3-8 除外），大致則為卷（幅）後，唯其位置，卻未出現在卷（幅）後底下角處。若以米芾《苕溪詩卷》（北京故宮藏）上相同

圖版三

宋人《人物圖》，臺北故宮藏。

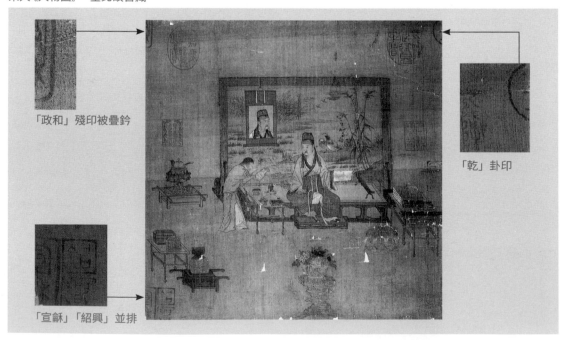

「政和」殘印被疊鈐

「乾」卦印

「宣龢」「紹興」並排

的「紹興」連珠印（圖13-3-6），此印之印風與同卷之上緣騎縫印「睿思殿印」（圖13-3-9），風格上頗為一致，而此卷後又有米友仁跋語一則：「右呈諸友等詩，先臣芾真跡，米友仁鑑定恭跋。」此卷為真跡應無疑義。又黃庭堅《寒山子龐居士詩》之「紹興」印（圖13-3-8）與同卷之上沿騎縫印「內府書印」（圖13-3-10），也一樣的風格為一致。再按：「紹興御府書畫式」記「蘇黃米芾薛紹彭蔡襄等雜詩賦書簡真蹟……用『睿思東閣印』、『內府圖記。』」[66] 以前舉宋黃庭堅《寒山子龐居士詩》用「內府書印」而非「睿思東閣」印。「米芾書雜文簡牘……用內府書印、紹興印。」[67] 以前舉米芾《苕溪詩帖》則是「睿思殿印」而非「內府書印」。這固不合周密「紹興御府書畫式」所記，另人困惑。但若以今日藏大阪市立美術館之米芾《海岱帖》所見「紹興」連珠印（圖13-3-7），此印是與米芾《苕溪詩卷》（圖13-3-6）等是相同的。宋黃庭堅《寒山子龐居士詩》之「內府書印」就在上沿之騎縫印。（按：此《海岱帖》本為米芾《九帖卷》之九，為最後一幅，是以有「紹興」印。圖版見中田勇次郎《米芾》，東京：二玄社，1982。《圖版篇》，頁 56–57。）這又合於周密之所記了。鈐印既然相同，原收藏印又不存在，資料所憑者均是呈現在書畫上的拓印，因此，書畫的水準風格，大致無疑，加以印文的作風，鈐蓋的相關位置，印泥色澤均可合乎時代風格，在目前的狀況下，上述諸件就作為採證的標準。

　　另外，唐徐浩《書朱巨川告身》（臺北故宮藏）幅前上端的「紹興」（圖13-4-1，鈐於卷前上方）；宋薛紹彭《雜書》（臺北故宮藏）上作本幅騎縫之「紹興」（圖13-4-2）這「插圖13-4」之類，字體最為特殊。真偽尚須多加例證比對。楊凝式《神仙起居注》（北京故宮藏）卷最後一行左側中央，亦有「紹興」（圖13-4-3）連珠印，「紹」字又上「刀」部之「撇」篆法有疊轉，與黃庭堅《書寒山子龐居士詩》不同。按楊凝式《神仙起居注》上沿之左右有「內府書印」、「內殿秘書之印」，此「紹興」印風格與「內府書印」較接近，惟「內府書印」不但與黃庭堅《寒山子龐居士詩》之上沿騎縫印「內府書印」篆法不同，水準亦相去甚遠，是以楊凝式《神仙起居注》上之「紹興」印疑偽。

　　大英博物館藏《女史箴圖卷》有高宗（紹興）偽印，卷前「乾印」（三連）（圖11-1）及卷後「紹興」（插圖13-1-1）連珠（鳥蟲書），又後隔水上有「紹興」（圖13-5-1）連珠（小篆）印。卷後「紹興」連珠（鳥蟲書、圖13-1-1）印也見於《平安何如奉橘》（前隔水黃綾、圖13-1-2）、《中秋帖》（圖13-1-3），此印一般應鈐蓋於卷幅後左下角，（按，這樣的條件於本卷，應是可行的，目前在下方者為項元汴諸印。）《中秋帖》一般既認為出於米芾，「宣和」、「紹興」諸璽被認為是後來偽加。鳥蟲篆書形的「紹興」連珠印有多種：如上海博物館藏王獻之《鴨頭丸帖》（前隔水上方，圖13-1-4）；北京故宮藏《蘭亭八柱第一虞世南臨本》（卷後隔水，插圖13-1-5）；北京故宮藏盧稜伽《六尊者像》冊之一右，（圖13-6-1下）。此三方與《女史箴圖卷》同。另一種見於北京故宮藏《神龍半印本蘭亭》（卷後，圖13-1-6）、北京故宮藏《蘭亭八柱第三本》（卷後，圖13-1-7）、王獻之《鴨頭丸帖》（前隔水下方，圖13-1-8）。第三種見於《平安何如奉橘帖》同（卷後「得」字旁，圖13-1-9）、遼博藏懷素《論書帖》（後隔水黃絹上，插圖13-1-10）、私人藏宋徽宗《寫生珍禽卷》（第一圖騎縫，圖13-1-11）、盧稜伽《六尊者像》（冊之一左，插圖13-6-2下）；又王羲之《蜀都帖》則類似此印（圖13-1-12）。

　　再說，《女史箴圖卷》後隔水的「紹興」連珠（小篆）印（圖13-5-1），也一樣的見之於王羲之《平安何如奉橘三帖卷》（圖13-5-2）、唐懷素《苦筍帖》（圖13-5-3）、臺北故宮藏唐吳

彩鸞《唐韻》（圖13-5-4）、宋徽宗《寫生珍禽卷》（第四圖騎縫，插圖13-5-5）。北京故宮藏唐善見《律經卷》（卷後，圖13-5-6）中有「紹興」印、褚遂良《摹蘭亭》（卷後，圖13-5-7）均是同一篆法而質更差，當偽。

這一批「紹興」連珠印（圖13-1、13-5兩類）與《快雪時晴》、五代南唐巨然《蕭翼賺蘭亭》、唐徐浩《書朱巨川告身》、宋黃庭堅《書寒山子龐居士詩》、宋薛紹彭《雜書》、宋米芾《戲呈詩帖》諸件上的「紹興」印是不相同的，（傳王維《伏生授經圖卷》的「紹興」印，雖局部模糊，尚可辨其形。清楚者如《五牛圖》、宋人《人物》）。因此，《女史箴圖卷》上的兩種「紹興」印，可認為是偽印。[68]《苦筍帖》上出現兩「紹興」連珠印（上方者，圖13-5-3），同幅上在這麼接近的位置，實無必要重複蓋印。下方一印的位置正確（圖13-3-5）。下方這一印也見之米芾《戲呈詩帖》上（圖13-3-2），時代皆近於高宗，若兩者取一，下方印正確性應高於上方者。）

再回來檢視《女史箴圖卷》上「乾卦」（三連）印（圖11-1），它與傳王維《伏生授經圖卷》（圖11-3）、戴嵩《乳牛圖》上的「乾卦」（11-4）印，筆畫粗細有異，三橫尺寸是稍大，那當然是偽印。上述王獻之《中秋帖》、王羲之《平安何如奉橘三帖卷》、唐懷素《苦筍帖》、唐吳彩鸞《唐韻》之宋徽宗印（宣和、政和）、高宗印（乾卦、紹興），可以說是同一套印。

若再檢視唐吳彩鸞《書唐韻》，今日所見雖已裝成冊，但最後一頁尚存「政龢」騎縫半印，後附頁正中央則是「內府圖書之印」，紙是宋白紙，印泥是水調硃，正是制式宋宣和卷裝的遺存。現存此冊（卷）之最前、最後一頁，上端各有一「乾卦」印（圖11-2），吳其貞（1607–1677之後）已指出：「仙姑吳彩鸞小楷唐韻一卷，計紙二十七張，今缺七張。惟「乾」卦璽，比常見者稍大，內有誤倒印一璽……」[69] 唐吳彩鸞《唐韻冊》上的徽宗真假印併見，提供了作偽印者，為了顯示書畫歷經宋宣和、紹興內府的收藏，畫蛇添足的加鈐徽宗、高宗諸偽印，反成了最明確證據與比對。

至於王獻之《鴨頭丸帖》本幅卷前一紙上亦有一「乾卦」（圖11-7）印。按王獻之《鴨頭丸帖》存有宋徽宗宣和七璽，此「乾卦」三連印（圖11-7）鈐蓋之卷前紙部份是從它處移來，[70] 此印亦不同於傳王維《伏生授經圖卷》上之「乾」卦印，反接近《女史箴圖卷》上者（圖11-1）。同是王獻之《鴨頭丸帖》卷前紙上之兩鳥蟲書「紹興」連珠印既偽，可以又說高宗印（「乾卦」、「紹興」），還是同一套印。

事也並不單獨，尚有兩例。前述遼博藏懷素《論書帖》黃絹前後隔水上之宋徽宗「雙龍」等諸璽為真，「雙龍」印下卻有畫蛇添足之「政和」（為前隔水本幅騎縫印），及「御書」瓢印（引首印）。此二印與《女史箴圖卷》上者同。後隔水黃絹上之「紹興」（圖13-1-10）連珠與《平安何如奉橘》同（圖13-1-9）。

畫卷則盧楞伽《六尊者像》，今存六頁。畫幅右端隔水接縫上之「宣龢」印，與「紹興」騎縫印上下並置（圖13-6-1），此兩印與《平安何如奉橘帖》同，均偽。另左方之「宣和」、「紹興」（圖13-6-2）連珠，亦同於《平安何如奉橘帖》。以上諸印完全為偽加。（第一、第二、第五、六頁同第一頁。第三頁左，小「紹興」連珠；第四頁左「紹興」連珠。本件南宋「內府書畫」、元「皇姊圖書」均佳。）宋徽宗《寫生珍禽圖卷》第一圖「紹興」（圖13-1-11）所見也均與《女史箴圖卷》同。可知《女史箴圖卷》上之「宣和」、「紹興」諸印，它和盧楞伽《六尊者像》、宋徽宗《寫生珍禽圖卷》、王羲之《平安何如奉橘帖》、王獻之《鴨頭丸帖》、唐吳彩鸞《書唐韻》等等，同出一群作偽者。當不止於此，名作如藏於東京國立博物館之石恪《二祖調心圖》二幅、

私人藏之宋武宗元《朝元仙仗》均是。故宮藏王羲之《七月都下二帖》卷前下也有「紹興」連珠印（圖13-5-8），此印居於「王羲之」、「褚遂良」兩名字之間，顯而可見，名與印是從它處移補來的條狀形紙。此帖已晚至於趙孟頫之手，[71] 此「紹興」（圖13-5-8）也可能是外移來者，未必是原一件上。印又不知從何處來？但從字形比對，此印之不佳自不待辨。

　　同樣可視為南宋宮廷擁有者是高宗吳皇后（1115–1197），其收藏印為「賢志堂印」（圖14）。此印之所以被認為是吳皇后，據《宋史》：「憲聖慈烈吳皇后，開封人。……后益博習書史，又善翰墨……嘗繪《古列女圖》，置座右為鑒，又取〈詩序〉之義，扁其堂曰『賢志』。」[72] 前述《祭姪文稿》即是。楊凝式《夏熱帖》亦有「賢志堂印」、「瑞文圖書」。

　　此外，周昉《簪花仕女》、前有「乾卦」後有「紹興」（圖15-1，2）；《小寒林圖卷》前有「乾卦」（圖15-3）；《萬歲通天帖》亦有「紹興」。（圖15-4）

　　《蘭亭八柱第二》（北京故宮藏）幅前最右下、「機暇清玩之印」（圖16），幅後最左上有「內府圖書」（圖17），「睿思東閣」（圖18-1）（另有宋理宗的「御府圖書」）。《蘭亭八柱第三》幅後最左下有「紹興」（鳥蟲書連珠印）（圖19），又有理宗駙馬楊鎮的「馬　駙書府」。這都足以說是南宋高宗至理宗的收藏脈絡。

　　《蘭亭八柱第四》（唐柳公權《書蘭亭詩》）（北京故宮藏），幅後有「紹興」連珠小璽（圖20），有「內府圖書」（同米芾）（圖21）。唐陸柬之《書蘭亭詩》（臺北私人藏）有「睿思閣印」（圖18-2）。

　　關於「蘭亭序」，「蘭亭八柱第一本」的唐虞世南《臨蘭亭序》（張金界奴本）幅右最上端存半印宋理宗「御府圖書」之「圖書」兩字，下有「內府圖書」（圖22），幅之左，有「紹興」（圖23）鈐於邊緣中間處；後隔水又有「紹興」兩印（上鳥蟲書，下金文）（圖24-1，2），兩印為真，但前後隔水的裱綾花文不一，後隔水是它處移配。又「御前之印」大印，是偽理宗印，同見於臺北故宮李迪《風雨歸牧》。

　　若不嫌辭贅，再以傳王維《伏生授經圖卷》、戴嵩《乳牛圖》、米芾《苕溪詩帖》、黃庭堅《寒山子龐居士詩》等件上，高宗用印的所見水準及品味一致性，也遠超出偽印，這都有助於真偽印記的分辨。

圖11-1 乾卦圓印 女史箴圖卷

圖11-2 乾卦圓印 唐吳彩鸞唐韻

圖11-3 乾卦圓印 唐王維伏生授經圖

圖11-4 乾卦圓印 唐戴嵩乳牛圖

圖11-5 乾卦圓印 南唐巨然蕭翼賺蘭亭

圖11-6 乾卦圓印 宋人人物

圖11-7 乾卦圓印 晉王獻之鴨頭丸帖

圖 12-1 希世藏 小方印（未全）唐戴嵩乳牛圖

圖 12-2 希世藏 唐韓滉五牛圖

圖 12-3 希世藏 晉王羲之快雪時晴帖

圖 12-4 希世藏 晉王羲之大道帖

圖 13-1-1 紹興 女史箴圖卷

圖 13-1-2 紹興 晉王羲之平安何如奉橘

圖 13-1-3 紹興 晉王獻之中秋帖

圖 13-1-4 紹興 晉王獻之鴨頭丸帖

圖 13-1-5 紹興 唐虞世南臨蘭亭八柱第一

圖 13-1-6 紹興 神龍半印本蘭亭

圖 13-1-7 紹興 蘭亭八柱第三

圖 13-1-8 紹興 晉王獻之鴨頭丸帖

圖 13-1-9 紹興 晉王羲之平安何如奉橘三帖

圖 13-1-10 紹興 唐懷素論書帖

圖 13-1-11 紹興 宋徽宗四禽圖第一圖

圖 13-1-12 紹興 晉王羲之蜀都帖

圖 13-2-1 紹興 唐王維伏生授經圖

圖 13-2-2 紹興 唐韓滉五牛圖

圖 13-2-3 紹興 五代巨然蕭翼賺蘭亭

圖 13-2-4 紹興 宋人人物

圖 13-2-5 紹興 晉王羲之快雪時晴帖

圖 13-2-6 紹興 梁王志一日無申帖

圖 13-2-7 紹興 唐歐陽詢夢奠帖

圖 13-2-8 紹興 唐陸柬之蘭亭詩

圖 13-2-9 紹興 五代楊凝式韭花詩帖

圖 13-2-10 紹興 唐歐陽詢張翰帖卷後前騎縫印

圖 13-3-1 紹興 宋人江帆山市

圖 13-3-2 紹興 宋米芾戲
呈詩帖

圖 13-3-3 紹興 晉王羲之
寒切帖

圖 13-3-4 紹興 唐歐陽
詢張翰帖

圖 13-3-5 紹興 唐懷素苦筍帖
（下方）

圖 13-3-6 紹興 宋米芾苕
溪詩卷

圖 13-3-7 紹興 米芾海岱
帖

圖 13-3-8 紹興 宋黃庭
堅寒山子龐居士詩

圖 13-4-1 紹興 唐徐浩 書朱巨
川告身

圖 13-4-2 紹興 宋薛紹彭
雜書

圖 13-4-3 紹興 楊凝式神
仙起居

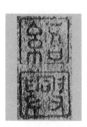

圖 13-5-1 紹興 女史箴圖卷

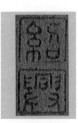

圖 13-5-2 紹興 晉王羲之
平安何如奉橘三帖

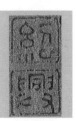

圖 13-5-3 紹興 唐懷素苦
筍帖（上方）

圖 13-5-4 紹興 唐吳彩
鸞唐韻

圖 13-5-5 紹興 宋徽宗四禽圖

圖 13-5-6 紹興 善見律經
卷

圖 13-5-7 紹興 褚摹蘭亭

圖 13-5-8 紹興 晉王羲
之七月都下二帖

圖 13-6-1 宣龢 紹興唐盧楞仿六尊者像　　圖 13-6-2 宣龢 紹興唐盧楞伽仿六尊者像　　圖 14 賢志堂印 女史箴圖

圖 15-1 乾卦 周昉簪花仕女　　圖 15-2 紹興 周昉簪花仕女　　圖 15-3 乾卦 小寒林圖　　圖 15-4 紹興 萬歲通天帖

圖 16 機暇清玩 蘭亭八柱第二。　　圖 17 內府圖書 蘭亭八柱第二。　　圖 18-1 睿思東閣 蘭亭八柱第二。　　圖 18-2 睿思閣印 書蘭亭詩。

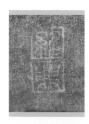

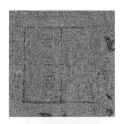

圖 19 紹興 蘭亭八柱第三。　　圖 20 紹興 蘭亭八柱第四。　　圖 21 內府圖書 蘭亭八柱第四。　　圖 22 內府圖書 蘭亭八柱第一本。

圖 23 紹興 蘭亭八柱第一本。　　圖 24-1 紹興 蘭亭八柱第一本後隔水。　　圖 24-2 紹興 蘭亭八柱第一本 後隔水。

八、紹興書畫印記式

「紹興御府書畫式」提到「內府裝褫分科引式」有「粘載、拆界、裝背、染古、集文、定驗、圖記」種種。[73] 至今距「紹興」（1131–1162）已過八百年，關於這種裝潢的改變，加上後代的因素，應該是相當複雜的。[74] 存留至今的「紹興」內府藏品，如本節所述，只能以印記為主來討論，雖未能還其全璧，但也能窺出一角，理清出如傳王維《伏生授經圖卷》、戴嵩《乳牛圖》等件，並拼湊出完整的面貌，以及用印的慣例。

「紹興書畫印記式」，前與「宣和」，後與「明昌」，固定七璽與鈐印位置，如梁師閔之《蘆汀密雪圖卷》、及宋徽宗《仿張萱搗練圖》。顯然是不同且複雜。

從周密所記，距今日已不知多少重加變更裝潢，以完整具有「高宗押署」（前隔水）、「乾」（卦圓印）（右上角）、「希世藏」（右下角）、「紹興」（金文連珠），今日均未得見。

（一）如有押署者：

　　傳王維《濟南伏生圖》（缺「希世藏」）。

　　戴嵩《乳牛圖》（缺「紹興」金文連珠）。

（二）無押署而殘存此式者：

　　如王羲之《快雪時晴帖》，存「希世藏」（右下角）、「紹興」（金文連珠）左下。

　　韓滉《五牛圖》，存「希世藏」（右下角）、「紹興」（金文連珠）。

　　《萬歲通天帖》，存「紹興」（金文連珠）。

　　周昉《簪花士女》，殘存「乾」（卦圓印）（右上角）、「紹興」（金文連珠）。

　　顏真卿《劉中使帖》，存？「紹興」（金文連珠）（左下）。

　　李公麟《五馬圖》，存「紹興」（金文連珠）。

　　遼寧博物館藏《洛神賦圖》，「紹興」（金文連珠）。

　　巨然《蕭翼賺蘭亭》，存「乾」（卦圓印）（右上角）。

　　李唐《萬壑松風》，存「乾」（卦圓印）（右上角）（上兩件為軸裝僅見）。

　　北宋《小寒林圖卷》，存「乾」（卦圓印）（右上角）。

　　宋人《人物》，存「乾」（卦圓印）（右上角）、「紹興」（金文連珠）。

　　王詵《行書自書詩詞卷》，「紹興」（金文連珠）鈐於幅右上，又下方中「內府圖書」（十字欄）均偽。

　　楊凝式《神仙起居帖》，存「希世藏」（右下角）、「紹興」（金文連珠）左下）。但幅右上又有「內府圖書」（十字欄），幅左中央「尊」字左側又有「紹興」（小篆連珠），幅左上側「華」字左側又有「內殿祕書之印」。

　　歐陽詢《夢奠帖》「紹興」（金文連珠）（左下），幅左右側上方各有「御府法書」印。

　　上述兩例，「紹興」（金文連珠）外，加鈐之印，頗特殊。

（三）「蘭亭敘」系列，又為有押署另一式：

　　《褚摸王羲之蘭亭帖》（蘭亭八柱第二）有押署，右下角「機暇清玩之印」，幅後（左）上角「內府圖書」（十字欄），下角「睿思東閣」。

　　《唐摸蘭亭》有押署（存右半），幅後下角「紹興」（鳥蟲書連珠）。

　　《唐虞世南臨蘭亭帖》，無押署，右下角「內府圖書」（十字欄），幅後（中）「紹興」（小篆

連珠）。至後隔水疑從別處移補，上之「紹興」（鳥蟲書連珠）偽；下方之「紹興」連珠，及「御前之印」（理宗）當真。

（四）以幅後「紹興」（小篆連珠）印：

王羲之《寒切帖》（又有「內府秘書之印」）。

隋佚名《出師頌》（另右下角，「內府秘書之印」）。

唐歐陽詢行楷書《張翰帖》（左右下角又有「紹興」（金文連珠）印為騎縫）。

唐佚名楷書《黃庭經》。

黃庭堅《諸上座帖》。

又顏真卿行書《湖州詩帖》幅後下有「紹興」（小篆連珠），「內府書印」、「機暇清玩之印」分別鈐於幅前後之中。（宋「政和」兩方、「紹興」二方〔右中左上兩印，皆偽。〕）

（五）做為南宋近世，高宗所喜愛的書法如米芾、黃庭堅、薛紹彭：

黃庭堅《行書贈張大同卷》「內府書印」為接紙之騎縫印。

黃庭堅《草書廉頗藺相如傳》「內府書印」、「紹興」（鳥蟲書連珠）上下兩印為接紙之騎縫印。幅後下角有「紹興」（圓腰）印，至其上方「紹興」（小篆連珠）偽。

黃庭堅《寒山子龐居士詩》「內府書印」為接紙之騎縫印。幅後下方「紹興」（小篆連珠）。

今成冊裝且分居臺北故宮與大阪的米芾《草書九帖卷》，以「內府書印」為接紙之騎縫印。又以「機暇清賞」為卷後左上押尾。

米芾將之《苕溪詩卷》，以「內府書印」為接紙之騎縫印。幅後下方「紹興」（小篆連珠）。

薛紹彭《雜書詩》紙接縫用「紹興」（具畫意之字形）。

周密《紹興御府書畫式》敘述裝潢鈐印，分書畫兩方面。[75]

1.書法從兩漢到北宋末之蘇黃米蔡薛：

（1）出等真跡法書。兩漢三國二王六朝隋唐君臣墨跡。並係御題僉各書妙字。

（2）上中下等唐真跡內上中等。並降付米友仁跋。

圖版四

唐徐浩書，《朱巨川告身》，臺北故宮藏。

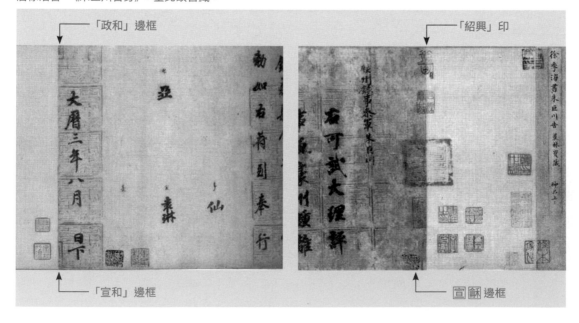

（3）次等晉唐真跡。并石刻晉唐名帖。

（4）鈎摹六朝真跡。並係米友仁跋。

（5）御府臨書、六朝羲獻、唐人法帖，并雜詩賦等。

（6）五代本朝臣下，臨帖真跡。

（7）米芾臨晉唐雜書。……用「內府圖書」「內殿書記」印，或有題跋於縫上用「御府
圖籍」印最後用「紹興」印。並降付米友仁親書審定題於贉卷後。

（8）蘇、黃、米芾、薛紹彭、蔡襄等雜詩賦書簡。……用「睿思東閣」印「內府圖記」。

（9）米芾書雜文簡牘。……用「內府書印」、「紹興」印。

（10）趙世元鈎摹下等諸雜法帖……前引首用「機暇清賞」印，縫用「內府書記」印，
後用「紹興」印。

將所見「紹興」收藏與周密《紹興御府書畫式》比對，前引「墨蹟不用卷上合縫卦印」；
米友仁跋、親書審定題於贉卷後；後用「紹興」印，確是如此。至於相關內府、殿諸印文，
有些許文字差異；後用「紹興」印，「紹興」連珠印，印文結體大小頗有差距變化。

2.畫從六朝到南宋初之梵隆：

（1）六朝名畫橫卷

（2）六朝名畫掛軸

（3）唐五代畫橫卷

（4）蘇軾文與可雜畫

（5）僧梵隆雜畫橫軸

「諸畫並用『乾』卦印、下用『希世藏』印後用『紹興』印。」從前舉諸例，這是最固定的，
且部份書法也是如此例（『乾』卦印不用）。

《紹興御府書畫式》令人不可思議的是「應古畫，如有宣和御書題名，并行下不用。別令
曹勛等定驗，別行譔名，作畫目進呈，取旨。」[76]這有乖孝道。徐浩書《朱巨川告身》（圖版四）
幅前上端騎縫處，鈐「紹興」連珠璽。其下鈐一朱文方印，文不可辨，又下為一半印，存二
字一「璽」可辨。鮮于樞一跋：「宣和書譜載內府所藏……宣政四角印文，隱然尚存。……」
今日原卷所見，確實如此。

又如前舉宋人《人物》一例，恐非完全如此。

九、高宗的鑒定人與千文編號

周密《紹興御府書畫式》又說：

……惜乎！鑒定諸人，如曹勛、宋貺、龍大淵、張倫、鄭藻、平協、劉炎、
黃冕、魏茂實、任原輩，人品不高，目力苦短，凡經前輩品題者，盡皆拆去，
故今御府所藏，多無題識，其源委授受，歲月考訂，邈不可求，為可恨耳。
其裝標裁制，各有尺度，印識標題具有成式。余偶得其書，稍加考正，具列
於後，嘉與好事者共之，庶亦可想像，承平文物之盛焉。[77]

周密對「紹興」收藏的鑒定諸人，曹勛（宋史《曹列傳》）、宋貺（《中興小紀》卷
33）、龍大淵（《宋史·孝宗本紀》卷1）、張倫、鄭藻、平協、劉琰（建炎以來繫年要錄）、
黃冕、魏茂實、任源（《畫繼》卷5）。除括弧諸書所記，其餘幾無相關書畫鑑定事。

又「馬興祖。河中人,賁之後。紹興間待詔,工花鳥人物山水,(高宗)駐蹕錢塘,每獲名蹟卷軸,多令(馬興祖)辨驗。」[78] 也未見留有辨驗蹤跡。

《齊東野語》所記,宋高宗指定米友仁(1074–1153)鑑定書法事,有「上中等唐真跡」、「勾摹六朝真跡」、「米芾臨晉唐雜書」、「米芾書雜文簡牘」。米友仁於書法件上之拖尾,署有鑑定款。從鑑定語稱「臣」,當然是為宋高宗秘府所藏。今日猶得見者:《懷素苦筍》、《顏真卿自書告身》、《顏真卿竹山堂聯句》、《唐人說文解字木部殘卷》、《楊凝式神仙起居注》、《米芾草書九帖》、《米芾苕溪詩卷》、《米芾珊瑚帖》、《米芾復官帖》、《米芾研山銘》。[79]

另從《寶晉齋法帖》及岳珂《寶真齋法帖贊》其數又不止於此。勾舉《寶真齋法帖贊》所錄米友仁稱「臣」鑑定跋,有十一件。米芾《九帖》:「右草書《九帖敘》,先臣芾真跡。臣米友仁鑑定恭跋。」(圖25)

又周密「紹興御府書畫式」:

> 應搜訪到名畫,先降付魏茂實定驗,打千文字號,及定驗印記進呈訖,降莊宗古分手裝褙。[80]

高宗內府所藏編號的方式應有「千文編號」。又周密《雲煙過眼錄》錄「宋秘書省所藏」條:

> 乙亥(1275)春……書畫別有朱漆巨匣五十餘,皆今法書名畫也。是日僅閱『秋收冬藏』,內畫皆以鸞鵲綾象軸為飾,有御題者,則加以金花綾,每書表裏皆有尚書省印,……通閱一百六十餘卷,絕品不滿十焉。[81]

所藏書畫既是「秋收冬藏」編號,如此則可證明「千文編號」之存在。這段記載的書畫目「秋收冬藏」四字號,應是每一巨匣編號。那儲藏於四巨匣內的一百六十餘卷的書畫上,有否「打千文字號」?「打千文字號」自以明代項元汴之收藏為眾所熟悉。「紹興」收藏書畫轉為項氏「天籟閣」所有的。米友仁稱「臣」常見(圖25),如歐陽詢《夢奠帖》有「紹興」(金文印的印泥色轉紫)即是。

此卷本幅前右下角有「禪」字,從書風及押署位置,應是項氏「天籟閣」「千文字號」,而本幅左旁下有「吉」小字,(圖26)只見此一例,此字作高宗「打千文字號」,不知正確否?

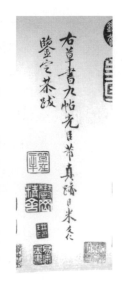

圖 25
米友仁稱「臣」的鑑定米芾九帖跋。

圖 26
千文「吉」字

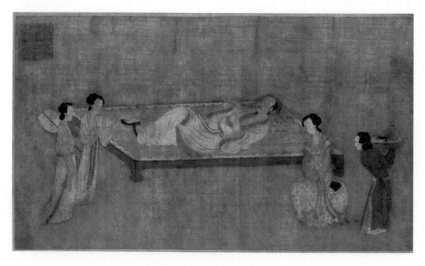

圖 27 《明皇合樂圖》,臺北故宮藏。

《雲煙過眼錄》「宋祕書省所藏」條，通閱一百六十餘件，列目者十三，其中如見《展子虔伏生》疑為前述《王維寫濟南伏生》之誤；「《燕文貴紙畫山水》小卷極精」疑為今日日本大阪市立美術館藏《江山樓觀》，另前述所及諸紹興典藏，也均未見字號。

十、代結語

「紹興內府所藏，不減宣（和）、政（和）。」持此一說，「以興亡為己度」，見之於清孫承澤（1592–1676）之評，所說雖是一隅，錄之以為談助：

宣和（北宋徽宗）博收書畫，然賞識不及高宗。蓋宣和所尚者人物花鳥，如收黃荃父子至六百七十餘幅，徐熙至百四十餘幅，而名家山水寥寥。至高宗所收，今傳世上有乾卦、雙龍小璽、內府圖書及奉華寶藏、瑤暉堂印者，皆高雅可觀。雖未見高宗之畫，然所書九經及馬和之補圖毛詩，又非宣和所能及也。一興一亡，觀所好尚，已可知矣！[82]

「奉華寶藏、瑤暉堂印者」是何？「奉華劉妃閣名」高宗劉貴妃印。[83]「奉華堂印記」（圖27）見臺北故宮藏《明皇合樂圖》，然此畫是否能早於或同高宗時代？此印之印風水準應不佳，但同於宋拓唐顏真卿《書朱巨川告》之墨刻本（圖28），而此墨刻本有「乾」卦印，有待再研究。唐柳公權書《蘭亭詩并後序》一卷，有「內府圖書」及「奉華寶藏」（圖29-1，2）兩印。又今藏北京故宮五代黃荃《寫生珍禽》卷後隔水有「奉華之印」、「瑤暉堂印」。（圖30-1，2）又《祭姪文稿》有劉妃之「瑞文圖書」印；此印又見於東京博物館之「元吳炳藏本」《宋拓定武蘭亭敘》及顏真卿《祭姪文稿》（圖31）。夫婦一同，也可視為「紹興」內府收藏。

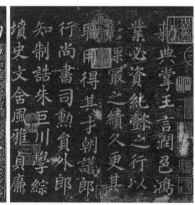

圖28 《宋拓唐顏真卿書朱巨川告身》末尾「奉華堂印記」。　　　　　　　　　　　　「乾」卦印

29-1　　　　　29-2　　　　　30-1　　　　　30-2　　　　　31

圖29-1 「內府圖書」，蘭亭詩并後序。　　圖30-1 「奉華之印」，黃荃《寫生珍禽》。
圖29-2 「奉華寶藏」，蘭亭詩并後序。　　圖30-2 「瑤暉堂印」，黃荃《寫生珍禽》。
　　　　　　　　　　　　　　　　　　圖31 「瑞文圖書」，顏真卿《祭姪文稿》。

註釋——

1　宋・陳騤，《南宋館閣錄》（文淵閣四庫全書本），卷3，「儲藏」，頁1，2。

2　宋高宗自撰，《思陵翰墨志》（文淵閣四庫全書本），頁8。

3　〈提要〉，見上引《思陵翰墨志》，頁1。

4　同上註。

5　宋・周密，《雲煙過眼錄》（美術叢書本，臺北：藝文印書館，1975），卷下，頁28。

6　同上註。

7　元・王惲，《秋澗集》（文淵閣四庫全書本），卷30，頁20。

8　宋・李心傳，《建炎雜記》甲集（文淵閣四庫全書本），卷4，頁13。

9　宋・陳騤，《南宋館閣錄》（文淵閣四庫全書本），卷3，「儲藏」頁3。

10　陳騤，《南宋館閣續錄》「儲藏」，頁3–6為書法。頁8–20為畫。

11　《南宋館閣錄》「儲藏」，頁8。

12　元・托克托等修，〈本紀第二十九高宗六〉，《宋史》（文淵閣四庫全書本），卷29，頁7。

13　見〈列傳〉，《宋史》（文淵閣四庫全書本），卷373，頁3。

14　元・陶宗儀撰，《說郛》（文淵閣四庫全書本），卷28上，頁17。

15　陳騤，《南宋館閣續錄》（文淵閣四庫全書本），卷3，頁8。

16　同上註。

17　張大千，〈故宮名畫讀後記〉，收入國立故宮博物院編輯委員會編，《張大千先生詩文集》下（臺北：國立故宮博物院，1993），卷6，頁41。

18　宋・王應麟，《玉海》（文淵閣四庫全書本），卷27，頁19–20。

19　宋・江少虞，《事實類苑》（文淵閣四庫全書本），卷31，頁13。

20　宋・陳騤，《南宋館閣續錄》（文淵閣四庫全書本），卷6，頁8。

21　同上註。

22　《玉海》，卷27，頁20。

23　例如，彭慧萍〈兩宋宮廷書畫儲藏制度之變：以秘閣為核心的鑑藏機構制度〉，《故宮博物院院刊》，1期（2005），頁12–40；方建新〈宋代圖書展覽會——「暴書會」考略〉《浙江大學學報（人文社會科學版）》（2005年9月）；張珺〈由紹興御府書畫式看南宋宮廷書畫裝潢〉（中央美術學院2008年碩士學位學術論文）。

24　宋・王明清，《揮麈後錄》（文淵閣四庫全書本），卷3，頁16。

25　宋・李心傳，《建炎以來繫年要錄》（文淵閣四庫全書本），卷169，頁27。

26　宋・岳珂，《寶真齋法書》（文淵閣四庫全書本），卷8，頁13。

27　宋・徐夢莘，《三朝北盟會編》（文淵閣四庫全書本），卷169，頁27。

28　關於此點，前書畫處同事鄭瑤錫女士曾為文〈宋代書法傳統的守護神——談宋人吳說之書法及其定位〉，收錄於《故宮文物月刊》，85期（1990），頁48–49。

29　宋・李清照，〈金石錄後序〉見宋・趙明誠撰，〈後序〉，《金石錄》（文淵閣四庫全書本），頁5。

30　宋・曹之格，《寶晉齋法帖》（北京：北京古籍出版社，1992），頁88–93。

31　宋・岳珂，《寶真齋法書》，卷7，頁7。

32　同上註，頁28。

33　「食貨志第一百三十九食貨十八商稅市易均輸互市舶法」，見《宋史》，卷186，頁31。

34　參見汪伯琴，〈宋代西北邊境的榷場〉，《大陸雜誌》，6期（1976），頁13–21。

35　宋・周煇，《清波雜志》（文淵閣四庫全書本），卷7，頁6。

36　宋・張端義，《貴耳集》（文淵閣四庫全書本），卷下，頁6。

37 清高宗撰，《御製文三集》（文淵閣四庫全書本），卷10，頁8。

38 元·陶宗儀，《南村輟耕錄》（臺北：木鐸出版社，1982），卷6，頁73。

39 宋·曹士冕，《法帖譜系》（文淵閣四庫全書本），卷上，頁4。

40 宋·岳珂，《寶真齋法書》（文淵閣四庫全書本），卷1，頁9。

41 關於畢良史的研究見劉銘恕，〈宋代陷北之美術考古家畢少董〉，收入《美術叢書》（臺北：藝文印書館，1975），集6輯3，頁183–223。

42 清·厲鶚自序，《南宋院畫錄補遺》，收入《美術叢書》，集4輯5，頁229。

43 宋·徐夢莘，《三朝北盟會編》（文淵閣四庫全書本），卷208，頁25。

44 宋·李心傳，《建炎以來繫年要錄》（文淵閣四庫全書本），卷161，頁27。

45 元·陸友仁，《吳中舊事》（文淵閣四庫全書本），頁22。

46 宋·樓鑰，《攻媿集》（文淵閣四庫全書本），卷73，頁5。

47 宋·王明清，《揮塵餘話》（文淵閣四庫全書本），卷2，頁36。

48 同上註。

49 元·湯垕，《畫鑒》（文淵閣四庫全書本），卷13，頁14。

50 考此畫為顧德謙者，見莊嚴，〈唐閻立本繪蕭翼賺蘭亭圖卷跋〉，收入莊嚴撰，《山堂清話》（臺北：國立故宮博物院，1980），頁189–206。

51 清·朱彝尊，《曝書亭集》（文淵閣四庫全書本），卷46，頁2。

52 元·袁桷，〈跋李後主詩藁〉，《清容居士集》（文淵閣四庫全書本），卷64，頁27。

53 明·趙琦美編《趙氏鐵網珊瑚》（文淵閣四庫全書本），卷1，頁28。

54 宋·周密，《雲煙過眼錄》（美術叢書本，臺北：藝文印書館，1975），卷上，頁3。

55 宋·李心傳，《建炎以來繫年要錄》（文淵閣四庫全書本），卷60，頁2。

56 關於《睢陽五老圖》之研究，可參考李霖燦先生之三篇睢陽五老圖的研究，收入李霖燦，《中國名畫研究》（臺北：藝文印書館，1973）。

57 明·趙琦美，「紹興以來諸跋」，《趙氏鐵網珊瑚》（文淵閣四庫全書本），卷13，頁8。

58 宋·岳珂，《寶真齋法帖贊》（文淵閣四庫全書本），卷20，頁19。

59 宋·曹之格編，《寶晉齋法帖》（北京：北京古籍出版社，1992），卷9，頁226。

60 宋·熊克，《中興小記》（文淵閣四庫全書本），卷31，頁9。

61 余輝先生認為書風相似高宗，但不斷定出於高宗。

62 明·陶宗儀，《書史會要》（文淵閣四庫全書本），卷6，頁56。又「劉貴妃，臨安人。紹興十八年入宮，專掌御前文字。工書畫，畫上用「奉華堂印」。見陳善《杭州志》」。年代不同，不知孰是。

63 宋·周密、張茂鵬點校，《齊東野語》（北京：中華書局，1997），卷6，頁100。

64 作者已於〈傳顧愷之女史箴圖畫外的幾個問題〉，《美術史集刊》第17期（臺北：臺灣大學出版社，2004），頁1–51。今又加以新得資料。

65 宋·周密，《雲煙過眼錄》（文淵閣四庫全書本），卷4，頁5–6。

66 宋·周密撰、張茂鵬點校，《齊東野語》（北京：中華書局，1997），卷6，頁96。

67 同上註。

68 徐邦達，〈釋懷素苦筍帖〉，《古書畫過眼要錄》（長沙：湖南美術出版社，1987），頁82–84。

69 按，當是末頁「政和」印。吳其貞，《書畫記》（臺北：文史哲出版社，1971），卷6，頁653。

70 徐邦達，〈晉王獻之鴨頭丸帖卷〉，《古書畫過眼要錄》，頁16–17。徐氏認為宣和諸印，紹興諸印是真，但高宗之題記是從它處移來。

71 徐邦達，〈王羲之：七月一日、都下二帖卷〉，《古書畫偽訛考辨》（江蘇：新華書局，1984），頁7–8。

72 《宋史》（文淵閣四庫全書本），卷243，頁21。

73 《齊東野語》，卷6，頁102。

74　談到割裂者。見穆棣，〈紹興裝研究既其應用舉例〉，《中國書法史學國際學術研討會論文集》（杭州：西泠印社，2000），頁190–197。又穆棣，〈歐陽詢《夢奠帖》中「御府法書印記考」——兼及紹興御府書畫式典型案例剖析〉，《中國文物世界》，180期（2000），頁18–32。

75　書畫式見《齊東野語》，卷6，頁93–102

76　《齊東野語》，卷6，頁100。

77　同上註，頁93。

78　明・朱謀垔撰，《畫史會要》（文淵閣四庫全書本），卷3，頁10。

79　相關於此，見石曼著，曾藍瑩翻譯，〈克盡孝道的米友仁〉，《故宮學術季刊》9卷4期（臺北：國立故宮博物院，1992夏），頁89–126。

80　《齊東野語》，卷6，頁100。

81　《雲煙過眼錄》，卷下，頁28。

82　清・孫承澤撰，〈宋徽宗柳鴉蘆雁圖〉，《庚子銷夏記》（臺北：漢華文化事業股份有限公司，1971），卷3，頁146。

83　明・陶宗儀，《書史會要》，卷6，頁56。又「劉貴妃，臨安人。紹興十八年入宮，專掌御前文字。工書畫，畫上用「奉華堂印」。見陳善《杭州志》」。年代不同，不知孰是。

10
南宋帝后書畫用印

前言

　　《宋史・館閣續錄》（卷三）「儲藏」，記載南宋宮廷的收藏，惟對收藏品上的鈐印，並無記載，也未見收錄南宋帝后本身的作品。帝后書畫用印，今日，原印既已不存在，資料所憑者，均是呈現在書畫上的印拓，因此，作為採信的依據，見諸於相關的文獻著錄，書畫本身的水準風格，大致無疑，加以印文的作風，鈐蓋的相關位置，印泥色澤，均可合乎時代風格，在目前的狀況下，上述諸條件就做為本文採證的標準。

壹

　　「印」是信物，做為「典章制度」一節，對「官家」（宋人稱皇室）用印文獻有所記錄者，《建炎以來繫年要錄》載：「甲寅（1134）初，鑄御寶一曰『皇帝欽崇國祀之寶』，二曰『天下合同之寶』，三曰『書詔之寶』，自是月乙卯（1135）行使。」[1]

　　又：「禁中所用，有三印，一曰『天下合同之印』，中書奏覆狀、流內銓歷任三代狀用之。二曰『御前之印』，樞密院宣命及諸司奏狀用之。三曰『書詔之印』，翰林詔書勅　錄勅榜用之。皆鑄以金。又以鍮石，各鑄其一。」[2] 又：「『書詔之寶』一，外有宋『內府圖書印』三十八。『內府圖書之印』一。『御書』三。……『政和』一。『宣和』……『宣和中秘』一。……。」[3]

　　又《宋史》：「之三曰『書詔之寶』，發號施令用之。」[4] 米芾以「至梁高始用『御前之印』也」。[5]

　　又《宋史》：「其用途，……二曰『御前之印』，樞密院宣命，及諸司奏狀內用之；三曰『書詔之印』，翰林詔敕用之。」[6] 金國滅北宋，取至「大宋印寶」，就中有「御書之寶」、「御書之印」、「御前之寶」、「宣和殿寶」、「御書之寶」、「書詔之寶」諸印，[7] 這是在古書畫可對應的。這些文獻記載的用印，只就文字相同或意義可通者，惜著錄只有文字，並無（圖）印稿，得能與今日書畫上所見比對。

　　《宋高宗手敕》文：「勅盛□。朕聞立□資於良將。選將必訪於公言。百王不易之道也。

先皇帝至仁如天。兼愛南北。不輕用兵。」（《宋元墨寶冊》，現藏國立故宮博物院，以下簡稱「臺北故宮」。）此為敕張浚（1097–1164），鈐印為「書詔之寶」，見於左右緣上方各存半印（圖1）。從文章及鈐印作為騎縫用應是原件之第一頁，書風與習見高宗不同，反近於徽宗草書。至若文句「先皇帝至仁如天。兼愛南北。不輕用兵」，亦宜於徽宗之對神宗。[8] 是此件當非高宗之作。

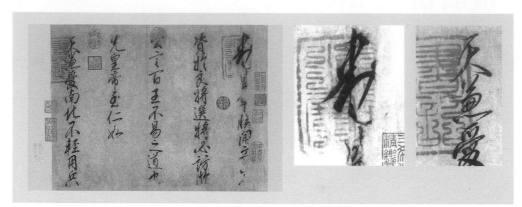

圖1　宋高宗《手敕》與「書詔之寶」印，臺北故宮。

　　宋高宗、宋孝宗《勅張浚手書》（臺北故宮，文不錄，圖2）。兩件紙質格式均相同，書風也不近於高宗、孝宗。此為公文書，或出於「翰林」之手。兩件時間相隔三十五年，「御書之寶」相同，印信或可沿用。然於體制不合。疑兩件皆偽。

　　「御前之寶」與「御前之印」，也應是公文書所用，見於臺北故宮藏《賜岳飛手敕》（圖3）、《賜岳飛批劄》（蘭千山館寄存臺北故宮藏）（圖4），兩件都具「付岳飛」，下鈐「御前之寶」。前者出於紹興七年（1137），後者出紹興十一年（1141）「御前之寶」，應是同一印，但印泥顯然不同，後者「水硃」特別明顯。[9] 又黃庭堅《書李白憶舊遊》，幅後與後隔水上「御前之寶」（圖5）騎縫印。既非公文書，印之水準不佳。疑亦多事妄填加。

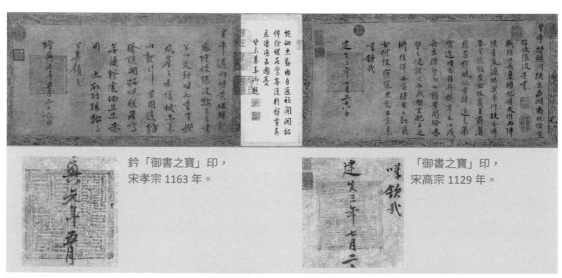

鈐「御書之寶」印，
宋孝宗 1163 年。

「御書之寶」印，
宋高宗 1129 年。

圖2　宋高宗、宋孝宗《勅張浚手書》，臺北故宮藏。

圖3
《賜岳飛手敕》
鈐「御前之寶」，
臺北故宮藏。

圖4
《賜岳飛批劄》
鈐「御前之寶」，
蘭千山館寄存臺
北故宮藏。

圖5
宋黃庭堅《書李
白憶舊遊》鈐「御
前之寶」，日本
有鄰館藏。

圖6
唐虞世南《臨蘭亭帖》鈐「御前之印」。

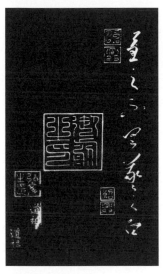

圖7
宋薛紹彭藏《王羲之二月二十日帖》鈐「御前之印」。

圖8
宋李迪《風雨歸牧》之詩塘，「御前之印」。

又「御前之印」（圖6），見之於唐虞世南《臨蘭亭帖》（蘭亭八柱第一），篆法與前舉不同。徐邦達先生指出，前後兩隔水綾，質地花紋全並不一致，對此「御前之印」之鈐蓋跋紙，與前面題名「張金界奴進」的紙條，卻沒有合縫印連繫在一起。對「御前之印」，雖認為是宋代內府印記，然總結本卷的宋高宗內府印，未正面否定，卻加註括弧問號。[10]

又，薛紹彭藏王羲之《二月二十日帖》，有同一「御前之印」（圖7），真不知作何解。古書畫歷經遞藏，本幅、題跋裁接，往往已非原始面目。本件以公文書印，鈐蓋於文物之上，也是不合體制。臺北故宮藏王羲之《七月都下帖》，後亦有存「御前」兩字印，想亦可做同樣觀點看待。此當年之公文書印，今日視為文物，卻也得以公文書體制認定。

又，「御前之印」（圖8），見之於李迪《風雨歸牧》之詩塘。理宗題詩：「冒雨衝風兩牧兒，笠蓑低縮綠楊枝，深宮玉食何從得。稼穡艱難豈不知。緝熙殿書。」幅之詩切合畫題，裱綾也合宋制。又本幅李迪款「甲午歲」（孝宗淳熙一年，1174）。緝熙殿為臨安京城皇宮後殿，建成於紹定六年（1233）六月，理宗時得此畫，書有此詩，再加裝成，還是後人拼成？此印印泥水硃，與所見理宗諸用印不同，是後人得詩塘裱成，妄加此印，成今日所見。案此畫之裝裱，也不同於清宮之制。儘管皇權至上的國家，朕即天下，這屬於公文用印也見之書畫，在體制上實違慣例。本件在入藏清宮前，有「司印」（明洪武年）半印，其後「晉國奎章」則為朱橚（1358–1398）所有，其後是其家族的朱鐘鉉（1428–1502）「敬德堂圖書印」諸印。此印不知何時所加。

貳之一

南宋帝后，僅見高宗有其鈐印式。[11]重複的部分見本書〈宋高宗書畫收藏研究〉一文。周密〈紹興御府書畫式〉敘述裝潢鈐印，高宗收藏，於北宋晚期諸大家，有其裝潢鈐印例。「蘇、黃、米芾、薛紹彭、蔡襄等雜詩賦書簡。……用『睿思東閣』印、『內府圖記』」。「米芾書雜文簡牘。……用『內府書印』、『紹興』印」。[12]今舉例如下。

臺北故宮藏米芾《書論書》（圖9）上方的「內府書印」騎縫印，與大阪市立美術館的《草書四帖》（九帖）上的「內府書印」，鈐蓋是一致的。案，《草書四帖》後有：「右草九帖，先臣芾真跡臣米友人鑑定恭跋。」（圖10）《草書四帖》（元日帖、吾友帖、中秋詩帖、海岱帖，圖11），今每件之上方騎縫印即「內府書印」。《中秋詩帖》與《目窮》本兩帖，今計為一帖。

9-1　　　　　9-2

圖9-1　宋米芾《書論書》左上角一半印「內府書印」

圖9-2　《書論書》右上角一半印「內府書印」

圖10　《草書四帖》跋文，大阪市立美術館藏。

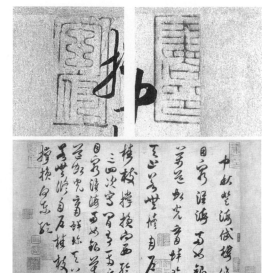

圖11　米芾，《草書四帖》，大阪市立美術館藏。左上角「內府書印」、右上角「內府書印」。

此外，臺北故宮藏黃庭堅《寒山子龐居士詩》（圖12）上方的「內府書印」騎縫印，後有「紹興」（小篆連珠）。紐約大都會美術館藏黃庭堅《草書廉頗藺相如傳》，騎縫上方鈐「內府書印」（圖13）。同地藏黃庭堅《張大同卷》，上方騎縫鈐「內府書印」（圖14）。

又，北京故宮博物院（以下簡稱「北京故宮」）藏黃庭堅《草書諸上座卷》，上方騎縫鈐「內府書印」（圖15）。

單純地做為收藏印的「睿思殿印」（圖16）為書卷上方騎縫印，三方於米芾《行書苕溪詩卷》。後方款「元祐戊辰八月八日作」，左下旁有「紹興」（小篆連珠）印。

黃庭堅《書七言詩》（又名花氣薰人帖，臺北故宮），幅左右下方的「緝熙殿寶」騎縫印（圖17-1、17-2）。黃庭堅《荊州帖》（臺北故宮）亦同（圖18）；名品如董源《寒林重汀》（黑川古文化）；宋人《富貴花貍》（臺北故宮），均鈐有「緝熙殿寶」印（圖19）。

12　　　　　13　　　　　14　　　　　15　　　　　16

17-1　　　　　17-2

18　　　　　19

圖12　黃庭堅，《寒山子龐居士詩》，「內府書印」，臺北故宮藏。
圖13　黃庭堅，《草書廉頗藺相如傳》，「內府書印」。
圖14　黃庭堅，《張大同卷》，「內府書印」。
圖15　黃庭堅，《草書諸上座卷》，「內府書印」。
圖16　米芾，《苕溪詩》，「睿思殿印」。
圖17-1 黃庭堅，《書七言詩》幅左，「緝熙殿寶」。
圖17-2 黃庭堅，《書七言詩》幅右，「緝熙殿寶」。
圖18　黃庭堅，《荊州帖》之「緝熙殿寶」，臺北故宮藏。
圖19　五代南唐董源，《寒林重汀》，「緝熙殿寶」。

貳之二

　　就印文了解，除前舉諸例，「內府書畫」、「御府圖書」之印，當是帝王所藏。

　　按「內府書畫」印，所見籤題趙令穰《橙黃橘綠》（臺北故宮，圖20），無款。本圖對幅有宋高宗《草書蘇軾〈贈劉景文〉》七律一首：「荷盡已無擎雨蓋，菊殘猶有傲霜枝；一年好景君須記，最是橙（橙）黃橘綠時。」（鈐「德」、「壽」連珠印）二幅上方皆鈐「內府書畫」，「內府書畫」，僅三分之一於幅內，重裱時仍然保留，挖裱補上。又南宋佚名《竹梅小禽圖》（紐約大都會美術館，圖21）團扇面，位置則如《橙黃橘綠》例，印只存幅內者。又，劉松年《畫羅漢》（三幅），款「開禧丁卯（1207）劉松年畫」，有「內府書畫」（圖22）。（另有元代「皇姊圖書」印）。又於傳唐盧楞伽《十八羅漢冊》也見「內府書畫」印，時間極可能為宋寧宗整理內府收藏印。

　　傳世的畫上，可見鈐有宋「緝熙殿寶」、「御府圖書」（騎縫存半或一角），筆者於第二篇〈蕭翼賺蘭亭圖──並記南宋高宗與理宗的相關蘭亭題署印記〉之文末已有詳說，不再贅述。

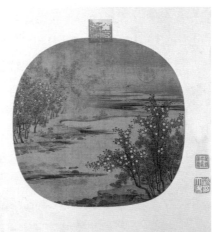

圖20　宋趙令穰，《橙黃橘綠》與「內府書畫」印，臺北故宮藏。

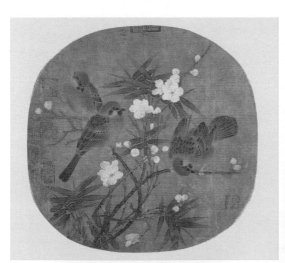

圖21　南宋佚名，《竹梅小禽圖》與「內府書畫」印，紐約大都會美術館藏。

「內府書畫」

圖22　宋劉松年，《畫羅漢》，臺北故宮藏。

參之一

　　皇上之尊，「御書」為每一位皇帝所用。存世所見，如徽宗有「御書」有瓢印、和方印兩種，方印大小也各自不同。高宗《書七言律詩（杜甫即事詩）》（圖23）款「賜億年」，上鈐「御書之寶」，幅右方起筆處存瓢印半印「御書」，書風時代約於《賜岳飛手敕》。

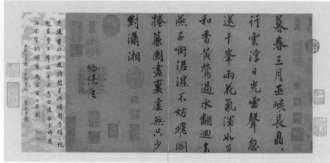

「御書之寶」　　　　　　　　　　　　　　　　　　　　　　　　　　　　　　「御書」

圖23　宋高宗，《七言詩（杜甫即事詩）》與鈐印，臺北故宮藏。

　　王獻之《鴨頭丸帖》後又拼一紙，為宋高宗贊語：「大令摛華，敻絕千古。遺蹤展玩，龍蟠鳳翥。藏諸巾襲，冠耀書府。紹興庚申歲（1140）復古殿書。」上鈐印「御書之寶」（圖24）與《七言詩（杜甫即事詩）》同。徐邦達已指出此段書跡是從它處移配，但不否定為偽。[13] 又右上「甲午」干支印，當非宋宮印。卷前一紙，尚有朱文乾卦、德壽、紹興（連珠）。上海博物館藏宋高宗《臨虞世南真草千字文卷》款「賜思溫」，下鈐「御書」方印（圖25），也應是同一書風。遼寧省博物館藏宋高宗書《白居易詩》，幅後鈐「御書」（瓢印，此印「書」字下兩旁飾以雙龍）、「御書之寶」二印（圖26-1），又本幅紙之接縫也是鈐「御書之寶」（圖26、26-3）。此兩方印與前《七言詩（杜甫即事詩）》上「御書之寶」、「御書」（瓢印存半，圖23）均不同。又前後「御書之寶」，印泥竟不同。高宗書風學米芾不無可能，然一向少見。既無署款，意以為此「御書之寶」與「御書」（瓢印）何不做收藏印，或為他人。

圖24　晉王獻之，《鴨頭丸帖》宋高宗贊語，「御書之寶」，上海博物館藏。　　圖25　宋高宗，《臨虞世南真草千字文卷》「賜思溫」。

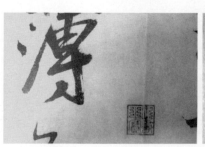

圖26-1「御書」（瓢印）及　　　　　　　圖26-2 宋高宗，《書白居易詩》局部騎縫印「御書之寶」，遼
　　　　「御書之寶」　　　　　　　　　　　　　寧省博物館藏。

《二祖調心圖》，「損齋寶玩」書法佳，卻不類高宗。「德壽殿寶」、「祕府」（瓢印）「紹興」（連珠）、「雙龍」（圖27）皆偽。「損齋」為高宗紹興末年所建。「損齋書」三字可見於《孝女曹娥誄辭跋》，鈐「損齋書印」及「御書」（圖28）。對比即知《二祖調心圖》為偽。

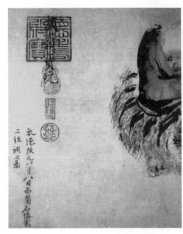

圖27　五代石恪，《二祖調心圖》局部，東京博物館藏。

圖28　宋高宗，《孝女曹娥誄辭跋》，旁為「損齋書」與「損齋書印」、「御書」特寫，遼寧省博物館藏。

　　《輕舠七絕》紈扇，鈐「御書」（瓢印）（圖29）。結字寬綽，禿筆藏鋒，後二句豎畫時有戰筆，不類《嵇康養生論》與真草千文，或為高宗極晚之書跡，擬進一步考證。[14] 惜「御書」（瓢印），已略漶損，難能與孝宗者比較。

　　宋高宗題「李唐可以比李思訓」，鈐「御書之寶」（圖30），見於青綠設色的李唐《長夏江寺圖》題句讚譽，此句常為引用，然畫不佳，字體及用筆相當不經意，草草了之，容有可疑。

　　宋人《秋江煙暝》畫幅上有高宗題：「秋江煙暝泊孤舟」，鈐「御書之寶」（方印，朱文，圖31）與前印不同。就書風應是居帝位晚期所題。

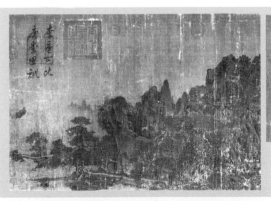

圖30　宋李唐，《長夏江寺圖》與「御書之寶」印。

圖29
《輕舠七絕》，紈扇「御書」（瓢印）。

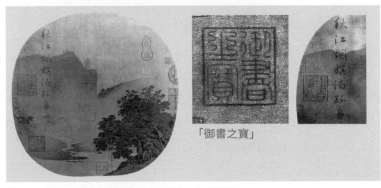

「御書之寶」

圖31　宋人，《秋江煙暝》與其題款，北京故宮。

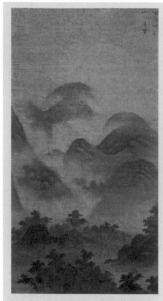

圖32　宋人，《雲起樓圖》與「御書」印。

圖33　宋高宗，《書馬和之畫赤壁賦》局部，上海博物館藏。

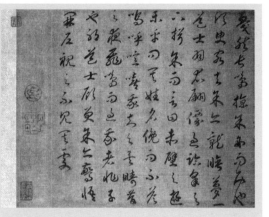

「鳳」圓印、「太□皇帝之寶」

又見，宋人《雲起樓圖》，右上題「天降時雨，山川出谷」，鈐「御書」方印（圖32），此印朱文細，或為紙質已破補另加鈐，與「賜思溫」之「御書」不同。就書風是高宗，近於前一件，畫風也應是南宋初之「米家」一系。

南宋高宗及孝宗均於生前即退位，成為太上皇帝，也出現了太上皇時的印記。高宗退位後，居德壽宮，人咸稱之德壽。案：「紹興三十二年，詔皇太子即皇帝位，帝稱太上皇，退處德壽宮，……淳熙十四年，十月乙亥，崩於德壽殿，年八十一。」[15]

上海博物館藏宋高宗《書馬和之畫赤壁賦》（圖33），上鈐「鳳」形圓印，當為寧宗楊皇后（同印見後文），何以出現於於此，令人不解。下鈐「太□皇上之寶」。書風與前舉《秋江煙暝》相近，或為退位不久所作。

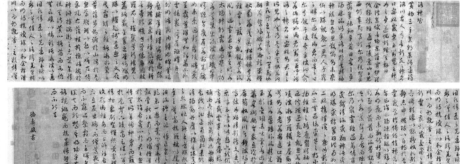

圖34　宋高宗，《草書洛神賦》局部與「德壽殿御書寶」與「康泰侯印」二印，遼寧省博物館藏。

遼寧省博物館藏宋高宗《草書洛神賦》，款「德壽殿書」，鈐印「德壽殿御書寶」，下鈐「康泰侯印」（圖34）。可知是五十五歲，退位後所書，相對於兩件《賜岳飛手敕》（三十一歲）、《賜岳飛批箚》（三十五歲），已退盡端莊雍容，進退有據之姿，而轉為追求如章草之靈動圓融，且不失古樸。[16] 但就本文書風，草書還是近於《赤壁賦》。

宋高宗《書嵇康養生論》鈐印：「德壽御書」、「康泰珍玩」（遼寧省博物館藏，圖35），為退位所作，楷草並列，字之結體，筆之運轉，乃在鍾繇智永，猶然進退有度，或是退位不久所書，與後之細筆草書全然不同。以「康泰珍玩」為印，當不是自珍作品，想是退位「養生」為重。

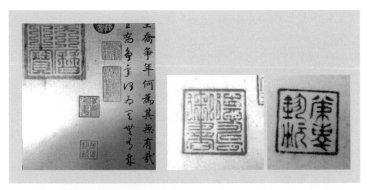

圖 35 宋高宗，《書嵇康養生論》局
部，與「德壽御書」、「康泰珍
玩」二印，遼寧省博物館藏。

書寫蘇軾《望海樓遠景五絕》：「樓下誰家燒夜香，玉笙哀怨弄初涼。臨風有客吟秋扇，
拜月無人見晚妝。」鈐印雖殘，或可辨是「太上皇帝之寶」（圖36），書出高宗。

草書《天山詩》，絹本團扇：「天山陰冷判混茫，二爻調鼎灌瓊漿。試來丑末門邊立，
迸出霞光萬丈長。」無署款，鈐「德壽閒人」朱文方印和「康泰侯印」朱文方印（圖37）。「德
壽閒人」亦是宋高宗在紹興三十二年（1162）退位後所作。與上舉《望海樓遠景五絕》此類
帶有鍾繇章草書風，為晚年一格。如就此，比對馮大有《太液荷風》，對幅無款《書七言詩》
（臺北故宮）（圖38），亦可認為出自宋高宗，而畫也為南宋前期之作。

前舉籤題趙令穰《橙黃橘綠》（臺北故宮）（圖39），無款。本圖對幅鈐「德」「壽」
連珠印。書風結體疏朗，筆畫卻特別細削。與前舉章草之求古樸，別有一番面目。此也非書
風之變，而是所執毛筆為細長尖毫所致。

臺北故宮藏傳馬遠《山水》，此畫及對頁「遠水兼天淨，孤城隱路深」（杜甫〈野望〉），
書風仿高宗，蓋畫出高宗以後之馬夏一路。「太上皇帝之寶」一印（圖40）當是偽。

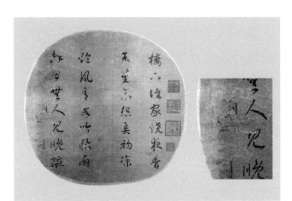

圖 36 宋高宗，《書蘇軾望海樓遠景五絕》與「太上
皇帝之寶」印。

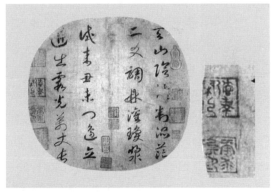

圖 37 宋高宗，《草書天山詩》與「德壽閒人」、「康
泰侯印」二印。

圖 38 宋馮大有，《太液荷風》的對幅無款《書七言
詩》，臺北故宮藏。

圖 39 趙令穰，《橙黃橘綠》對幅，臺北故宮藏。「德」
「壽」連珠印。

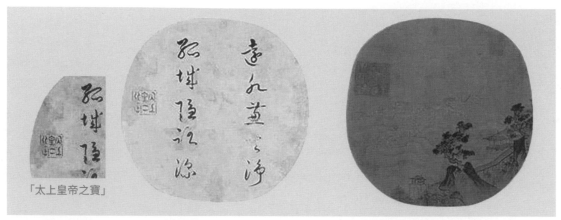

「太上皇帝之寶」

圖40　傳宋馬遠，《山水》，臺北故宮藏。

參之二

　　宋孝宗泥金《書赤壁賦》，以描金畫出：「御書」及「御書之寶」兩印（圖41）。孝宗此書與高宗頗相近。《老學庵筆記》載，高宗曾臨《書王羲之蘭亭序》以教孝宗。〈楊皇后宮詞〉：「家傳筆法學光堯，聖草真行說兩朝；天縱自然成一體，漫誇虎步與龍跳。」[17]《寶真齋法書贊》：「右孝宗皇帝御書，柑橘詩扇面真蹟一卷，上有『壽皇書寶』。蓋北宮書筆也。」[18] 此鍾繇章草風書法，學自高宗，幾難分辨。惟對比下舉有「己酉」瓢印，如「處」字相同，應是孝宗之作品。

圖41　宋孝宗，《泥金書赤壁賦》與以描金畫出「御書」及「御書之寶」兩印，遼寧省博物館藏。

　　波士頓美術館藏宋孝宗《書東坡句》（對幅為夏珪畫），鈐「御書」（瓢印）（圖42）。書風雖出高宗，然骨力更強，自是孝宗最具自身面貌者。又臺北故宮藏王羲之《七月都下帖》，後跋紙有宋皇帝御押「三點一圈一橫」，[19] 下鈐「御書之寶」大印，上方又有「庚子」（瓢印）。（圖43）宋代「庚子」年者有五，意以為書風是孝宗，以此書法論做孝宗淳熙七年（1180）。

「御書」（瓢印）

圖42　宋孝宗《書東坡句》，波士頓美術館藏。

「御書之寶」

「庚子」（瓢印）

圖43　王羲之《七月都下帖》，臺北故宮藏。

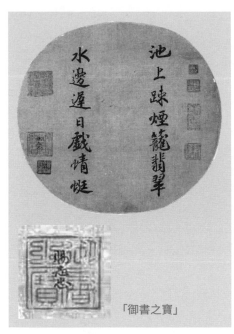

圖44 宋孝宗《書池上疏煙》，大都會美術館藏。

「御書之寶」

徐邦達《古書畫偽訛考辨》之〈七月都下帖〉一節，以此宋帝跋不真，「御書之寶」、「庚子」璽印亦憑空偽造。[20] 作者以書風與宋孝宗近似，年代亦符，存此以待高明。

　　紐約大都會美術館藏孝宗《書池上疏煙籠翡翠，水邊遲日戲蜻蜓》（原顧洛阜舊藏），鈐「御書之寶」，題「賜志忠」（圖44）。「志忠」為孝宗朝內侍趙志忠。《寶真齋法書贊記》有〈賜志忠書法古體詩二篇〉。岳珂附記「璫輩（內侍）從容禁御，使之咸識書法，所以示好也。因書以賜，用獎勤恪，所以馭性也」。[21] 由於此「賜志忠」款，固可確定是孝宗書法，又與前舉「平生」書風如一，也就此彼此認可。

　　案：北京故宮藏《絲綸圖》（圖45），畫上題詩無款印，比對可作為孝宗書。宋孝宗（1127–1194）（1162–1189在位）《詩帖》款「賜李彥直」，鈐「御書」（瓢印）。（圖46）李彥直為孝宗之「御藥」。案：書於鸞鳳綾上，這可見於懷素《自敘帖》上之前隔水。頗有懷素《千字文》（蘭千山館寄存臺北故宮）之美，比起高宗諸草書，此件更見婉轉流暢。

　　宋孝宗書扇面《泥金行草書》：「參差樓閣半天中，萬頃寒濤百尺松。下界沉沉凝望久，五雲深處一聲鐘。」金書畫「己酉」（1189）一印（圖47），退位之年所書。

圖45
宋人，《絲綸圖》與題詩特寫，北京故宮藏。

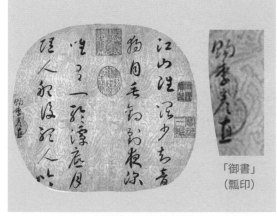

「御書」
（瓢印）

圖46　宋孝宗，《詩帖》，臺北故宮藏。

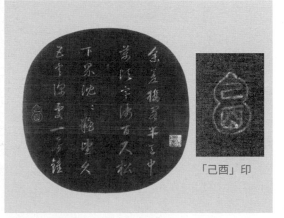

「己酉」印

圖47　宋孝宗，《泥金行草書》。

臺北故宮藏宋人《蓬窗睡起》，「壽皇書寶」一印（圖48），案：「淳熙十六年，孝宗退位後，被尊為壽皇聖帝。」孝宗退位之年，光宗上尊號曰「至尊壽皇聖帝」，人咸稱之「壽皇」。此後所作書跡，鈐此「壽皇書寶」。畫上右上又鈐有白文「紹興」一印，所以被誤為高宗。孝宗此書與高宗頗相近，圓潤豐腴，捺筆尤厚重，粗細筆交錯，筆筆之間，一氣引帶，增加流動的美感。

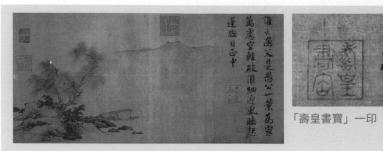

「壽皇書寶」一印　　　　白文「紹興」印

圖48　宋人，《蓬窗睡起》，臺北故宮藏。

參之三

寧宗、馬遠《詩畫冊》（斗方二十開）（王季遷舊藏）。馬遠畫與寧宗字的不成熟，可判定是寧宗早期所書，也可以推測楊后尚無「后座」時所能代筆。鈐「御書」方形連珠印（圖49）。書與畫之間，均有「緝熙殿寶」騎縫印（圖50）。應是理宗裝潢所鈐。

香港北山堂藏寧宗書《坤寧生辰詩》，款「為坤寧生辰書」，上鈐「丙子」（1216），下鈐「御書」（瓢印，上有「廣陶」白文印疊鈐）。（圖51）此件既是寧宗為「坤寧」（楊皇后）所書，當不至於是楊皇后自行操刀。

寧宗書《清涼境界七絕詩》，款「賜王□提舉」，鈐「己卯」（1219）、「御書」瓢印。（圖52）此「御書」瓢印，與《書坤寧生辰詩》同。

籤標「艾宣寫生鶯（罌）粟」（臺北故宮），此件對幅《書長春花詩》，被認定為楊后代寧宗筆題詩。後有「御書」（瓢印），此瓢印又與前同。（圖53）

圖49　宋寧宗、馬遠，《詩畫冊》之一（斗方二十開）（王季遷舊藏）。「御書」方形連珠印。

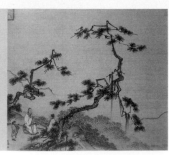

圖50　宋寧宗、馬遠，《詩畫冊》之二「緝熙殿寶」騎縫印。

圖52 宋寧宗，《書清涼境界七絕詩》，與鈐印「己卯」、「御書」瓢印。

圖51 宋寧宗，《書坤寧生辰詩》，「丙子」印，香港北山堂藏。「御書」（瓢印）

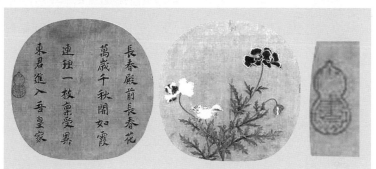

圖53 《書長春花詩》，與艾宣《寫生鶯（罌）粟》，「御書」（瓢印），臺北故宮藏。

圖54 馬麟，《靜聽松風》題名下的鈐印「丙午」、「御書」、以及題名右上角「虎」印。

參之四

　　理宗（1205年1月26日–1264年11月16日。1224年登立）之書風，除早期題夏珪「洞庭秋月」（弗利爾美術館藏）為「顏體」之骨架，並少「光堯家法」，以「顏體」為基調，發展出遒麗中每露尖勁，跌宕瀟灑，從容華貴中，典雅俊朗的風姿，收放有度，功力與才情，堪稱別出一格。其「干支」用印，證明作品之明確繫年。馬麟《靜聽松風》「丙午」（1246）印（圖54）；另此幅此「虎」字印又見於傳馬遠《孔子像》（圖55），當是理宗時所做《道統像》冊之一頁（圓形略異，是絹本拉扯所致）。馬麟《夕陽圖》甲寅（1254）（圖56）；「雲日明松雪，溪山進晚風。」左鈐「御書之寶」；右鈐繫年印「乙卯」（寶佑三年，1255）。書風與「靜聽松風」四字結體接近，筆之下按較輕，顯得稚嫩。[22]

　　宋理宗書《坐看雲起》「丙辰」（1256）（圖57）；宋理宗書《淺沙句》朱文「己未」瓢印（圖58）；宋理宗書《韓翃句》「辛酉」（1261）（圖59）。這依序的排列，可看出理宗的「顏楷風」。

「虎」字印

圖 55　馬遠，《孔子像》。

「甲寅」印　　　「御書」印

圖 56　馬麟，《夕陽圖》。

　　宋理宗書《淺沙句》，款「賜劉公正」，鈐印「御書之寶」、「己未」（瓢印，1259）（圖58）文「淺沙平有路，流水慢無聲」，與「潮聲當畫起，山翠近南深」（圖59）一頁丰神極近。

　　「蓼岸飛寒蝶；汀沙戲水禽」（同於〈南宋四朝宸翰〉第三幅），兩行之間鈐「御書」（圖60）小豎長方印。此幅書風與前舉「淺沙」（1259）、「潮聲」當是同一段時間。[23]

「丙辰」、「御書之寶」印

圖 57　宋理宗，《書坐看雲起》（對幅馬麟畫），克里夫蘭美術館藏。

圖 58　宋理宗，《書淺沙句》左右之「御書之寶」、「己未」二印。

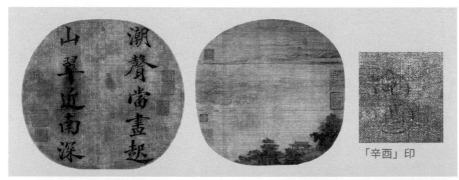

「辛酉」印

圖 59
宋理宗，《書韓翃句》（送元詵還江東，一作送太常元博士歸潤州）。

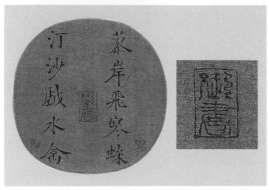

圖 60　宋理宗書「蓼岸」句與「御書」印。

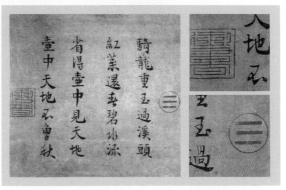

圖 61　馬麟，《溪頭秋色圖》的宋理宗對題詩之「乾卦」印、「御書」（方印），波士頓美術館藏。

再由未署年款、馬麟《溪頭秋色圖》（騎鹿妃嬪遊湖圖）理宗的對題詩（〈唐曹唐小遊仙詩〉，騎龍重玉過溪頭。）（圖61），及宋理宗《書皇甫冉七絕》（圖62），理宗《書宋光宗題楊補之紅梅圖詩》（圖63），這三件書風相同，用印右側鈐「乾卦」，左側鈐「御書」（方印），也足以説明是一套冊頁的散件。就書風也可與如理宗書《淺沙句》可與書《韓翃句》相續。此套冊頁或即是賜某「貴妃」。由此可見「乾卦」印與高宗不同。

　　理宗書《秋深詩》行草書，鈐「御書」瓢印（圖64）。用印與理宗書《書梅堯臣湖上七絕》相同一印（圖65）。也可視為同一時期前後之作品。

　　理宗書《孟浩然七言絕句》鈐「乾卦」印。（圖66）馬麟《溪頭秋色圖》的對題詩（圖60）、及《書皇甫冉七絕》相同，足證此為理宗書。

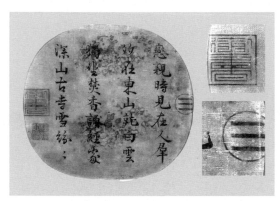

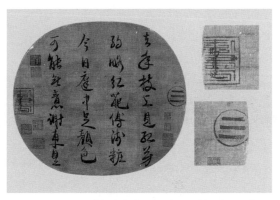

圖62　舊傳宋范寬，《雪山蕭寺》的宋理宗對題詩《書皇甫冉七絕》之「乾卦」印、「御書」（方印），波士頓美術館藏。

圖63　宋理宗，《書宋光宗題楊補之紅梅圖》，「乾卦」、「御書」（方印）。

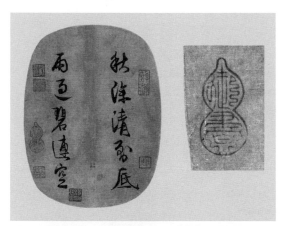

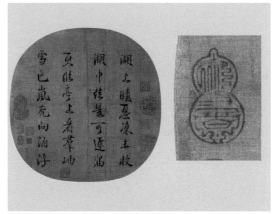

圖64　宋理宗，《書秋深詩》，「御書」瓢印。

圖65　宋理宗，《書梅堯臣湖上七絕》，「御書」瓢印。

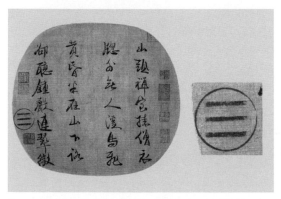

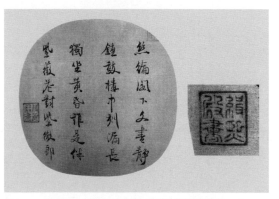

圖66　宋理宗，《書孟浩然七言絕句》，鈐「乾卦」印。

圖67　宋理宗，《書七絕詩》與鈐「緝熙殿書」印。

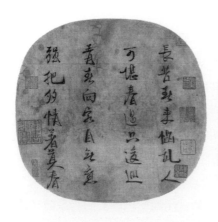

圖 68
宋理宗《書長苦詩春來惱亂人》，
「御書之寶」印。

　　理宗書《七絕詩》，鈐「緝熙殿書」（圖 67），更是理宗所有。理宗書《長苦詩》鈐「御
書之寶」（圖 68），與前述為理宗之行草書風，筆調遊暢有尖削一味。

肆之一

　　后（妃）用印，先有高宗吳皇后、劉貴妃。若寧宗楊皇后，出現的作品更多。宋高宗吳
皇后（1115–1197）的收藏印「賢志堂印」。「賢志主人」（圖 69），見《平安何如奉橘三帖》。
此印之所以被認為是吳皇后，據《宋史》：「憲聖慈烈吳皇后，開封人。……后益博習書史，
又善翰墨……嘗繪《古列女圖》，置座右為鑒，又取〈詩序〉之義，扁其堂曰『賢志』。」[24]「賢
志主人」印，尚見於吳彩鸞《唐韻》（圖 70）。

　　「賢志堂印」，又見傳顧愷之《女史箴卷》中「婕妤當熊」一段前下緣（圖 71）；也見
於顏真卿《祭姪文稿》左方隔水下方（圖 72）。

「真賞齋印」　　　　「賢志主人」　　　　「賢志堂印」

圖 69 《平安何如奉橘三帖》「真賞齋印」

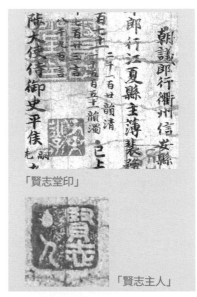

「賢志堂印」

「賢志主人」

圖 70　唐吳彩鸞，《唐韻》。

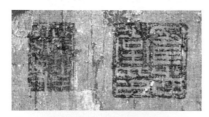

圖 71　傳《顧愷之女史箴》卷
「賢志堂印」。

圖 72　《祭姪文稿》
「賢志堂印」。

　　楊凝式《夏熱帖》，托尾王欽若隸書跋，左右隔水處，上方的騎縫印鈐「瑞文圖書」，
下方左右的騎縫印鈐「賢志堂印」兩方（圖 73）。這是宋皇室的收藏印鈐蓋方式，我想這是
正確的與裝裱形制結合，也更正確地說明此印是真。它和「內府書印」、「緝熙殿寶」，諸
內府印，都是與原裝裱配合。這從收藏先後的次序來論，很容易理解。

　　南宋時加鈐收藏印，有其優先的選擇空間。相對地，真印出現在非容易理解的位置，也
難免被起疑。若一般鑑識，對「印」之所以採取為輔助證據，因為人亡印存。嘉靖二十八年

（1549），著名藏書家豐坊為華夏作有《真賞齋賦》，此書以賦體文著錄「真賞齋」所藏書畫。賦中明確地說華夏收藏：「握如脂之古印。……白玉螭紐三印，今改刻瓢印，曰『真賞』方印、一曰『華夏』、一曰『真賞齋印』，……高宗吳后二印：『賢志堂印』白文螭紐，『賢志主人』，覆斗臥蠶，俱精 。」[25] 巧的是，顏真卿《祭姪文稿》（圖74）、《劉中使帖》（圖75）兩名件都是華夏的收藏。[26] 那「賢志堂印」、「賢志主人」是誰所鈐，能誣華夏多事乎？

　　唐顏真卿《祭姪文稿》為《南宋館閣續錄》所載，且又有高宗吳皇后「賢志堂印」、妃劉娘子「瑞文圖書」印（圖76）。案，周密《雲煙過眼錄》認為「瑞文圖書」是宋高宗妃劉娘子物。[27]

　　《青山白雲七絕》紈扇是吳皇后所書，此件書風近宋高宗。案，南宋葉紹翁《四朝見聞錄》「高宗御書六經」條，「高宗御書六經，嘗以賜國子監及石本于諸州庠，上親御翰墨，稍倦即命憲聖續書，至今莫能辨」。[28] 此件無款，後鈐有橢圓印：雙「坤六斷」印，辨識為六十四卦之「坤卦」印（圖77），代表皇后當無疑義，可做為吳皇后所書之一明證。

　　至若傳宋姚月華《膽瓶花卉圖》（圖78），冊上題詩，「秋風融日滿東籬，……」左上角有一殘印，也是六十四「卦印」，下方為「艮」（覆碗），就上方之卦象因裁去未可辨，揣度是「乾、兌、離」。就位置當以收藏印為宜，不知何義？誌之以待高明教我。

圖73
五代楊凝式，《夏熱帖》亦有「賢志堂印」、「瑞文圖書」。

圖74　顏真卿，《祭姪文稿》「真賞齋」。

圖75　《劉中使帖》，「華夏」印。

隔水騎縫處　　隔水下方處

圖76　顏真卿，《祭姪文稿》「瑞文圖書」印。

圖77　吳皇后所書《青山白雲七絕》紈扇

坤卦印

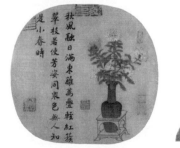

圖78　宋姚月華，《膽瓶花卉圖》，殘印。

圖 79
「奉華之印」鈐於傳黃筌
之《寫生卷》，北京故宮
藏。

圖 80
同卷「瑤暉堂印」，鈐於
傳黃筌《寫生卷》，北京
故宮，「奉華之印」托尾
裱紙上之左上方。

「奉華之印」（圖79）鈐於傳黃筌之《寫生卷》（北京故宮），左方與托尾裱紙上之騎縫。印之左方為筆描補上。同卷「瑤暉堂印」（圖80），鈐於傳黃筌之寫生卷（北京故宮）「奉華之印」托尾裱紙上之左上方。《庚子銷夏記》卷三：「宋迪《山水》卷，曾入思陵御府，故卷有『奉華、瑤暉堂印』。」[29] 案：此印下方同為騎縫之賈似道「曲腳長或封」字印，則此拖尾紙為賈氏時已裝。孫承澤撰《銷夏記》宋徽宗《柳鴉蘆雁圖》條：「宣和博收書畫，然賞識遠不及高宗。蓋宣和所尚者，人物花鳥，如收黃筌父子至六百七十餘幅，徐熙至二百四十餘幅，而名家山水寥寥。至高宗所收，今傳世上有「乾卦」、「雙龍小璽」，「內府圖書」及「奉華寶藏」、「瑤暉堂印」者，皆高雅可觀。雖未見高宗之畫，然所《書九經》及《馬和之補圖毛詩》，又非宣和所能及也。一興一亡，觀所好尚，已可知矣！」[30] 又高宗劉妃，「劉夫人希字，號夫人。建炎間掌內翰文字，及寫宸翰字，高宗甚眷之，亦善畫，上用奉華堂印記」。[31]

又傳張萱《明皇合樂圖》（臺北故宮），小冊頁一開，左上角，鈐「奉華堂印」（圖81）。以畫風及水準論，此畫自非南宋初，是此印為偽加。

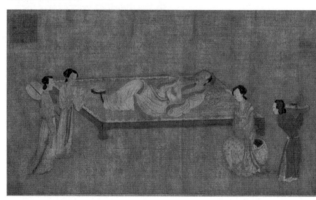

圖 81　傳宋張萱，《明皇合樂圖》與奉華堂印，臺北故宮。

肆之二

寧宗與楊皇后的書跡辨別，是一項困擾的難題。從題款與用印，基本上可以確定是寧宗或楊皇后的書蹟，可從文義清楚者，做為準繩。自署：「楊妹子」的《書木犀七絕》團扇楷書：「瀹雪凝酥，……。」款署：「楊妹子」，下鈐「鳳」字圓印（圖82）。亦署「楊妹子」的《楷書七絕》：「薄薄殘妝……」，下鈐「鳳」字圓印（圖83）。兩印不相同。

香港北山堂藏寧宗《書坤寧生辰詩》，款「為坤寧生辰書」，上鈐「丙子」（1216），下鈐「御書」（瓢印，上有「廣陶」白文印疊鈐）。（圖84）此件既是寧宗為「坤寧」（楊皇后所書），當不至於是楊皇后自行操刀。本文不在於辨別兩人之書，而在於此件所鈐之印。

傳馬遠《踏歌圖》（北京故宮），由於畫上「馬遠」款是錯誤的，如以「馬遠」款是後來妄加，畫上的題詩，姑不論出於寧宗，或為楊皇后代筆，其鈐印「庚辰」（1220）「御書之寶」（圖85）又如何看待？

圖 86
馬遠，《松壽圖》之
「御書」印。

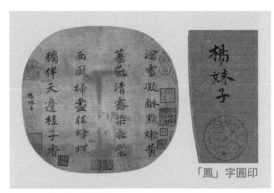

圖82 「楊妹子」《書木犀七絕》。

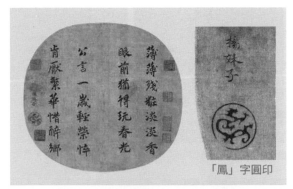

圖83 「楊妹子」《楷書七絕詩》，顧洛阜舊藏。

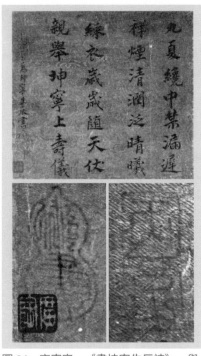

圖84 宋寧宗，《書坤寧生辰詩》，與「御書」、「丙子」二印，香港北山堂藏。

圖85 傳馬遠，《踏歌圖》鈐「庚辰」（1220）、「御書之寶」印，北京故宮藏。

圖87 《華燈侍宴》（有款本）之「雙龍」與「御書之寶」。

圖88 《華燈侍宴》（無款本）之印疑似「囗盦」（瓢印）

又遼寧省博物館藏馬遠《松壽圖》，「馬遠」款亦偽。[32] 畫上方「賜王都提舉」詩後鈐「御書」（圖86）一印。真偽之間，因款而斷為假印，又同是一樣問題。

又，臺北故宮藏兩軸《華燈侍宴》，「有款本」之「馬遠」款也是錯誤的。上方題詩後鈐「雙龍」（圓印）、「御書之寶」（圖87）。此兩印，僅見於此幅。「無款本」鈐印已殘，若以殘像，或為「囗盦」（圖88），若做「御書」解，則「無款本」畫本佳，其畫為馬遠、款為寧宗（或楊皇后），此印不知有否助其定位。

皇后的「坤卦」印，最為普遍，楊皇后所用也最多。舉件如下。

馬遠《倚雲仙杏》（臺北故宮）款「臣馬遠畫」，有楊皇后題「迎風呈巧媚，浥露逞紅妍」詩句，書風秀雅。鈐「坤卦」印、「楊姓翰墨」二印（圖89），畫應作於寧宗嘉泰二年（1202）楊氏被立為皇后之後。所有「坤卦」印之鈐蓋，當是此年為上限。

皇后之「坤卦」印，題宋人《桃花》：「千年傳得種，二月始敷花。」又有「楊姓翰墨」（臺北故宮，圖90）。

29　清・孫承澤，〈宋徽宗柳鴉蘆雁圖〉，《庚子銷夏記》（臺北：漢華書局，1971）卷 3，頁 146。

30　同上，卷 3。頁 229。

31　明・陶宗儀，《書史會要》（文淵閣四庫全書本）卷 6，頁 56。又「劉貴妃，臨安人。紹興十八年入宮，專掌御前文字。工書畫，畫上用『奉華堂印』。見陳善《杭州志》」。年代不同，不知孰是。

32　關於「馬遠」款的辨別，見拙著〈宋畫款識型態探源〉，收錄於本書。

33　同註 8。

34　Wai-kam Ho et al., *Eight Dynasties of Chinese Painting: The Collections of the Nelson Gallery-Atkins Museum, Kansas City, and the Cleveland Museum of Art,*(Cleveland, Ohio : Cleveland Museum of Art, 1980), p.75.

11

傅宋李唐《炙艾圖》研究

壹

　　臺北故宮博物院藏傳為南宋李唐《炙艾圖》(彩圖7，圖1)，本幅絹本；設色；縱六十八·八公分，橫五八·七公分，無作者款印。收藏印記僅右上方清宮之「乾隆御覽之寶」。另左下角「寶蘊樓書畫錄」是中央博物院籌備處收藏印（古物陳列所），時代的因緣，兩院並存於臺北，而以故宮收藏通稱了。

　　李唐《炙艾圖》品名，不知何時所定。本圖著錄，僅見於《盛京故宮書畫錄》著錄（序於癸丑〔1913〕五月三上），今天，原件題籤所見為隸書，這不同於清宮宮中一般所見的館閣體書風。此隸書風格如「勒」筆是如楷書風轉折，這與明代諸如李東陽、文彭的隸書頗為相近，可見這是保留了較舊的籤題。（圖2）

　　由於本件是唯一傳世針灸醫療史的圖證，一九六○年代以來，臺北故宮就有大量的複製品出版，也頗受中醫界歡迎，做為醫療所裝置，或相互贈禮用。在此時期，中醫界來購買時就向故宮反映，本圖應是「灸」艾而非「炙」艾。惜口頭說出，卻未見文字說明。從字義上看。「炙」是燒肉，南人饟為炙。「炙」在中藥是炮製上的用語，本圖明顯地以艾炷醫療，以艾草治病，用艾線、艾炷都是「灸」法，因此稱為「灸艾」為宜。

　　針灸醫療史，五代、宋、遼、金、元（907–1368），相當蓬勃發展。北宋政府支持下，醫官王惟一考訂經絡腧穴，增補了腧穴的主治病證，於一○二六年成《銅人腧穴針灸圖經》，次年又鑄銅人模型兩具。同時期，醫學者還有了專門研究，提倡某些專題，如針刺手法，灸膏肓腧穴法，按時取穴法、備急灸法、小兒灸法、外科灸法。本圖是這醫療風氣下的紀實作品。針灸療法包括針法與灸法，在古代，凡是用各種針型工具，刺入或按壓腧穴和病變部位的醫療保健方法都稱為「針法」，凡是用燃著艾絨或其它可燃材料燒灼或溫烤腧穴和病變部位的醫療保健方法都稱為「灸法」。

　　「灸艾」這一種傳統的醫術，將艾炷點燃後，置於腧穴或病變部位上進行燻灼的艾灸方法。畫中清楚的表現艾炷上尖下圓，呈圓錐形，大小如蠶豆大的大艾炷。由於是直接在皮膚

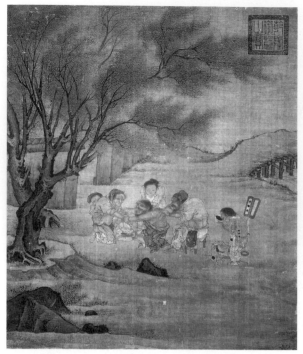

圖1　傳南宋李唐，《灸艾圖》，絹本，設色，
　　　縱 68.8 公分，橫 58.7 公分，臺北故宮藏。

圖2　李唐，《灸艾圖》，原件題簽隸書與明代諸
　　　如李東陽、文彭的隸書頗為相近。

燒灸，所以病患痛苦異常，正如韓愈詩：「灸師施艾炷，酷若獵火圍。」施灸部位往往被燒破，甚至呈焦黑色，使其產生無菌性化膿現象（灸瘡）。圖中患者的背部，在被燒艾炷的周圍，畫家描繪出較正常皮膚更深紅的顏色，這是病變處發炎了，或可說患者背上長了已熟的癰疽，用艾炷直接熱灸，是發疱灸的醫療法。村醫的右手又拿著一把針灸用的「刀」，這是屬於「九鍼式」之一的「鑱鍼」，用來排膿（圖3）。村醫頭上包巾也插有九鍼式之類的器具。這可視為外科的灸法。灸滿所需「壯」數後，在灸穴上敷貼淡膏藥，每天換一次。數天後即現灸瘡，停灸後約三、四周，灸瘡結痂脫落，留有瘢痕。所以畫中郎中背後有一個跟班，正在膏藥上哈氣。[1]

　　另外，如果是穴位的治療，那位置上是背腧穴，或肺腧穴左右的厥陰心陰腧穴。這個醫療狀況猶待探討。

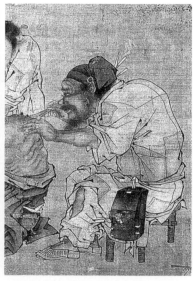

圖3　《灸艾圖》的村醫特寫，以及《鍼
　　　經摘英集》九鍼式。

本圖雖為醫療史重要作品，卻未見有過專題研究，僅於論述中略提及。最早為高居翰於《中國古畫索引》，認為是明代院畫家學宋代畫院的作品。[2]一九七五年梁莊愛蓮教授以李嵩論南宋人物畫的幾個觀點，文中最後部份，將本幅歸為李嵩的筆法再表現，論述其構圖及線條。[3]彭慧萍博士則以「搭班」風格，說及「人物畫以李嵩為主導風格，品質一流，可視為李嵩真跡，但背景柳樹，可視為李唐、閻次平傳派，而不類李嵩，此或為李嵩與他人合作」。[4]唯彭博士只做結論未加推理陳述。二○○六年童文娥女士則說明構圖與線條之外，指出木橋的畫法，與上海博物館藏五代人《閘口盤車圖》都是兩宋橋樑主要的結構與造型。[5]

貳

　　存世的畫作中，北宋開始出現許多風俗畫，醫療題材也出現擅長者。《圖畫見聞志》載：「陳坦晉陽人。……，其於田家村落風景固為獨步，有村醫、村學、田家娶婦、村落祀神、移居、豐社等圖傳於世。」[6]此外著名的范寬也有「村醫圖、田家娶婦圖」。[7]可見本幅題材早已有之。從實例上，現存於敦煌莫高窟人字坡西坡三○二窟隋朝時的《治病圖》（圖4），圖中所畫是正骨復位的醫療，可為一證。

圖4　敦煌莫高窟302窟人字坡西坡，隋，《治病圖》所畫是正骨。

　　本圖所畫，完全是窮苦的庶民生活。就居所言，板築夯牆，牆上覆瓦，土鋪木橋，這是窮鄉僻壤，更有甚者，表現在人物的衣著上。庶民形象，衣衫襤褸，本圖是貼切於現實生活所見。人物除病患者因脫卸上身；站於老婦身後少年，無法出現全身衣服，其餘人身上穿著，皆出現補釘。更有趣者是郎中左腳下小腿部份，出現一大裂縫。布質上也是粗質，這在在都是描繪出貧苦的大眾。郎中頭裏包巾，農婦亦是，頭巾上有環，穿環打成蝴蝶結於額前。這種樣式的打扮，可比對於相近似的北京故宮藏著名的宋人「雜劇」描繪圖《打花鼓》，圖上左側的女姓「末角」（圖5）。這也可視為南宋裝扮的一例。跟班助手旁插有「膏藥幌子」，一見而知是走方郎中的標誌。完全相同的「膏藥幌子」雖未見，但名作如北京故宮藏《寶笈三編》本《清明上河圖》前段有一長衫人物持一幌子，能見圓形狀「膏藥」圖徵，似可理解為走方郎中（如欲強解為民俗中鐵口直斷之卜者亦可）。此種醫者之市幌，更清楚者則為眼科郎中，

圖5　《炙艾圖》婦女（左）與北京故宮藏《宋人「雜劇」打花鼓》（右）左側的女姓末角之包巾。

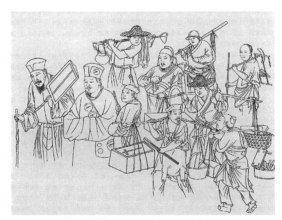

圖6　「元右玉寶寧寺」水陸畫《長衣儒流醫卜星象短衣百業百工》

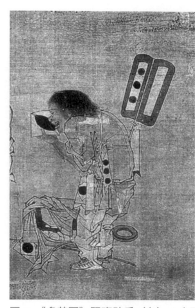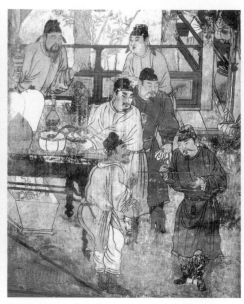

圖7 《炙艾圖》跟班助手（左）；山西洪洞水神廟元代壁畫《賣魚》漁郎特寫（右）。

其例見於「元右玉寶寧寺」水陸畫：《長衣儒流醫卜星象短衣百業百工》（圖6）。以圓狀膏藥為市幌，今日猶存於華人社會。古畫中所見，如明代《貨郎圖》中也有相似市招。

　　所謂「田家有醇甿朴野之真」。人物的開臉，《炙艾圖》十足的描繪出鄉野的「醇甿朴野」。郎中的粗陋，病患的張口哀號，老婦蹙眉憂心，這三位年歲的風霜也都畫在臉上。相對的少年（是男是女）眼一睜一閉，這是畫害怕不敢正視一眼，但也充滿好奇的又想仔細端詳，老農婦身後的少年已躲到背後，不敢正視，又用力一腳踩住病患的大腿。臉部形像也有較誇張者，如跟班之助手，其造形似如「山西洪洞水神廟元代壁畫」之《賣魚》中的漁郎（圖7），再將此漁郎與周邊對應之官家人物比較，臉部的養尊處厚和滿臉風霜是反差相對的。總之，畫家充分表達了庶民的樸與野。

參

　　本件人物衣紋，用「釘頭鼠尾描」。按明汪珂玉《珊瑚網》「繪事名目」項，有「古今描法一十八等」，「釘頭鼠尾類」下注「武洞清」。[8] 線描形態，若説宋代武洞清專擅，應無爭議，若為武洞清發明，恐超出常識以外。武洞清之作品，今日恐也不可得。就此線描形態追索，研究者所以推論為李嵩或其流派，想來是跟李嵩傳世之諸如「貨郎」、「嬰戲」比對（因未見推論）所得。目前三件李嵩《貨郎圖》（臺北、北京、克里夫蘭三本）。線描的形態，的確是「釘頭鼠尾描」（圖8），或許《炙艾圖》的人物遠大於三幅貨郎圖，從線條顯示出更加方勁的力道。從探索「十八描法」的「釘頭鼠尾」是否提供《炙艾圖》斷代的依據，或者時代的風尚？

　　張彥遠記：「謝赫云，古畫皆略，至協始精，六法頗為兼善，雖不備該形似，而妙有氣韻，凌跨羣雄，曠代筆，在第一品。」[9] 這種文字的敘述，「略與精」的分際，線形的中國畫，線描的結構狀態該是分際的一種方式。遺憾的是見不到衛協的作品了，只能用此段文字來解釋，卻也無畫例實證。

　　張彥遠又記「論顧陸張吳用筆」：「或問余，以顧陸張吳用筆如何？對曰：顧愷之之跡緊勁聯綿，循環超忽，調格逸易，風趨電疾，意存筆先，畫盡意在。」[10] 這也是説明線形結構的

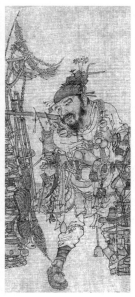

圖 8 《炙艾圖》（左）與臺北故宮藏李嵩《市擔嬰戲》「釘頭鼠尾描」（右）的線描的形態。

狀態。「顧陸之神，不可見其眇際，所謂筆跡周密也；張吳之妙，筆纔一二，像已應焉，離披點畫，時見缺落，此雖筆不周而意周也。若知畫有疏、密二體，方可議乎畫。」[11]「緊勁聯綿，循環超忽」、「筆跡周密」，這些用語固然提供線條形態的形容，卻沒有說道線條本身的形態。「王防字元規，家二天王皆是吳之入神畫，行筆磊落，揮霍如蒪菜條圓潤，折算方圓凹凸，裝色如新與子瞻者一同」。[12]「畫忌如印，吳道子作衣紋或揮霍如蒪菜條，正避此病耳，由是知李伯時、孫太古，專作游絲，猶未盡善，伯時有逸筆太古，則去吳天淵遠矣！」[13]「如蒪菜條圓潤」倒是給了線形的狀況描寫。

　　這是簡單的文獻回顧。從現存圖畫來看，畫之細密者如《馬王堆帛畫》、傳顧愷之《女史箴圖》（大英博物館藏）、閻立本《歷代帝王圖卷》（波士頓美術館藏），皆是。這些「密體」倒也未見「釘頭鼠尾」來表達。

　　書畫用筆向來被認為是一致的，這也無庸置疑，毛筆畫線，粗細一致是鐵線描；有粗有細是蘭葉描。「釘頭」表顯示著書寫（畫）時，起筆是「按」下，「鼠尾」是收筆時「提」起。從書跡的比擬，隸書的「蠶頭鳳尾」即是，三國吳《天發神讖碑》是書法中最為與畫筆接近的形態。用線條表達，「書（字）有定形」所以變化不多，「畫是隨形」，用筆（線條）的形態也多於書法。筆的提頓，最為急促者莫如「顫筆」（戰筆）。

　　說來敦煌壁畫，線形結構的人物。北魏時期只能用「疏體」來蓋括，所見唐代者，若三二九窟跪坐《女供養人》是鼠尾而無釘頭；二二○窟之《維摩詰像》、《帝王群臣像》；是近於鐵線描；而線描最為清楚之一○三窟《維摩詰像》也是近於三二九窟跪坐《女供養人》，即如《昭陵唐墓壁畫》也未見到「釘頭鼠尾」。五代、北宋亦復如此。

　　傳世名作，上海博物館藏傳孫位《高逸圖》，倒是見到了典型的「釘頭鼠尾描」於阮籍及其隨侍的衣紋上。北宋白描宗師李公麟，他的名作《五馬圖》或《孝經圖》起筆處偶見下按的筆觸，也未見明顯的「釘頭鼠尾」，而是於合於「游絲」，以今日大多數北宋名作，確實是無明顯的釘頭鼠尾描出現。較令人意外的是山水畫名作傳唐人的《明皇幸蜀圖》，山石勾勒卻是「釘頭鼠尾描」，只是這一幅畫是難以斷代的名作。

　　六法中的「骨法用筆」，至今並無人理出「十八描法」的正確時（斷）代性。「骨法」

當成一幅畫的架構，那線形結構，用線的組合來
表現立體物件，線的存在是物體面與面接觸的地
方。整體來說，北宋的線形結構，整飭而優雅，
若從運筆成線的速度感來說，相對地，比起南宋
諸如《炙艾圖》上，猶如自由拋物線，流利的動
感，顯然是南宋高於北宋。這正是小巧玲瓏以南
宋為勝的特徵。

　　李嵩三本《貨郎圖》均有柳樹，而與此《炙
艾圖》用筆、造形，卻不相關（圖9）。從樹幹
及風吹柳葉揚起，柳葉的賦色，在名作中，則為
臺北故宮藏宋李迪《風雨歸牧》（圖10）及無款

圖9　《炙艾圖》(左)與臺北故宮藏李嵩《貨郎圖》
　　　(右)柳樹之用筆、造形比較。

之宋人《柳塘呼犢》（圖11）為同一類型。先說無款之宋人《柳塘呼犢》，明末人陳衍題閻
次平《風林放牧圖》云：「宋時朱羲、祁序與李唐皆工畫牛，得荒閑野趣，又樹木筆墨絕似李，
而坡石皴法又不類，傳云次平學李唐而工畫牛，得無是邪？凡鳥獸皆迎風立，畫上樹葉離技，
老牧掩面支策，牛獨舉首掀鼻當風，其神情融景會趣，蓋善得物情，非徒粉繪也。」[14]「畫上
樹葉離技，老牧掩面支策，牛獨舉首掀鼻當風」，描述的畫中母題，正與此《風林放牧圖》
相合。晚明去南宋已遠，不知陳衍所述畫家為「閻次平」，有否根據。今故宮本畫上無款，
陳衍所見是否另一本（案中國畫之「傳移模寫」，副本出現不無可能），但至少晚明已有此說。
故宮本所見柳樹幹之畫法，筆法也不能說與李唐及閻次平無關。何以有此說法？

　　李唐擅畫牛，而閻次平畫牛彷彿李唐。[15]今日存世品，日本泉屋博物館藏傳閻次平《秋
野牧牛圖》（圖12），此畫的樹幹，用筆健勁而刻露，從筆法的觀念是可歸為同一系列，但
樹枝葉是不同的。此外南京博物館的閻氏《四牛圖》，樹幹的畫法也明顯與傳為李唐的畫法
有關。至於閻氏的其它作品，如臺北故宮博物院藏《松磴精廬》、弗利爾美術館藏《山村歸
騎圖》是精密青綠山水畫，無從比對。

　　李迪的《風雨歸牧》有「甲午歲李迪筆」款。這和同院所藏《貍奴小影》的款是一致的。
畫的右下角有「司印」半印，這也說明是元代宮廷所藏，畫本幅之外，詩塘上附裱一詩：「冒

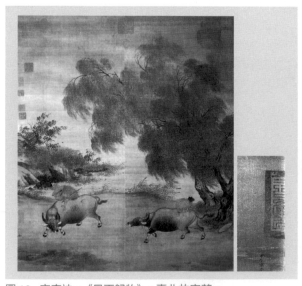

圖10　宋李迪，《風雨歸牧》，臺北故宮藏。

圖11　無款宋人，《柳塘呼犢》，臺北故宮藏。

圖 12　傳閻次平，《秋野牧牛圖》與特寫，
　　　　日本泉屋博物館藏。

圖 13　《風雨歸牧圖》（左）柳葉的聚葉團狀，其描繪比《炙艾圖》（右）更為強調。

圖 14　《柳塘呼犢》與《炙艾圖》、《風
　　　　雨歸牧》畫枝葉，用筆用色如出
　　　　一轍。左為《炙艾圖》的枝葉。

雨衝風兩牧兒，笠簑低縮綠楊枝。深宮玉食何從得，稼穡艱難豈不知。」款署「緝熙殿書」鈐「御前之印」。案《宋史・理宗紀》「紹定六年以緝熙殿宣示史館」又《玉海》載「紹定六年緝熙殿成，御書二字榜之」。從詩的描寫及口氣，都顯示出此件書詩而出於理宗之手。由此為李迪《風雨歸牧圖》的年代提供了下限。[16]

柳樹形態《炙艾圖》迎風而起，柳細枝以淡墨為線，再補以赭石色；細柳葉的畫法，直接以汁綠畫出，為了層次，重處則以墨為點，整體之融合，則又以輕汁綠作襯底暈染。因風而起《炙艾圖》是上揚，而《風雨歸牧》是下撅，然而姿態相反，畫法卻是一模一樣，只是《風雨歸牧》柳葉的聚葉團狀，其描繪更為強調（圖13）。再說《柳塘呼犢》，本圖畫枝葉，用筆用色與其它二圖更是如出一轍（圖14）。

回頭再說最令人訝異的是《炙艾圖》上柳樹幹，用筆之刻露遠較於上述他本，雖說李迪《風雨歸牧》畫幹之粗野，兩相接近，畢竟無《炙艾圖》之尖銳處（圖15），而日本泉屋博物館傳閻次平《秋野牧牛圖》則拙硬中無偏鋒之筆，雖與《柳塘呼犢》略異，卻與《炙艾圖》兩相不同（圖16）。

圖15　李迪《風雨歸牧》畫樹幹之粗野，雖與《炙艾圖》兩相接近，畢竟無《炙艾圖》之尖銳處。

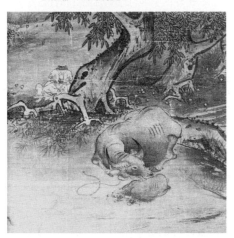

圖16　日本泉屋博物館藏傳閻次平《秋野牧牛圖》拙硬中無偏鋒之筆，與《炙艾圖》兩相不同。

肆

本文的課題，如果是要尋找出畫的作者，作者承認一時無力可解。如果就風格論，將名家所形成的風格，或畫法做為比對的準則。《炙艾圖》空間的結構，被放置在南宋，並無疑義。再說線描的形態，也多出現在南宋，北京故宮藏宋人《柳蔭群盲圖軸》上「釘頭鼠尾描」就是。

將本幅視為李唐、閻次平、李嵩、李迪諸家風格的融合，似不為過。南宋各個領袖畫師的傳承，很容易在記載南宋繪畫史諸書，如鄧椿《畫繼》、夏文彥《圖繪寶鑑》、湯垕《畫鑑》、莊肅《畫繼補遺》、乃至晚至清初厲鶚編《南宋院畫錄》，看出師承或家族系列。研究者也曾有所排比。[17]諸如李唐之於蕭照；閻仲與子閻次平（孝宗隆興進畫院 1163–24；12世紀後半）、閻次于一家；李迪（1162–1224〔歷孝光寧三朝〕）及其子李德茂，徒張紀、衞光遠、何浩、王安道；李從訓之子李珏、養子李嵩（1190–1124 光寧理三朝），又李嵩多令其徒永忠代作。

對這些記錄上的第二代畫家，幾乎無存世的作品可堪比對，也只有直系的關連，旁通的交流又如何呢？南宋未見文獻著錄。職業畫家必隨市場走向，畫家的技能必不死守一門。容我再舉出北京故宮藏一例宋人《柳蔭醉歸》，畫面兩位隱者用的就是釘頭鼠尾描，而柳葉的畫法也接近《炙艾圖》。本圖可做為南宋末期畫風交融之例。

是否因市場趨向而更改融通畫路？北宋有二例。謝逸〈上南城饒深道書〉記「其鄰有東

西有畫工，曰：施氏、郝氏。施氏每畫，人爭持金帛，高其價而市之。郝氏，則窮日之力而市人皆不購買。謁於施氏之門，磬折百拜而言曰，予願得畫之術。郝如其説，不三日而名與施相若」。[18] 又晁書之〈送屈用誠序〉記「屈鼎畫山水，當時與范寬齊名，其後范之名日盛，而屈或不得與，其孫用誠雖者得其法，而人久不顧，不願為衣食而轉學許道寧法，因復恐地下無以見吾老阿父之面目也」。[19]

　　典守家法，或轉益多師，可見相互之間的矛盾與出路。蘇東坡〈書吳道子畫後〉：「智者創物，能者述焉，非一人而成也。」一種風格，或者一種技法的形成，目前的研究，總以為大師所出，弟子風從，眾志成城。目前南宋所知諸家派，風格的交錯、技法的混用，《炙艾圖》是提供了一個研究的課題。

　　然而，事又是如此單純否？臺北故宮藏標題宋李嵩《觀燈圖》，若比對同院藏明杜菫《玩古圖》（圖17），則兩幅同出於杜菫。此兩幅所用「釘頭鼠尾描」，又類似於《炙艾圖》。又遼寧省博物館藏《歸去來辭圖卷》第二段馬軾畫「稚子牽衣」，其右側也是柳樹一株，柳樹幹的畫法，顯露出「浙派」畫風的刻露（圖18），如由馬軾來畫《炙艾圖》柳樹，也未嘗不可達成此地步。天下自有能人，非我所逆料也。

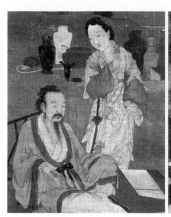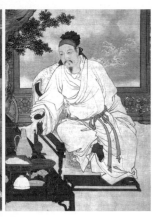

圖17　臺北故宮藏傳宋李嵩，《觀燈圖》（左），比對明杜菫，《玩古圖》（右），應是杜菫。　　圖18　遼寧省博物館藏《歸去來辭圖卷》第二段，馬軾畫「稚子牽衣」。

* 二〇一六年四月，作者應北京中央美術學院人文學院之邀，講課以「古畫專題研究」為題，本文為講題中一節。課後，研究生陳前君回應，別有所見，錄之如下：

　　講座開始時先生提到有多位醫生建議改正「炙艾」為「灸艾」，以大宗文獻記載的通用的説法而言，這是沒問題的。但是「炙艾」即炙烤艾草材料著重強調的是郎中瞬間動作和狀態，與畫面氣氛的中心——正在燃燒著的艾炷相合；「灸艾」，即這種醫療的方法卻沒有具體指向。成語「灼艾分痛」這個典故出自《宋史·太祖紀》：「太宗嘗病亟，帝往視之，親為灼艾。太宗覺痛，帝亦取艾自灸。」也是強調了動作，用了「灸」字的動詞意。所以是否需要改換名稱，我認為不牽扯到正確與謬誤，只是個人理解問題。

　　先生提出觀點，認為畫中郎中右手持的器物為「鑱針」。鑱針是中醫九針之一，出《黃帝內經》。《靈樞·九針十二原》載：「九針之名，各不同形。一曰鑱針，長一寸六分。」古代「寸」的長度一直在變化，但是大體一寸六分

不會超過4cm, 仍然沒有超脫針的「概念」。但以圖3中的器物來看，長度上並不符合，使用手法也不像是刺的動作。1974年江蘇省江陰縣一座明墓中出土了一批醫療器械，有一些中醫外科手術器械引起了人們關注。如圖4為出土的平刃式外科刀。因為刃口較短，應是切開較小面積和死腐、餘皮之用。畫中外形也與清代何景才《外科明隱集》的平刃式刀相似（如圖4）。因此推斷應為平刃式手術器械，其針對的疾病也與農村現實情況相符合。淺薄微見敬請先生指正。

註釋——

1　本文相關針灸知識，承中醫師高嘉駿及同事王興國兩先生提示，謹誌謝意。

2　James Cahill, *An Index of Early Chinese Painters and Paintings* (Berkeley, Los Angeles &London: University of California Press, 1980), p.122.

3　Ellen J. Laing., "Li Sung and Some Aspects of Southern Song Figure Painting," *Artibus Asiae*, 37:1/2 (1975), pp. 5–27.

4　彭慧萍，〈走出宮牆：由畫家「十三科」談南宋宮庭畫師之民間性〉，《藝術史研究》第7輯（廣州：中山大學出版社，2005），頁179–215。本文以「搭班」一詞說明，惟古來中國職業畫家，並無行會制度。

5　童文娥，〈李嵩嬰戲貨郎圖的研究〉，國立臺灣大學藝術史研究所碩士論文，2006年，頁111–112。

6　宋・郭若虛，《圖畫見聞志》（文淵閣四庫全書本），卷3，頁18。

7　明・徐應秋，《玉芝堂談薈》（文淵閣四庫全書本），卷30，頁31。

8　明・汪珂玉，《珊瑚網》（文淵閣四庫全書本），卷78，頁79。

9　唐・張彥遠，《歷代名畫記》（文淵閣四庫全書本），卷5，頁2。

10　同上書，卷2，頁5。

11　同上書，卷2，頁6。

12　宋・米芾，《畫史》（文淵閣四庫全書本），頁5。

13　宋・趙希鵠，《洞天清祿集》（文淵閣四庫全書本），頁54。

14　明・陳衍，《大江草堂集》（國立北平圖書館藏善本），卷15，無頁碼。

15　元・夏文彥，《圖繪寶鑒》（文淵閣四庫全書本），卷4，頁13及15。

16　國立故宮博物院，《故宮宋畫精華》中卷（東京：學習研社，1975–1976），頁13。

17　見彭慧萍，〈走出宮牆：由「畫家十三科」談南宋宮廷畫師之民間性〉，《藝術史研究》第7輯（廣州：中山大學出版社，2005），頁179–215。

18　節引宋・謝逸，〈上南城饒深道書〉，《溪堂集》（文淵閣四庫全書本），卷8，頁7–8。

19　節引宋・晁書之，《景迂生集卷》（文淵閣四庫全書本），卷17，頁35。

12

關於宋馬遠《乘龍圖》的考察

　　國立故宮博物院藏《宋馬遠乘龍圖》一幅（彩圖 8，圖 1）畫中收藏印，幅之右下角，有清初梁清標（1620–1691）之「蒼巖」、「蕉林居士」兩印。畫之題籤有「馬遠乘龍圖。蕉林重裝」。此後僅見清宮收藏印，依此，可能梁氏之後，就進入宮中為乾隆皇帝所收藏，遞藏至今。

　　乘龍者，頭罩風帽，衣寬袖大身襴衫，顏面老態顯露，惟一般能乘龍者，當是仙流一輩，這是以入眼所見的直接反應。仙人背後雲層翻湧，出現一道道閃光，風雲起雷聲響，境界中顯現一番神力。仙人頭後有圓光，乘龍騰雲中，御風而起，長袍大袖與襟帶，鼓風揚起。幅右下，一持杖乘雲小人，虬髮突顎，面目非人非鬼，似人似鬼，披巾肩上，右手持杖，杖有龍首，繫葫蘆。屈膝前趨，左手握紙卷，似是向乘龍人有所言語，這是何角色呢？龍騎現首尾，爪有三趾（圖 1-2），這和歷代所藏宋帝后像配景之龍爪趾相符。[1]墨繪淺著色，但見花青與淺赭石色施於部分衣帶。左下角，有款「馬遠」（圖 1-1）兩字，惟「遠」字「袁」部之下半有殘缺，但從筆畫序，尚可確定為「遠」字，而非「逵」。關於馬遠簽署的一致性，比對其它名品，容或有所見解上的差距，這或可再加討論，但非緊關於本題。畫法用戰筆的是馬遠家法，筆意蒼老，雖因時代久遠而色退，然畫筆精謹之至，列為畫史名品，當無異議。

　　本幅往昔並不為研究者所注目，清初以前，未見著錄，入藏清宮，則載於《石渠寶笈・初編》[2]雖列為上等，但僅數語。故宮遷臺，出版《故宮書畫錄》增訂本（四），列為簡目，[3]依編輯體例，這是次等或定名有誤者。惟高居翰教授等所編之《中國古畫索引》列入「真蹟」，[4]近年出版之《故宮書畫圖錄》錄於第二冊，[5]也只引用《石渠》原著錄。

　　畫之題意如何？單純之仙人？或者是聯屏中所餘之一幅？[6]所見相關為文論及此幅，也僅就畫面介紹。作者承辦故宮「長生的世界：道教繪畫展」，亦以單純之仙人介紹。[7]可得神仙與否？對於畫史上是否有雷同類似的題材形像出現，道教人物與龍有關者，如《神仙列傳》所見神仙以龍為乘騎關聯：太真王夫人（圖 2-1）、茅濛（圖 2-2）、馬師皇（圖 2-3）、蕭史（圖 2-4）、羅真人（圖 2-5）、黃仁寬（圖 2-6）、李白（圖 2-7）、李賀（圖 2-8）等等全難以關聯。[8]

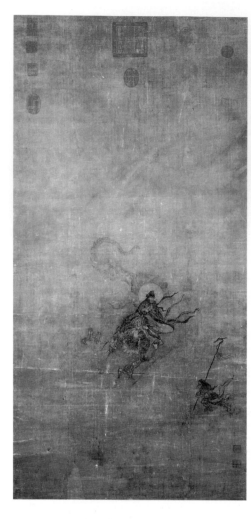

1-1

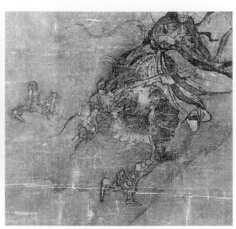

1-2

圖 1-1　《乘龍圖》署款。
圖 1-2　《乘龍圖》龍之局部。

圖 1　馬遠，《乘龍圖》，軸，絹本，設色，縱 108 公分，
　　　橫 52.6 公分，臺北故宮藏。

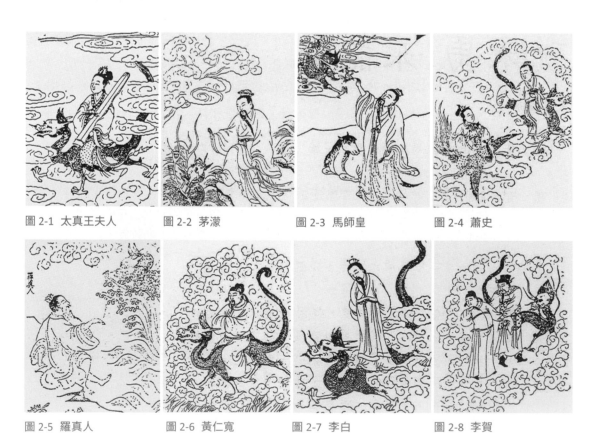

圖 2-1　太真王夫人　　圖 2-2　茅濛　　　圖 2-3　馬師皇　　圖 2-4　蕭史

圖 2-5　羅真人　　　　圖 2-6　黃仁寬　　圖 2-7　李白　　　圖 2-8　李賀

又如道教中《三官出巡》之水官（圖3），坐騎為龍，總是冠冕儀衛，威武壯觀。如是道教中的水官，何以無正式冠冕？如非道教神仙，又該作如何解題？

先從以龍為坐騎，神話中役使的交通工具。傳說人物，黃帝的孫子禺彊是北海之神（圖4），他人面獸身，兩手執青蛇，乘雙龍。[9]《穆天子傳》：「天子乘鳥舟，龍卒浮于大沼。」[10]《淮南子》：「龍舟鷁首，浮吹以娛。」[11] 讀來也與本題未能吻合。

圖3　馬麟，《三官出巡圖》之水　　　　圖4　「北海之神」，黃帝之孫禺彊，
　　　官局部，臺北故宮藏。　　　　　　　　取自《古今圖書集成》。

就圖像追索，人以龍為乘騎，繪之於圖畫，現存於世者，早見於一九七三年長沙子彈庫楚墓所發掘的《馭龍圖》（圖5），造形是《楚辭》：「帶長鋏之陸離兮，冠切雲之崔巍。」[12] 飛天的連想。其次西漢《軚侯妻墓帛畫》，月下畫有一女子，乘龍向月。（圖6）一般多以為是嫦娥，實則是乘龍飛昇的墓主。[13]

乘龍遊天是道教的神仙，生存不受時空的限制，生活逍遙自在，智能神妙莫測。「上與造物者遊，下與外生死無始終者為友」；「乘雲氣御飛龍，而遊乎四海之外」，[14] 就是一般觀念中的神仙法相。早期道教的繪畫，雖因時空久遠而湮滅，難以論定產生的正確年代。漢朝道教初創時的主要經典《太平經》，已有《乘雲駕龍圖》（圖7）、《東壁圖》、《西壁圖》的名稱，《乘雲駕龍圖》畫的內容為天尊坐於壇上，五龍為駕，[15]「乘雲氣御飛龍，而遊乎四海之外」。

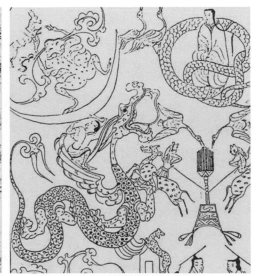

圖5　長沙子彈庫楚墓所發掘出的　　　　圖6　西漢《馬王堆帛畫》線描圖局部，
　　　《馭龍圖》。　　　　　　　　　　　　　月下畫有一女子乘龍向月。

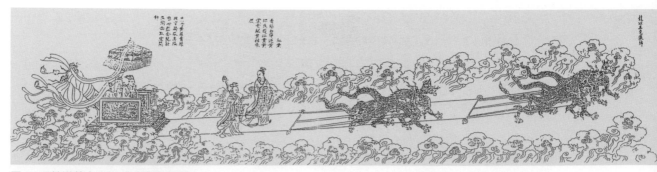

圖7　正統道藏太平經《乘雲駕龍圖》

　　六朝至唐代的石（磚）刻，見於石棺、墓誌、墓碑的裝飾。表達希望人的靈魂昇上天界，石棺畫像上出現了許多騎龍騎鳳的石刻線畫。如河南洛陽出土的北魏石棺，左側畫像是乘青龍的守護神，畫面做飛舞奔馳狀；又河南鄧縣、北齊高句麗等處，均有同樣題材，永安二年（529）《北魏朱爾襲霖墓誌》蓋上神人跨龍，祥雲處處簇擁，飛往天界（圖8）。北魏墓石棺上《騎龍圖》（圖9），在圖像上則令人想起與故宮藏傳為宋朝趙伯駒《飛仙圖》做比較。故宮藏傳為宋朝趙伯駒《飛仙圖》（圖10）亦是畫雲中仙人持荷花乘龍，遨翔於海山瑤島，正是古代想像中的仙人。青綠為主的色調，充滿著想像中的浪漫仙境，適宜做為仙境的表達。本幅並無名款，古人以宋朝趙伯駒（約1120–1182）為青綠山水名家，遂定為趙氏所作，然畫中松樹造型，岩石結構實已出現十六世紀風格。上述北朝諸石刻線畫，其定位是古來四方位神獸，出現的先人或守護神神，均是俊秀如處子。看起來昇仙題意有關，身分打扮與《乘龍圖》卻是兩樣。

圖8　永安二年（529）《北魏爾朱襲》石棺上
　　　神人跨龍。

圖9　魏墓石棺上的《騎龍圖》

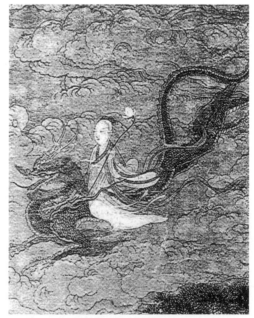

圖10　傳為宋趙伯駒，《飛仙圖》，
　　　臺北故宮藏。

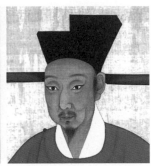

11　　　　　　　　　12　　　　　　　　　13

圖11　《乘龍圖》乘龍者特寫。
圖12　宋寧宗坐像（臉部），臺北故宮藏。
圖13　宋寧宗半身像（臉部），臺北故宮藏。

　　《乘龍圖》畫中乘龍者可被視為籠統仙人形像，之所以未受注意，恐以顏面部分所佔畫面太小有關，難以讓觀賞者隨即辨識。就畫面實際測量，上下露臉為一‧五公分；連頭部臉帽為三公分；圓光直徑六‧七公分。值得注意的是畫中仙人面相，卻是非常人所有，尤其是闊嘴、深目、高顴、高隆且長的鼻子（圖11）。這該是特別有所指罷！以馬遠生活的時代（12世紀末至13世紀初），除了宗教、傳說中人物以外，能有乘龍資格者，該是皇帝：光宗或寧宗、理宗。今日故宮猶藏有宋代的皇帝像。檢《宋寧宗坐像》（圖12）及《宋寧宗皇帝半身像》（圖13）作者認為從五官特徵的比對，那可確定是同一人（圖11、圖12、圖13），只不過是中老年齡之間的差別而已。因為，寧宗（1168–1224）的面相是特殊的。《四朝聞見錄》記：

> （寧宗）嘗學於永嘉陳良傳，導以毋作聰明亂舊章，故終生不妄更作。龍顏隆準，相者謂之「老龍形」。[16]

　　何謂「老龍形」？檢相書上以求證。據《契王氏秘傳知人風鑑原理相法全書》，[17]有「禽獸圖相秘訣」，將人之面相分成「龍形、麒麟、獅、虎、象、犀、猿、猴、龜、牛、鼠、蛇、馬、羊、魚、豬、狗、蟹、貓、獐、蝦、豹、驢、狐、豺、猩猩、兔、駱駝、鳳、鶴、鷹、燕、鴿、鵝、鸚鵡、孔雀、雀、雞、鴉、鷓鴣、鷺鷥、骨、鴈、禾、鸛」諸形。對「龍形」，附有「龍形」人相一圖（圖14）；又有一詩斷：

> 體勢如飛宛若龍，美髯頭角鼻高隆。
> 威靈赫變如無比，萬國雲從作帝聰。[18]

　　這一詩斷，直接地說，具有「龍相」就是帝王。單就臉孔，文字記述以「鼻高隆」最足令人了解。「龍相」之「鼻」是何特徵？龍的造形是集合各種動物的部位，宋代繪畫所見龍，對龍所傳說的禽獸各部位組合，視為寫實形像，成為飛龍。「釋龍」有「三停九似」之說。偽托宋郭思撰《畫論》也同此說：

圖14　「龍形」人像，《契王氏秘傳知人風鑑原理相法全書》

> 畫龍者，折出三停（自首至膊，膊至腰，腰至尾也），分成九似（角似鹿，頭似駝，眼似鬼，項似蛇，腹似蜃，鱗似魚，爪似鷹，掌似虎，耳似牛。）。[19]

　　偏偏就是沒有提到「鼻」，或說頭如駱駝，則鼻子可意會是相當的長，可以確定。再從此「龍形」相之特徵，又使人聯想到故宮所藏原南薰殿十二幅《明太祖朱元章像》中的十幅「異

圖15　明太祖半身像，臺北故宮藏。

圖16　相學面部各部位名稱，《契王氏秘傳知人風鑑原理相法全書》。

相」。十幅明太祖「異相」（圖15），若真有如此相之面貌，實在人間難得一見。他與相書上的「龍形」比對，臉龐輪廓、耳、目、口、鼻，並無兩樣。明太祖「異相」特徵是：「取八分像……隆鼻高顴，額顎突起，黑痣滿面，顴頰眉目，大異常人。此所謂『五嶽朝天』之象也。」[20]所謂「五嶽朝天」是相學上的說法。「五嶽」是被相學引用到臉相的位置，見圖16。[21]又世人傳言這異像是「七十二煞（痣），豬龍形」，大貴之相。「豬」作「朱」，龍作天子、龍之鼻如是同豬。[22]「豬龍」則其豬鼻子，就明確了。

又本書的〈飛禽走獸形相捷徑〉：「人之取形，猶氣之取象。以天地風雷、水火山澤人物以配八卦，而取法不異乎此也、凡欲見其形貌，可不取乎形狀。」[23]這是看相時將人的面貌以飛禽走獸來歸類。畫肖像時又如何呢？著名的肖像畫的畫論，元代王繹（約1360年前後）說：

凡寫像須通曉相法，蓋人之面貌部位，與夫五嶽四瀆，各各不牟，自有對照處，而四時氣色亦異，……[24]

又有〈寫真古訣〉一章：

寫真之法，先觀八格，次看三庭。眼橫五配，口約三勻。明其大局，好定寸分。[25]

這樣的說法，並不是要求肖像畫家也是一個面相家，而是透過相學上對顏面的形態分類，來掌握畫法。

何謂「三庭、五配、五嶽、四瀆、八格」？對於這些相法上的名詞，清代的人像畫家丁皋說得更清楚。

上停（庭）髮際至印堂，中停印堂至鼻準，下停鼻準至地閣，此三停豎看法也。
（五配）察其五部，始知面之廣狹。山根至兩眼頭止為中部，左右二眼頭至眼梢為二部，兩邊魚尾至邊，左右亦各一部，此五部橫看法也。
但五部只見於中停，而上停以天庭為主，左太陽，右太陰，謂之天三。
下停以人中劃限法令，法令至腮頤左右，合為四部，謂之地四。此亦部位，之法不可不知者也。
要立五嶽：額為南嶽，鼻為中嶽，兩顴為東西嶽，地閣為北嶽。將畫眉目準唇，先要均勻五嶽，始不出乎其位。[26]
四瀆是「江、河、淮、濟」，也是面相上的部位，均見圖版。[27]（圖17）

至於「八格」，這個「格」是文字的字形來做臉部輪廓的分類，文字的解釋不如圖像示意來得直接。就「八格」來說，也只是某種基數而已，明代這本相書將人之面相分成十格，其口訣：

由甲申田同，王圓目用風。有人明此理，造化在其中。[28]

這「十格」（圖18）可與王繹所說「八格」對照。

闊嘴、深目、高顴、高隆且長的鼻子，就《乘龍圖》上的老者，比對寧宗畫像的面貌，

圖17　丁皋，〈寫真秘訣〉臉部部位　　圖18　十格《契王氏秘傳知人風鑑原理相法全書》
　　　名稱收錄於《芥子園畫傳》。

　　的確是闊嘴、深目、高顴、高隆且長的鼻子，合乎「龍相」。「龍相」是帝王之尊，一般形容帝王的「高準隆鼻」即是。至於「老」字，相對於年少，這是相當清楚的。確定此為寧宗乘龍，則畫之題意，就可以界定。

　　帝王為「龍種」的觀念。《史記‧高祖本紀》：「高祖，沛豐邑中陽里人，姓劉氏，字季。父曰太公，母曰劉媼。其先劉媼嘗息大澤之陂，夢與神遇。是時雷電晦冥，太公往視，則見蛟龍於其上。已而有身，遂產高祖。」[29]

　　這則寓言，使後世認為帝王是龍子龍孫。龍也成為皇權和帝德的象徵，龍是帝、帝是龍，「真龍天子」於焉深植任何中國人的心目中。果如是，《乘龍圖》則隨即令人想起「龍馭（御）上賓」的典故。這出自《史記‧封禪書》：「黃帝採首山銅，鑄鼎於荊山下；鼎既成，有龍垂胡髯下迎黃帝，黃帝上騎，群臣後宮從上者七十餘人，龍乃上去；餘小臣不得上，乃悉持龍髯，龍髯拔墜，墮黃帝之弓，百官始仰望，黃帝既上天，乃抱其弓與髯號。」[30]乘龍昇天。按《莊子‧天地》篇：「千歲厭世，去而上仙，乘彼白雲，至於帝鄉。」[31]南宋鑑於北宋徽宗（1082–1135）迷信道教是亡國原因之一，對道教崇祀並不大肆張揚，然而諸帝對道教的信仰並未消失，以〈寧宗本紀〉記載，嘉定元年（1206）、七年，寧宗為祈雨，兩度行幸杭州太廟太一宮、明慶寺；[32]寵遇道士張道清（1136–1207），慶元五年（1199）賜號「真牧真人」，後又加封為「太平護國真牧真人」，為其宮觀書額，賜田莊，免租役。周密《齊東野語》卷十，記寧宗后楊氏（1162–1232），篤信道教，九宮山道嫗王妙堅，以咒術被楊后召入宮中，賜名「明真」，累封真人。[33]道教的理想，使人想到祈求昇天成仙。《黃帝九鼎神丹經》：「無翼而飛，乘雲駕龍，上下太清。」[34]

　　這樣的題意確定，那此畫作畫寧宗死而登天，則可認定其完成於嘉定十七年（1224）之際。按，周密《齊東野語》載「理宗朝有待詔馬遠畫《三教圖》」。[35]周密（1232–1298）去理宗朝未遠，他是宋末元初以見聞廣博著名的鑑賞家，他的著述如《武林舊事》記南宋杭州掌故，是後代所常引用的，此說當可採信。如此確定，《乘龍圖》之與馬遠生平創作年代（12至13世紀之間），符合一致，也提示了雖無年款卻可作時間上限的證據。

　　惟《乘龍圖》畫中何以不畫百官仰望？只是畫右下一小侍者（圖19），這又作何解？這位頓足持卷於雲氣中，相貌古怪作人鬼之間的造型者，當可作引魂昇天的方士或神仙。圖像的前例，可追尋到西漢洛陽《卜千秋墓壁畫》，這一幅壁畫上被認為是「昇仙圖」，圖中的

圖19　《乘龍圖》侍者特寫。

圖20　卜千秋墓壁畫「引魂者方士」。

男墓主乘黃蛇女墓主乘三頭怪鳥。有位臉有鬚、散髮飛揚、身披羽衣羽裙、手持三層毛飾杖，袒腹行雲氣中。這位「持節方士」披羽衣，是正是仙人的象徵（圖20）。[36]《史記·封禪書》記載，漢武帝封方士欒大為五利將軍，引導他成仙。在「授印」的儀式，漢武帝、欒大都著羽衣。[37]《乘龍圖》中並沒有披羽衣，而改為巾裙、持龍杖。

就畫意上說，《乘龍圖》和漢代壁畫相比較，如上述的卜千秋墓壁畫，畫題的內容，沒有賈誼〈惜誓〉：「飛朱雀使先驅，駕太一之象輿，蒼龍蚴虯于左驂兮，白虎騁而為右騑」[38]的壯觀場面，卻與《淮南子·覽冥訓》：「服應龍兮（駕有羽之龍），絡黃雲前（以黃雲為馬具）」、「登九天朝帝於靈門」，[39]有相同的飛龍乘雲駕霧的一份奇詭幻想與浪漫神話？

從道教神仙的出巡儀仗圖像比較，也往往可見到搖旗的「侍鬼」。如波士頓美術館藏《南宋人水官圖》、故宮藏標題《宋馬麟三官圖》也一樣有侍鬼持節前導。本圖侍者持龍杖、掛葫蘆，龍杖無疑是皇帝的權威象徵，而葫蘆是道教神仙的出現，時常有的一種隨身物標記。

又試轉換一觀點，又從寧宗身世著手。《宋史·寧宗本紀》一：

……諱擴，光宗第二子，母曰慈懿皇后李氏。光宗為恭王，慈懿夢日墜於庭，以手承之，已而有娠。乾道四年（1168）十月丙午，生於王邸。……十七年（1224）丁酉，崩於福壽殿。[40]

「日墜於庭，以手承之，已而有娠」。這「夢日」就是古時生貴子得高位的吉兆，如漢景帝王皇后生武帝（漢景帝王皇后傳）、[41]孫堅妻吳氏生孫權。[42]寧宗位居皇帝，當然符合位極九五之尊。換一個民間流行的「投胎」觀念，那是否可視寧宗為「太陽」轉世，也就是將寧宗視為「日神」。誕降時出現「異相」，這樣的觀念與傳說，宋朝君王是可以找到前例的。[43]

日神者何？且與乘龍有關，這使人隨即聯想到文學名作《九歌》。《九歌》中的「東君」，學者均認為是「日神」。〈東君〉一篇中所述，日神的形象：

駕龍輈兮乘雷，載雲旗之委蛇。
青雲衣兮白霓裳，舉長矢兮射天狼。操余弧兮反淪降，援北斗兮酌桂漿。……
操余轡兮高馳翔，杳冥冥兮以東行。[44]

這些句子只是日神的車乘、衣飾，或威武之狀，其中也非單純的龍，而是泛指龍車，但「乘雷」與畫中所有相同，至於「載雲旗之委蛇」並未畫出，這或可被質疑為並不是百分之百的吻合。惟這圖像的轉易，畫家是有心是無意，恐也不能以落入刻舟求劍。存世宋畫《九歌圖》，舊傳張敦禮實為十二世紀南宋或金，收藏於波士頓美術館者，所畫「東君」，為李公麟畫風系統所畫；元有趙孟頫、張渥兩本，均與本軸無關，既無龍駕，復無閃電雷光。順治二年刊本蕭雲從《九歌圖東君》，東君即雙手捧日（圖21）。《乘龍圖》的頭部背有圓光，這是可以作為「日神」的象徵。

《九歌》是遙遠的傳說，再回到道教的說法。道教中的神祇，也有「日神」。有關「日神」的圖像，完成於泰定二年（1325）的山西永樂宮三清殿壁畫，北壁東畫有《紫薇北極大帝與諸星神》，其中就有「日神」（圖22），其像執笏戴通天冠，頭部背有圓光。陝西耀縣南庵元代《朝元圖》，其「日神」雖無圓光而帽上有圓飾物，內畫代表「日中有金烏」；明代山西右玉寶寧寺也畫有日神，則無圓光；又世傳有「吳道子墨寶」，也是畫「朝元圖」，日神一樣有圓光，這是神的標誌。

　　將皇帝神話，供人膜拜，早有前例。畫家也著意於此。宋代開國就有以火德得天下的說法。「五德轉移，治各有宜」，正是「天命」。[45] 以「火德」為王，郭若虛《圖畫見聞志》武宗元（?–1050）條：

> 嘗於雒都上清宮畫三十六天帝，其間赤明陽和天帝，潛寫太宗御容，以趙氏火德王天下故。真宗祀汾陰還經雒都，幸上清，歷覽繪壁，忽睹盛容，驚曰：此真先帝也。遽命設几案，焚相再拜，且嘆畫筆之神，佇立久之。上清即唐玄元皇帝廟，舊有吳生畫五聖圖。杜甫（712–770）詩稱「五聖連龍袞，千官列雁行」是也。[46]

　　再舉一例。寧宗的祖父孝宗，《建炎以來朝野雜記》有錄：

> 佑聖觀淳熙三年建，以奉佑聖真武靈應真君。十二月落成，或曰真武像，蓋肖上御容也。[47]

　　就此而論，馬遠將寧宗「神化」，說來也是趙宋家常事，可以將上述這兩種可能的背景，在一幅畫上出現，所謂「一語雙關」，而畫又何嘗不可？

　　以帝王為中心的圖畫，單以存世的實品，就是一項豐富的題材。遠者，如石刻的洛陽龍門賓陽洞的帝王禮佛圖；壁畫如敦煌唐代維摩變相下方的帝王聽法圖；傳為閻立本的《歷代

圖21　順治二年刊本蕭雲從九歌圖東　　圖22　山西永樂宮三清殿壁畫，泰定二年（1325），北壁東畫有《紫
　　　　君，臺北故宮藏。　　　　　　　　　　　薇北極大帝與諸星神》，旁「日神」。

圖 23　馬遠,《山徑春行》人物特寫,臺北故宮藏。

帝王圖卷》。趙宋一代,故宮藏《南薰殿圖像》,宋代諸帝后大備,這些帝后像是後世之俗,「生則繪其像,謂之傳神。歿則香花奉之,謂之影堂」。[48]畫肖像的風格總是莊重為尚。此外,如理宗時代(1225–1264)的馬麟所畫《伏羲》、《帝堯》、《夏禹》、《商湯》、《周武王》,是理宗《道統十三贊》的十三位聖人的畫像,也以理宗作化身,又馬麟《靜聽松風》則是畫理宗一派優閒。[49]此外,如故宮藏馬遠《山徑春行》,畫上有寧宗題詩:「觸袖野花多自舞,避人幽鳥不成啼。」細審本幅主角(圖23),側臉之高鼻,是否為寧宗造像?也不妨作此主題猜測。本文研究推論的成立,或許可為馬遠與宋宮廷的關係多加一證。

註釋——

1　按目前故宮博物院藏原「南薰殿」藏宋代皇帝像,服裝上並無龍紋,為皇后如真宗后、仁宗后、英宗后、神宗后、徽宗后,其衣袍襕龍紋均作三爪。圖版分別見《故宮週刊》191、192、193、194、195 五期(臺北:國立故宮博物院,1981 年重印)。又真宗后像見《故宮圖像選粹》圖20、圖22(臺北:國立故宮博物院,1971)。另,今日藏於波士頓美術館宋陳容《九龍圖》,款署「淳祐四年」(1244)則作四爪。主張宋代龍爪為三爪者,見陳擎光,〈唐宋元明陶瓷上龍紋及其淵源〉,收入《龍在故宮》(臺北:國立故宮博物院,1978 年 8 月),頁 124。

2　國立故宮博物院編印,《石渠寶笈·初編》(臺北:國立故宮博物院,1971 年 10 月),頁 1104。

3　國立故宮博物院編纂委員會,《故宮書畫錄》(臺北:國立故宮博物院,1965 年 4 月),卷 8,頁 58。

4　James Cahill, *An Index of Early Chinese Painters and Paintings,* (University of California Press, 1980), p.154.

5　國立故宮博物院編纂委員會,《故宮書畫圖錄》(臺北:國立故宮博物院,1989),頁 181–182。

6　提出此問題為李霖燦先生。見〈故宮的龍畫〉,收入《龍在故宮》(臺北:國立故宮博物院,1978),頁 84。

7　國立故宮博物院編纂委員會,《長生的世界:道教繪畫展》(臺北:國立故宮博物院,1997),頁 10、65。

8　出自劉向,《列仙傳》(明萬曆 25 年刊本。臺北:國立故宮博物院藏)。

9　清·夢雷編,《古今圖書集成》,冊 491,頁 29,博物彙編神異典第 28 卷「海神部」《禺疆神圖》。收入《中國學術類編》(臺北:鼎文書局,1976),據清刻本景印,頁 297。

10　晉·郭璞註,《穆天子傳》,卷 5,頁 23。收錄於《景印四庫全書》(臺北:臺灣商務出版社,1983 年),第 348 冊,頁 258–259。

11　漢·劉安,《淮南子》,卷 9,收錄於中華書局校刊《四部備要》(臺北:中華書局,無年份),頁 9 下。

12　屈原,《楚辭》〈九章涉江〉(臺北:藝文書局,1974 年),據無求備齋萬曆十四年馮紹祖觀妙齋影印,頁 162–163。

13　王伯敏，〈馬王堆一號漢墓帛畫並無「嫦娥奔月」〉，《考古》1979 年 2 期（北京：科學出版社），頁 273–274。

14　這是神仙的法相，參閱周紹賢，《道家與神仙》（臺北：中華書局，1982 年），頁 108。

15　明‧無名氏彙編，《正統道藏》41。于吉，《太平經》，卷 99，第 162 圖（臺北：藝文書局，1977 年），頁 32725–32726。

16　宋‧葉紹翁，《四朝見聞錄》乙集，「寧皇二屏」。收入《百部叢書集成》（臺北：藝文書局，影印自知不足齋叢書，1975 年），頁 20 上下。

17　明‧王文潔編，《契王氏秘傳知人風鑑原理法相全書》卷之 7，頁 15 下（臺北：武陵出版社，1988 年）據國立故宮博物院藏「萬曆己亥仲秋劉氏安正堂梓」本景印，頁 506。

18　同上註。

19　宋‧董羽，〈畫龍輯義〉，收錄於俞崑編《中國畫論類編》（臺北：華正書局，1977 年），頁 1018。

20　潛齋（索予明），〈明太祖畫像考〉，《故宮季刊》卷 7 期 3（臺北：國立故宮博物院，1973 年），頁 61–75。

21　相法之臉部部位區分，見上引《契王氏秘傳知人風鑑原理法相全書》。以及丁皋《寫真秘訣》收錄於《芥子園畫傳》。

22　清‧趙汝珍，〈雜辨〉，收錄於《古玩指南‧古董辨疑合輯》（臺北：文力出版社，1973 年 9 月），第 14 章，頁 209。

23　同註 16，頁 506–546。

24　元‧王繹，〈寫相秘訣〉，收錄於俞崑編《中國畫論類編》，頁 485。

25　同上，頁 487。

26　清‧丁皋，〈寫真秘訣〉，收錄於俞崑編《中國畫論類編》，頁 544。

27　同註 21。

28　同註 21。與王繹比較，多出「同」、「王」兩格。

29　司馬遷原著；楊家駱主編，《新校本史記三家注并附編二種》卷 8，收錄於《中國學術類編》（臺北：鼎文書局，1979 年），頁 341。

30　同上註，卷 28，頁 1394。

31　〈天地第十二〉，《莊子集解》卷 5 上（臺北：華正書局，1985 年），頁 421。

32　元‧脫脫等撰；楊家駱主編，《新校本宋史并附編三種》卷 37〈本紀‧寧宗一〉，收錄於《中國學術類編》（臺北：鼎文書局，1979 年），頁 750。

33　宋‧周密，《齊東野語》卷 10，收錄於《筆記小說大觀》（臺北：新興書局，1975 年），13 編 4 冊，頁 2188–2189。並參見卿希泰主編，《中國道教史》（臺北：中華道統出版社，1997 年），卷 3，頁 101。

34　收於《正統道藏》31（臺北：藝文書局，1977 年），頁 25100。

35　同註 30，頁 2217。關於周密的生平，可見《新元史》卷 237，頁 4。《湖州府志》卷 19，頁 31。

36　孫作雲，〈洛陽西漢卜千秋墓壁畫考釋〉，《文物》1977 年 6 期（北京：文物出版社），頁 17–22。

37　同註 29，卷 28，頁 1390–1381。

38　〈惜誓〉學者認為出於賈誼。同註 12，頁 316。

39　見〈覽冥訓〉，《淮南子》。同註 11，頁 7 上 8 下。

40　同註 32，頁 713。

41　班固原著；楊家駱主編，《新校本漢書并附編二種》，卷 97 上，收錄於《中國學術類編》（臺北：鼎文書局，1979 年），頁 3946。

42　晉‧干寶，《搜神記》10，收錄於《筆記小說大觀》4 編 2 冊，頁 905。

43　關於宋代十七帝一王，除了仁宗、徽宗、欽宗、光宗、端宗、帝昺（另又瀛國公）外，皇帝出生時皆有「詳端」、「異象」。見《宋史》諸帝本紀。

44　《九歌》諸神圖像頗與龍有關，摘記如下：
　　〈遠遊〉駕八龍之婉婉兮，載雲旗之委蛇。
　　〈雲中君〉龍駕兮帝服，聊遨遊兮周章。
　　〈湘君〉駕飛龍兮北征，邅吾道兮洞庭。
　　〈大司命〉乘龍兮轔轔，高駝兮沖天。
　　〈東君〉駕龍輈兮乘雷，載雲旗兮委蛇。
　　〈河伯〉乘水車兮荷蓋，駕兩龍兮驂螭。

45　見《呂氏春秋》，而出於鄒衍陰陽五行家言。馮友蘭以為是一種「神聖的喜劇」，見《中國哲學史》，頁201–202。又「孝宗及皇太子朝德壽。置酒賦詩，從臣皆和。周益公：『一丁扶火德，三合肇皇基。』高宗生丁亥。孝宗生丁未。光宗生丁卯。陰陽家以亥卯未為三合。其後楊誠齋為光宗宮寮時，寧宗已在平陽邸，其賀壽詩云：『天意分明昌火德，降辰三世總丁年。』蓋祖益公語也。」（見《齊東野語》）

46　宋・郭若虛，《圖畫見聞誌》卷3，收錄於于安瀾主編《畫史叢書》（上海：人民美術出版社，1959年），第1冊，頁104–105。

47　《建炎以來朝野雜記》，轉引自胡敬，《南薰殿圖像考》，收入《胡氏書畫彙考三種》（臺北：漢華書局，1971年），頁315–316。

48　宋・牟巘，《牟氏陵陽集》卷15，收錄於《景印文淵閣四庫全書》（臺北：臺灣商務出版社，1983年），冊1188，頁132。

49　關於這兩幅畫作與宋理宗的關係，見拙著〈從《芳春雨霽》到《靜聽松風》——試說國立故宮博物院藏馬麟繪畫的宮廷背景〉，收錄於本書。

13

從《芳春雨霽》到《靜聽松風》
——試說國立故宮博物院藏馬麟繪畫的宮廷背景

壹

　　宋朝畫院的功能，代表皇室觀點的《宣和畫譜》說：「誇大勳勞、記敘名實，謂竹帛不足形容。盛德之舉，則雲臺麟閣之所由作。善足以觀時……惡足以戒其後……」[1] 丹青所繪，正是與竹帛所載，兩相並立。今天存留於世的宋代相關畫院作品，具有皇家活動意義的，如真宗時（在位 998–1022）《景德四圖》、李唐（約 1049–1130）《晉文公復國圖卷》等，這些作為紀故實、取鑒戒的圖繪，是合乎《宣和畫譜》所揭舉的。相對於這些國家正式的典模軌範，畫院畫家為皇家的畫作，並不止於此。南宋畫院畫家存世所見，顯然是也多所休閒生活，富於浪漫趣味。茲舉故宮所藏馬麟畫為例，行文所及，為求推比圓融，則兼述及它處所見。

　　馬麟活動於寧宗（1168–1224；1195 即位）、理宗（1205–1264；1225 即位）兩朝（活動於 13 世紀）。一如許多宮廷畫家，生平所見文字資料有限，其作品除了本身畫風排比，僅能就相關資料作證明，就中尤以皇室所留題識印記最為常見。

貳

　　馬麟《芳春雨霽》（彩圖 9，圖 1），「芳春雨霽」這四字，一般咸信出自寧宗題識，旁又有楊后「坤卦」印。按此四字書風，比對馬遠（活動於 1190–1224）畫《山徑春行》（圖 2），寧宗題此四字，橫筆重下速提重收，中間成細，行筆的起伏落差較大，用筆較成偏鋒上，這一般說來是暮年指腕使轉未能如意所致。《書史會要》謂，楊后（1162–1232；嘉泰二年〔1202〕立為皇后）「書法類寧宗」，[2] 今旁雖有「坤卦」，就存世所見楊后書蹟，本色者如宋馬遠《倚雲仙杏》上題「迎風呈巧媚」（圖 3），代寧宗筆者如馬遠《華燈侍宴》上題「朝回中使傳宣命」（圖 4）。就此比較，代筆勢不可能。夫書詩婦鈐印，共同相賞於一幅畫上並不足奇，然此「六斷」較他處所見為粗，不知何解。這並不妨說明畫幅作者「馬麟」供御時所作。畫中春日，雨後乍晴，陽光照射，煙霧蒸發，遠方一片瀰漫，正是「雨霽」氣溫變化的自然現象。「芳春」二字，從下方圖象，「春江水暖鴨先知」的詩意，「芳春」就單純的形容詞意義來解，通透無遺，

然而，更進一步，限定皇家的活動範圍，南宋宮廷裡，就有「芳春」一地。按《武林舊事》，記「故都宮殿」之「堂」條下，就有「芳春」地名。[3] 是以「芳春」一詞，語含雙關，另一命意更可視圖中所畫是皇家禁苑——「芳春堂」的杏花樹林。

南宋宮廷春日賞花：「起自梅堂賞梅，芳春堂賞杏花，桃源觀桃，燦錦堂金林檎，照妝亭海棠，蘭亭修禊，至于鍾美堂賞大花為極盛。」[4] 此處「賞花」一節，記花事：「芳春堂賞杏花」，則此圖所作樹林是芳春堂裡的杏樹，畫上細枝梢有赭紅點即是杏花。

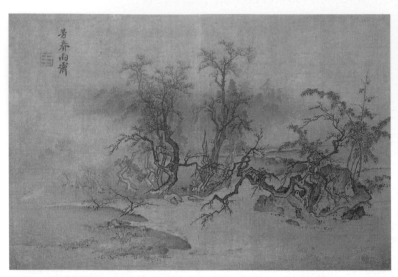

圖 1　宋馬麟，《芳春雨霽》，
　　　絹本，設色，臺北故宮藏。

圖 2　宋馬遠，《山徑春行》，絹本，設色，臺北故宮藏。

圖 3　馬遠，《倚雲仙杏》，絹本，設色，
　　　臺北故宮藏。

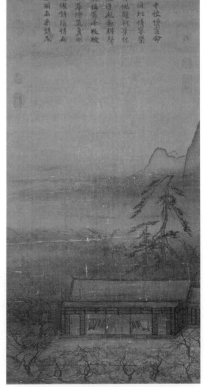

圖 4　馬遠，《華燈侍宴》，絹本，
　　　設色，臺北故宮藏。

再前引「照妝亭海棠」一句，覆按〈故都宮殿〉一節，「照妝亭」條下，夾註「海棠」。[5]「照妝」取意蘇東坡詩：「東風渺渺（一作嫋嫋）泛崇光，雲（一作香）霧空濛（一作霏霏）月轉廊。惟恐夜深花睡去，故燒高燭照紅妝。」此又為馬麟《秉燭夜遊》團扇冊頁（圖5）之畫名定名做一根據。[6]畫上一輪明月，亭中燈光自櫺間透出，主人或者說是皇帝，衣寬袍坐在太師椅上，亭前小璫侍立，高燭臺排列於小徑兩旁，既無人「秉燭」，也無人「游」走。前引「賞花」條前一段，記述了初春至暮春的花事：「禁中賞花非一，先期，後苑及修內司，分任排辦。凡諸苑亭榭花木，妝點一新，錦簾綃幕，飛梭繡球，以至裀褥設放，器玩盆窠，珍禽異物，各務奇麗，又命小璫內司，列關撲……。」[7]陳設描寫，屬於概述，未必與《秉燭夜遊》完全相符合，但是氣氛上的昇平繁華若合軌轍，且由此確定畫中建築為「照妝亭」。

圖 5　馬麟，《秉燭夜遊》與特寫，以及左上角殘印，絹本，設色，臺北故宮藏。

　　馬麟《秉燭夜遊》既是畫蘇軾（1036–1101）〈海棠詩〉詩意，左上角殘印存有九疊篆「寸」字。《石渠寶笈》的編者已指出這是一「府」字。[8]此畫既署款「臣馬麟」，無疑為供御之作。從這「府」字，最容易連想到南宋內府官印──「內府書印」。（圖6）唯進一步比對，印之面積及最後一橫，「內府書印」是下拐，明顯不同。況此頁為畫，「內府書印」單純為書法較符情理，因此判讀為「內府圖書」、「御府圖書」、「內府書畫」，當屬情理之中。此印出以「九疊篆」，如非宋代，則此後有「□府□書」者，當以明代朱橚（?–1398）「晉府圖書」（圖7）相近。然而審視印泥色澤、筆劃粗細，字體大小，均與「晉府圖書」相違。

　　關於宋代扇面書畫鈐宋內府官印，最明顯之例，所知為臺北故宮藏《宋元冊頁》第二開，右幅籤題趙令穰《橙黃橘綠》、左幅為草書蘇軾〈贈劉景文詩〉七絕一首：「荷盡已無擎雨蓋，

圖6　南宋內府官印
　　　「內府書印」。

圖7　明朱橚的
　　　「晉府圖書」。

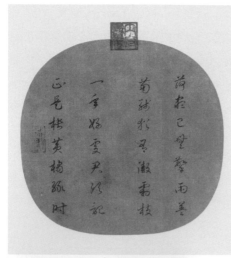

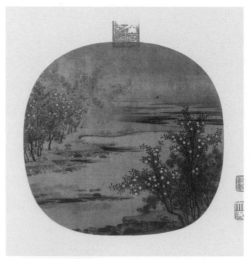

圖 8　《橙黃橘綠》對幅《蘇軾〈贈劉景文詩〉》　　　　圖 9　宋趙令穰《橙黃橘綠》本幅與「內府
　　　　與「內府書畫」、「德壽」印。　　　　　　　　　　　書畫」印。

菊殘猶有傲霜枝。一年好處君須記，正是橙（義同橙）黃橘綠時。」（圖 8）幅左側鈐有「德壽」
一印。按「德壽」為高宗退居太上皇所居宮殿名，[9] 據此以為出於高宗「趙構」（1070–1187）。
如比較藏於大都會博物館之《天山詩》，與藏於故宮籤題馮大有《太液荷風》對幅無款之書詩，
還是有一貫處。遼寧省博物館藏宋孝宗磁青本泥金《草書後赤壁賦》（圖 10），拖尾張□跋，
定為孝宗，漸為學界同意。兩件書書風接近，意以為出於孝宗，子學父書，亦見其脈絡。右
幅則籤標「趙令穰（約活動於 1070–1100）橙黃橘綠」（圖 9），左右兩幅書畫正中上方各鈐
「內府書畫」一印。此印為裝裱騎縫印，約略各三、四分之一於幅內，幅外為挖裱補上，其
底紙就作者肉眼所見，類如白麻紙，宋朝頗習見者。由於書畫並列，絹質地也相同，且詩（書）
畫題意相合，鈐印位置對稱，當是舊鈐為完整之例。此外，就團扇尚有一殘例，見於美國紐

圖 10　宋孝宗，磁青本泥金《草書後赤
　　　　壁賦》，遼寧省博物館藏。

約大都會博物館藏，宋無款《梅竹三雀》（圖 11）。這
或可視為宋孝宗時曾以「成扇」使用，後為求收藏，
裝裱成冊，而加鈐收藏印。至於此印為宋代哪位皇帝，
或許至遲為宋寧宗。[10] 作者提出此例，旨在說明宋宮藏
扇裝裱成冊時，鈐印有例可循。只是一朝有一朝皇帝
的用印及習尚，也可能前朝為今朝所用。

　　日本大阪市立美術館藏，阿部房次郎捐贈《名賢
寶繪》冊，內《古松樓閣》（圖 12）與《湖畔幽居》
（圖 13）二幅，左上角方也同樣有一「府」字所殘存
的「寸」字。此外，又見上海博物館藏標馬麟《臺榭月
夜》（圖 14）也同樣有此一殘印。惟其中更可貴者，
《古松樓閣》一開對幅有宋理宗書詩。詩文：「絲綸
閣下文書靜，鍾（鐘）鼓樓中刻漏長。獨坐黃昏誰是

圖 11 宋無款，《梅竹三雀》，紐約大都會博物館藏。

圖 12 《古松樓閣》與左上殘印，大阪市立美術館藏。

圖 13 《湖畔幽居》與左上殘印，大阪市立美術館藏。

圖 14 馬麟《臺榭月夜》，上海博物館藏。

圖 15 《古松樓閣》對幅宋理宗書詩，大阪市立美術館藏。

伴，紫薇花對紫微郎。」（圖 15）（此詩為白居易〈紫薇詩〉）。書後鈐「緝熙殿書」，從書風及此印，均可確定此是理宗所書。又此理宗書詩，右上角有一殘印，只見「曰」字，但從篆法及經驗常識，一眼可辨這是「書字」，且鈐印位置也對稱。又宋理宗書詩七絕，且為團扇面，也是右上角有一殘印，只見「曰」字者，尚有美國顧洛阜（John M. Crawford, Jr.）所藏《舊題宋高宗書》（今歸美國大都會博物館），第七幅行書：「長苦春來惱亂人，可堪春過只逡巡。青春向客自無意，強把多情著莫（暮）春。」（詩作者待考）鈐有「御書之寶」一印（圖 16）。第八幅行書：「山頭禪室挂僧衣，窗外無人溪鳥飛。黃昏半在山下路，卻聽鐘聲連翠微。」（唐・綦毋潛《過融上人蘭若》，一作孟浩然）鈐有「乾卦」圓印，為安儀周（約 1683–1744）舊藏（圖 17）。從對稱殘存的情況推想，這必是同一方印的左下右下兩角。從此線索追尋，印文左上角殘印，同時存有「曰」、「寸」者，見上海博物館藏宋無款《攜琴訪友圖》（圖 18）。此殘印可確定判讀「□府□書」。再從鈐印慣例，如上述「趙令穰　橙黃橘綠」所見，以及兩印泥質地相同判斷，這是在同一開冊頁左幅書右幅畫鈐同一印。

圖 16 《舊題宋高宗書》第七幅，左方「御書之寶」，大都會博物館藏。

圖 17 《舊題宋高宗書》第八幅，左方「乾卦」圓印，大都會博物館藏。

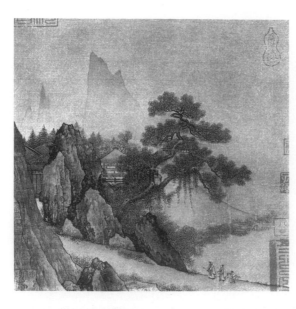

圖 18 宋無款《攜琴訪友圖》，
上海博物館藏。

關於「□府□書」大印，以筆者見聞所及，當是宋理宗鑑賞印「御府圖書」。所見相關者有三：

圖 21 《褚摸王羲之蘭亭帖》騎縫印。

一、宋搨唐摹晉唐小楷八種，王羲之書樂毅論。（圖 19）

二、宋搨唐摩晉唐小楷八種，王羲之書蘭亭敘。（圖 20）均鈐於
搨本第一頁右上。所謂越州本。大都會博物館藏。（Purchase,
The Dilon Fund Gift, 1989.141.2）

三、北京故宮博物院藏蘭亭八柱帖第二本《褚摸王羲之蘭亭帖》。
鈐於前隔水與本幅之間之騎縫印。（圖 21）

上述三原件，可比對正確者係「三」（《褚摸王羲之蘭亭帖》）。何以知此印為理宗所有？既
然團扇中書法既出於理宗，且與上述「蘭亭」有關，就此追尋。

明・陶宗儀（？ –1396 ？）《輟耕錄》卷六「蘭亭集刻」條：

蘭亭一百一十七刻，裝褫作十冊，乃宋理宗內府所藏。每版有「內府圖書」，鈐
縫玉池。後歸賈平章。至國有江南八十餘年之間，凡又數易主矣。往在錢唐謝氏
處見之，後陸國瑞攜至松江，因得再三批閱，併錄其目，真傳世之寶也。……[12]

圖 19 《王羲之書樂毅論》，宋搨唐摹晉唐小楷八種。

圖 20 《王羲之書蘭亭敘》，宋搨唐摩晉唐小楷八種。

此條所云為「內府圖書」，與「御府圖書」意義雖同，卻有一字之別，惟是否記載、版本有異？再舉一例。清・孫承澤（1592-1676）《庚子銷夏記》，「定武襖帖瘦本」條：

　　余所見前人集本，如宋理宗御府所集，最為精工，每刻玉池皆用「御府圖書」，
　　其一百一十七刻，俱全在故內，……[12]

上引，陶宗儀《輟耕錄》及孫承澤《庚子銷夏記》，均就刻本記述，也均言明「內府圖書」與「御府圖書」均鈐於「玉池」。至於《蘭亭八柱帖第二本》「御府圖書」印，為前隔水綾與本幅間的騎縫印，合於記述所稱玉池，卻是寫本，而非刻本。搨本以手卷形制裝裱者，也多所見，以此「御府圖書」印鈐蓋，順理成章。[13]

　　以大阪市立美術館藏《古松樓閣》一開，對幅有宋理宗書詩，唯畫上無款。[15] 由此開說明這是一團扇形書畫雙面，而故宮藏《秉燭夜遊》，則有「臣馬麟」款，就形制言，應是失去另一面理宗題詩，且此詩可確定為蘇東坡〈海棠詩〉。《湖畔幽居》一幅，及上海博物館藏標馬麟《樓臺月夜》，也是失去理宗書詩。由於四幅團扇，形制一致，今日尺寸雖略有差異，不一致處卻是相近，這原本該是一套散開後裝裱裁切所致。由於《秉燭夜遊》之有「臣馬麟」款，既是配合理宗題詩而作，且理宗的書風完全一致，鈐印也是分別有所變化，故可以推知這四幅畫和理宗的三幅行書詩，原是一套宋理宗以唐宋詩意來命所畫的書畫合璧冊所殘存，且是描繪南宋禁苑或杭州名勝的作品。試就所見再敘述。

　　《古松樓閣》與對幅理宗書白居易〈紫薇花館〉詩意相符。白居易詩所言「絲綸閣」，是否就指畫中建築物？查南宋相關著錄，未見有此「絲綸閣」。惟就「紫薇花」詩連想：

　　宋時府治虛白堂前有紫薇花兩株，傳白樂天所植。蘇子瞻（軾）守郡時，神宗
　　（1068-1085 在位）嘗書〈紫薇花詩〉以賜之。至是子瞻次錢穆父題詩云：「虛
　　白堂前合抱花，秋風落日照橫斜。閱人此地知多少，物化無涯生有涯。」又云：
　　「折得芳蕤兩眼花，題詩相贈字傾斜。篋中尚有絲綸句，坐覺天光照海涯。」[15]

再說，西湖有「紫薇亭」，「唐紫微舍人唐詢建」，[16] 這個典故更是切合白居易詩最後一句的典故，也符合畫中亭中一人獨坐的情景。

　　《臺榭月夜》，雖不能找到所畫何處，《臺榭月夜》和《秉燭夜遊》均畫夜景，見有朱紅團花紋捲簾，此亦見之於馬遠《華燈侍宴》，可為宮苑所在作一解。再從各幅之間畫風一致，是否由馬麟一人完成？一套冊頁或者團扇的製作，應先考慮整體的畫風一致。目前這四幅，

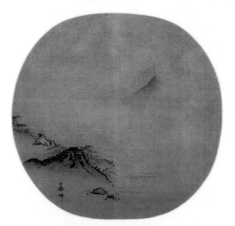

圖 22 馬麟，《坐看雲起》，
　　美國克利夫蘭美術館藏。

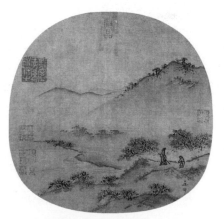

圖 23 馬麟，《郊原曳杖》，
　　上海博物館藏。

一角、半幅式的構景,固然有一大部分的虛白,但是「實」的主題部分,都是充份緊密。這見之於點線筆調,處處周到。它也說明了創作一套畫所要求的統一感。

再比較藏於美國克利夫蘭美術館的馬麟《坐看雲起》(圖22)(按:對幅有理宗書王維句「行到水窮處,坐看雲起時」,鈐有寶祐四年(1256)印,則知此為《坐看雲起》之製作時間)與藏於上海博物館的《郊原曳杖》(圖23),在布局、筆調就顯得較為疏散,款署已略有改變,這就是不同時間所繪製成套作品的差異。《秉燭夜遊》等四幅畫上石壁、岩塊,所使用的水墨烘染與小斧劈皴法,筆調凝重的結合,也是從寧宗時期的《芳春雨霽》以來一貫的作風,濕潤而不淋漓。南宋畫史發展,《芳春雨霽》畫晴煙,《秉燭夜遊》畫中對蘇詩前二句「渺渺、光、雲霧」,描畫至極。從技法上說,這是用墨用水。南宋馬夏一系走向「濕筆墨化」,這兩幅均足以為代表。

《古松樓閣》有喬松一株,擎空斜上。習見的馬家畫樹結構,以「瘦硬如屈鐵狀」、「樹身屈曲」來形容。用近代的風格術語,有所謂巴洛克(baroque)式趣味一詞,[17] 強調其不在追求自然。從中國人的觀念,「馬遠樹多斜科偃蹇,至今園丁結法猶稱馬遠」,[18] 園丁的園藝更為貼切日常生活化的人工意味。「斜科偃蹇」,從《芳春雨霽》到本幅均未改變。馬遠(或麟)、夏珪風格有其相似處,但在筆調、色調、墨法的滲暈以及大處的空間感,還是有其差異。整體來說,馬麟的趨於恬和,夏珪的偏向剛毅,自有其細微的差別。《湖畔幽居》有「夏珪」款,畫風可為此證。美國克利夫蘭美術館所藏馬麟《坐看雲起》、《春郊回雁》相呼應。下方畫水紋,筆毫鈍、略開叉,說來也是從馬遠《雪灘雙鷺》得來。平坡上凸起石塊,用筆又是鈍筆略開叉的習慣,還是相當一致。

寧宗題識「芳春雨霽」,加以北京故宮藏馬麟《層疊冰綃》有楊后「丙子」(1216)印,說明於寧宗朝後期,馬麟已卓然成家。理宗書《紫薇花館詩》有「緝熙」印,此殿成於端平元年(1234)。[19] 更可為本冊頁作完成時間之時限。宋代詩畫的結合,從存世作品所見,帝后的題詩形制,該是專利。一套冊頁,恐不止於四幅,所知三詩二唐一宋,蘇東坡最晚,《秉燭夜遊》可能是最後一頁,才留款署。

參

作為一個宮廷畫家,馬麟理宗時期的兩大創作:《道統十三贊圖》(圖24–28)及《靜聽松風》(圖29)。前者是一派正義的嚴正意味,經國濟世的大業;後者是充滿詩意的宮廷生活。本文的重點在於畫中的主人是誰?及由此引申出的意義。今日故宮猶藏有《宋理宗坐像》(圖30)(另宋理宗半身像同稿)。今將《道統十三贊:伏羲、堯帝、夏禹、商湯、武王諸像》(圖24–28)與《靜聽松風》(圖29),諸人物面貌和宋理宗像並置,(圖31)將認可這六幅像,所描繪的竟然是就是宋理宗一人而已。[20]

對於宋理宗的相貌,自然是以《宋理宗像》為準,圖像就是最直接了當,無庸文字添足,然而,參見於文字的形容也多所談助。胡敬《南薰殿圖像考》(1816序)於《宋理宗坐像》,即引《宋季三朝政要》,以理宗「姿貌龐厚,號為烏太保」來作為形容。[21] 又《西湖遊覽志餘》以「理宗龍顏隆準,臨朝坐輦,端嚴若神……」[22] 上述的形容詞,比對於畫中像貌是相當符合的。歷來的人物畫家,如何著筆。元‧王繹《寫像秘訣》:「凡寫像,須通曉相法。蓋人之面貌部位,與夫五嶽四瀆,各各不牟,自有相對照處。……」[23]

對帝王面貌,為了突顯其是真命天子,總說是「龍鳳之姿,天日之表」。[24]《白虎義通‧

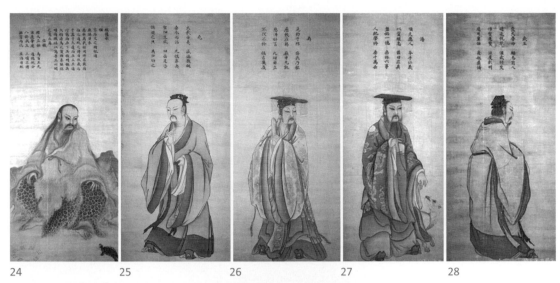

24 25 26 27 28

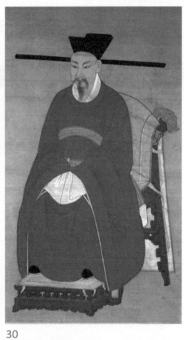

圖 24–28
馬麟，《道統十三贊》，由左至右：
伏羲、堯帝、夏禹、商湯、武王，
臺北故宮藏。

圖 29
馬麟，《靜聽松風》，軸，
臺北故宮藏。

圖 30
《宋理宗坐像》，軸，設色，
臺北故宮藏。

29 30

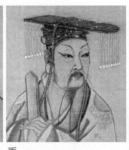
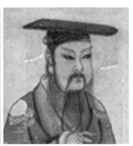

伏羲　　　堯　　　　禹　　　　湯

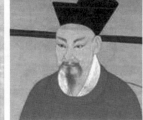

圖 31 六幅畫像人物
面容比較

周武　　　宋理宗　　　靜聽松風人物

聖人》：「伏羲日祿衡連珠，大目山准（準）龍狀。」[25] 日祿為日角；日角，額頭飽滿如太陽。衡連珠，額中有骨表如連珠。大目是大眼睛。山準是指隆準即鼻樑高。龍狀，言其面目如龍，即龍顏。《道統十三贊：伏羲像》並不畫出如漢畫象石庖犧氏（伏羲）、女媧氏蛇身人首。自司馬遷《史記》記漢高祖「隆準而龍顏」，這種高鼻、眉骨圓起，更成為帝王相貌專用形容詞。就這六幅畫像，高鼻、揚眉，正是如此。至於「端嚴若神」，雖較偏重於氣質的形容，但也容易體會出人君的威重。用「姿貌龐厚」來描寫，也是十分合理，如果再比較帝堯（圖25）、夏禹（圖26）、商湯（圖27）、周武王（圖28），諸聖王的相貌，也是理宗基本體形，且合於中國人面相的說法，應無疑義。「帝相」的觀念，深植中國人心中。以宋代來說，舉三例。

> 太祖天表神偉，紫瘢而豐頤，見者不敢正視。李煜據江南，有寫御容至者，煜見之，日益憂懼，知真人之在御也。[26]

今日故宮藏《宋太祖像》，其面容皮膚色就是紫瘢。又：

> 嘉祐三年（1058）秋，北虜求仁皇御容，議者慮有厭勝之術。帝曰：「吾待虜厚，必不然。」遣御史中丞張昇遺之。虜主盛儀衛，親出迎、一見驚肅再拜，語其下曰：「真聖主也。我若生中國，不過與之執鞭捧蓋，為一都虞耳。其畏服如此。」[27]

這兩則記錄，未免誇張，但說明了宋人重「相」。又太宗擇儲君。亦有相法之說。北宋邵伯溫記宋太宗以道士陳摶善相，「遣詣南衙，見真宗，及門亟還。問其故。曰：『王門斯役皆將相也，何必見王。』建儲之議遂定」。[28]

肆

對於以《道統十三贊圖》（含旁注伏羲、堯、禹、湯、文、武、周、孔、顏、曾、子思、孟子）為題的製作，其背景緣起的因素，清胡敬於其《南薰殿圖像考》，引《宋史·理宗本紀》及《玉海》：

> 淳祐元年（1241）春正月戊申，如太學，謁孔子，製《道統十三贊》就賜國子監，宣示諸生。又《玉海》載，淳祐聖賢十三贊敘云。「萬幾餘賢，博求載籍，推跡道統之傳。自伏羲至孟子，凡達而上，其道行，窮而在下，其教明，各為之贊。元年孟春祇謁先聖，賜國子監，宣示諸生。旁注伏羲、堯、禹、湯、文、武、周、孔、顏、曾、子思、孟子。據此則敘贊為宋理宗所作。當時既以宣示，復命繪圖，而分書其上，像之數當如贊數。特今止存五耳」。[29]

這說明了《道統十三贊》製作的年代。然而，此贊年代是否如此呢？石守謙先生論《伏羲像》時，引清代畢沅等人說法，定理宗之製贊於紹定三年（1230），非如《宋史·理宗本紀》所謂製於淳祐元年（1241）。是以，此《道統十三贊》贊後作圖以配，則馬麟畫圖的時間，上限可以推早至紹定三年（1230）。[30] 另一方面從宋理宗的書風來追索，也應該是歸於早期的作風，較為妥當，但正確的年代，到底該是如何，是否以淳祐元年（1241）理宗赴太學，謁孔子，為正式公布《道統十三贊》才配圖？

《道統十三贊：伏羲等像》之所以成畫，就得先說明「理宗」之所以謚號「理宗」。《宋史·

理宗本紀》贊：

> 雖然，宋嘉定以來，正邪貿亂，國是靡定，自號繼統，首黜王安石（1021–1086），孔廟從祀，升濂洛九儒，表彰朱熹《四書》，丕變世習，視前朝奸黨之碑，偽學之禁，豈不有大徑庭也哉！身當季運，弗獲大效，後世有以理學復古帝王之治者，考論匡直扶翼之功，實自帝始焉，廟號曰理，其殆庶乎。[31]

「理」即指「理學」。宋代儒學，朱熹一派在南宋末期，為政府正式承認為「道統」。但是，在此之前，理學的發展，或者說教育與取士的發展方向有所爭執。它見之於南宋「道學崇黜」的紀事本末。也就是這一套「道統圖」的產生原因。[32] 這是宋史專題，本文僅就相關於「道統圖」者，略作提示。寧宗慶元三年（1197）韓侂胄（1151–1207）當政時，曾經發生「慶元黨禁」，主導教育的「官學」理學，幾近絕跡，用現代的話語，就是對朱熹一派的政治迫害。嘉泰二年（1202）馳禁，「慶元黨禁」取消後，寧宗開禧（1205–1207）末年，韓侂胄失勢遭戮。「道學」的稱呼，改成「理學」。嘉定五年（1212）朱熹（1130–1200）的《四書章句集注》定為官學。嘉定十七年（1224），理宗以權相史彌遠矯詔，入繼大統，濟王先被廢立，終被賜死。此時以崇揚儒學，安撫儒士，理學大師如真德秀（1178–1235）、魏了翁（1178–1237），在理宗時代初年，曾一度被重用，顯示道學派已有力量。端平元年（1234）朝廷追崇北宋五子（邵雍 1011–1077、周敦頤 1017–1073、張載 1020–1077、程顥 1032–1085、程頤 1033–1107），又把五子和朱熹一起配祀孔廟。淳祐元年（1241）理宗赴太學，謁孔子，可視為正式公布「道統十三贊」，認為是「國家理念」，承認朱熹一派正式為「道統」，道統者理學也。朱子學派說明師承「伊洛」的北宋五子，洛陽自東周以來即是漢文化傳統基地。這時宋金對立，以漢抗夷，「必也正名乎」，自然要建立南宋是正統，也就尊道學為道統。韓愈以孔子而後，傳其學者子思、子思而孟子，孟子而後，道失其統。[33] 因此，進一步，如何使宋皇室與道統的銜接，才是真正本題。南宋晚期，文及翁（1253 成進士）〈道統圖後跋〉：

> 余曩游太學，留中都，有做道統圖，上傲宸覽者，其圖以藝祖皇帝續伏羲堯舜禹湯文武之傳，以濂溪周元公續孔顏曾思孟子之傳⋯⋯真得王傳心之妙⋯⋯。[34]

有了宋太祖繼周文王、周武王，以周敦頤繼孔孟。這一脈相傳，理宗化身為伏羲，（以及所見的這五位聖君，又是以同樣的一人化身）在在是以強調「理宗」就是這一個「道統」一脈相傳的「聖君」。

再回到本題，從圖像史來說明。將理宗「神化」成伏羲，符合天命說，乃其來有自。帝王的神性，在宗教上比喻成道成佛，中國歷史上屢見不鮮。皇帝化身佛的觀念起於「法果說」（419 年）[35] 北魏太祖就是「如來」，興安元年（452），詔令仿照文成帝身形象雕石佛像。興光元年（454）為太祖五帝，鑄釋迦五身，曇曜五窟正是依禮佛即拜皇帝的構想雕造。[36] 宋人視宋太祖為定光佛。[37] 往後元、清兩代，帝王是佛的化身更是不勝枚舉。[38] 至於繪畫，宋代開國就有以火德得天下的說法。「五德轉移，治各有宜」，正是「天命」。[39] 以「火德」為王，繪之於圖象，郭若虛《圖畫見聞志》武宗元（?–1050）條：

> 嘗於雒都上清宮畫三十六天帝，其間赤明陽和天帝，潛寫太宗御容，以趙氏火德王天下故。真宗祀汾陰還經雒都，幸上清，歷覽繪壁，忽睹盛容，驚曰：

此真先帝也。遽命設几案,焚香再拜,且嘆畫筆之神,佇立久之。上清即唐
玄元皇帝廟,舊有吳生畫五聖圖。杜甫(712–770)詩稱「五聖連龍袞,千官
列雁行。」是也。[40]

杜甫詩稱「五聖連龍袞」,這「五聖」就是唐代的五位皇帝:高祖、太宗、高宗、中宗、
睿宗。畫於廟壁,供人膜拜,[41] 唐代已有前例。宋太祖亦有相似的例子:

太祖微時,遊渭川潘原縣,過逕州長武鎮,寺僧守嚴者,異其骨相,陰使人
圖於寺壁,青巾褐裘,天人之相也。今易以冠服矣。[42]

理宗以遠宗入繼大統,對於天賦「真命天子」,也就特別強調。茲舉二則。

穆陵(理宗)誕聖前一夕,全夫人欲歸東浦母家。榮文恭王待次閩縣尉,遣
僕平某,贖黑神散與之同往。時天尚未曉,見甲士盈門,亟入報。尉出觀之,
了無所睹。方艤舟欲登,忽有大黑蛇有角,壓船舷而臥,疑其有異,遂不復往。
未幾誕男,即理宗也,小字烏孫,以蛇之異也。[43]

理宗微時,鞠於母黨全氏。一日,秋暑,偕弟與芮浴於河。鄞人余天錫自杭
還浙東,舟抵河滸,忽雷雨。帝與芮,趨避舦側,天錫臥舟內,夢見龍負舟,
驚起視之,則兩兒也。問之,為全保正家子,乃登岸詣全氏。主人具雞黍,
命二子出侍,因謂天錫曰:「此吾外甥趙與莒與芮也」,日者嘗言,二子後
當貴。」[44]

讀這兩則筆記,再比對〈理宗本紀〉,可見其來有自。

(理宗)以開禧元年(1205)正月癸未生於邑中虹橋里。前一夕,榮王夢一
紫金衣帽人來謁,比寤,夜漏未盡十刻,室中五采爛,赤光屬天,如日正中。
既誕三日,家人聞戶外車馬聲,亟抱出,無所睹。幼嘗晝寢,人忽見隱隱如
龍鱗。[45]

　　這種異象,無非是說明理宗即是道統的嫡傳人物,用以鞏固統治基礎。今天看來,也許
是裝神弄鬼,卻也屢見於宋人的筆記小說,這也
不是理宗所獨有。宋代十七帝一王,除了仁宗、
徽宗、欽宗、光宗、端宗、帝昺(另又瀛國公),
其餘諸帝,在《宋史》的〈本紀〉中,對其出生總
有「祥瑞」、「靈異」現象,用來強調的王位的
繼承天命所在。[46] 理宗的傳聞更不下「祖、宗」二
帝。因此把理宗畫成伏羲,或者說,再用「形象
語言」來表達,就可以理解了。

　　再就民俗傳說追尋,上引「大黑蛇有角」。
存世漢畫像石,伏羲正是蛇首人身(圖32)。往
後如明代《三才圖繪》,所作伏羲像,頭上正有二
角(圖33)。蛇本是小龍,自可為真命天子的象徵。

圖32 四川畫像石伏羲像

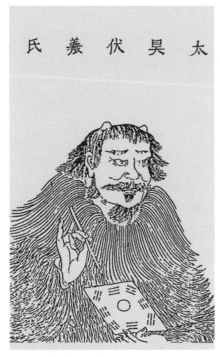

圖33 明代《三才圖繪》，伏羲像。

又《拾遺記》裡，禹遇伏羲的故事，與此段相參，又可為此道統圖作一解。

> 禹鑿龍關之山：亦謂之龍門，……至一空穴，深數十里，幽暗不可復行。禹乃負火而進……見一神，蛇身人面。禹因與之語。神即示禹八卦之圖，列於金板之上。又有八神侍側。禹曰：「華胥生聖子，是汝也？」答曰：「華胥是九河神女，以生余也。」乃探玉簡授禹，長一尺二寸，以合十二時之度，使量度天地。禹即持執此簡，以平定水土。蛇身之神即羲皇也。[47]

而「蛇身之神即羲皇也」，《道統圖》裡，夏禹即作雙手持簡（圭），其承傳命意即出於此。《伏羲像》裡坐岩石上，畫石是馬家斧劈家法，因是大幅，筆法粗獷，水分也較淋漓，「散髮披鹿衣，足下右圖龜，左圖八卦」。張彥遠《歷代名畫記》之〈敘畫之源流〉：「古先聖王，受命應籙，則有龜字效靈，龍圖呈寶，自巢燧以來，皆有此瑞。跡映乎瑤牒；事傳乎金冊。庖犧氏發於滎河中，典籍圖畫萌矣。……。」[48] 八卦及龜的圖象意義，可依此作一解。又《易繫辭》下傳：

> 古者包犧氏之王天下也，仰者觀象於天；俯則觀查於地，觀鳥獸之文，與地之宜。近取諸身；遠取諸物。於是始作八卦，以通神明之德，以類萬物之情。又《易》曰：「河出土、洛出書，神龜列文於背，有數……」[49]

本圖八卦方位的分配，以八卦配入四方四時所顯示的意義，從《乾鑿度》的申論：「君道倡始，臣道終正，是以乾位在亥，坤位在未，所以明陰陽之職，定君臣之位。」[50] 又《乾鑿度》，更以八卦配五常，「五常」，仁義禮智信。「五者，道德之分，天人之際也，聖人所以通天意，理人倫，而明至道也」。[51]

韋伯（Max Weber，1864–1920）對於建立統治合法性的類型學（typology）區別了三種純粹合法性統治「權威」：「理性」（rational）、傳統性（traditional）、神聖性格性（charismatic）。[52] 這就是中國哲學所突顯政權合法性的問題。「傳統性」以「名」的統治，例如「正統」、「天命」。「神聖性格性」是如「火德」之說，聖王統治政權合理的轉移，就是思想上的信念，把權力的中心，提高為崇敬的對象。因此，理宗表面上要崇敬理學，實際上呼妓醉酒，籠絡士大夫，起用理學名臣，正式頒布以程朱之學為「道統」，引用儒臣，但多是無權，也不與聞實際政事，標榜門面，借用聲望。[53]

馬麟是否如武宗元一樣的以私意，或者就是由宮廷授意？今日已不可考。馬麟出身山西系統的職業畫師家庭，上距真宗朝，雖已二百年，對前朝武宗元的故事，應當不致陌生。由上方下命也無不可能，理宗的先祖宋徽宗，神道設教之下，就曾自導自演。徽宗「丁酉（1117）四月，道籙院上章冊為教主道君皇帝」，並以自己為天帝長子長生大帝君（神霄玉清王）降世下凡，為拯救受金狄之影響的中華而來。「政和八年（1118）徽宗令天下天寧萬壽觀改名

神霄玉清萬壽宮,每一殿設長生大帝君塑像。政和八年,又詔令諸路提刑、廉訪、巡按,每至一處,必躬詣萬壽宮,考查宮內帝君設像」。[54]「內聖外王」,表面冠冕堂皇的「推跡道統之傳」,傳來傳去,神化的面目卻還是惟我王獨傳。

伍

《靜聽松風》題意見於畫幅右上方宋理宗題此四字而定。對於「靜聽松風」四字及所鈐「丙午」、「御書」二印。(另畫幅左下角鈐「緝熙殿寶」)《石渠寶笈·初編》以此四字出於宋寧宗。《故宮書畫錄》二,編者按語,以「南宋有二『丙午』,前為孝宗淳熙十三年(1186),後為理宗淳祐六年(1246),此題下鈐丙午印,似應為理宗,若云書出孝宗,恐馬麟尚未成家也」,定此畫成於「淳祐六年」。[55]又筆者按,畫幅左下角既鈐「緝熙殿寶」。理宗紹定六年(1233),「緝熙殿」成,[56]則成畫於此後之理宗朝,更應無疑義。此時,理宗是四十一歲,就畫中相貌,比起《伏羲像》,相去不遠,應該合乎古人中年形像,這也許可以將《道統圖》由紹定三年(1230)的上限往後移。限於史料,無法舉出本幅確定的地點。由前人筆記理宗生平,可為本幅背景作解者,所得如下:

> 甘園在慈淨寺對,舊為內侍甘升之園,又名湖曲園。理宗嘗臨幸,有「御愛松」、「望湖亭」、「小蓬萊」、「西湖一曲」。後歸趙觀文,又歸謝節使。周密詩:「小小蓬萊在水中,乾淳舊賞有遺蹤。園林幾換東風主,留得亭前御愛松。」[57]

所說之「御愛松」,雖無形象可供稽考,卻提示宋理宗曾有愛松的事實。又《南宋古蹟考》,記內御園有「蟠松」,引《宋史·宮室志》云:

> 北則春桃蟠松,周必大跋曾三易所藏〈蟠松贊〉云:「德壽苑圍分四地,盤松在其北。」《宗陽宮志》云:「亦名偃松,高宗手植,成化時尚存。……高宗有祭〈蟠松文〉:我游湖園,乃獲奇松。植之禁苑,百態千容。婆娑偃蓋,天矯騰龍。翠色凝露,清淐舞風。……」[58]

上引二則,兩棵松樹的地點不一,「蟠松」既在德壽宮,且成化時(1465–1487)尚存,更是理宗擁有的內苑,「蟠」、「偃」的形容詞,倒是相當符合本幅圖上理宗坐松,由貼地橫斜再轉上,成「S」形屈曲盤旋狀。作為一個宮廷畫家,畫皇帝生活,採取御苑松樹的造形為題,這是相當自然合理的。

又《西湖游覽志》「集慶寺」一條:

> 淳祐十一年建,猶存理宗御容一軸、燕游圖一軸。[59]

此處所云《燕游圖》,雖未說明題材內容,而《靜聽松風》正是「燕游」的題材。畫中人,坐於松幹,左腳抒右腳放,身體左倚,左掌柱於松上,右手掌心向上握腰帶,凝眸駐耳,坐聽松風。對於皇帝燕游的「山水人物畫」,本圖的命意,仍然是「此子宜置丘壑之中」。它表現的隱居之意,首先見之於頭上所戴的「陶淵明」瀂酒巾帽。令人不禁想到陶淵明〈閒居賦〉「翳青松之餘蔭」。接近的題材,時代也是南宋,卻更準確畫出陶淵明像是傳為梁楷的《東籬高士》(圖34)。頭戴紗巾,內又戴冠。這是宋人常見的裝扮。巾的造形,由習見的陶淵明

瀘酒巾演變出，類似的造形，尚見於國立故宮博物院藏宋人《柳蔭高士圖》（圖35），惟本幅是硬邊漆紗巾。巾下小冠，由四片梯形玉（或犀角）樹成，畫中見二片，有洞可穿笄。畫上兩棵巨松，穿插出一株赭葉樹，説來不是長夏時節，看主角人物解領露胸，卻是貪涼，該還是秋暑。[60] 衣著包領寬袖，上衣下裳的野（便）服。上衣均以白粉提線，這該是強調白衣服，下裳染墨綠，穿高牆履。理宗的這種服裝，正是宋人常見的士大夫山野服。右腳旁，地上置有「拂塵」一把。侍童執蕉葉扇，著短衫，下著褲，下身束一紗裙，腳上穿靴。理宗之戴「淵明瀘酒巾」，代表著燕遊的隱逸態度。皇帝推動國政，本該積極入世，卻也崇拜隱士，巖穴中求賢。《論語・微子》：「舉逸民天下歸心。」用以禮賢下士。范曄《後漢書》：「光武側席幽人，求之若不及。旌帛蒲車之所徵賁，相望於巖中矣……肅宗亦禮鄭均而徵高鳳。以成其節。」[61] 隱逸成風，皇帝之隱即可視為「朝隱」，又稱「吏隱」、「市隱」。以不必棲遁山林草澤，而得隱逸，如陶淵明「結廬在人境，而無車馬喧」。又阮孝緒《高隱傳》：「掛冠人世，棲心塵表。」王康琚〈反招隱詩〉：「小隱隱淵藪，大隱隱朝市。」身在廟堂之上，馳神於山林之中。得「遯之趣」。

本幅僅淡施色彩，人物肌膚著赭色，石及松幹也是赭色，惟有深淺變化，遠山輪廓薄施花青，花青中略雜石青、石綠，這是馬麟畫的通例。松針以墨筆上著花青，先行畫出，又再純用花青加以補綴，這與地面上草叢，有墨筆又染以汁綠的手法相同。地面上染有汁綠，近松根處深，下而漸淡。天際空處渲染花青，若有似無。紅葉飄揚中染以赭，但中央上方幾葉加有朱砂。淺淡設色這是馬家風格，統觀整幅，色調以墨為主，但透露出一股綠意，加以絹底雅黃，韻味頗為古潤。馬麟《靜聽松風》、《道統十三贊圖》，同出於馬麟一手，尚有一事可資談助。《靜聽松風》人物之下裳染墨綠，絹片已部份斑剝蝕脱，同樣的，《堯》之巾冠、《禹》之天河帶、《周武王》袍上一大片剝落者，均是同樣的綠中帶淺墨色。就目見所及，記於此。

《靜聽松風》人物樹背後平泉一道，水流造型成橫扁「Z」，輕墨淡染，蜿蜒穿出，這

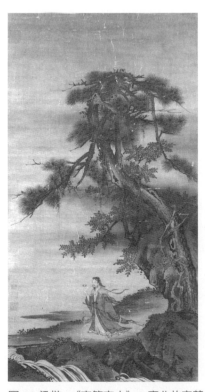 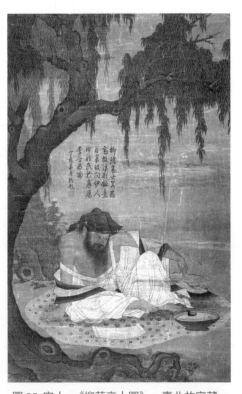

圖34 梁楷，《東籬高士》，臺北故宮藏。　　圖35 宋人，《柳蔭高士圖》，臺北故宮藏。

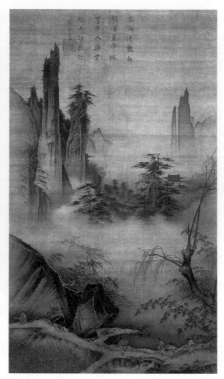

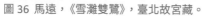

圖 36 馬遠，《雪灘雙鷺》，臺北故宮藏。　　　　圖 37 馬遠，《踏歌圖》，北京故宮藏。

個造景屢屢出現於馬氏父子畫中。馬家風格所形成的「馬一角」，布局作用上，遠景多是虛空而少著筆墨。這種平泉的處理方式，正是近遠景的過渡，被運用成一股流動性，暗示出地平線的存在，或者說，「水」是筆墨上可虛可實，也正是虛與實之間，最為適當的過渡。名作所見，馬遠《雪灘雙鷺》（圖 36）、《踏歌圖》（圖 37）、馬麟則《芳春雨霽》，均作如是布局。《靜聽松風》「聽」是無形，「風」則藉風吹草動，對以鈍筆線條為表現所成的是律動感，松針、紅葉、青竹、藤蘿，綠草，隨風揚起，拂塵也為之彎曲。然而，呈現的功夫不止於此。松幹扭屈的造型，松樹皮的皴紋，這種本不為風所動的固定體，畫家以剽疾如風迴旋轉的筆調，有如因風而起的飄帶，來回往復，去而又還，無休無止，使松幹也為之矯騰。舞旋形態的動感筆調，也正是畫中主題：風動態的掌握。整幅畫可以說無一筆不隨風而舞動。

　　臺北故宮又藏標題為馬遠《松泉雙鵲》（圖 38），主人坐松，著襦襖衫。[62] 持有拂塵，小璫持杖待立，雙松一直一彎、松後有石、有竹葉、有平泉。比對起《靜聽松風》，只是「風動」的差異，以及再加石蹬、喜鵲一雙。從重要的主題都是一致，正是《靜聽松風》的又一題材。人物衣紋，雙手手腕手掌，線條運筆的結構，畫來並不十分緊湊。畫松幹圈鱗，畫枝直出橫斜，快速且有一分疏散，畫竹僅有葉，用意僅在表示這兒有竹而已。「風、聽」之外，兩隻喜鵲又與馬遠《雪灘雙鷺》的啼鳥同類。相對與其它馬遠風格冊頁，筆調比起來，沒有緊湊，只有疏散。然而，時代風格是宋又不能否定。本幅有明「司印」半印，與元代馬夏風格又不同。馬氏家傳至麟，以後能指出確定姓名的畫家，唯一仿馬遠風格的只有葉肖巖、蘇顯祖。[63] 但也難說明《松泉雙鵲》的作者是何許人。畫中右下角，鈐有「司印」半印，[64] 這是明代宮廷接收自元代宮廷的收藏，可否也是由元而繼宋。這一個聯想，使筆者認為本圖也是一件稿樣，或者宋畫院畫家呈存的一個稿本。「宋畫院眾工，凡作一畫，必呈稿本，然後上真。」[65] 這一條記載，為研究宋畫院者所喜用。然而，就筆者所知，學者有人贊成，如《朝元仙仗》、《大理國梵像圖卷》，可能是壁畫的小樣。儘管如此，卻無人舉出某件冊頁是呈判的

圖 38 馬遠，《松泉雙鵲》，
臺北故宮藏。

稿樣。對畫中主人，丹鳳眼的造形，難免又與理宗像起一聯想。一方面也説明「聽松」題材，並不孤單。（故宮另藏題名為徐道寧《松下曳杖》亦是，因非馬遠風格，不論）作者甚至猜測，馬氏既為畫師家族，存有共同擬定的稿樣，本幅作如是觀並不為奇。

小結

美術史的研究，有本身自律性的發展，也有許多研究牽涉到時代背景性的問題，如政治、經濟、文化縱橫交錯之間的互相關聯。事實上美術，尤其是繪畫的表達，常常受到大環境因素的刺激而發生反應。這種例子對於服務於皇室宮廷的畫家尤其是如此。畫家所扮演的是如此背景下無聲無息地角色。馬麟正是其中之一。

*本文原刊登於《故宮學術季刊》卷14期1（臺北：國立故宮博物院，1996年），頁39–86。關於「御府圖書」印，本文寫作完畢時，始見中央研究院歷史語言研究所與中國國家圖書館，所藏，版本學上的名品，宋印宋裝《文苑英華》，及分藏有宋版此書。書上鈐有宋理宗之「緝熙殿書籍印」、「內殿文璽」、「御府圖書」等璽印。圖版見本書〈宋畫款識型態探源〉馬麟一節。

註釋——

1 《宣和畫譜》序，收錄於于安瀾主編，《畫史叢書》第2冊（上海：人民美術出版社，1959序），頁4。

2 明・陶宗儀，《書史會要》卷6，收錄於《景印文淵閣四庫全書》冊814（臺北：商務印書館，1983），頁45上。

3 宋・周密，《武林舊事》卷4（北京：中國商業出版社，1982），「西湖游幸」條，頁53。

4 同上，卷21，頁41。

5 同上。

6 施原之、顧景元合注，《增補足本施顧注蘇詩》卷20，（臺北：藝文印書館，1978序），頁3。指出本圖描繪此詩者為李霖燦教授。見〈馬麟秉燭夜遊圖〉，《大陸雜誌》第25卷第7期（1962），頁208–120。
作者按：夜間燃燭賞海棠之習，延續至元。事見〈春日賞海棠花詩序〉，《宋文憲公全集》卷22，頁1，記「浦陽太守鄭太寧仲舒開宴觴客於眾芳園，時日已西沒，乃列燭花枝上，花既娟好，而燭光映之愈妍。……」

7　同註3，卷2，頁41。

8　見《石渠寶笈初編》（臺北：國立故宮博物院，1971影印），卷6，頁726；另見《故宮書畫錄》第4冊（臺北：國立故宮博物院，1965），卷6，頁247。

9　明・田汝成，《西湖游覽志餘》卷14，頁5上，收錄於《武林掌故叢編》集20（揚州：江蘇廣陵古籍，1985）。

10　「內府書畫」另見於宋劉松年《畫羅漢三軸》唐盧棱伽《十八羅漢冊》，江兆申先生以此印的時間，上限為開禧丁卯（1207），下限為元貞乙未（1295）。見國立故宮博物院主編，《故宮宋畫精華》中卷，説明本（臺北：國立故宮博物院，1976），頁17。

11　明・陶宗儀，《輟耕錄》卷6，頁1，收入《津逮秘書》（景印百部叢書集成本22，臺北：藝文印書館，1966）。

12　清・孫承澤，《庚子銷夏記》，「定武褉帖瘦本」條（影印乾隆二十六年刻本，臺北：漢華文化公司，1971），頁193。

13　當代徐邦達先生認為此印：「非玉質，印色與紹興諸印不同，疑在拼配諸題跋時同時偽造填入。」此印為理宗所有，上距紹興朝，年代至少三十年以上，使用印泥自可有所差別。由「紹興」至「理宗」，不出宮中，自然順當。本件又有「秋壑圖書」、「子固」、「彝齋」三印，徐先生以「印文均合，而印色不古，待考。」見徐邦達，《古書畫偽訛考辨》上卷（揚州：江蘇古籍出版社，1984），頁65。

作者按：賈秋壑（似道1213–1275）為權相，藏品往往得自理宗內府，如此傳承，也合乎常理。至於皇帝之璽是否一定玉質，今日無原件為憑，恐難一概而論。如《宋會要輯稿》第15禮14-78：「（紹興七年）六月十九日，詔明堂大禮合用玉爵，係是宗廟行禮使用，今來闕玉，權以石代之。可令知福州張致遠，收買壽山白石，依降樣製造，務在素樸。」闕玉，權以石代之，已有此例。至於憑印榻字跡，推定該印質地，也非萬無一失。如藏於日本京都有鄰館有乾道「內府圖書」官印為銅印。（圖版見《有鄰館精華》圖41。藤井有鄰館，京都藤井齊成會，平成四年。）然而作者也得聲明，個人所見，局限於臺北故宮，對於《秉燭夜遊》上殘印印色之鮮紅，比之於「紹興」諸印，如《快雪時晴帖》（位張侯旁）、《奉橘帖》（位前隔水綾）上連珠印，其印泥色含朱砂均較《秉燭夜遊》上殘印印色為稀。鮮紅彩度也較低。將《秉燭夜遊》上殘印印色，再比對馬麟《靜聽松風》上理宗印「丙午」、「御書」（大印），印色相同。此印色也近於上述寧宗藏印「內府書畫」。又按宋高宗有印「御府圖書」（見周密記）。

14　日本藤田伸也解説此畫時，以「想來認為落款於岩石中，已被銷毀。」見《特別展・宋代之繪畫》（京都：大和文華館，1989），頁53。

15　明・田汝成，《西湖游覽志餘》（臺北：世界，1982），頁11下。

16　同上，卷10頁17上。

17　鈴木敬著、魏美月譯，《中國繪畫史》（16），收錄於《故宮文物月刊》93期（臺北：國立故宮博物院，1990），頁134。

18　同註15，卷17，頁7下。

19　清・彭輯，《南宋古蹟考》卷上，頁24下–25上「緝熙殿」條，收錄於《武林掌故叢編》集26，（據1881年丁氏雕本）（揚州：江蘇廣陵古籍，1985）。

20　李霖燦教授主《靜聽松風》畫中人為五代梁時的道教人物陶弘景。所據為國立故宮博物院藏宋元集繪第七開陶弘景像對幅張雨贊：「尤好松風，每聞其響，欣然為樂。」及以宋代宗室，崇奉道教。又引畫上乾隆題詩：「傳神非阿堵，耳屬在喬松。生面別開處，清機忽滿胸。濤聲翻未已，蓋影佈猶濃。公物付千秋，休言弘景重。」見，李霖燦〈從馬麟的靜聽松風談起〉，《故宮文物月刊》6期（1983）頁95–101。又見〈陶弘景和松風閣〉，同前刊22期（1985），頁51–54。作者認為與本文之意見，並無衝突，蓋《宋人人物圖》，宋徽宗可扮王羲之；宋理宗可效法陶弘景，陶弘景之隱居可效法陶淵明。

21　清・胡敬，《南薰殿圖像考》，頁12下，收錄於《胡氏書畫彙考三種》卷上（臺北：漢華文化公司，1971），頁317。《故宮書畫錄》卷7，「南薰殿圖像」《宋理宗坐像》，頁20–21，均引此。理宗畫像，胡敬據陳繼儒《太平清話》，定為郭蕭齋所作。郭蕭齋畫史無可考，即使是一摹本，也應是相當忠實無誤。《太平清話》所載，見《筆記小説大觀》編5冊4（臺北：新興書局，1974），頁8下。

22　明・田汝成，《西湖游覽志餘》（臺北：世界，1982），卷2，頁25。

23　元・王繹，《寫像秘訣》見陶宗儀《輟耕錄》卷11（臺北：藝文印書館，1966），頁1下。

24　見〈太宗本紀〉，《舊唐書》卷2（臺北：商務印書館，影印白納本，1967），頁14265。

25　漢・班固，《白虎義通》卷下，收錄於《景印文淵閣四庫全書》冊850（臺北：商務印書館，1983），頁44。關於歷代對伏義相貌的描述，《白虎通》外，見可《潛夫論・五德志》，《劉子・命相》。參見程平一〈聖人不相表〉，《漢代的相人術》（臺北：學生書局，1990），頁207–213。

26　宋・田況，《儒林公議》，收錄於《景印文淵閣四庫全書》冊1036（臺北：商務印書館，1983），頁276–277。

27　宋・邵博，《邵氏聞見後錄》卷1，頁6下，收錄於《筆記小說大觀》編15冊2（臺北：新興書局，1974）。

28　《邵氏聞見前錄》卷7，頁10下，收錄於《筆記小說大觀》編15冊1（臺北：新興書局，1974），頁262。按《孔氏談苑》、《東軒筆錄》、《貴耳集》均有記載。

29　清・胡敬，《南薰殿圖像考》，頁1上–2下，收錄於《胡氏書畫彙考三種》卷上（臺北：漢華文化公司，1971），頁293–296。

30　見石守謙，〈南宋的兩種規鑑畫〉，文中又說明以伏義為道統之始，出自朱熹，〈大學章句序〉，及八卦、烏龜河圖洛書，帝王相貌等等解題。文載《藝術學》1（臺北：藝術家出版社，1987），頁7–40。又相關資料如下。畢沅，《續資治通鑑》新點校本（臺北：世界書局，1962），頁4630。《宋史全文續資治通鑑》，見《宋史資料萃編本》（臺北：文海出版社，1969），頁2554。錢大昕，《潛研堂金石文跋尾》：「右理宗道統十三贊，紹定三年製。淳祐改元孟春，謁先聖，就賜國子監，宣示諸生，前有庚寅御書印，後有辛丑御書之寶印。今在杭州府學，即南宋之國子監。十三贊者，伏義、堯、舜、禹、湯文、武、周公、孔子、顏子、曾子、子思、孟子。《玉海》所謂淳祐聖賢十三贊也。」見《石刻史料叢書本》卷17（臺北：藝文印書館，1966），頁4上。王昶，《金石萃編》紀錄「紹定三年」、「庚午御書」。見《石刻史料叢書本》卷152，頁10上–14上。

31　元・脫脫等，《宋史・本紀》45（臺北：鼎文書局，1983），頁889。

32　「道學崇黜」是《宋史記事本末》原題。見馮琦原編，陳邦彥纂輯，張溥論正，《宋史記事本末》卷8（臺北：商務印書館，1967）國學基本叢編，頁678–701。當代專論見〈宋末所謂道統的建立〉收入劉子健，《兩宋史研究彙編》（臺北：聯經出版事業，1987），頁249–282。

33　韓愈，〈原道〉，《韓昌黎集》卷11《國學基本叢書》（臺北：商務印書館，1967），頁63。

34　見傅增湘輯，《宋代蜀文輯存》，卷94（臺北：新文豐，1974）。又見《名公文啟雲錦》卷6。文及翁生平見《宋史翼》卷34。

35　「法果說」見高雄義堅，《中國佛教史論》，頁41–46。

36　丁治國、丁明夷，〈雲岡石窟開鑿歷程〉，收於中國美術全集編輯委員會，《中國美術全集・雕塑編》10（臺北：錦繡出版社，1989），頁2–3。

37　宋・朱弁，《曲洧舊聞》卷1，收錄於《景印文淵閣四庫全書》冊863（臺北：商務印書館，1983），頁288。

38　參見 David M. Farquhar, "Emperor As Bodhisattva in the overnance of the Ch'ing Empire," *Harvard Journal of Asiatic Studies,* Vol. 38: No.1, June 1978, pp. 5–21.

39　見《呂氏春秋》而出於鄒衍陰陽五行家言。馮友蘭以為是一種「神聖的喜劇」，見《中國哲學史》頁201–202。又「孝宗及皇太子朝德壽。置酒賦詩，從臣皆和」。周益公：「一丁扶火德，三合鞏皇基。」高宗生丁亥。孝宗生丁未。高宗生丁卯。陰陽家以亥卯未為三合。其後楊誠齋為光宗宮寮時。寧宗已在平陽邸，其賀壽詩云：「天意分明昌火德，降辰三世總丁年。」蓋祖益公語也。（見《齊東野語》）

40　宋・郭若虛，《圖畫見聞志》卷3，收錄於于安瀾主編，《畫史叢書》冊1（上海：人民美術出版社，1959序），頁104–105。

41　杜甫詩〈冬日洛城北謁玄元皇帝廟〉，宋郭知建編，《九家集注杜詩》卷17，收錄於《杜詩引得》卷2，《哈佛燕京學社引得特刊》14（臺北：成文出版社，1966），頁257–258。又，大秦景教流行中國碑，載玄宗令大將軍、高力士送五聖寫真像寺內安置。三清殿《朝元仙仗》壁畫已毀，無由比對。惟今日尚存有傳為武宗元《朝元仙仗》二件，美國明德堂藏、一見中國大陸徐悲鴻紀念館藏（八十七神仙卷）。明

德堂藏本，拖尾有羅原覺跋，羅跋引原已失謝氏常惺惺齋原跋，指出赤明天帝即南極大帝。此卷畫上有長立方格榜子書寫諸神名號。南極大帝持笏露袖。比對故宮藏《宋太宗像》，祇能於其「豐頰」之間，得其仿彿。又山西永樂宮《朝元仙仗》亦有南極長生大帝，其「豐頰」一如明德堂藏本。事實上，這也是帝王的「共相」。

42 宋·邵伯溫，《邵氏聞見前錄》卷 1，頁 1 上，收錄於《筆記小說大觀》編 15 冊 1（臺北：新興書局，1974），頁 103。

43 宋·周密，《癸辛雜識》後集，頁 1 上、下，收錄於《筆記小說大觀》編 3 冊 3（臺北：新興書局，1974）。

44 《西湖游覽志餘》（臺北：世界，1982），卷 24，頁 11 下。

45 元·脫脫等，《宋史·本紀》第 41〈理宗一〉（臺北：鼎文書局，1983），頁 783。

46 此見於《宋史》諸帝〈本紀〉，文前均記出生情況，不另註出。

47 晉·王子年，《拾遺記》，頁 3 上、下，收錄於《筆記小說大觀》編 3 冊 2（臺北：新興書局，1974）。

48 唐·張彥遠，〈敘畫之源流〉《歷代名畫記》卷 1，頁 1，收錄於于安瀾主編，《畫史叢書》冊 1（上海：人民美術出版社，1959）。

49 周·卜商，《子夏易傳》繫辭下第八，收錄於《景印文淵閣四庫全書》冊 7，頁 105。

50 漢·鄭康成，《乾鑿度》卷上，頁 3–4，轉引自馮友蘭《中國哲學史》，頁 556。

51 同上註書，頁 4。

52 本段所引參見：Max Weber, The Theory of Social and Economic Organization, trans. by A. M. Henderson and Talcott Parsons (New York: Oxford University Press, 1947), p. 328. 又張端穗，〈天與人歸：中國思想中政治權威合法性的關念〉有所歸結，為本文所參用。見劉岱主編，《中國文化新論》思想篇二（臺北：聯經出版事業，1982），頁 97–155.

53 劉子健，〈宋末所謂道統的建立〉，收錄於《兩宋史研究彙編》（臺北：聯經出版事業，1987）頁 249–282。

54 關於宋徽宗崇信道教及設長生大帝君諸事。可見宋·楊仲良編，《資治通鑑長編記事本末》，收入趙鐵寒主編，《宋史資料萃編第二輯》（臺北：文海出版社，1980），頁 3817–3823。金中樞，〈論北宋末年之道教崇信〉，《宋代學術思想研究》（臺北：幼獅，1988），頁 425–427，448–450，458–486。又見北京故宮博物院藏宋徽宗〈瑞鶴圖〉拖尾明代來復再跋文：
政和中（1111－1117），道士林靈素謂道君曰，天上有神清府長生帝君主之，謂帝長生大帝。政和六年（1116）四月，詔道籙院，略曰：「朕乃上帝元子，為太宵帝君，可上表，冊朕為教主道君皇帝。」

55 國立故宮博物院編，《故宮書畫錄》第三冊（臺北：國立故宮博物院，1965），卷 5，頁 102。

56 理宗紹定六年（1233），「緝熙殿」成。見朱彭輯，《南宋古蹟考》收錄於《武林掌故叢編》集 26（揚州：江蘇廣陵古籍，1985），卷下，頁 26 上。

57 《西湖游覽志餘》，卷 3，頁 11 上。

58 見清·朱彭輯，《南宋古蹟考》卷下，頁 9 上，收入《武林掌故叢編》第 26 集。
〔德壽宮〕當高宗時得盤松一本於聚景園中，移值宮苑，奇秀絕倫。高宗嘗自為贊，曰：天賜瑞木，得自嶔岑。枝蟠數萬，幹不倍尋。怒騰雲勢，靜奏琴音。凌寒鬱茂，當暑陰森。封以腴壤，邇以碧潯。越千萬年，以慰我心。（《西湖游覽志》卷 14，頁 5 上）

59 明·田汝成，《西湖游覽志餘》卷 10，頁 5 下。姚園寺有理宗御容。

60 按明·顧復，《平生壯觀》卷 8（臺北：漢華文化公司，1971），頁 62，記本幅有「秋樹一株」語。

61 晉·范曄，《漢書·列傳》卷 73，頁 3（二十四史百衲本，臺北：商務印書館，1967），頁 3829。

62 與江蘇宋周瑀墓出土絲棉絲襖同形制。見周錫保，《中國古代服飾史》（臺北：丹青出版社，1986），頁 316。

63 清·厲鶚，《南宋院畫錄》卷 3，收錄於《美術叢書》4 集輯 4（臺北：藝文印書館，1975），頁 179–180。

64 經比對本幅畫上「司印」半印，與宋范寬《溪山行旅》接近。

65 明·文震亨，《長物志》卷 5「院畫條」，收錄於《藝術叢書》29（臺北：世界，1968），頁 32。

14

論故宮藏南宋夏珪《溪山清遠卷》
畫法的傳承

一

夏珪畫《溪山清遠卷》（彩圖 10，圖 1），據《故宮書畫錄》的記載：

本幅紙本，縱四六・五公分，橫八八九・一公分，拖尾橫四六七公分。墨繪
山水長卷。畫大江風帆。峰巒重疊。山川縈帶。坡陀僧宇。筆墨神全。山石
皴法。全用斧劈。無款識。前有乾隆題詩。[1]

現存的畫幅已非全璧，顯然卷前一段已被割裂遺失了。從底下三個地方可以推想得知：

（一）這卷畫經提原卷丈量，本幅紙凡十段接成，卷前第一接紙僅二十五公分，餘九段，
　　　每一接紙均是九十六公分上下，對作畫的習慣來說，一幅長卷，紙的接駁，很少
　　　第一段是較短的，應是已毀損。

（二）溪山清遠卷，歷代出現了不少同樣構圖的稿本，現藏美京弗利爾美術館（Freer
　　　Gallery of Art），題為馬遠《江山勝覽卷》者，卷前就多出一小段（圖 2）。

（三）臺北故宮藏明代沈周《江山清遠圖》（1493）（圖 3）。

至於《溪山清遠卷》何時遭到割裂，題跋與有關著錄未曾提到。這或許是今天原件上無法
得見畫家簽名的一種原因。難怪清高宗的題跋上說「漫嫌割截失名氏」。畫卷中最早的題跋，
也是僅有的文字，只得見拖尾上陳川、平顯的兩段跋文，依序抄錄如下：

我家東南丘壑好，曲折雲林護危梢。澗沙流水春自喜，石楠碎葉秋如掃。
縛柴野橋松雨涼，鳴鐘破寺茶煙杳。山椒茆亭如笠大，石腳漁舟似瓢小。
人家制度太古前，雞犬比鄰往返少。酒盆吹香小店門，落日漁樵多醉倒。
六年不歸長夢見，白髮忘情負魚鳥。晴窗見畫三摩挲，舊夢微茫今了了。
不知何處得此圖，覺我山居殊草草。安得溪南寫石田，便攜妻子從茲老。

余家天臺，有巖谷之勝，每愛雲林蔽虧，風日陰翳，心甚愜之，思得善手者
繪為圖。以有事北上。未暇也。別來六年，未嘗不在夢想。今年還江南，留

圖 1　宋夏珪，《溪山清遠》，卷，紙本，水墨，46.5x889.1 公分，臺北故宮藏。

杭十日。適吳生持夏珪溪山清遠圖來請詩。披玩再四，歷歷皆昔有也，乃知
古人筆墨之妙，似為我發。嘆賞之餘，因書長詩數韵以識余感。時洪武戊午
春三月十日。陳川跋。

奉次陳東之先生韻以致景慕。
畫家粉本尤精好，賞鑑誰能察毫抄。良由天質發自然，慘澹經營信揮掃。
珪森父子鳴趙季，丘壑胸襟氣深杳。墨捲波濤滄海立，筆縮煙雲天地小。
冥搜遠寄作此圖，繹思通靈古來少。東南四萬八千丈，玉室璚臺勢傾倒。
北歸有客懷故鄉，悵望清猿與幽鳥。空悲白髮歲年徂，不得癡晚公事了。
神遊翠壁攬長蘿，夢濯靈溪藉纖草。金庭之魂可些招，應攝玄蹤追二老。
松雨老人虎林平顯。

前一跋陳川指明了這卷畫名為夏珪《溪山清遠圖》，更著有年月款「時洪武戊午（1378）
春三月十日」，後一跋，第一句平顯認為「畫家粉本尤精好」。「粉本」籠統地解釋是「畫稿」，
平顯可能看到畫上有些地方尚留有朽筆的痕跡（如卷中鈐蓋乾隆鑑藏寶璽「五福五代堂古稀
天子寶」下方處有此痕跡）。倘如此，畫面上留有朽筆，即視為粉本那也未必，如同為故宮
收藏的南宋畫院畫家李迪《風雨歸牧圖》，時代與夏珪也接近，這一幅精緻的工筆設色作品，
照樣地留有明顯的朽筆痕跡。

收藏印記鈐於畫幅本身的，除乾隆諸鑑藏寶外，卷尾上方的「黔寧」騎縫半印是可辨認
且最早的，應是「黔寧王子孫永保之」，明初沐英的曾孫沐璘所有。案，平顯「曾官廣西藤
縣令，後被降為主簿，貶謫雲南戍邊。平西侯沐英愛其才，請命朝廷，免去其伍籍，聘為塾
賓西席」。[2] 若此，則可推測經平顯之推介，為「黔寧王沐府」收藏。至於「欽賜臣權」、「臣
犖」兩印，猜測此卷曾由清世祖賜予宋權，傳其子宋犖，又回清宮歸乾隆皇帝所有，這個流
程可能與故宮藏畫中的范寬《雪山蕭寺圖》一樣。[3]

畫史著錄，上述二跋見之於《明詩綜》、平顯本人之《松雨軒詩集》，此外僅見於清厲鶚《南
宋院畫錄》、金梁《盛京故宮書畫錄》。

從陳川跋的年款洪武戊午（1373）上距夏珪任職的南宋畫院年代，寧宗（1195–1224）、
理宗（1225–1264）兩朝，至少已是一百二十年左右，也就是經歷了南宋晚期及整個元朝。如
果《溪山清遠卷》不出於夏珪之手，那麼從南宋馬遠與夏珪發展出來的風格，這一《溪山清遠卷》，
該置於何地位呢？

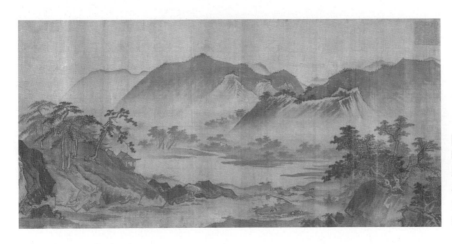

圖 2
明代題為馬遠，《江山
勝覽卷》，卷，前面一
段，絹本，水墨淺設
色，64.5 x 1282 公分，
美國弗利爾美術館藏。

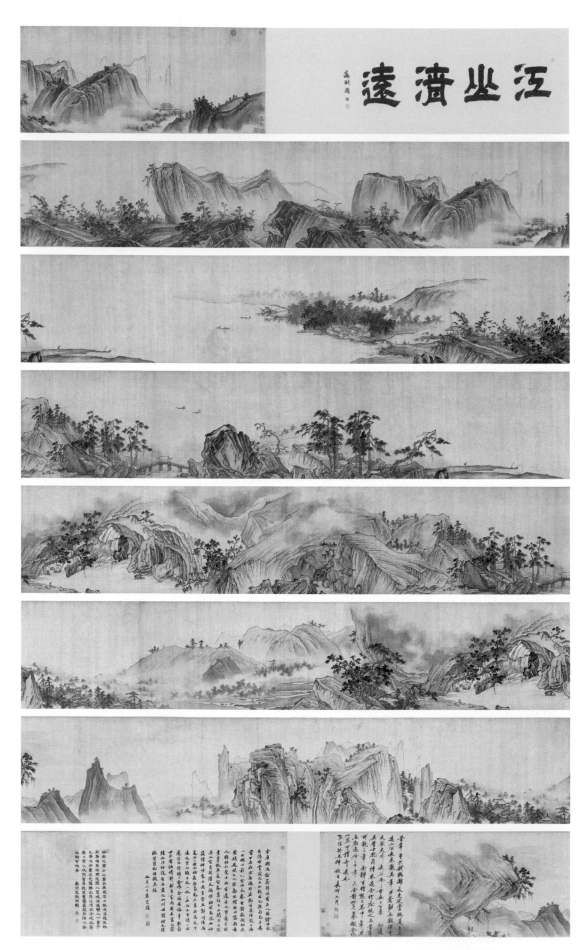

圖 3　明沈周，《江山清遠圖》，卷，1493 年，絹本，水墨淺設色，60x1586.6 公分，臺北故宮藏。

畫院中人大都是單純的職業畫工，本身很少像一般文士畫家一樣，能有自己的文集留傳下來，或者因為文人相互答贈酬唱，留存足供後人查證的文字資料。夏珪名列南宋四大家之一，知名度不可謂不高，可是生平資料也同大多數畫院中人，沒有完整的資科，最早的記載固然見之於同時代張燁的《芝田小詩》，[4]知其官衛為正八品武訓郎。到了宋末元初，莊肅的《畫繼補遺》記載其僅知任職寧理兩朝，對於夏珪的畫藝，竟評為「極惡俗」、「溢得時名，其實無可取」。[5]

從原畫的無畫家簽名，題跋與收傳印記皆遠離夏珪的活動年代，再加上畫家傳記資料的短缺，本文試著以繪畫技法演進——構圖意念、筆、墨來討論，或許可有助於進一步了解《溪山清遠卷》。

二

畫家對長卷的位置經營，勾搭填塞是橫向的左右發展為主，欣賞者打開畫卷，正如行走於風景區，沿途一路瀏覽風光，而非如軸或冊頁，一眼即窺全貌，因此章法中的開合，是比較繁複的。此中如何利用主從、虛實、高低、遠近、深淺、大小、繁簡、隱顯等等的相互作用，來塑造出一番天地，也用來吸引住觀賞者，正是畫家的本事。

《溪山清遠卷》現存部份長達八八九‧一公分，可以說是典型的長卷，從卷首起處，依次可以分成下列幾景：郊原、山村、湖影、巨崖、橋、高隴、路店。

景與景交錯，大致是實、虛的運用，「實」近於眼前，「虛」則遠在飄渺中，這種構圖的意念是典型的南宋手法。一般而言，代表南宋的是「馬一角」、「夏半邊」的形式。長卷上因為朝左右的發展為主，「邊」「角」形式的構圖就未能像冊頁、軸一樣的單純，然而我們從畫家意念上來看，南宋山水畫遠近之間景物的關係，《溪山清遠卷》是個好例子。特徵是近景份量重，拉得特別近；遠景輕如隔著煙霧，推得極遠。畫面上中遠景，似乎交雜在一起而被「淡化」了。兩相強烈的對比，可以說是一種清晰俐落的視覺感。以起首一段，前景的兩塊巨石、松樹，第二段的宅院前，都是以極重筆墨描繪，隨後的坡陀，就馬上淡化了，至若湖山千頃，刻意以輕淡為之，遠方的天空均是淡墨的渲染，往後的巨石、橋，基本上都是把近景刻意加重，迫人眉睫。

試看較夏珪略早幾年的馬遠所畫，《雪灘雙鷺》（圖4）專注於巨石與枯木，遠方只是一角斜下，渲染之下也被推得極為寬遠了。馬、夏的師承，均來自南北宋之際的李唐。這種著重近景的意念，毋寧也可以在李唐的作品上尋得到。李唐《江山小景卷》（圖5）現存或許已非完璧。今日所見，也是著重在近景的描繪。江上之船、山頂之樹，與山峰的空間手法處理得和《溪山清遠卷》極為相似。然而，對岸遠景坡陀又與《雪灘雙鷺》、《溪山清遠卷》有所區別了，這毋寧說是從南北宋之際到南宋中期約五十年間的一種演變。但在這時期，不可忽略一個過度的人物，親炙李唐的蕭照，他的作品故宮藏的《山腰樓觀》（圖6）固然是一幅立軸，前景巖壑古木，拉得極近，右方沙灘煙樹，又推得極遠，實在是馬、夏的處理遠近景手法的先鋒。

這種把近景拉得更近，描繪得更雄強有力，更能給觀賞者單純化的視覺觀感。固然是代表南宋馬、夏一系的特色，我們也可以再往上溯，看到他從北宋初以來的演變。首先我們還是追溯影響馬、夏最大的李唐，他的另一幅藏於故宮的名作《萬壑松風》（圖7）完成於北宋末「宣和甲辰春」（1124），壯美的氣勢，充塞畫面。由於是一幅大畫，章法上正如蘇東坡

圖 4　宋馬遠,《雪灘雙鷺》,軸,絹本,
　　　59x37.6 公分,臺北故宮藏。

圖 6　宋蕭照,《山腰樓觀》,軸,絹本,
　　　179.3x112.7 公分,臺北故宮藏。

圖 5　宋李唐,《江山小景》,卷,絹本,49.7x186.7 公分,臺北故宮藏。

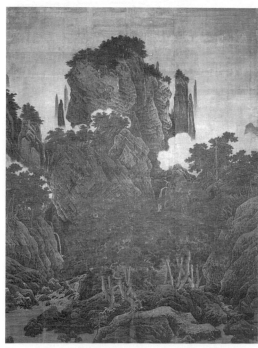

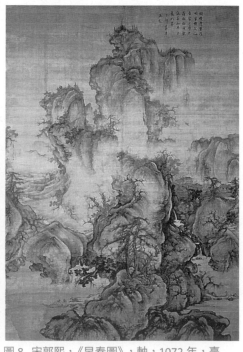

圖 7　李唐,《萬壑松風》,軸,1134 年,臺
　　　北故宮藏。

圖 8　宋郭熙,《早春圖》,軸,1072 年,臺
　　　北故宮藏。

評書法「大字難於結密而無間」。「結密無間」，是此畫的特色。如果也把這幅大畫分成前中後三景，李唐處理的手法是利用一大片松針、冉冉上昇的雲朵來隔開的。原作在千年前還是青綠設色，因此隔開前中景的松針，依今日殘存的青綠遺跡來復原，前中景的距離是比今日所見更加明顯才對。再往上溯五十餘年，完成於「壬子」年（1072）的郭熙《早春圖》（圖8），又往上溯，約完成於同世紀初期的名作范寬《谿山行旅圖》（圖9），把這兩張畫並置，《谿山行旅圖》固然是前、中、後三景，層次分明，但給觀賞者是一股迎面撲擊的力量，畫家之與前中後三景的距離，似是相同的。《早春圖》的煙雲變滅，空間的層次，節節遠退，渺曠的空間，使欣賞者，如入幽邃的境地，尤其是遠山，此起《谿山行旅》，那更深遠了。《萬壑松風》與這兩件相對照，山石的塊量的堅硬感，如覺劇力萬鈞，撲胸槌擊是接近《谿山行旅圖》的。當然如果再仔細區分，《萬壑松風》似乎更接近觀賞者。這三幅畫同樣的是一個完美的天地，《萬壑松風》的前景，松樹高高挺立，更讓觀賞者踏一步就能走入畫中的。《谿山行旅圖》、《早春圖》在觀賞者的眼前感，同樣的具備北宋山水大山堂堂的氣魄，也同樣是郭熙所標舉的「可行、可望、可游、可居」。[6]但觀賞者在它們的面前，與畫中的堂堂大山一此，畢竟使人感到渺小。或者，更具體的說，似乎也化身像畫中的點景人物那般大小而已。

　　對這一點，我想再就點景人物在畫面上的比例做一此較。基本上一棵樹、萬重山，存在於畫面，正如宗炳所說，「豎畫三寸，當千仞之高，橫墨數尺體百里之迴」。以咫尺千里的方法來表達出山川之美。習慣上，從存在於畫面上點景人物大小是否適切的比例，倒可體會出描寫對象山川的大小遠近感。舉一個最簡單的例子，唐張彥遠評論魏晉人的山水畫，基本上之所以不成熟的原因是「人大於山」。如何適切的在畫面上補點景人物，襯托出可行可游的空間，必然是畫家要慎加考慮的。因為人的大小、身高，並不像山、樹，總有一定的高度。以《谿山行旅》中，下方趕驢的直立人物，實際上是二‧五公分。《早春圖》右下角划槳、及抱兒的婦女，也接近直立是二‧五公分。《谿山行旅》畫面縱高二〇六公分，人物約八十分之一。《早春》縱高一五八‧三，佔了六十分之一左右。再看李唐《萬壑松風》，縱高一八八‧三公分，畫面上無點景人物，倘如容得佛頭著糞，也要在右下角的山徑道上、松樹幹的右側添一直立的人物。如要與畫面比例適切得當，必然是在七‧五公分左右。如此一來，與畫的縱高比例約在二十五分之一了，顯然比上述兩畫大得多了。這毋寧說是整個近景在畫家構圖意念時是更接近眼前的。就一點，我們再看夏珪《谿山清遠》中的點景人物，以巨巖下，攜杖來游的人物，高約一‧八公分左右。畫之高為四六公分，則此例上也是二十五分之一。

　　這種數字化的比例，當然有其不完整的共同比較基礎，未能視為必然的結論。然而配合對這四幅畫的同時並排比較觀察。基本上我們還是可以了解四幅畫的關係。

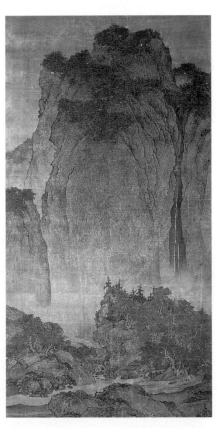

圖9　宋范寬，《谿山行旅圖》，軸，絹本，206.3x103.3公分，臺北故宮藏。

我們回顧北宋的山水畫發展，撇開江南一地董源與巨然一系，從荊浩、關同以後，李成與范寬並為十一世紀初的代表畫家。往後，郭熙集大成，領袖於十一世紀中晚期，李唐又繼為十二世紀初期的傳承人物。單以上述三幅可靠的作品，可概略地看出，從十一世紀初期到十二世紀一百年間，空間遠近處理的轉變。郭熙三遠法的特色，李唐改變了，反接近於范寬，南宋專注於近景的描繪，又在李唐的作品裏看到。至於馬、夏遠景的淡化處理，則反應了宣和時，韓拙《山水純全集》所謂「近岸廣水，曠闊遙山者，謂之闊遠，煙霧溟漠，野水隔而彷彿不見者，謂之迷遠，景物至絕，而微茫縹緲者，謂之幽遠」。[7]

三

夏珪的筆墨技巧，除前述宋末元初莊肅外，一向是被推崇為具有他個人的面目，前人的評論大致是不離「筆法蒼老，墨氣淋漓」，「墨氣淋漓一如傳粉最得高低醞釀之妙」[8]，《溪山清遠卷》的筆墨，在眾多傳為夏珪的作品，該是最足以適切這些評論的，尤其是在「墨法」上的「淋灕」，「高低醞釀一如傳粉」。更能從筆墨的發展觀點來討論，把這卷畫置在南宋夏珪時代是非常適切的。

歷來對夏珪筆墨技巧的淵源，都是認為他受范寬、李唐的影響。

元·夏文彥《圖繪寶鑑》：「夏珪……雪景全學范寬」。[9]

元·邵亨貞《跋夏待詔山水卷》：「禹玉……山水筆法蒼古，墨氣明潤，點染嵐煙，恍若欲雨，樹石濃淡，遒邐分明……蓋畫院中之首選也，惟雪景更師范寬，自李唐之後，藝林可當獨步矣……」。[10]

說的雖是雪景，基本上筆法邊是一樣，尤其，雪壓山樹，造形上的筆法更是分明，對於范寬的筆法，北宋郭若虛《圖畫見聞志》〈論三家山水〉，謂「峰巒渾厚，勢壯雄強，槍（或作搶）筆俱匀，人屋皆質者，范氏之作也」[11]，下又注「范畫林木，或側形如偃蓋，別是一種風規，但未見畫松耳。畫屋既質，以墨籠染，後輩目為鐵屋」。「槍筆」、「鐵屋」的說法，從這些字句當然可以意會出范寬的筆墨是凝重剛勁。

文字的敘述，提供了我們追尋的線索，然而「筆與墨」落實到畫面上，如何運用，還是回到就畫論畫來探討，更能了解。

山水畫的筆與墨，暫時把它縮小在皴法的範圍來討論。《溪山清遠卷》當然是典型的夏珪「拖泥帶水皴」。畫家使筆運墨刻畫形象，一般而言總是用筆（線條）鈎畫山石輪廓、紋理，再以墨渲染出層次、向背。所謂筆以「立其形體，墨則以其陰陽」，[12] 先筆畫而後墨染。然而夏珪《溪山清遠卷》的筆墨交融，卻有一氣呵成的感覺，其畫法並未遵守前人先筆而後墨染的規矩，這一點，明代詹景鳳記所見稽文甫夏珪山水《風濤雲壑》、《山旅曉行》即謂：「筆墨絕是北宋皴，以水墨水潘後用刮鐵，絕無舊時斧劈分。」[13]「以水墨水潘後用刮鐵」的「水墨水潘」畫法，和《溪山清遠卷》山石畫法，儘管未能取得原件來比對，實可視為如出一轍。如果我們把皴法單純的看做一種形相，皴法在畫面上就是下筆時點線的使轉和水墨墨色的變化。筆與墨能否合作，水份的控制是一個關鍵。《溪山清遠卷》的大多數山石、坡陀，上方的皴法，非常的明顯是在墨潘猶濕時，隨即再添下筆墨了，換句話說，這種大量「用水法」，充分有助於畫風上的淋漓奔放，強烈的黑白對比，乾濕並用造成的節奏感，更能直接的打動觀賞者，這種筆墨法又因為是畫在吸水不強的白麻紙本，顯得更是得心應手。

從夏珪這種筆墨的運用法，我們來追述筆墨技巧從北宋以來的同中之異。

范寬《谿山行旅圖》整幅畫的山石大輪廓是以長線為之，刻畫礫層岩歷經千萬年的風雨侵蝕。如果套用書法用筆，主峰以千萬筆，不憚其煩的刻畫，若驟雨一陣一陣急打泥牆，名為「雨點皴」（圖 10-1），用的是中鋒逆筆，筆畫並不長，快速而有力。不同墨色層次的「雨點皴」一遍一遍的加上去。下方水旁巨石，運筆的方向轉為斜出，更顯示出下筆時墨重而收筆時略帶飛騰的意味，蒼古老辣的感覺，當是槍筆、刮鐵的詞句所形容的。比之《溪山清遠卷》，夏珪的用筆在某些石頭的刻畫上，用禿筆一如斬釘截鐵，其勁健處當然與范寬相近，但筆畫的型態已是拉得較長的「刮鐵長刷」，[14] 筆與筆的組合，也沒有那麼繁複細密了。至於用墨法，《溪山清遠卷》的水份淋漓，《谿山行旅》是先筆皴而後一層一層的暈染。

北宋後期，郭熙是在理論上與技法上注重「墨法」的第一人，把墨的種類分成「淡、濃、焦、宿、退、埃」，各有用處，使筆運墨有「斡、皴擦、渲、刷、捽、點、畫」[15] 欣賞《早春圖》，可以領略他揭櫫的理論實踐，吸引人的「石如飛動」，因得力於筆勢的使轉，然無墨色的鋪陳，「煙雲變滅」、「峰巒隱顯」將為之減色。筆墨的相互運用自謂「用淡墨六七分而加深，即墨色滋潤而不枯燥，用濃墨焦墨，欲特然取其境界，非濃與焦，則松石角不了然，故爾了然，然後用清水墨重疊過之。即墨色分明，當如霧露中出也」。[16] 見之於《早春圖》，鈎勒後多次暈染，暈染後，又以重墨提醒。郭熙與夏珪並無明顯的師承淵源，然郭熙畫「淡墨如夢霧中」，似已為米芾「墨戲」的先聲。董其昌謂「夏珪師李唐，更加簡率，如塑工所謂簡塑，其意欲盡去，模擬谿徑。而若滅若沒，寓二米墨戲與筆端，他人破觚為員，此則琢員為觚耳」。[17]「寓二米於墨戲與筆端」，指得當然是用墨法。比較《溪山清遠卷》與《早春圖》，筆法上固然不相涉，墨法的運用單就用墨法完成的程序，郭熙是「用清水墨重疊過之」，感覺上是凝練而靈動。夏珪是水分渲洩，「水」、「墨」、「筆」交錯融合，有如一次完成的舉動，這正是「簡塑」的方法。一如改變《溪山清遠》的濃密厚重筆法，而為較簡單的長刷形式畫法。

李唐對馬、夏的影響更為直接，文前已提到，就景物的空間遠近處理，李唐近於范寬，違於郭熙，《谿山行旅》的雨點皴法，形態上短促，如刮鐵痕，筆與筆之間的運行，無論直上直下，或斜行斜出，重疊或平行，總是相當規律的。見之於《萬壑松風》，上方峭壁，是典型的側筆勾斫「短斧劈」（圖 10-2），下方盤石的斜坡上（圖 10-3），以少楔形狀的短斧劈皴，反而近於范寬的「雨點皴」了。筆又歸於中鋒側鋒並用，因描繪對象的岩石不同，筆的飛馳頓挫以及組合型態，顯得縱跳自如，來往無阻，又為《溪山清遠卷》開拓了自由縱橫的作風。

圖 10-1
《谿山行旅圖》的雨點皴

圖 10-2
《萬壑松風》的斧劈皴

圖 10-3
《萬壑松風》的斧劈皴

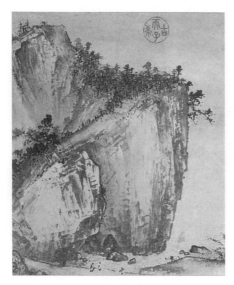

圖10-4 溪山清遠的岩石筆法

值得注意的是「雨點皴」法的健勁筆調，倘由中鋒轉為側鋒橫掃，就帶有面塊感的「斧劈皴」了。基本上都是屬於書法用筆中的方筆一系。《溪山清遠》中筆法的組合型態，最美妙且清楚當屬「巨巖」中一段（圖10-4），線條有時禿筆長拖，有時側筆斜砍，再加以水潘乾濕並用的效果，線條與線條的組織，上下、橫斜中，大有音樂性的節奏感。若將此比之於李唐的《江山小景卷》，山石紋理的線條，都是禿筆，健勁如斬釘截鐵。《江山小景卷》與《萬壑松風》是青綠設色，筆的使轉還能發揮，墨色是退居其次的。《溪山清遠卷》純以水墨，也就能進一步的發揮筆歌墨舞了。

《萬壑松風》的斧劈皴與馬遠《雪灘雙鷺》的比較，楔形狀墨跡是相當一致。《雪灘雙鷺》是雪景，圖上的斧劈皴清晰可數。雪景烘染的層次，是以平染的遍數來定墨色的深淺，方法是染一遍，乾了後再染，故顯得特別多。馬遠的活動時代略早於夏珪，墨法的運用如此，即使如《山徑春行》（圖11）、《華燈待宴》（圖12），水份的運用，也沒有到達「淋漓」如《溪山清遠卷》。可是馬遠之子馬麟的《芳春雨霽》（圖13），用墨法中水份的運用已漸步入「淋漓」了，畫中春晨雨後乍晴，煙嵐蒸發，遠方煙霧迷漫，墨的烘染，已有了趁水份未乾時再加水墨的手法了。《芳春雨霽》的題詞出於寧宗，印為楊后坤印，時代與夏珪同。如果在這個時候，夏珪能更大膽的運用墨未乾時，再加筆墨的畫法，從技法的演進過程，應該是可以被理解得到的，而《溪山清遠卷》正是此種特徵畫法的代表。

圖11 馬遠，《山徑春行》，冊頁，絹本，淡設色，27.4x43.1 cm，臺北故宮藏。

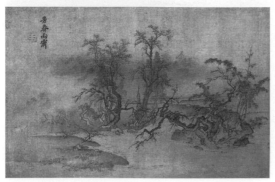

圖13 馬麟，《芳春雨霽》，冊頁，絹本，淡設色，27.5x41.6 cm，臺北故宮藏。

圖12 馬遠，《華燈待宴》，軸，絹本，設色，125.6x46.7cm，臺北故宮藏。

四

從陳川洪武戊午（1378）的題跋，上距夏珪活動的寧宗朝，約一百二十年間，也就是南宋晚期及整個元代，是否能有如《溪山清遠卷》的畫法出現呢？馬遠與夏珪的畫風，在整個元朝已非畫壇主流。《溪山清遠卷》從構圖的意念看是南宋應該無多大爭執。從筆墨技法本身來看，凝重而肯定，處處帶有一種原創性時代畫法，而非臨摹下的亦步亦趨作風。以元朝學馬、夏著名者如孫君澤，藏於日本靜嘉堂的《山水》為例，我們提出一個局部（圖14）來此較，畫法已逐漸定型化了，面塊的體積感，已沒有宋人的嚴整了，筆與墨的交融，絕對沒有《溪山清遠卷》的活潑自如。我想這是一種畫風形成後，後世的追隨者，總是把風格上的特徵大加發揮，形成了畫評裏的「習氣」，失缺了原來風格中許多原意了。把原本是「減塑」法的夏珪筆墨，又用「減塑」法來完成，一減再減，畫的韻味也跟著沒有原創者的耐人尋味了。至於明代的浙派，固然又重新拾起南宋院體的畫風，但相去愈遠，一比較便知了。

這幅無款的畫卷，如果要歸之於夏珪名下，固然有待於其他證據的重新發現來參證，方能使人更信服。本文試著以畫法的演進來探討，將它歸之南宋中期，乃至於夏珪，我想古人定名還是有不曾我欺的道理在。

＊本文發表於林天蔚、黃約瑟主編《唐宋史研究》，中古史研討會論文集之二（香港：香港大學，1987）。

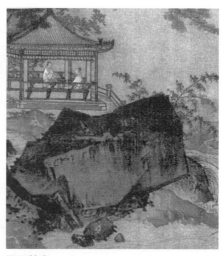

巨石特寫

圖14　元孫君澤，《樓閣山水圖》，日本靜嘉堂藏。

註釋──

1　見國立故宮博物院編，《故宮書畫錄》二（臺北：商務印書館，1965 年初版），卷 4，頁 59–60。原畫本藏中央博物院籌備處。今歸故宮保管。

2　清・朱彝尊編，《明詩綜》（文淵閣四庫全書本）卷 22，頁 11。平顯詩注。

3　按此畫現藏故宮，畫上鈐有木印、楷書「順治三年七月初二日欽賜廷臣宋權恭記」，另又有「欽賜臣權」、「臣犖」「子孫永保」，與《溪山清遠卷》相同。

4　關於夏珪生平資料，見《宋遼金畫家傳記資料》（北京：文物出版社，1984），芝田小詩為該書所收。

5　同註 4。

6　宋・郭若虛，《林泉高致集》，宋郭熙之子郭思編，欽定四庫全書本，頁 2。《郭熙早春圖》（臺北：國立故宮博物院，1979），頁 90。

7　見宋・韓拙，《山水純全集》，收錄於《藝術叢編》1 集冊 10（臺北：世界書局），卷 1 頁 3。

8　有關夏珪的評論，古籍中除前引莊肅外，分別以元・夏文彥《圖繪寶鑑》，明・詹景鳳《東圖玄覽》為代表。

9　元・夏文彥，《圖繪寶鑑》卷 4（畫史叢書本，上海：上海人民美術出版社，1982），頁 104。

10　清・卞永譽《式古堂書畫彙考》畫（臺北：正中書局，1958），卷 14，夏待詔山水卷條。

11　見郭若虛，《圖畫見聞志》，收錄於《藝術叢編》集 1 冊 10。卷 1，頁 15。

12　同註 7，卷 4。

13　明・詹景鳳，《東圖玄覽》卷 3，《美術叢書》5 集第 1 輯（臺北：藝文印書館，1975），頁 134。

14　同前註，頁 135。

15　同註 6。

16　同註 6。

17　明・董其昌，《畫眼》，《美術叢書》初集第 3 輯（臺北：藝文印書館，1975），頁 37。

15-1

西雅圖讀畫記——
傳絹本宋李晞古《山齋賞月圖》

　　傳宋李晞古（1066–1150）《山齋賞月圖》（彩圖11，圖1），本幅無款印，右側邊綾籤題。宋圖神品蓮葉研齋珍祕。小偶題。畫上題跋：

> 余造玄智禪舍，見張李晞古畫於座右，其筆法高古，運□超神，真能令人情移畫中，興發塵表。□□日夕相對，其樂不知何如也。至正昭陽協洽（癸未）夏五月。雪窗題。

　　這一幅畫題雪夜天的《山齋賞月圖》，畫的是宋人杜小山（?–1227。本名耒，字子野，號小山。北宋人。以詩聞名，宋代宰相王安石〔1021–1086〕少小時曾和杜耒學習）的〈寒夜〉詩：

> 寒夜客來茶當酒，竹爐湯沸火初紅。
> 尋常一樣窗前月，才有梅花便不同。[1]

　　畫家據詩作畫，畫出已被雪覆蓋的山峰與屋宇，一輪滿月高掛天上（圖1-1），兩位主與客重袍風帽，後面桌上紅燭高燒，這是「寒夜」（圖1-2）；「客」來，門前有來客的驢子與侍童（圖1-3）；「茶當酒」，兩位童僕正在當爐備茶（圖1-4）；兩位高士臨窗對坐，一位轉頭，看到「窗前」對岸，一株「梅花」（圖1-5）正探空而來。

　　南宋山水畫，園林樓閣穿插其間，或者可以說南宋的山水畫，有了更多表現園林樓閣一類的題材，典麗精巧是其特色；促使發生的原因，跟社會經濟的背景有關。南宋初南北議和後，「其風俗固已華靡，士大夫又從而治園囿臺樹，以樂其生於干戈之餘，上下晏安，而錢塘為樂國矣」！[2]偏安已久，湖山最美。富貴人家，園林樓閣，賞心樂事為用。周密（1232–1298）撰記南宋張鎡（1153–約1221）「賞心樂事」：「八月湖山尋桂，現樂堂秋花。社日餻會，眾妙峰山木犀，霞川野菊。綺互亭千葉木犀。浙江觀潮，羣仙繪幅樓觀月。」[3]對應這種生活，也就產生了「樓閣園林」一類的山水畫。

　　「治園囿臺樹」留存今日繪畫名作者，為數尚不少。如傳為李嵩（1190–1230）的《夜月觀潮》（圖2），所畫未必是張鎡家「羣仙繪幅樓觀月」，卻也足反應「浙江觀潮」於圖像。又

如名畫南宋馬遠（活動於 1190–1224 年）《華燈侍宴》（圖 3）是畫宮苑中的梅園；馬麟（生卒年不詳，活動時間約 13 世紀）《秉燭夜遊》（圖 4）畫「照妝亭」；此外，如宋人《寒林樓觀》（圖 5），劉松年（約 1190–1230 年前後）的《四景山水》（圖 6）、趙伯驌（1124–1182）的《風檐展卷》（圖 7）將樹林為背景，華麗的建築，貴族的飲宴、高士的雅興，置於其中。遠觀的整體園林樓閣如閻次平（生卒年不詳，活動於 12 世紀）的《松磴精廬》（圖 8）等等，不勝枚舉。日本靜嘉堂藏元代孫君澤（生卒年不詳，活動於 14 世紀）的《樓閣山水圖》雙幅（圖 9），步踵宋人，更誇張地戲劇化園林樓閣景致。

　　反觀元代文人畫一系，如朱德潤（1294–1365）的《秀野軒圖》（圖 10），則是少數中一幅。南宋畫風，浙江一帶具有最深厚基礎，明代浙派畫家繼承這個傳統流行發展，題材上也有不少這一類的作品。從所存世的作品來看，明代浙派的畫家，畫出更大畫幅的園林樓閣山水，這是職業畫家的能事，畫中山川樹石固無論矣，而人物屋宇樣樣都集聚呈現，這也是大

7

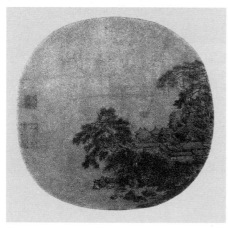

8

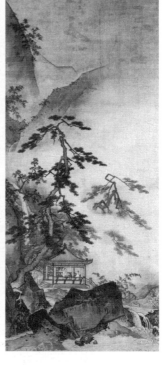

9

圖 7　宋趙伯驌，《風檐展卷》，臺北故宮藏。
圖 8　宋閻次平，《松磴精廬》，臺北故宮藏。
圖 9　元孫君澤，《樓閣山水圖》雙幅，日本靜嘉堂藏。

圖 10　元朱德潤，《秀野軒圖》，
　　　　北京故宮藏。

多數所謂文人畫家所欠缺的畫技。《山齋賞月圖》即是園林樓閣山水畫。《山齋賞月圖》構景，畫出一大戶人家，前景兩棵大檜樹，高據畫面三分之二，顯得細瘦高大。透過這兩棵大，是大門高牆，與院落大門相對的一般是堂，但畫幅所見，其屋頂低於右邊的軒，屬於連通左右的長廊，廊中置有一山水屏，廊右有一軒相接。後方尖峰突起，一輪滿月高懸於兩峰之間。這種將近景刻意描繪，遠景稀鬆，由一片雪景，相對前景的「實」，幾乎成為「虛」，強烈遠近對比的手法，固然來自南宋構景，明代的院體浙派，更是大量運用。

　　討論畫中各個畫因（motif）的畫法，應能有助於這幅畫作的成畫時間。兩棵交叉成細長「X」形，樹的造形，旁生的枝是往下斜出，整棵樹是「个」字形。樹幹的輪廓線，用鈍筆長線畫出，表現樹皮的老裂，用直線皴，為了表現立體的圓渾柱體樹幹，利用線條集結的疏密，以及眾多節眼處渲染的濃黑與留白來呈現。樹葉以右下斜的方向點而攢聚。樹幹生長，逢結眼就轉斜，節節向上，配上斜下的枝，頗有一份斜科偃蹇的舞姿。錯落於遠山的群排松樹，枝葉以一彎曲之橫畫表示，這是較簡化的畫法。

11　　　　　　　　　　　　　　12

圖11　明戴進，《雪歸圖》，美國大都會美術館藏。
圖12　「靜庵」印的《踏雪尋梅》。
圖13　明周文靖，《雪夜訪戴》，臺北故宮藏。
圖14　明朱端，《踏雪尋梅》，臺北故宮藏。
圖15　朱端，《寒江獨釣》，日本東京國立博物館藏。

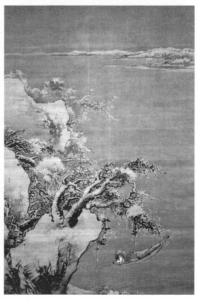

13　　　　　　　　　　14　　　　　　　　　　15

施有彩畫，從中間部位是方心，兩旁有柱頭、匝頭、盒子，和實際的明代建築圖式，大致是相同的（圖30-3）。軒旁有雙層欄杆，一邊以布簾為隔（圖31-1），另一邊有窗，卻是內拉，與遼寧省博物館藏明馬軾（西元15世紀）《歸去來兮圖卷》上是同一式（圖31-2）。

《山齋賞月圖》的建築與器具均是明代，畫風若以周文靖比對，宜為十五世紀前半期作品。

畫幅右上的有署名元雪窗（?–1352）題跋（圖32-1），這與西雅圖美術館藏雪窗《畫蘭》的題款（圖32-2），書風與水準，顯然不同，是後加的偽題。

幅右側邊綾隸書籤題：「宋李晞古（1066–1150）山齋賞月圖　神品　蓮葉研齋珍秘。小隅題。」（圖33）字「小隅」者是計芬（1783–1846），初名煒，號儋石，浙江嘉興人。性嗜古，善鑑別。山水、人物、佛像皆能離絕町畦，別出古韻，花鳥尤佳，世人推之。藏硯不下三百方，以蓮葉硯為最貴。一八三六年楊澥（1781–1850。龍石）五十六歲時為計芬（小隅·五十四歲）刻「魚戲蓮葉之室」正方白文印，邊款為：「儋石近年好養金魚，夕露晨風，於此寄興，因自署魚奴新號。癖於研，藏蓮葉研，又號蓮葉研主人。今以青田佳石屬篆，余取古人魚戲蓮葉語為作印，丙申七夕，枯楊生澥記。」[6] 可知「小隅」（計芬）是曾經收藏此畫者。又時代較晚的王雲（19世紀晚期），江蘇蘇州人。字石薌、石香，齋名也是「蓮葉研齋」。此籤明署「小隅」，當非王雲。

32-1

圖32-1 《山齋賞月圖》雪窗的偽款。
圖32-2 雪窗《畫蘭》款，西雅圖美術館藏。

32-2

圖33
計芬（小隅）山齋賞月圖題籤。

註釋——

1　宋人杜小山詩。見厲鶚撰，《宋詩紀事》（文淵閣四庫全書本）卷65，頁26。

2　明·馮琦原編、陳邦瞻 輯，《宋史紀事本末》（文淵閣四庫全書本）卷20，頁43。

3　元·周密，《武林舊事》（文淵閣四庫全書本）卷10上，頁4，9。

4　此點承臺北故宮同事廖寶秀女士見告，謹致謝意。

5　明·呂震等，《宣德彝器圖譜》（臺北：新文豐，1989），無頁數。

6　印拓，見小林斗盦編輯，《中國篆刻叢刊》卷21《清15·楊澥、文鼎、吳咨、他》（東京：二玄社，1984），頁15。

15-2

西雅圖讀畫記——
李安忠《鷹逐雉鳥》

李安忠《鷹逐雉鳥》（彩圖 12，圖 1），箱書兩層內漆箱金書「鷹山鳥李安忠筆」。外層箱書「李安仲」。款「己酉李安忠畫」。收傳印記「善阿」（葫蘆印）。

整幅畫面，前景是突出地面的岩石，越過岩石是一片平坡，邊緣處穿出荊棘、蘆草，往前則是天空。三段式的縱深空間，非常清楚。這令人想起范寬《谿山行旅》的空間布局（圖 2），也見到此畫保留有北宋十一世紀以來的空間結構。畫家把地景壓低，畫幅雖小，卻顯現出空蕩蕩的平野裡，鷹追逐著雉。李安忠描繪的是鷹振翅而起，雉驚慌失措張口大叫，高飛逃走。畫面上採橫向的動勢，鷹在下，雉飛上，不同於大多數的鷙禽捕食圖，鷹類常是由上而下的搏擊。

鷹與雉的畫法，除了少數輪廓線，如喙、角爪，鷹之腹部、翅膀，此外做為主體的翎毛，都是直接以筆蘸顏色畫出，類似於「點垛法」。荊棘用墨、蘆草用赭色畫出，枯乾且已零落，描繪的是秋氣已深的場面。做為背景的地面荊棘蘆草，被風從左側吹襲過來，引起的舞動，陣風的節奏感，也可以在畫家的筆調下體會。畫岩石，筆調也不緩慢，也能與風勢配合。畫面的氣氛是一份秋日的蕭殺。

王維（701–761）《觀獵》：「風勁角弓鳴，將軍獵渭城。草枯鷹眼疾，雪盡馬蹄輕。……」[1]「草枯鷹眼疾」的場面，這畫面是有所感通的。杜甫（712–770）《畫鷹》：「素練風霜起，蒼鷹畫作殊。」[2] 白居易（772–846）《放鷹》：「十月鷹出籠，草枯雉兔肥。」[3] 以上描述皆與這畫面相通，也可以知道這種題材是普遍的。

對宋代繪畫的風格，常引晁以道詩：「畫寫物外形，要物形不改；詩傳畫外意，貴有畫中態。」[4] 做為標示。本幅畫鷹追雉逃，鷙猛畏避，畫風動草舞，飛走遲速之態，畫外意，畫中態，形神兼備。這歸於宋朝人是面對物象作畫，有深刻的觀察。北宋梅堯臣（1002–1060）題黃筌〈白鵲圖〉詩：「畫師黃筌（約 903–965）出西蜀，成都范君能自知。范雲筌筆不取次，自養鷹鶻觀所宜。……」[5] 為畫鷹而養鷹以便觀察寫生。宋人寫生的範例也不止於此。畫鷹從六世紀初梁朝的張僧繇與同世紀中葉北齊的高孝珩，都有畫鷹在牆，鳩鴿野雀不敢飛近的故

註釋──

1　清・仁和趙殿成，《王右丞集箋注》（文淵閣四庫全書本），卷8，頁22。

2　宋・郭知 編，《九家集注杜詩》（文淵閣四庫全書本），卷18，頁5。

3　唐・白居易，《白氏長慶集》（文淵閣四庫全書本），卷1，頁19。

4　宋・晁補之，《雞肋集》（文淵閣四庫全書本），卷8，頁2。

5　宋・不著人名撰，《宣和畫譜》（文淵閣四庫全書本），卷16，頁4。

6　宋・范成大撰，《吳郡志》（文淵閣四庫全書本），卷43，頁4。

7　元・夏文 撰，《圖繪寶鑑》（文淵閣四庫全書本），卷4，頁14。

8　元・中書右丞相總裁托克托等修，《宋史》（文淵閣四庫全書本），卷171，頁12。

9　明・朱謀垔撰，《畫史會要》（文淵閣四庫全書本），卷3，頁11。李安忠花鳥走獸差高于迪，尤工捉勒，山水平平。子公茂，世其學。

10　同註7，頁18。王定國，汴人。隨吳郡王渡江，居臨安，工寫花鳥，師李安忠，亦學二崔筆法，傅色輕淺不凡，後郡王薦入仕，賜金紫。

11　傳為南宋牧谿筆《布袋和尚》，右下角的「善阿」印，圖版見《南宋繪畫》（東京：根津美術館，平成十六年），頁171。

12　日本・能阿彌編纂《御物御畫目錄》，東京國立博物館藏本。圖版見《牧谿—憧憬の水墨画》（東京：五島美術館，1996），頁83。

13　日本・能阿彌、相阿彌合撰《君臺觀左右帳記》，日本大谷大學藏本。圖版見前註書，頁84。

15-3

西雅圖讀畫記──
《高士觀月》（傳馬遠山水）

　　《高士觀月圖》（彩圖 14，圖 1）是李白（701–762）詩「舉杯邀明月」的另一種詩意圖畫法。

　　本幅的右下邊緣有「馬遠」（圖 1-1）兩字名款，與南宋馬遠（活動於 1190–1224 年）名作所見臺北故宮藏馬遠《山徑春行》（圖 1-2）是不同的，這是以為畫的風格是馬遠一系而加上的，從構圖來看，確實是典型的南宋一角式；「御府圖書」印（圖 1-3）與南宋理宗收藏《蘭亭八柱第二本褚摹蘭亭帖》之「御府圖書」印（圖 1-4）比對，明顯也是偽印。

　　作《高士觀月圖》這位畫家，應該熟悉馬遠、馬麟（生卒年不詳，活動時間約 13 世紀）父子的畫風，且是追隨者。本幅上方的遠景的尖峰造形，應該是雷同於馬遠名作《踏歌圖》（圖 2），兩幅之間整體的造形有其相似度。技法上，鈍筆斧劈皴法的使用，所形成的山峰塊面結構、松樹的生長於尖山峰上，這都是亦步亦趨；下方尖凸岩石，畫法更是濃墨與虛白的對比差異，典型的長斧劈皴法，這也見之於《踏歌圖》。

　　畫上的建築，先建一臺，臺的立面鋪有石。上方再建敞軒，軒做「歇山頂」，正脊上有一鴟吻，垂脊上有垂獸及四隻蹲獸，側面也繪出垂魚。軒上的正脊上的鴟吻，畫來相當清楚。簷下加有簾。敞軒內有明式朱漆夾頭榫平頭案（酒桌），案上置果盤、盆、方形瓶（插朱靈芝）、宣德橋耳三足大乳爐、溫盤上茶壺客見流；四邊是美人靠。高士就斜靠在美人靠上，右手臂倚欄杆，左手托高足盅，惜此手把盅處，畫絹已有毀損（圖 3）。這位戴幞頭的高士，轉右首仰看高空的明月，該是一種持杯喜月圓的詩意。高士穿著白麻夏衣，童僕也是。線描的狀態近於釘頭鼠尾描，而線外加有白粉線，這又是臺北故宮藏名作馬麟《靜聽松風》（圖 4）的主角宋理宗（1205–1264），袒胸的衣服，一樣用白線重描。《高士觀月圖》畫中的松樹，結體迎風舞動，松樹幹的翻轉，枝的順風送往（圖 5-1），這也不脫馬麟《靜聽松風》（圖 4）風吹入松的情調（圖 5-2）。《高士觀月圖》畫松針做輪狀輻射形（圖 3 或圖 5-1），這與《靜聽松風》上的松針小異，卻有與馬遠《松泉雙鵲》（圖 5-3）相近。

　　《高士觀月圖》充滿著南宋畫的元素。或者細問，宋、元畫樹的造形，它的是「形象」如何呢？「樹枝四等，丁香范寬（活動於西元 10 世紀末年至 11 世初）、蟹爪郭熙（1023– 約 1085）、火燄李遵道（1282–1328）、拖枝馬遠」。[1] 這很清楚地說理想中的風格形象。松樹具

圖 1　傳宋馬遠，《高士觀月圖》，絹本，設色，西雅圖美術館藏。

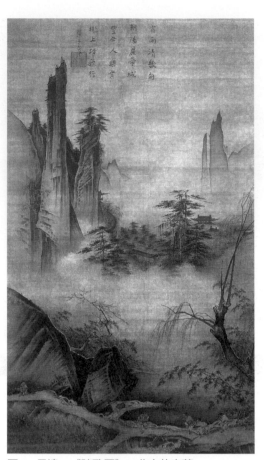

圖 2　馬遠，《踏歌圖》，北京故宮藏。

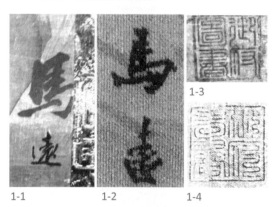

圖 1-1　《高士觀月圖》「馬遠」兩字名款。
圖 1-2　馬遠，《山徑春行》署款，臺北故宮藏。
圖 1-3　《高士觀月圖》鈐印「御府圖書」偽印。
圖 1-4　《褚摹蘭亭帖》鈐印「御府圖書」。

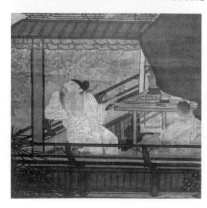

圖 3
高士穿著白麻夏衣，
童僕也是。線描的狀
態近於釘頭鼠尾描，
而線外加有白粉線。

圖 4　宋，馬麟《靜聽松風》，臺北故宮藏。

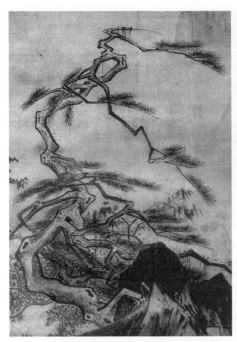

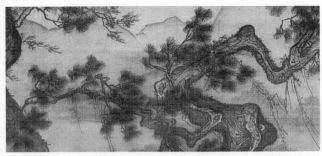

圖 5-2　馬麟,《靜聽松風》,風吹入松的情調。

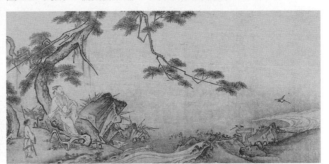

圖 5-1　《高士觀月圖》,畫松針做輪狀輻射形。　　圖 5-3　馬遠,《松泉雙鵲》,臺北故宮藏。

有大眾同一認知的客觀意義形象,使人看了就知道是松。那松樹入畫,何以說這是馬遠形態的松樹?造形理論,有依自然的造形,有人為的造形。對於《高士觀月圖》畫松樹,我們不禁要問,人間何處有此「松」(圖5-1)?人間不是沒有此「松」,而是少見有此「松」。說來是加強一種人為賦予意義的造形。「馬遠畫,多斜科偃蹇。至今園丁結法,猶稱馬遠云」[2]古人早已如此看出,也就是人工加上自然,換句話說,「畫意」大於自然所見。以馬遠《華燈侍宴》(圖6-1)、夏珪(活動1180–1230年前後)《觀瀑圖》(圖6-2)所見的松樹,應該是「園丁結法」,人工修剪過的松樹。做為馬遠、夏珪的繼承者,靜嘉堂藏元代孫君澤(生卒年不詳,活動於14世紀)《樓閣山水圖》雙幅(圖6-3),松樹的結體,因為與樓閣、岩石、山峰的關連性與牽引,松樹的細瘦與高聳,更是有意識有目的一種強調作用(Emphasis)的造形創作。造形感充分流露,就浙派的先驅戴進(1388–1462)也是繼續發揮,如所見《春遊晚歸》(圖6-4)。此後,這種前景大樹,高度佔據畫面三分之二,配上園林宮苑樓閣,成為明代院體、浙派的習見題材。《高士觀月圖》可視為這個傳統下的作品。

6-1　　　　　6-2　　　　　　　　　　6-3　　　　　6-4

圖6-1　馬遠,《華燈侍宴》局部,松。
圖6-2　夏珪,《觀瀑圖》所見的松樹。
圖6-3　元孫君澤,《樓閣山水圖》局部,松。
圖6-4　明戴進,《春遊晚歸》局部,松。

　　《高士觀月圖》的遠方山峰（圖 7-1），和《踏歌圖》被視為遠景的山峰相似（圖 7-2），這種插天的尖峰，山水畫中，李唐的《萬壑松風》（圖 7-3）亦可見到，傳為燕文貴（活動於 10 世紀下半至 11 世紀初）而實近於李唐的《奇峰萬木》（圖 7-4），都出現了充實式的描繪遠峰；常被安排成淡化的遠景，就如蕭照（活動於 12 世紀）《山腰樓觀》（圖 7-5），都可視為《踏歌圖》的先驅。

　　相對於浙派的園林樓閣山水，《高士觀月圖》卻有一股精緻典雅，這尤見之於高士精工畫出的氣質；松樹也如遊龍自舞，甚至山石的斧劈法，用筆用墨也一樣的少了一份霸悍氣。這幅院體畫的風格與周臣（約 1450–1535）有接近的一面。上海博物館藏周臣《怡竹圖》（圖 8-1）是一幅馬遠風格的畫作，畫松幹松枝的蟠曲遊動，松針的輪狀輻射，山石的大斧劈皴法，

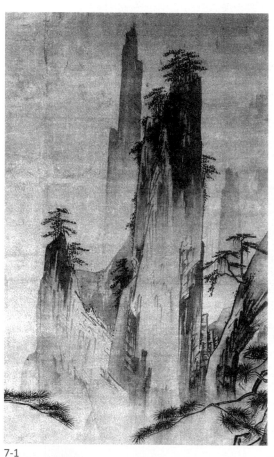

7-1

圖 7-1　《高士觀月圖》的遠方山峰。
圖 7-2　馬遠，《踏歌圖》遠景山峰。
圖 7-3　宋李唐，《萬壑松風》之遠峰。
圖 7-4　傳宋燕文貴，（李唐）《奇峰萬木》（遠峰）。
圖 7-5　蕭照，《山腰樓觀》之遠峰。

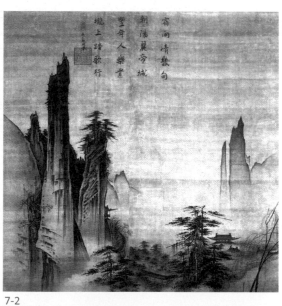

7-2

7-3

7-4

7-5

有其共同相似的處理手法。唐寅（1470–1523）的《山水》（圖 8-2），也有如其師周臣一格。當然，這沒有任何證據關連，說明《高士觀月圖》是出於周臣，尤其這位高士的畫法，不是周臣，乃至唐寅所能為，即使仇英（約 1494–1552），也不是這種氣息。

對於《高士觀月圖》的創作年代，畫上酒桌也是明式傢俱（圖 3），放置有宣德橋耳三足大乳爐，比對明呂震等撰，《宣德彝器圖譜》（圖 9-1, 2）及款「大明宣德年製」蠟茶色朝天耳三足小爐（臺北故宮藏）、高士手托宣德款識高足盅，提供了上限年代。[3] 此外，方形瓶、溫盤上套茶壺。那下限呢？從畫的水準，看來不下於周臣，松樹及岩石斧劈皴比較用筆與用墨，也都可以在王諤（活動於 1488–1505）《江閣遠眺》（圖 10）之前。《高士觀月圖》可以認為是十五、十六世紀之際的作品。

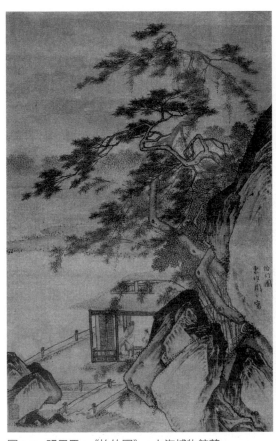

圖 8-1　明周臣，《怡竹圖》，上海博物館藏。

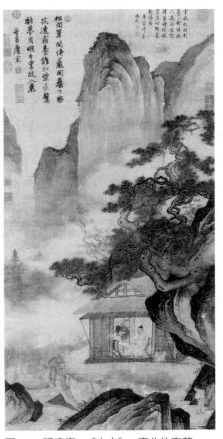

圖 8-2　明唐寅，《山水》，臺北故宮藏。

圖 9-1　宣德彝器圖譜之爐

圖 9-2　宣德彝器圖譜之爐

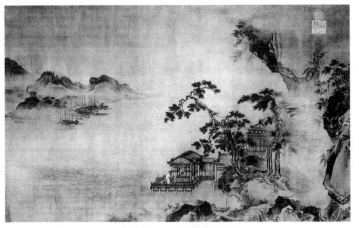

圖 10　明，王諤，《江閣遠眺》，北京故宮藏。

註釋──

1　明・汪珂玉撰，《珊瑚網》（文淵閣四庫全書本）卷48，頁80。

2　明・田汝成撰，《西湖遊覽志餘》（文淵閣四庫全書本），卷17，頁8。

3　專載宣德款高足盅，見廖寶秀編，《明代宣德官窯菁華特展圖錄》（臺北：國立故宮博物院，1998），頁198–239。

15-4

西雅圖讀畫記——
南宋無款《牧牛圖》

　　南宋《無款牧牛圖》（彩圖 13，圖 1），絹本。水墨畫。縱二七‧九公分，橫二八‧二公分。無款印。傳印記「梅軒。張□□」。半印一（有一茗字）從畫幅右下角一被裁切印（見圖 1 鈐印特寫），本幅應是某畫之一部份，今作團扇形，應是故意為之。絹為緯線雙絲。

　　本件李雪曼博士（Sherman E. Lee）已有專文論述。[1] 對於畫面有所描述：「前景是疏疏落落的幾叢草，往後，左邊是一隻笨重的水牛。緩緩而行。在畫的右邊，跟在水牛的後面，是一個身材瘦小而背部稍為彎的牧童。……至於畫的背景從畫的中央到畫的右側一共有六棵樹樹幹粗壯，由粗而尖。畫的左面是一片空地，地面模模糊糊的罩一層輕霧，卻沒有地平線的表出。」[2]

　　對於全畫的重心，畫家描繪更是精到。牛，先用墨筆勾勒形態，並依牛身肌肉骨骼，分別加以暈染，在牛身軀下側腹部、蹄部，水牛角的尖端，重加染墨，呈現立體感，牛的形體質感非但把握得當，真實有力，舉蹄踏步，回旋尾巴，更把牛步穩重略顯蹣跚，動作畫得栩栩如生。牽制的牛繩，從鼻孔到掛在牛背上，一筆畫成，下筆穩定、運轉自然。畫家駕御毛筆的功夫，由這小處見到。

　　隨著水牛步行的牧童，衣衫襤褸，赤足裸腿，頭髮披散，牧童正瞧著他左手的棒子上繩子繫著一隻驚嚇欲飛的鴝鵒。這個畫面描寫的是窮鄉農村的一幕。

　　畫獸毛，北宋沈括（1070 年前後），有一段有趣的意見：

> 畫牛虎皆畫毛，惟馬不然，予嘗以問畫工，工言馬毛細不可畫。予難之曰：
> 「鼠毛更細，何故卻畫？」工不能對。大凡畫馬其大不過尺，此乃以大為小，
> 所以毛細而不可畫。鼠乃如其大，自當畫毛。然牛虎亦是以大為小，理亦不
> 應見毛，但牛虎深毛，馬淺毛，理須有別。故名輩為小牛小虎，雖畫毛，但
> 略拂拭而已，若務詳密，翻成冗長。若畫馬如牛虎之大者，理當畫毛。蓋見
> 小馬無毛遂亦不法，此庸人襲迹，不可與論理也。[3]

　　本幅於牛毛之描繪，少有細勁的筆墨，呈渦紋狀筆筆絲出牛毛，但牛尾一綹，軀體輪廓處，細茸之毛叢，也體會得出來。畫牛一定畫毛嗎？想北京故宮藏一名作戴嵩《五牛圖卷》，就不著意畫毛。有畫理而無畫法，端賴畫面的處理適當否。

圖1　南宋無款，《牧牛圖》冊頁，西雅圖美術館藏。畫幅右下角一被裁切印疑「茗」字

圖2　宋李唐，《乳牛圖》，臺北故宮藏。

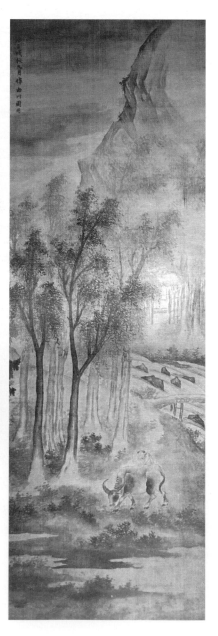

圖3　明周用，《柳蔭牧牛圖》。

宋代出現頗多牧牛圖，而南宋小幅為最。如李唐（約 1049–1130 後）、閻次平（約 12 世紀）、李迪（活動於 1162–1224）均為畫牛名家。

關於本幅的斷代，李雪曼博士在 *The Chinese Government Collection*（fn.I）這本書中提到，她認為臺北故宮藏 Milch Cow（《乳牛圖》）（圖 2）是李唐所繪，並且和這件 Buffalo and Boy（南宋無款《牧牛圖》）的畫風相似，所以本幅與李唐、李迪的風格（Li types）是有關的，但是 Buffalo Painting（《水牛圖》）可能仍是較佳的作品。李迪和李唐搭起北宋到南宋過渡時期之間的橋樑。

李雪曼博士又提到宋畫有四種風格：fine（雅緻的）、real（真實的）、lyric（抒情的）和 rough（粗略的）。這四種風格會同時交疊出現，但通常是隨著時間而逐步發展。第一種風格逐漸逆退，第四種風格逐漸發展（這並非是品質上的評論，而是記實的描述）。在宋代中期以後畫中再度表現「粗略的」畫風，在趙大年（令穰）畫上的樹也有這種不尋常的佈置，這可說明《水牛圖》是南宋無款《牧牛圖》中的六棵樹在左側的安排。[4]

莊申教授則不同意李雪曼教授的斷代。以一幅明代弘治十五年（1502）周用的《柳蔭牧牛圖》（圖 3）為基準，莊教授提出了四個方向的比較。[5]

「構圖」問題，認為李唐與李迪，都只有前景與中景，背景沒有明顯的畫出來，但空白的地方卻很巧妙地畫出來。南宋時代的畫家的水牛圖，用斜垂的樹枝來指出人物和水牛的移動位置。構圖上的流通性，本是宋代南派畫的特徵。在這裡可以說由圓圈形很灑落地表達出來。但這幅圖並無使用宋代圓圈形的構圖方式。

「地平面」的處理是一種新的構圖上的特徵，這是宋代以後方形成的藝術性新創作。本幅其中微傾斜的地面，和近樹幹長，遠樹幹短這一特別的畫法，認為是以十三世紀的趙孟頫及其同時人所建立的。

「樹木的畫法」成排的樹的背景，與李唐、李迪的水牛圖，只用一棵或兩棵來襯托空白是不一樣的；反而與周用的《柳蔭牧牛圖》那一排柳樹的畫法類似。

「人物的畫法」，牧童的畫法和現藏火努魯魯美術學院的周臣《流民圖》（圖 5-1）來比較，有其相通處。甚至斷言宋代畫家沒有專門刻劃下層階級的人物。

「水牛的畫法」，水牛身上的深淺相間畫法如周用《柳蔭牧牛圖》（圖 3）水牛畫法，而十二世紀畫家並對光影變換只有簡單的體會。在水牛腳蹄、前膝、腳蹄、後腓、臀部等處都有斑白處，相對於牛身其它處之色調較淺，這應是用以表示水牛因多伏地憩息所磨光毛之處。李唐、李迪的水牛圖後腓、臀部部分則是深黑色的。宋元兩代畫家對水牛的觀察未如明代畫家深，因此，認為是明代風格作品。明代弘治十五年（1502）周用的《柳蔭牧牛圖》之後。

就存世的南宋牧牛圖，繫有年款的有臺北故宮藏李迪《風雨歸牧》（甲午，指 1114 年或 1174 年）（圖 4-1）、克里夫蘭藏宋李□（〔椿〕。按：非椿應是梅，見本書〈宋畫款識型態探源〉一文）《放牧圖》（1205 年或 1265 年）（圖 4-2）、有款無繫年的，有大和文華館藏李迪《雪中歸牧圖》雙幅（圖 4-3）；無款臺北故宮宋人《柳塘呼犢》（圖 4-4）、大阪市立美術館《名賢寶繪冊》第一開南宋《牧牛圖》（圖 4-5）、東京個人藏傳閻仲《空林雨牧圖》（圖 4-6）、弗利爾美術館藏 12 世紀《牧牛圖》（圖 4-7）（疑是十牛圖之一）與近李迪《風雨歸牧》風格的《牛背攜雛》（12 或 13 世紀）、京都泉屋博古館傳閻次平《秋野放牧圖》（圖 4-8）。將本幅置之於這些南宋時期的牧牛圖，在整體的南宋氛圍並無隔閡。

圖 4-1　宋李迪，《風雨歸牧》，臺北故宮藏。

圖 4-2　宋李□（椿），《放牧圖》，克里夫蘭美術館藏。

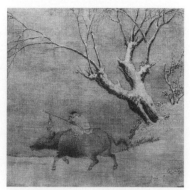

圖 4-3　李迪，《雪中歸牧圖》，雙幅之右幅，大和文華館藏。

圖 4-4　宋人，《柳塘呼犢》，臺北故宮藏。

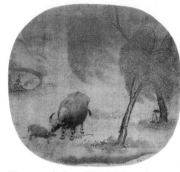

圖 4-5　南宋，《牧牛圖》，大阪市立美術館藏。

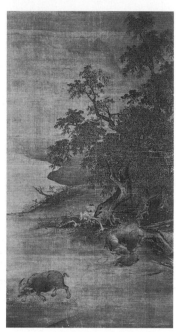

圖 4-8　傳宋閻次平，《秋野放牧圖》，京都泉屋博古館藏。

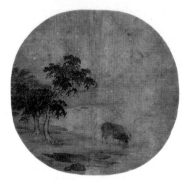

圖 4-6　傳宋閻仲，《空林雨牧圖》，東京個人藏。

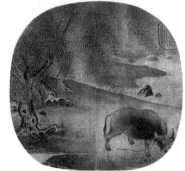

圖 4-7　《牧牛圖》，12 世紀，弗利爾美術館藏。

5-1

5-2

5-3

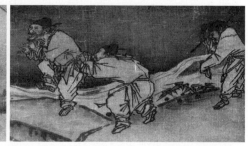

5-4

圖 5-1　明周臣，《流民圖》，火努魯魯美術學院藏。
圖 5-2　南宋無款，《牧牛圖》牧童。
圖 5-3　宋馬遠，《曉雪山行》趕驢人，臺北故宮藏。
圖 5-4　宋馬麟，《踏歌圖》人物，北京故宮藏。

另一個角度的觀察是牧童（圖5-2）的畫法。說來這是小尺寸的人物畫。筆觸是短截且有力富節奏性，部份出現釘頭鼠尾。整體塑造出一位蓬頭垢面的窮人，神情專注於捕捉到的小鳥。這種筆調的型態與結構，與上述幾件牧牛圖相比較並不類似，反而這種筆調與馬遠一系畫中的人物相近。茲以臺北故宮藏馬遠小幅《曉雪山行》中的趕驢人（圖5-3）與北京故宮藏馬麟《踏歌圖》（圖5-4）為例，前者筆是硬轉折處成直角，後者則運筆已更流轉感，也出現釘頭鼠尾的描法，至於線條的形態，方筆都是一樣的。本幅畫牧童，線條的形態是方勁，而勾勒之間，更是灑脫。這應是同一風格系列，從後來居上的看法，那本幅應該是在馬麟之後。至於本幅牧童與周臣《流民圖》（圖5-1）的比較，這一如南宋馬夏風格與浙派之間的傳承與差異，周臣筆下的流民，使用的線形是飄忽流動，而本幅就是南宋人的方硬且是凝練的。

南宋牧牛圖所見配景之樹林，最多為柳樹，以整排之檜柏（Sabin Chinensis，請見文末照片）作為背景獨此一幅。若克里夫蘭所藏，宋李□（椿或梅）《放牧圖》（圖4-2），樹葉為柏，而幹成糾曲。牧童也是把玩著一隻鴝鵒。就用筆用墨看，本幅樹幹是尤其是樹幹的直皴，顯得較銳利，兩旁濕筆墨染加深，已顯出圓體感。而遠處成霧迷濛濛之消失狀。這樣的畫法，有否為這幅無名的作者，提供成畫時間的參考。最令人容易想起的是李雪曼已提及藏於波士頓美術館的趙令穰（趙大年活動於1070–1100）《湖莊清夏》（圖6-1）及日本奈良大和文華館藏傳為趙令穰筆《秋塘圖》（圖6-2），都是以霧起擁樹林為著稱。

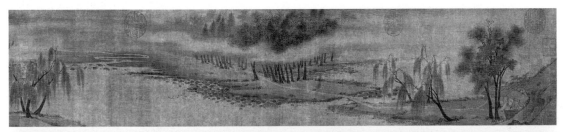

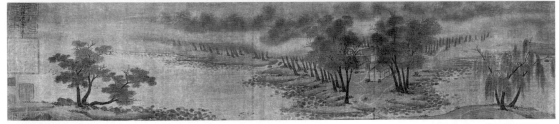

圖6-1　宋趙令穰，《湖莊清夏》，
　　　　波士頓美術館藏。

圖6-2　傳趙令穰，《秋塘圖》，
　　　　日本奈良大和文華館藏。

　　就水墨之渲染，南宋的山水畫發展，儘管都是以水墨淋漓見稱。然而完整理論的說出「墨法」卻早於此，這見之於郭思記其父親郭熙的畫論《林泉高致集》，郭熙把墨的種類，分成「淡、濃、焦、宿、退、埃」，各有用處，使筆運墨「斡、皴、擦、渲、刷、捽、點、畫」。[6]提到染墨的過程，「用清水墨重疊過之，即墨色分明，當如霧露中出也」。這種技法可印證於郭熙的名作《早春圖》。北、南宋之際。如李唐對用墨的發揮，並無一眼所見的淋漓，若馬遠之《雪灘雙鷺》，雪景的層次烘染多，以平染定墨色的深淺方法，是染一遍，乾了再染。墨法的運用如此，前舉《曉雪山行》水分的渲染，才顯出「淋漓」。馬遠之子馬麟的《芳春雨霽》，才更煙霧淋漓。夏珪的《溪山清遠》，確實是用墨法來表現光影的迷離閃爍。墨中趨向淋漓，是時代往下移的畫法。本幅成排的檜柏林，畫成輕霧如薄紗，是可歸於夏珪以後的南宋晚期；亦可視為與大阪市立美術館《名賢寶繪冊》第一開南宋《牧牛圖》（圖4-5）；克里夫蘭藏宋《牧牛圖》（圖7-1），同屬於十三世紀初的作品。本幅的樹幹畫法也可以和臺北故宮藏宋人《問喘圖》（圖7-2）對看，那《問喘圖》又更淋漓粗野。

　　周用的《柳蔭牧牛圖》（圖3），畫成排樹及牛的造形，並無南宋畫家精準的寫實功夫，或者說略帶一些矯飾的畫法。至於「構圖」、以成排斜上為背景，正是南宋一角構圖的特徵，

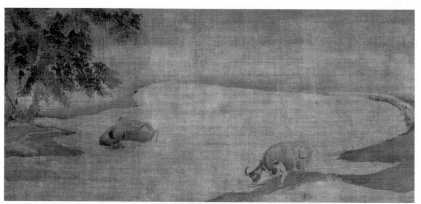

圖7-1　宋人，《問喘圖》局部，臺北故宮藏。

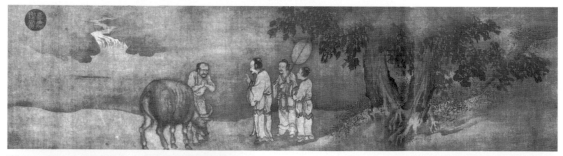

圖7-2　宋人，《牧牛圖》，克里夫蘭美術館藏。

圖8-1　南宋無款，《牧牛圖》畫幅左上「梅軒」。
圖8-2　南宋無款，《牧牛圖》可能為「張□」。

8-1　　　　　　8-2

牧牛圖，尤其是南宋晚期，「構圖」也不全然是「圓圈形」的方式。至於「地平面」是微傾斜的地面，如《湖鄉清夏》（圖6-1）就有此特徵，恐不是元初趙孟頫或同時期所形成。

收傳印記，畫幅左上「梅軒」（圖8-1）可辨。右方二印，可能為「張□」（圖8-2）。半印一疑有一「茗」字（圖1鈐印特寫）。「梅軒」若配有「張□」，《元詩選》中張伯淳有詩〈挽張梅軒〉，[7]不知是否即此元朝人？如是，則非明代之作。又是否日本收藏家？均待考。

南宋晚期與元代初年，牧牛圖顯示出禪意。牧牛圖是借用牧人馴牛的經過，以牛比心，以牧人喻修行者，來表現佛門弟子「調伏心意」的禪觀。著名者為「十牛圖」，此畫「不須牽韁繩」，不知是不是普明〈禪師頌〉「馴伏」第五。

後記：2011年，作者重訪西雅圖美術館Park分館，見館後方叢林，檜柏成排。此畫歸藏地，有此畫中之景，何其因緣巧合。附圖以助談興。

作者重訪西雅圖美術館Park分館，見館後方叢林，檜柏成排。（作者攝影）

註釋——

1　Sherman Lee, "A Probable Sung Buffalo Painting", *Artibus Asiae*, Vol. Xll No.4, p.p. 293–301, 1949, Ascona.

2　原文是 : Within the oblate fan shape we see a somber and moody scene composed of three basic elements: bull, boy with bird, and forest. The immediate foreground has a few sparse tuft. Behind these at the left a heavy set water buffalo (Bubalus Buffelus) plods along. His head is down and his lead rope lies over his back. To the right behind the bull, the slight and bent figure of a boy wearily picks his way. In his left hand he holds a stick with a bird (mynah?) attached to it by a cord. The bird's wings are stretched and its beak is open. In the background from the center to the right lie six dark trees with heavy, tapering, shaded trunks and dark, small leaves. A few blades and tufts of grass are to be seen at the base of the tree trunks. To the left is open space, but vague and nebulous. There is no horizon.

3　宋・沈括《夢溪筆談》（四部叢刊本，臺北：商務印書館，1966）卷17，頁3。

4　同註1。

5　莊申，〈明周用柳蔭牧牛圖與一幅「相信是宋代的牧牛圖」的再度鑑定〉，《故宮學術季刊》2卷4期（1968），頁33–48。

6　宋・郭思，《林泉高致集》（文庫閣四庫全書本），頁17–18。

7　清・顧嗣立編，《元詩選》5集（文庫閣四庫全書本），卷7，頁61。

國家圖書館出版品預行編目（CIP）資料

書畫管見集 /
王耀庭著 .– 初版 .– 臺北市：石頭, 2017.08
　面；　公分
ISBN 978-986-6660-36-8（平裝）

1. 書畫鑑定 2. 文物研究

795.2　　　　　　　　　　　　　　　106005273

書畫管見集

作　　者｜王耀庭

執行編輯｜洪蕊

美術設計｜鄭秀芳

出版者｜石頭出版股份有限公司

發行人｜龐慎予

社長｜陳啟德

副總編輯｜黃文玲

會計行政｜陳美璇

發行專員｜洪華笙

登記證｜行政院新聞局局版台業字第 4666 號

地址｜台北市大安區敦化南路二段 34 號 9 樓

電話｜(02)27012775（代表號）

傳真｜(02)27012252

電子信箱｜rockintl21@seed.net.tw

網址｜www.rock-publishing.com.tw

郵政劃撥｜1437912-5 石頭出版股份有限公司

製版印刷｜鴻柏印刷事業有限公司

出版日期｜2017 年 8 月初版

定價｜新台幣 1000 元

ISBN｜978-986-6660-36-8

有著作權 翻印必究

Copyright © 2017 by Rock Publishing International

All Rights Reserved

9F., No.34, Sec. 2, Dunhua S. Rd., Da'an Dist., Taipei City 106, Taiwan

Tel 886-2-27012775

Fax 886-2-27012252

Price NT$ 1000

Printed in Taiwan